PRINCIPLES & TECHNIQUES FOR

COLOR

CO-ORDINATION

第三版

色彩搭配

原理与技巧

范文东 编著

U0360784

清华大学出版社

北京

图书在版编目（CIP）数据

色彩搭配原理与技巧 / 范文东编著. —3 版. —北京：清华大学出版社，2023.1
ISBN 978-7-302-61231-5

Ⅰ. ①色… Ⅱ. ①范… Ⅲ. ①色彩学 Ⅳ. ①J063

中国版本图书馆 CIP 数据核字(2022)第 109784 号

责任编辑：纪海虹
封面设计：范文东
责任校对：王荣静
责任印制：丛怀宇

出版发行：清华大学出版社
 网 址：http://www.tup.com.cn，http://www.wqbook.com
 地 址：北京清华大学学研大厦 A 座 邮 编：100084
 社 总 机：010-83470000 邮 购：010-62786544
 投稿与读者服务：010-62776969, c-service@tup.tsinghua.edu.cn
 质量反馈：010-62772015, zhiliang@tup.tsinghua.edu.cn
印 装 者：小森印刷（北京）有限公司
经 销：全国新华书店
开 本：210mm×285mm 印 张：16.5 字 数：278 千字
版 次：2006 年 6 月第 1 版 人民美术出版社 印 次：2023 年 1 月第 1 次印刷
 2023 年 1 月第 3 版
定 价：128.00 元

产品编号：095102-01

序言*
PREFACE

色彩是大自然赋予人类认识世界、认识自然的一个重要途径，同时色彩又给人类带来了美的享受。然而人类在认识色彩、应用色彩的道路上，却经历了一个漫长又曲折的过程。即使在科学发达的今天，同样的颜色在不同的文化背景下，也有可能得不到相同的认知与喜爱。因为在不同的国家、不同的民族、不同的风俗习惯、不同的生活方式或不同的宗教信仰中，对色彩的认知、应用，甚至是崇尚亦可能有所不同。这种不同的认知不仅受到人类生物学意义上的影响，同时还受到个人独特生活经历等因素的影响。

尽管人们在生活中对色彩的喜爱与要求有所不同，但随着我国改革开放的不断深入，中外文化的快速交流，人民物质生活的不断提高，"色彩"在国民的日常生活中也发挥着越来越大的作用。也就是说，人们在物质生活中对色彩的需求量越来越大，需求面也越来越广。故而，对从事设计的人们来说，能有一本既图文并茂，又能从历史发展的角度将科学与艺术、理论与实用结合成一体、深入浅出的色彩专著作参考，让色彩之美更多、更好、更广泛地装点在普通人的日常生活中，是许多人所希望的。而范文东的《色彩搭配原理与技巧》一书，面市以来能多次重印，说明它的受众面是广的，它的内容是与时代发展相契合的。

范文东大学时期就读于北京服装学院艺术设计专业，毕业后在出版部门从事艺术设计工作。多年来他不仅注意积累创作经验，同时还对每个时期国内外许多优秀作品用心"研读"，从而深刻地认识到在设计的诸多因素中，色彩显然占据着重要的位置，并能够传达出更多的时代信息。因此，他对色彩的发展进行了梳理，并从不同色彩理论体系中找出了配色的基本规律和常用技巧。

尽管本书是以色彩的实际运用为主，但作者并没有避开色彩发展的科学之路，而是用了相当的篇幅讲述了今天的色彩之路源于17世纪牛顿的光学研究，从而打开了"光学"的大门（见本书第一章）。在此后的200多年里，许多国家的科学家、心理学家、文学家、艺术家都纷纷加入到色彩的研究行列，提出了色光三原色、心理四原色说，为色彩科学与实用相结合的发展开辟了道路。作者尊重科学、尊重历史，又能静心阅读，潜心思考和总结，才能将近现代国际上有关色彩研究的成果及配色的基本规律和常用技巧，用简明的语言清晰地介绍给读者（见本书第二至五章）。同时色彩是无处不在的，它活跃在我们各类人群中，体现着人们的各种感觉，充实着我们的衣、食、住、行、用（第六至九章）。但在当今世界，要将司空见惯的形与色幻化出新的感觉，就必须张大眼睛、放开视野，将传统的、自然的、异域的、民间的、不同民族的使用色彩糅集起来，利用多种手法让它们显现出纯新的色感，这对产品的民族感与国际化双重设计具有不同寻常的作用（见本书第十章）。

理论是为实用服务的，实用心得是需要总结的。总结出来的经验若能为第一线从事艺术设计的同行们接受，则是理想所在。为此，作者在书中大量列举了人类在生活各方面的色彩

*本书沿用了第二版的序言

运用实例，以图文结合的直观方式来加深读者对色彩采集与重构的理解。又以自己多年的知识积累、实际应用的经验对色彩的大致区间进行了划分和组合。本书最后给读者提供了作者自己设计的色谱，它将有助于读者快捷地进行设计创作。

所以，这是值得设计人员认真阅读的一本书。

中国流行色协会创始人之一
北京服装学院　原院长
王蕴强 2018.4

严格来讲，《色彩搭配原理与技巧》不是一本新书。这本书最早于2006年由人民美术出版社出版发行后，受到很多读者的喜爱，并成为一些院校的教材，几乎每年都会重印。2017年由清华大学出版社出版第二版后，受到了更多读者的喜爱。这本书经受住了市场的考验，是比较实用的。在第二版出版一段时间后，我感觉还是有一些能让读者更感性、快速地掌握色彩搭配的内容需要补充进去，此后，便不断搜集素材，借此改版的机会修改和增加了不少内容，便有了这本第三版，借此表达对新老读者的感谢！

最初动笔写本书的动机很简单。只知道色彩搭配的简单技巧，却不知道这些技巧背后的道理是被动的，正所谓：知其然，不知其所以然。我曾从事设计工作多年，也看过不少色彩搭配方面的书，这些书各有精彩华章，能不能将其集中，结合自己多年的设计心得写一本更接近色彩搭配实战的书呢？基于以上想法，便有了《色彩搭配原理与技巧》（第一版）。

第一版的特色：除了介绍一般色彩基础知识外，还提供了独家的便捷色谱。

第一版从色彩的产生、三要素、感觉与色彩、配色的规律和技巧、色彩的象征性及联想等多方面对色彩搭配的原理与技巧给予了介绍。为大家奉献了独家的便捷色谱，使读者能在15页之内，通过1720块颜色总览蓝、品红、黄、黑色混合后的简单概貌，以及随之拓展的更丰富、更微妙的色彩，以方便大家能根据感觉随机选取需要的颜色。这样，使读者在收获这本书的同时，还收获了一本便捷色谱。

第二版的特色：为便于理解，在理论部分增加了大量彩图，给便捷色谱分别标了色值。

在写第二版时，调整了各章节顺序，使其更加合理，为大段的黑白文字增加了对应的彩图，使读者对抽象的理论有了更直观的感受，结合彩图来记忆色彩也会印象深刻。另外，专门花了一番功夫给便捷色谱中的1720块颜色分别标上了色值，这样读者使用起来无疑会更加方便。

第三版改进的地方比较多，主要有以下几处：

(1) 补充了一些关于色彩的定量描述、色彩空间等跟电脑相关的内容，更贴近时代。

(2) 在生活与色彩的有关章节增添了一些彩图，更加生动。

(3) 大量删减了第二版中色彩的采集与重构相关内容，更加精练。

(4) 增加了设计与色彩的全新章节。内容包括企业标识与色彩、封面设计与色彩、游戏场所与色彩、展览设计与色彩、广告设计与色彩、网页设计与色彩、室内设计与色彩、庭院设计与色彩等内容，更便于理解色彩在实战中的应用。

(5) 增加了"色彩的象征性及联想"的全新章节。引进了日本色彩设计研究所的色彩坐标概念，将色彩与风格、情绪、季节等内容介绍给读者，以增加读者对色彩的整体把握。

(6) 增加了"脱口而出你想要的色彩"的全新章节。本书作者花了相当长的时间搜集、排序，整理出1193个色块，尝试着将其流行色用语、西画颜料名称、中国画颜料名称、中国传统色名，统一到一个色表里，涵盖了赤、橙、黄、绿、青、蓝、紫全色段及由此延展的相关含灰色域，都是生活中常见易记的色彩。这样做旨在让读者能用专有色名准确地形容出自己感兴趣的颜色，这无论是对设计师记忆色彩，还是设计师与客户沟通都是至关重要的，也算是为建立中国人自己的色彩话语体系做一点事。

任何理论都是灰色的，只有在实践中不断加深理解才能完全掌握，实践就是最好的老师。一方面，我们在学校所学的东西是有限的，只是提供了一个基础和方法；另一方面，要不断消化、整理，学会"做减法"，不然学得越多，条条框框就越多，反而会束缚住自己的手脚。不破不立，艺术理论永远是需要被灵活运用的、需要创新的。

如果您是一位设计类专业的学生，或是一位工作繁忙的设计师，估计这本书可以实实在在地帮到您。

在这里，首先要感谢中国流行色协会的贺显伟会长和王森秘书长，尤其是南开大学色彩与公共艺术研究中心主任李军教授，在他们的热心帮助下，本书中与日本色彩设计研究所色彩体系相关的内容才能得到宫冈先生的版权确认，这部分内容也才能在本书中和中国读者见面。还要特别感谢中国流行色协会秘书长王森先生的协助，才使得2020/2021世界及中国流行色资讯的相关内容能在本书中得以呈现。

本书中的大部分图片来自正版图库，其余主要是作者自己绘制或拍摄的，但还有一些图片实在难以联系到作者。如果其中有您的作品，请及时与我联系！

由于水平、时间有限，可能有许多不周之处，欢迎指正！

电子邮箱为：fan_wd@aliyun.com

范文东

2022.8

目 录
CONTENT

第一章 由光来认识世界

● 没有光就没有色彩

在自然世界给予我们的恩惠中，没有任何事物能够超过阳光。当阳光普照万物时，一部分光线被吸收转换成为热能，而没有被吸收并从物体上反射回来的光线进入了我们的眼睛，便带来了光明和色彩，从而再现了外部世界。物体的色彩好像附着于物体表面，一旦光线减弱或消失，所有的色彩也会马上消失。毫无疑问，当我们看到或回忆某一事物的时候，"光"是记忆或联想的一部分。所以，"光"是我们认识外部世界的第一视觉要素，没有光就没有色彩。

这里所说的"光"指人眼能看到的可见光，它只是电磁波谱中相当窄的一部分波段。我们的眼睛可以感知的波长在380～780纳米的范围内（见图1-1）。紫色光波长最短，信息传递距离最近；红色光的波长最长，信息传递距离最远。短波长的紫外线会使皮肤变黑，长波长的红外线能产生热能。

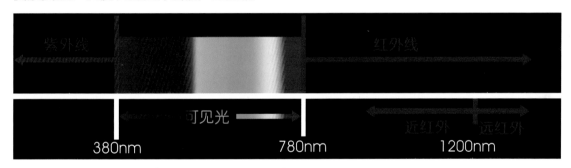

图1-1 人眼可见光范围

不可见光还有可以透过物体（金属除外）的X射线、伽马线、有辐射作用的电磁波等其他射线，这些都是肉眼看不见的光，要通过仪器才能看到。

● 光谱

牛顿（1642—1727）于1666年发现可视光谱。他在暗室中将一束太阳光通过三棱镜投射出来，结果看到了从红到紫的色带（见图1-2）；他又将其通过三棱镜合在一起，结果又复原成接近太阳光的白色光线。人们对色彩的科学研究，就是从这个发现开始的。

● 物体的色与照明

　　光是通过眼睛去感受的，如果光不能进入眼睛中便什么也看不见。地球被大气层所包围，日光在通过大气层时，遇到气体中的空气分子、微粒等质点而发生散射，所以白天的天空是明亮的，这时，波长短的光最容易发生散射，因而天空呈蓝色。如果大气层中的水蒸气很多，无论什么样的光均发生散射，天空就会呈白色或灰色。

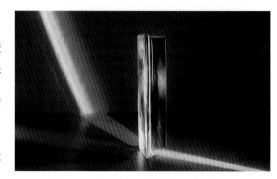

图1-2　牛顿的三棱镜分光实验

　　在白光下，我们看到柠檬是黄色的，这是由于柠檬表面吸收了其他色光，而只反射黄色单光所致，黄色就成了该物体的主体色，即常言的"固有色"。从本质来说，柠檬在反射黄色光之际，肯定也反射其他色光，只不过比较少而已。

　　如果物体显出白色或黑色，那是因为它们反射了大部分色光或吸收了大部分色光，绝对的黑、白物体色是根本不存在的。倘若物体色反映出灰色外观，则为反射与吸收各半的结果。它们在反射与吸收色光的同时，也或多或少地反射其他色光，在这些颜色中，常带有多种色彩倾向。例如，绿色的树叶在阳光照射下就会呈现出丰富的黄绿色彩（见图1-3）。因此，在印象派画家们的眼中，物体色是时间性、地域性、光照度、光色度、心情指数的瞬息体现，从他们的画面中我们看见的是流动的光、闪烁的影，是色彩的绘画演绎。

　　如果说文艺复兴是近代绘画的开端，确立了科学的素描造型体系，把明暗、透视、解剖等知识科学地运用到造型艺术中，那么，印象派则是现代绘画的起点，它完成了绘画中色彩造型的变革，将光与色的科学观念引入绘画之中，革新了传统的固有色观念，创立了以固有色、光源色和环境色为核心的现代写生色彩学。

　　众所周知，在不同的光源下，物体

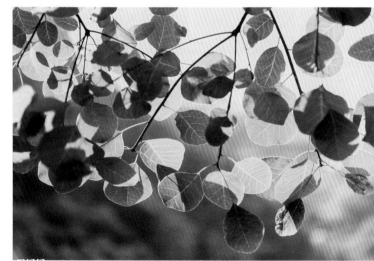

图1-3　绿色的树叶在阳光下呈现出黄绿色

的色彩是有差异的。红旗在日光下显红色，在白炽灯的灯光下显得更红，在黄色光下显出橙色，在蓝色光下显出紫色，而在荧光灯下则为发紫的红色。

在荧光灯或白炽灯下画过画的人会有这样的经验：当你把在灯光下完成的作品拿到日光下观察时，会有点难以相信自己眼睛的感觉，怎么会有这么大的差别？色调完全不对了，有时还会觉得画面带有几分怪异或病态的成分。民间也有"灯下不观色"的说法。因此，美术学院或设计学院的画室里总是尽量采用日间的正常光线，比如，在画室顶部开设天窗等。

照明效果对商品色彩的表现有极大的影响，舞台美术就利用这种色光的无穷变化，在有限的装置和空间里让人们看到完美的演出。有的时装表演舞台就是用最简单不过的白色，然后充分利用灯光颜色的变化，营造出不同的色彩氛围（见图1-4）。

明确地意识到在一定条件下，物体的颜色是会变的，这对我们从事美术设计工作的人相当重要。在对商品陈列或展览进行设计时，就会考虑到光对物体色的影响。

在其他领域，光的作用也扮演着重要角色。在室内装修中，空间分割是很要紧的事，光线的反射也同样重要。客厅里用100W的灯泡照明使人感到很明亮，但如果在厕所、浴室等狭小的场所也装100W的灯泡，其亮度也许会使你受不了。要提高室内的采光和照明的效率，天花板、墙壁、地板最好选择反射率高的颜色。要避免耀眼可使用暗一些的颜色，但也应该考虑到日光下和夜晚灯光下室内会呈现出的不同效果。

● 眼睛是最精密的光学仪器

既然色彩是视觉现象，那么，就有必要认识眼睛的结构和功能。我们在生活里使用它的过程中，就会感觉到它是一种非常奇特的精密仪器。相信你一定有过这样的经历：即使用了相当高级的相机、摄像机，拍出的画面还是不如自己眼睛所能感受的色彩真实。要制造出像眼睛一样的高精度的光电色

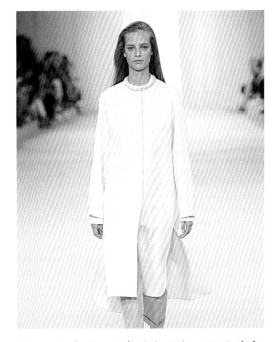

图1-4　白色的T台在暖光照射下呈淡黄色

彩计，在今天还只是设想，特别是在光线微弱的情况下。当然，眼睛的性能因人而异，功能则随着年龄的增长而衰退。

在直径大约只有2cm的眼球中，有着很精巧的结构。眼球的构造与照相机的构造相当接近。眼球的最外层为虹膜，最前面的延长部分为透明的角膜。入射眼球的光经晶状体和玻璃体的折射作用，在视网膜上形成物象。平时由于眼睑经常揉拭晶状体表面，使之保持着良好的光学状态，睡着时，眼睑就成为晶状体的保护层。在眼皮的下面，有能够发现角膜上的污垢和灰尘的神经，还有供给眼泪的泪腺，其可进行自动洗涤。

虹膜的肌肉随光的强弱而收缩、放大，从而引起瞳孔大小的变化，很像照相机的光圈设置。光线较暗或需要看清眼前主体时瞳孔变大，像是用大光圈，进光量大，景深浅（近），焦点部分格外清晰，背景模糊，像是拍人像写真或静物；光线较好或不需要看清眼前主体时瞳孔变小，像是用小光圈，进光量小，景深深（远），前后景都清晰，像是拍风景或集体照。

遗憾的是，随着年龄增加，眼球晶状体逐渐增厚、硬化，眼部肌肉的调节能力也随之减退，变焦能力降低。当看近物时，由于无法完全聚焦，看近距离的物件就会变得模糊不清。东方人的虹膜为黑色，而西方人的虹膜因没有茶色素而呈现为蓝色。

为在视野中选择有兴趣的对象，就得转动眼球，这就是眼肌的功能。进光量和焦点的调节是由各部分眼肌进行的，在过于明亮的视野中，频繁地移动焦点是使眼睛负担过重和疲劳的原因。因此，减轻这种负担也是进行色彩搭配时应该注意的基本事项之一。

● 两种视觉细胞

人类的视网膜有两种细胞：一种为杆状细胞，主管夜间视力；另一种为锥状细胞，主管白昼视力和色觉。而锥状细胞又有3种色觉细胞，分别是红色、绿色和蓝色色觉细胞，这些细胞90%以上分布在眼底的"黄斑部"。经由此3种色觉细胞的交互作用，可感受到各种不同的颜色。

杆状细胞对黑白层次很敏感，对即使是很微弱的光也能有所反应，在黑暗的地方看东西，主要靠杆状细胞，这种状态叫作"暗视觉"。

锥状细胞的感光度比视杆细胞要差得多，但在光线充足的情况下，锥状细胞能辨别出颜色最细微的差别及物体的细节，是视觉中最敏锐的部分，处于眼球的中心。由于锥

状细胞只能适应明亮光线下的视觉，因此叫作"明视觉"。

当视网膜的锥状细胞发生障碍时，就患上了日盲症，也就是通常所说的色盲。当视网膜的杆状细胞发生障碍时，就患上了夜盲症。

由于红光对于杆状细胞不起作用，所以不会阻碍杆状细胞的暗适应过程。因此，当一个人由明亮环境突然转入黑暗环境时，他的视觉感受仍能保持平衡，不需要暗适应的过程。应用这个原理，在X光检查室、夜间信号灯等一系列需要暗适应的地方，均采用红光照明。

视觉细胞的数量约为1.3亿个，其中锥状细胞只有约700个，绝大多数在眼睛的最中心位置，能得到最鲜明的图像，而在视网膜边缘则很少。相反，杆状细胞有很多分布在视网膜边缘，因此，在黑暗的地方，即使不去注视物象，也能清楚地看到物体。

作画的人为了对物体的明暗有整体把握，有时会把眼睛眯起来，排除颜色的干扰以判断对象明暗色调的整体层次，就是基于这个原理。

● 单色光照明

由单色光产生的亮度感觉叫作感光度。在钠灯和水银灯的照射下，物体的色彩并不能得到真实的体现，但这两种光可视度高，所以，常常用于需要高效率照明的地方，如隧道、广场、道路，等等。

当夜幕降临为一片灰暗时，锥状细胞也能起作用，但在这时很难看到清楚的图像，这种状态叫作"微明视觉"。

● 明暗适应

杆状细胞和锥状细胞为感光度不同的两种接受器，所以眼睛有能因视野亮度变化而自动调节感光度的功能，这种现象叫作"明暗适应"，也叫作"光量适应"。

当我们把眼睛由暗处转向亮处时，瞬时会感到眼前一片白花花，这是锥状细胞在适应亮度，以便给出相应的感光度，这种现象叫作眼睛的"明适应"。对于剧烈的亮度变化，虽然杆状细胞和锥状细胞的功能会转换，但实际上也需要一定的时间，一般只需要1s。

相反，当我们把眼睛由亮处转向暗处时，会瞬间感到一片漆黑，这是杆状细胞在适

应视野的暗度，这种现象叫作"暗适应"。我们会有这样的体验：从夏日阳光耀眼的户外突然进入光线较暗的室内，或者当我们刚刚进入正在放映的电影院里时，会感觉到周围什么都看不见。暗适应的初期视觉感受提高很快，一般15min可以基本适应，后期提高较慢，半小时后视觉感受性可以提高到最初的10万倍，达到完全的暗适应大约需要40min。

隧道里的照明装置一般分两种：一种在出入口附近没有照明光，而在中间部分却集中着许多灯光，这是为了使白天隧道里的光照度能尽量均等而设计的。这一类型在老式短程隧道中较多。但大部分新建的特长隧道中多采用另一种，即出入口处装有大量的照明光，而在中间部分减少其数量，这当然是为明暗适应而设计的（见图1-5）。

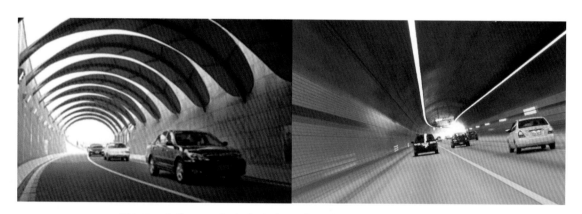

图1-5 隧道入口处的暗适应设计及出口处的明适应设计

色彩绚丽的商品必须要放在明亮的环境中才能得到最好地展示，但在注意亮度的同时，也必须考虑照明的均匀性和色温的高低，用暖光、冷光，还是标准光源？

● 色彩适应与色觉恒常

人眼在环境色彩刺激下造成的色彩视觉变化是对色光的适应所致，被称为"色彩适应"。通常，色彩视觉的第一感受时间为5～10s，过了这段时间，"色彩适应"就开始起作用，这种习惯性地把物象色彩恢复到白光下本来面目的本能是源于对"固有色"的认识，可以使人避免被光源色造成的假象所蒙蔽，而始终能够把握物体的本来颜色，我们把这种现象称为"色彩的恒定性"，也有人将其称为"色觉恒常"。关于色觉恒常，科学家们曾这样说过，"我们看到的东西是知道的东西，不是眼睛所作用的东西""我

们看到的东西是对眼前东西的最好的推测"。

换句话说，人们并不会完全被光源色"牵着走"。我们并不会把夜店里紫红色灯光下穿白衬衣的人说成是穿紫红色衬衣的人，也不会把拳击台前的白色沙发说成是紫红色沙发（见图1-6）。对于在阳光下睡觉的黑猫和白山羊，虽然黑猫反射着很强的光，但我们却

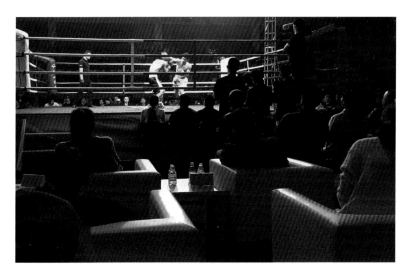

图1-6 拳击台前的白沙发是对色觉恒常的很好诠释

能够立刻判断外面的环境，而决不会把黑和白认错。因为大脑会对视网膜发来的信号做出反应，而不仅仅是作为接受器。

戴着有色眼镜活动时，开始一段时间可以明显感受到镜片色彩的影响，然而，过了一段时间之后镜片上的颜色几乎在视觉上消失了。在白炽灯的黄色光线下，只能在刚开灯后不久的时间里感受到光的颜色，一会儿这种黄色即自然消失，在灯光下白纸是白的，对物体恢复了日光（白光）下的感觉。

大脑的视觉中枢与记忆领域有非常密切的关系，所以，能看到的色彩也会受到记忆和联想的支配，越了解的对象越容易发生色觉恒常。

明亮环境的恒常性比黑暗环境的恒常性要高，而且更容易将形象看清楚。但是，在强光照射下或用细长筒观察对象的一部分时，也会失去色彩的恒常性。还有观察者特别注意和深刻分析观察对象时，所看到的东西也会变化。如画家把洁白的石膏像画得很黑，或者，在作画时使用了现实中根本就见不到的色彩。这可以说是画家不受色觉恒常支配，仅忠实于自己对对象的感受而画出来的。也就是说，这些色彩虽然在现实中不能被看到，但因主观原因或是判断却被画家看到了。

第二章 我们所看到的色彩

● 视野中的色彩

人的视野是水平约180°、上下约150°的椭圆形。视觉中心和边缘看到的同一色彩是有细微差别的，被称为"色彩视野"。

● 色的定义

所谓"色"，是日常视觉经验中的一种状态，这是一种含糊的表述方法。物理学家从分光反射率及透射率来考虑色，而化学家却从颜料和染料的化学成分来考虑色。文学家对色的说明更为直截了当：所谓色就是被破坏了的光。生理学家认为，色在视觉中是一种由电子化学作用而产生的感觉现象。精神物理学家则认为，色是具有色刺激特性的色感觉。最后这种说法似乎更接近人们通常意义上的理解。

● 光源色与色温

由自行发光的物体所产生的色光，被称为"光源色"，如太阳光、月光、荧光灯、日光灯、霓虹灯、LED光、烛光、烟火等。这些光源有冷有暖，这就涉及一个专业词汇——色温。色温是照明光学中用于定义光源颜色的一个物理量，也是人眼对发光体或白色反光体的感觉，这是物理学、生理学与心理学的综合因素的一种感觉，也是因人而异的。

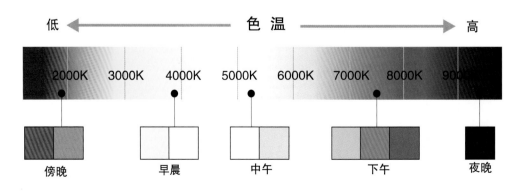

图2-1 光源与色温的变化

一些常用光源的色温一般为：标准烛光为1930K；钨丝灯为2760～2900K；闪光灯为3800K；中午的阳光为5000K；电子闪光灯为6000K；荧光灯为6400K；蓝天为10000K（见图2-1）。

总体来说，色温小于3000K的光源，使人感觉温暖（带红黄的白色），在购物网站上商家一般称之为暖光、暖白光或暖黄光；色温为3000K～5000K的光源，使人感觉冷暖的倾向不明显的白光，商家一般称之为中性光或自然白；色温大于5000K的光源，使人感觉偏冷偏蓝，商家称之白光、正白光或冷白光。一般情况下，正午10点至下午2点，在没有太阳直射光的情况下，标准日光在5200K～5500K。

色温在电视(发光体)或摄影(反光体)上是可以用人为的方式来改变的。中国的景色一年四季平均色温在8000K～9500K，影视部门在制作节目时都是以色温9300K去拍摄的。欧美的相关部门则以一年四季的平均色温约6000K为制作的参考。因此，我们猛地看到欧美的电脑或者电视屏幕时，感觉色温偏红、偏暖，就是因为黑眼睛的人看9300K是白色的，但是蓝眼睛的人看了就觉得偏蓝；蓝眼睛的人看6500K是白色，咱们中国人看了就偏暖。无论你是使用数码相机或摄像机，都必须重视色温。

● 固有色

习惯上，一般把充足光线下不透明、不发光的物体所自然呈现出来的色彩称为"固有色"。固有色在一个物体中所占面积最大，其最明显的地方是受光面与背光面之间的中间部分，在这个范围内，物体受外部的影响较少。如红苹果表面只反射红色光线而吸收其他光线，所以呈现出红色。

● 透过色

有些物体本身具有通透性，如有色玻璃、葡萄酒、云母、宝石、水晶、琥珀、松脂，透过这些物体去观察事物得到的颜色，我认为应称为"透过色"。透过色最典型的代表莫过于摄影上用的滤色镜了（见图2-2），有时电影中也会用这类滤色镜来渲染某些特殊意境的画面。例如，橙镜可以通过黄、橙、红色等光吸收蓝色、紫色和少量绿色光，用于校色，当用于文件翻拍时，可去除文件资料泛黄的底色，增加反差；绿镜可以通过黄、绿两色（绿色通过量较多）吸收紫、蓝、红三色，也可以吸收部分橙色，常用

| 原图 | 红色滤镜 | 橙色滤镜 | 黄色滤镜 |

| 绿色滤镜 | 青色滤镜 | 蓝色滤镜 | 紫色滤镜 |

图2-2　各色滤镜下画面的变化

于黑白摄影中增加蓝天白云对比。雷登-82为淡蓝色滤镜，可作色温补偿，在早晨或黄昏的户外摄影可抑制偏红现象，以求色彩逼真。

● **环境色**

日常生活中常用红花、白墙、黑眼镜等来表示物体的固有色。其实，物体是不可能

图2-3　汽车漆面的光衍射

10

不受环境颜色影响的，对有些物体来说效果尤其明显，比如，在光的衍射下不锈钢、汽车漆面（见图2-3）和大厦的玻璃幕墙等。自提倡到户外去作画的法国印象派起，光源色、固有色和环境色相互作用的理论，就成为了现代写生色彩学的基石。

● 荧光色

在特殊岗位上工作的人需要穿含有荧光剂的服装，除了反光还会有发光成分。如交警需要穿有浅黄色荧光剂、环卫工人需要穿有橘黄色荧光剂的马甲，以起到提醒来往车辆注意的作用。一些新潮的运动品牌也经常推出一些含有荧光色的运动服或运动鞋。

● 影响色彩感觉的多种因素

事实上，我们很少看到以上这些颜色在一种光源下单独存在，它们总是以不同程度的形象、质感、折射、反射、投射并存。看到同样一种颜色，有可能因为心情不同而感觉不同。同样一款颜色的衣服，可能因为穿在不同人的身上而使人感到大相径庭。同样的颜色配比，可能会因为文化或附着在不同的物品上而给人带来不同的感受。比如，以红绿色为主调的中式大花被面与同样以红绿色调为主的、穿红色衣服的圣诞老人和绿色的圣诞树，前者显"土"，后者显"洋"。我们在看展览时的氛围，在看电影、戏剧时的剧情，都会影响到我们对颜色的感觉。

● 屏幕色彩

大多数人都有网购的经历，但每个品牌的显示器或手机屏幕显示出的颜色都是有差别的，有时即使是同一品牌不同型号的产品显示出的颜色也不尽相同，不同的相机拍出的照片颜色也不相同，再加上有些用户在色温上会自主调节等因素，因此，各个网店一般都会在醒目位置贴出关于色差的提示：网上照片只供参考，最终以实物颜色为准。

印刷行业为了解决颜色不准的问题，已有一些公司推出了色彩校正硬件和软件，来解决不同设备间的颜色统一问题，争取做到"所见即所得"。

● 微小状态下的色彩

锥状细胞密集的中心窝，能把对象的色彩和细部都看得很清楚。但当蓝色和黄色的

面积过小时，所能看到的只是黑色和灰色，蓝色和绿色的差别尤其难以区分；只有红色直到最后还能被清楚地看到，所以，远距离的信号灯优先选用了红色。医院、警局和消防部门等处的门灯都是红色；汽车、列车的尾灯和飞机腹部的灯同样采用了红色。欧洲的某些城市，也因此原因而禁止使用红色霓虹灯。

● **色盲、色弱与色彩**

"色盲"是指缺乏或完全没有辨别色彩的能力，多为先天的，也有后天创伤造成的。色盲又分全色盲和单色盲。没有锥状细胞功能而只有杆状细胞功能是典型的单色型，这种类型只能看到物体的明暗，叫作"全色盲"。七彩世界在其眼中是一片灰暗，如同观看黑白电视一般，仅有明暗之分，而无颜色差别。

色盲是由于对红、绿、蓝三原色中的一种缺乏辨别力，被称为"单色盲"。如"红色盲"，又称第一色盲，较常见；"绿色盲"，称为第二色盲，比第一色盲少些；"蓝色盲"，即第三色盲，比较少见。我们平常说的色盲一般就是指红绿色盲。

对颜色的辨别能力差的则称"色弱"，包括"全色弱"和"部分色弱"（红色弱、绿色弱、蓝色弱、黄色弱等）。色弱者，虽然能看到正常人所看到的颜色，但辨认颜色的能力迟缓或很差，在光线较暗时，有的几乎和色盲差不多，或表现为色觉疲劳，它与色盲的界限一般不易严格区分。色盲与色弱以先天性因素为多见。根据统计，中国男性色盲发病率近5%，而女性则近1%。

有先天性色觉障碍者，往往不知其有辨色力异常，多为他人觉察或体检时发现。凡从事交通运输、美术、化学、医药等工作人员必须有正常的色觉，因此，色觉检查就成为服兵役、就业、入学前体检时的常规项目。有些人因为色盲，不能上部分专业，不能开车。由于不能区别彩色传票，银行等金融机关也将他们拒之门外，这不能不说是件很令人遗憾的事情！

第三章　混色与色的表现

● 色光三原色与加法混色

我们在生活中，在舞台上或者舞厅中，都见到过由五彩缤纷的灯光构成的瑰丽的色彩世界。这么复杂的色彩是怎样调出来的呢？实际上它不过是运用色光混合的原理，把色光的三个基本色重叠、调配、变化、组合而成的。

我们知道最早的CRT显像管屏幕能够出现图像，是因为电子枪的内壁，有能发出红、绿、蓝三色光的荧光物质，电路将送来的信号变成电子射线，荧光物质被电子冲击而发光，还原合成为原来的画面。最早的CRT显像管屏幕依据的是这个原理，后续的LCD、LED液晶屏幕依据的也是类似的原理，只不过是三色光的工作方式不同。当红、绿、蓝三色光完全混合时就会出现白（White）色光；当红、绿色光混合时就会出现黄（Yellow）色光；当红、蓝色光混合时就会出现品红（Magenta）色光；当绿、蓝光混合时就会出现青（Cyan）色光。舞台上灯光的照明也是应用了这种加色法混色，简称"加法混色"（见图3-1）。

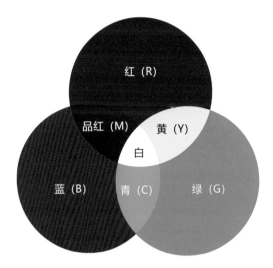

图3-1　色光三原色与加法混色

● 色料三原色与减法混色

色料混合即"减法混色"是指色料（颜料、涂料、油漆、油墨等）将一般的来光（如日光）吸收掉一部分颜色，再将未吸收的余光反射出来，而后进行的混合，所以也叫作"减光混合"，或叫作"色料混合"。减法混色一般包括色料的直接混合与颜料的叠置混合。色料的直接混合就是以三原色（黄Yellow、品红Magenta、青Cyan）为基础的混合（见图3-2）。这种混合，因其加入混合色料的

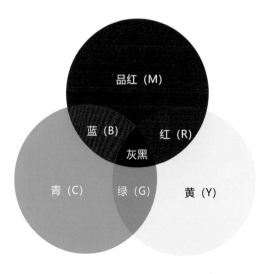

图3-2　色料三原色与减法混色

13

增多，使混合出的色明度降低，越混合颜色就越接近灰黑色，而被称为"减法混色"，这也是它区别于色光混合的主要特征。根据减法混色的原理，两个三原色之间相混可以得到间色，即橙、绿、紫色。在间色基础上再加入其他颜色便可以得到复色，以及其他更多的色彩。

色料的叠置同色料的直接混合效果是一样的，只是方法不同。如蓝色与黄色透明胶纸叠置在一起，可得到绿色。另外，还有一些具透明性能的颜料，若一种色彩干燥后再覆叠另一种色彩，也可得到类似效果。

现代工业化产品既要求色彩要多样化，又要求不同批次的、同一款产品色彩要保持高度的一致性，比如说，汽车喷漆。如果一个车厂连不同批次出厂的车漆都做不到一致，恐怕离倒闭也不远了。车辆受损后更需要电脑调色，以保持和原厂车漆一致。设计者也要根据着色材料的不同，预先掌握好混色规律，这是很有必要的。

● 空间混色

空间混色是由两种或两种以上不同颜色的色块并置后，形成一种反射光的混合。它是借助于颜色并置在人眼视网膜上形成的色彩混合效果，色彩既不加光也不减光，是以光与色料的同时混合被称为"空间混色法"，俗称"空混"，也称作"中性混合"。

这种混色方法与古老的马赛克镶嵌技法相似。印象画派中的一个分支"点彩派"大

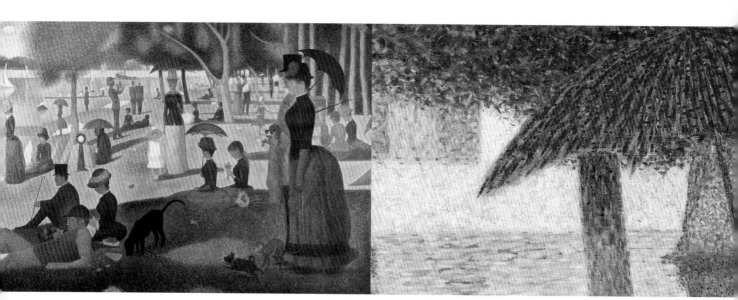

图3-3 《大碗岛星期天的下午》及放大后的局部

体可归入此类。由于印象派画家修拉（Georges Seurat, 1859—1891）将这种表现光色的技法运用得更加完美，所以，这种画法一般被称为"修拉效果"。我们从他的名作《大碗岛星期天的下午》（见图3-3）能清楚地感受到这点。

平时我们看到许多画报、杂志和广告，会为上面精美的画面而感叹，实际上这些色彩丰富的印刷品，也是根据这个原理制作、生产的。常用的四色印刷，就是在色料三原色

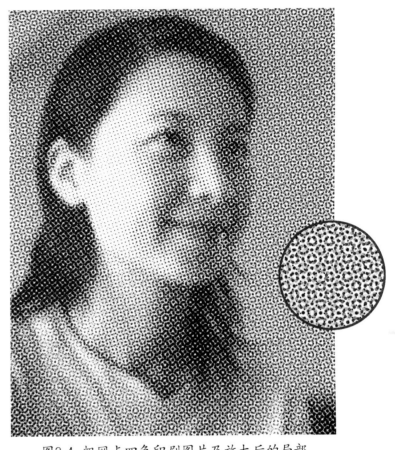

图3-4 粗网点四色印刷图片及放大后的局部

C（青）、M（品红）、Y（黄）的基础上，再加上K（黑）形成印刷油墨的四个基本色，通过这四色网点的混合(叠印)、并置而成为彩色（全彩）图像。我们从印刷好的纸表面见到的是色点反射光。通过加粗网点的印刷品和放大后的局部，能很清楚地看到这一点（见图3-4）。看到这张图，相信对从事过印刷行业的人来说，一定会感到亲切，这对他们来说，早已是一个众所周知的"秘密"。我们平时之所以感觉不到，是因为我们平常看到的印刷品，一般都是印在铜版纸上精度较高的图片，网点很细，人眼察觉不到，但通过高倍放大镜依旧能够很清楚地看到印刷网点。我们所看到的是一种在空间上混合后的效果。

另外一种常见的空间混色，就是色织布料。高档西服料子的每一根线都是由各种色棉混合而成的。因为各种色的面积太小了，所以只能看到单色，但又明显是一种不同于一般单色的布料。

第四章 色彩的属性及体系

● 色彩的属性

色彩性质的变化主要取决于三个方面：色彩的色相、明度以及彩度，称为色彩的属性，也称为"色彩三要素"。

色相

"色相"是色彩的表象特征，通俗地讲就是色彩的相貌，也可以说是区别色彩用的名称。色相既是色彩体系的基础，也是我们认识各种色彩的基础。

色相的数量并不是一个确定的数，从三棱镜中分出来的是七色：红、橙、黄、绿、青、蓝、紫，每两种颜色之间并无明显的分界，而是一个渐变的过程，所以，不同研究方法必然体现为不同的划分方法，色相就表现为不同的数量。它们的排列是根据光的波长秩序，表示的方法就是"色相环"。

色相如果不断被细分会有无数种，过度的细分也没有现实意义。因此，色彩的研究者为了科学地区分色彩，运用了各种标识的方法。以我们平时最常用的绘画颜料上色相的标识方法，色相环上的24色会被命名如下（见图4-1）。

色相序号	色相名称	略称	英文名称	中文名称	
1	带紫的红	pR	purplish Red	深红	
2	红	R	Red	曙红	
3	带黄的红	yR	yellowish Red	大红	
4	带红的橙	rO	reddish Orange	朱红	
5	橙	O	Orange	橘红	
6	带黄的橙	yO	yellowish Orange	橘黄	
7	带红的黄	rY	reddish yellow	中黄	
8	黄	Y	yellow	柠檬黄	
9	带绿的黄	gY	greenish yellow	浅黄绿	
10	黄绿	YG	yellow green	黄绿	

图4-1 色相名称

11	带黄的绿	yG	yellowish Green	草绿	
12	绿	G	Green	绿	
13	带蓝的绿	bG	b1uish Green	翠绿	
14	蓝绿	BG	Blue Green	深绿	
15	蓝绿	BG	Blue Green	蓝湖绿	
16	带绿的蓝	gB	greenish Blue	湖蓝	
17	蓝	B	Blue	钴蓝	
18	蓝	B	Blue	普蓝	
19	带紫的蓝	pB	purplish Blue	群青	
20	蓝紫	V	Violet	青莲	
21	紫	P	Purplish	紫罗兰	
22	紫	P	Purplish	紫	
23	红紫	RP	Red Purple	红紫	
24	红紫	RP	Red Purple	玫瑰红	

图4-1（续）

在国外的颜料上都有色相的明确标识，例如10pB，指的就是带紫的蓝中第10色。另外，某一种色相和黑、白、灰调合，无论产生多少明度、纯度变化，都属同一种色相。

明度

色彩有明度上的差别，产生明度上的变化有三方面的原因：一是由于光源的强弱或投射角度不同；二是由于同一种色相中含白色或黑色的量不一样多（见图4-2）；三是物理色的色相在明度上本来就存在差异。

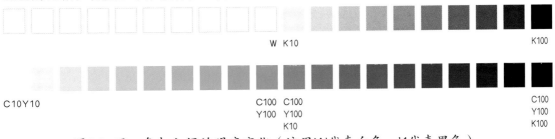

图4-2 同一色相之间的明度变化（这里W代表白色，K代表黑色）

以明度的高低而言，白色明度最高，黑色明度最低。从色相上说，不同的颜色已经存在着不同的明度，其中黄色明度最高，而紫色明度最低。为了使读者看清楚不同色相之间的明度变化，本章按C、M、Y、K的平均梯度做了一张图，以供参考（见图4-3）。

图4-3 不同色相之间的明度差异

把无色彩的白色与黑色用不等量调和，就能产生不同的灰色。把色彩的各种色相与黑色、白色、灰色不等量调合，能产生不同颜色的明度等阶。

目前，各国运用的明度等阶表主要有三种：11等度（孟塞尔表色体系）、8等度（奥斯特瓦德表色体系）、9等度（日本色研配色体系）。以孟塞尔表色体系为例：白色的明度为10，黑色的明度为0，各种明度的等阶差为1。色彩的明度在色彩学上被称为色彩关系的骨架，是支撑色彩关系的基础要素，任何设计都应尽量将明度关系处理好。

彩度

色彩的彩度也称"纯度"或"饱和度"，是指色彩的纯净程度，或者说，色彩中含

C100
Y100
K50

图4-4 同一色相之间的彩度变化

有黑、白或者灰色的多少。图4-4中绿色的彩度是由左向右不断降低的。

我们知道,任何色彩在光线下要保证色彩的完全纯净是不可能的。光线强,经物体反射的光线也强,色彩的明度高了,彩度会降低;光线弱了,明度降下来了,也会降低色彩的彩度。在调和色彩的过程中,也会有同样的情况,某一种色相只要与任何一种其他色相混合,就会导致色彩彩度的降低,色彩学上称为"减色混合"。图4-5可能会使大家对色彩三要素的关系有更直观的认识,有人根据这个原理发明了色立体,后文将会有详细阐述。

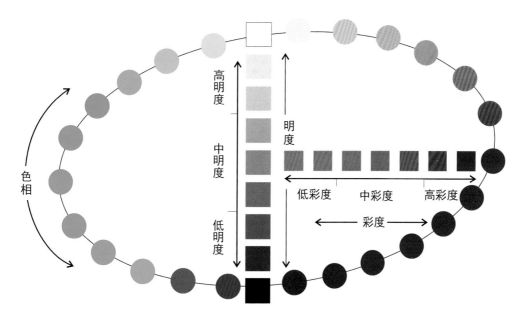

图4-5 色彩三要素及色立体原理

在色光中,各单色光是最纯净的,颜料是无法达到单色光的纯净度的;在颜料中,色相环上的色彩是最纯净的,掺入其他色则会减弱其彩度。纯净的色彩看起来很刺激,视觉冲击力就大,但也会更难以与其他色彩相配合,在画面中往往会显得突兀。因此,

在设计中有时需要降低颜色的彩度，使画面中的所有色彩协调起来。

● 色彩的体系

人类对色彩的描述在中国的战国时期和欧洲的古希腊时代就有了，但对于色彩体系的表述在欧洲文艺复兴时期才逐步完善起来。英国物理学家牛顿用玻璃三棱镜发现了七色光，1704年，他写了《光学》，初步阐述了色彩的问题。

在以后的200多年里，有许多科学家相继发表文章，提出了对色彩体系的看法，如1730年莱·布朗的"三原色说"、1776年哈里斯推出了最早的"色相环"、1810年德国的伦格制作了"球形色立体"、1864年德国的心理学家赫林发表"心理四原色学说"，这些都是近代色彩视觉理论的基础。

1905年，美国的色彩学家孟塞尔创立了"色立体"，并于1915年出版了《孟塞尔颜色图谱》，提出"色彩的三属性"，其理论影响很大。之后，美国国家标准局和美国光学协会，分别于1929和1943年修订了《孟塞尔颜色图谱》，1973年出版了《孟塞尔颜色图册》，其中有1105块颜色样品，成为美国统一使用的色彩手册。这就是人们经常提到的"孟塞尔表色体系"。

德国物理化学家奥斯特瓦德1931年出版了《色彩科学》一书，创立了"奥氏表色体系"，是近代两大表色体系之一。1955年，德国的光学协会对奥氏表色体系重新测试并加以修订，成为德国的工业标准色体系，即"DIN"表色体系。

1964年，日本的PCCS对孟塞尔色彩体系进行了修订，并于1978年出版了《色彩世界5000》。这个色彩系统将孟塞尔色彩体系变得更为完善和科学，其中增加了8个色调，将明度的等级差由原来的1改为0.5，色彩的纯度值从原来的2改为1，色彩更加丰富。

目前，在欧洲大多数国家使用奥斯特瓦德表色体系，在美国和一些美洲国家使用孟塞尔表色体系，而在亚洲地区，不少国家和地区则使用日本色研配色体系。

孟塞尔表色体系

在这一表色体系里，红、黄、绿、蓝、紫为基本色，在相邻的基本色间又增加了YR（黄红）、YG（黄绿）、BG（蓝绿）、BP（蓝紫）、RP（红紫）5种间色，形成10种核心色，然后，把每一种色分为10个等差度，并标注从1到10的序号，构成了100种色相。

这个表色体系是一个立体的结构，中间是一根垂直的轴，是从白到黑的无彩色系，

体现了明度上的等级差。孟塞尔的明度等级为11级，上面是白色，明度为10级，下面是黑色，明度为0级，中间分为9个等级差。色相与中心轴可以有一个关系，这就是色相的彩度等级序列，越靠近中心轴，色彩的彩度就越低（见图4-6）。

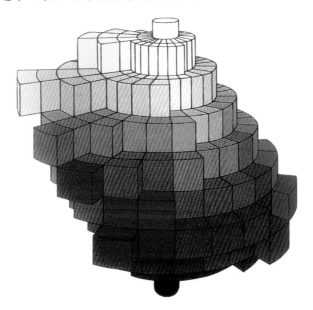

图4-6　孟塞尔色立体

由于每一色相的明度是不同的，所以对中心轴来说，各种不同的色相是处在不同的明度水平高度上，由于各种色相的彩度等级数不同，那么，与中心轴的垂直距离也不同。红色的纯度为14，是彩度等级中的最高值，而蓝绿的彩度值仅为6，所以，这个色立体看起来并不是一个很有规则的立体形状。

奥斯特瓦德表色体系

奥斯特瓦德是一位诺贝尔奖的获得者，他以赫林的"四原色学说"作为基础，并运用间色的方法在红、黄、蓝、绿之间产生橙、蓝绿、紫、黄绿，将这8种颜色为主要基色，把每一种颜色再与边上的色等量配色，产生不同等量比例的3种色，就形成24色的色相环。

奥斯特瓦德表色体系（简称为"OCS"）的中心轴从白到黑分为8个明度等级，分别用小写的a、c、e、g、i、l、n、p字母标识，a为最亮的白色，p为最暗的黑色，而色彩的纯度是各种色相中含有白色与黑色的量的不同产生的，也同样形成一个三角形。

与孟塞尔表色体系的区别是，奥氏的彩度等级是相同的，每一色相的明度位置也没

有区别开，所以形成的色立体是一个有规则的形态（见图4-7）。这对于认识各色相的明度差与彩度差是不利的。

图4-7　奥斯特瓦德色立体

奥斯特瓦德表色体系共有3万个色标，使用起来多有不便。1942年，美国芝加哥容器公司对其进行了改进，发表了《色彩调和手册》，把 100个色相改为 24个色相，产生了943个色标，方便了人们的使用。

日本色研配色体系

这是由日本色彩研究所提出的色彩体系方案，是在孟塞尔色彩体系的基础上的发展。这个体系以红、橙、黄、绿、蓝、紫6色为色相基础色，然后以间色的方法调出24色（见图4-8），以后又产生48色相环，称为"完全的补色色相环"，包含了色光三原色、物料三原色和赫林的心理四原色，被称为日本色研配色体系（简称为"PCCS"）。孟塞尔表色体系和日本色研配色体系色名的最大不同点是B（蓝）、PB（蓝紫）两个色相。在日本色研配色体系里，一般色名附有代表孟塞尔记号的参考值。为了便于记忆，这里色块的名字都采用中国读者熟悉的绘画颜料名来命名。

日本色研配色体系在明度的等级上共分为9级，除了白与黑之外，灰度为7级，比孟塞尔表色体系少了2级，明度的等级差也不同。日本色研配色体系的彩度等级分为9个阶段，在1～9的后面标以"S"，9S为最高的彩度。日本色研配色体系色立体外观呈不规则的椭圆形（见图4-9）。对于色彩的表述体系而言，"PCCS"体系最有价值的是它的色调

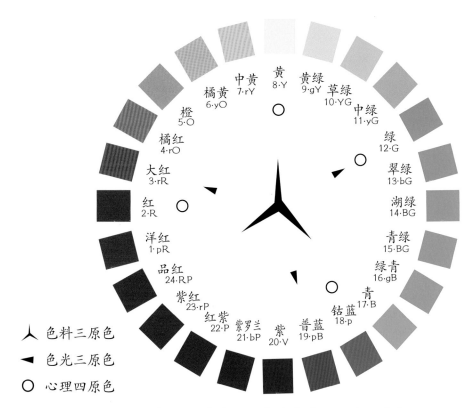

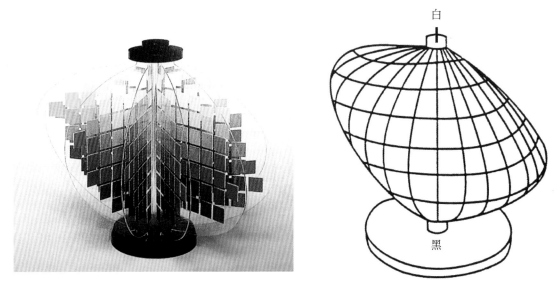

图4-8 日本色研配色体系（PCCS）24色相环

分类方法，即将各个色相按其明度等级和纯度等级分别组合在一起形成不同的调子，在同一色调中，色相是不同的，但视觉效果是一致的，这就大大地方便了配色的需要。

图4-9 日本色研配色体系色立体

● 色彩的定量描述

从视觉的观点来描述自然界景物的颜色时，可用白、灰、黑、红、橙、黄、绿、蓝、紫等颜色名称来表示。但是，即使颜色辨别能力正常的人对颜色的判断也不完全相同。有的人认为完全相同的两种颜色，若换成另一个人判断，就可能会认为有些不同。

随着科学技术的进步，颜色在工程技术方面得到广泛应用，为了准确地规定颜色，就必须建立定量的表色系统。所谓"表色系统"，就是使用规定的符号，按一系列规定和定义表示颜色的系统，亦称为"色度系统"。

CIE 1931-XYZ标准色度系统

1931年，国际照明学会（CIE）建立了一个色彩描述系统，称为CIE 1931-XYZ标准色度系统。X色度坐标相当于红原色比例，Y色度坐标相当于绿原色比例。从马蹄形光谱轨迹各波长的位置可以看到：光谱的红色波段集中在图的右下部，绿色波段集中在图的上部，蓝色波段集中在图的左下部。中心的白光点E的饱和度最低，光源轨迹线上饱和度最高（见图4-10）。这个系统在颜色复制上得到了广泛应用，成为实际的颜色定量描述系统，为色彩管理技术所应用。

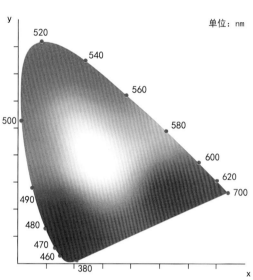

图4-10 CIE 1931-XYZ标准色度系统

CIE 1976Lab色度系统

Lab色彩模型是由照度（L）和有关色彩的a、b三个要素组成。L表示照度（Luminosity），相当于亮度，a表示从红色至绿色的范围，b表示从蓝色至黄色的范围。L的值域由0到100，L=50时，就相当于50%的黑；a和b的值域都是由+120至-120，其中+120 a是红色，渐渐过渡到-120 a的时候就变成绿色；同样原理，+120 b是黄色，-120 b是蓝色。所有的颜色就以这三个值

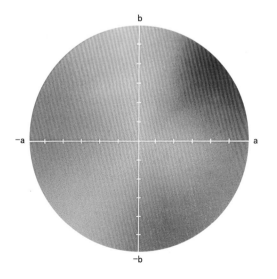

图4-11 CIE 1976Lab色度系统

交互变化所组成（见图4-11）。计算机在处理彩色图像时，软件内部其实就是以CIELab色差公式来进行的。CIELab已成为国内外印刷领域通用的色度系统。

● 色彩空间

"色彩空间"源于西方的"Color Space"，又称"色域"，是可以将颜色进行立体记述的空间。人们建立了多种色彩模型，以一维、二维、三维等坐标来表示某一色彩，用3～4种参数进行记述的情况较多，这种坐标系统所能定义的色彩范围即色彩空间。我们经常用到的色彩空间主要有RGB、CMYK、索引颜色等（见图4-12）。

RGB

在之前的色光三原色与加法混色中已经提到过RGB。即色光三原色红（R）绿（G）蓝（B）叠加得越多，越接近白色，越少就越接近黑色。无论是CRT、LCD显示器，还是LED显示器，尽管发光原理不同，但颜色呈现的过程基本相同，即分别控制红、绿、蓝通道发光强度的R、G、B值，进行三色光发光和混合来呈现各种颜色。实质上，就是形成RGB与呈现色光的CIE值之间的关系。

sRGB

sRGB源于CRT显示器，是1996年由ICE TC100（微软联合爱普生、HP惠普等主导的国际电工技术委员会）基于通常办公环境下这类CRT显示器的色度特性，以非高端用户中的应用提出了以RGB三色光为基色的混色规律，形成了一个颜色空间，称为"sRGB颜色空间"，即标准(standard)RGB颜色空间。它是Windows系统平台默认的色彩空间，也是美国数字电视广播的标准。目的是让显示、打印和扫描等各种计算机外部设备与应用软件有一个共通的色彩语言，使输入、输出时的色差减至最小，广泛应用于显示、摄影等行业

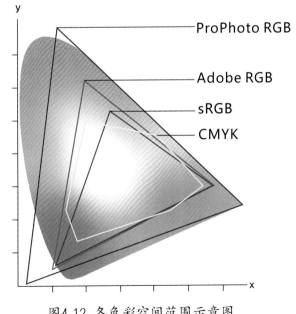

图4-12 各色彩空间范围示意图

中。sRGB虽然得到了广泛应用，但色彩空间相对狭窄，尤其是蓝色区域。随着影像设备的迅速发展，sRGB已经无法满足更高端、专业的色彩需求了。因此，侧重不同需求，又产生了多种不同需求的RGB色彩空间。

Adobe RGB

Adobe RGB是Adobe公司于1998年开发的色彩空间，Adobe RGB包含sRGB没有覆盖的、更加宽广的CMYK色彩空间，能再现更鲜艳的色彩，可以应用在印刷和色彩校正等领域。主要在青绿色（cyan-green）色系上有所提升。

ProPhoto RGB

ProPhoto RGB是由柯达公司提出的一种规范，用于描述某些正片能够重现的各种饱和度非常高的颜色，其色域非常宽。以前，在大多数情况下不推荐将其用作工作空间，因为其色域比大多数捕捉和输出设备大得多。随着数字图像处理技术的发展，将出现色域更宽广的显示器和打印机，对于有些摄影师来说，是该考虑将ProPhoto RGB用作工作空间的时候了。高端彩电也将宣传自己的产品色域宽广、更有身临其境的感觉作为一个富有诱惑力的卖点。

CMYK

CMYK模式也称作印刷色彩模式，即印刷时应用的，是通过反光看到的色彩模式，比如期刊、杂志、报纸、宣传画等。青、品红（洋红）、黄三色称"印刷三原色"，理论上可以混合出黑色，但实际上混合出的黑色不纯，更接近深灰，只加入纯黑（Black 此处黑色缩写使用最后一个字母K而非开头的B，是为了避免与Blue混淆），才能取得理想的"全彩印刷"效果。

索引颜色模式

索引颜色模式是网上和动画中常用的图像模式，当彩色图像转换为索引颜色的图像后包含近256种颜色。索引颜色图像包含一个颜色表。如果原图像中颜色不能用256色表现，则Photoshop会从可使用的颜色中选出最相近颜色来模拟这些颜色，这样可以减小图像文件的尺寸。这种模式只能用来表现较简单的画面，要想用来表现较逼真的照片是不合适的。

第五章　配色的基本规律和常用技巧

　　配色是一个仁者见仁、智者见智的事。人们由于文化修养、社会阅历、生活态度以及年龄、性别、性格、嗜好等方面的不同，喜爱的配色会有很大差别。配色不像数学有放之四海而皆准的统一公式，但在五彩斑斓的背后，确实存在着一些基本规律、一些具有指导意义的配色原则和方法。我们应该选择让人感觉舒适的配色。

● 色彩对比

　　常言说，没有难看的颜色，只有难看的配色。颜色各具魅力，但是很少被单独使用，总是和其他颜色共同存在。一种色彩与另一种色彩组合在一起时，给人的感觉通常会发生变化。两个以上的颜色如何搭配，是一个很值得研究的问题。

　　即使是同一块色彩，背景不同，给人的感觉也是不一样的。如图5-1所示，蓝、橙两个色块中间的黄色其实是完全一样的，但给人的感觉是蓝色背景上的黄色比橙色背景上

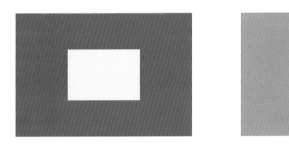

图5-1　蓝、橙色中相同的黄色，左边的黄色更亮

的黄色更明亮。这就是色彩对比在起作用。

　　对比中的"对"有互相面对的意思；"比"有挨着、较量的意思。应用在色彩范畴，即为：当两个以上的色彩放在一起呈现出清晰可见的差别时，它们的相互关系就称为色彩对比关系，简称"色彩对比"。

色相对比

　　谈到色彩对比，就不可避免地要谈到色彩三要素之一的"色相对比"，而谈到色相对比，我们就必须要谈到色相环。"色相环"是依据各个色彩体系而产生的，我们前面谈到了孟塞尔、奥斯特瓦德、日本色研配色体系色相环，在这里我们再来谈一下著名的

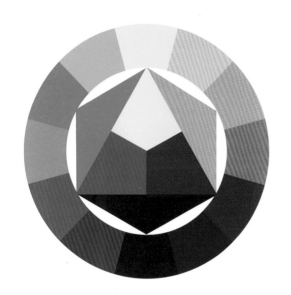

图5-2 伊登十二色相环

"伊登色相环"。伊登色相环比较简单直观，方便说明问题，由德国包豪斯色彩教师伊登创立，在业界也有一定的影响。此色相环以彩度最高的红、黄、蓝三原色为基础，再等分为12色相环，中间部分，三原色又生成了三个间色，像钻石的切面（见图5-2）。

我们下面就以红色为例，来说明其在奥斯特瓦德24色相环上与其他色彩之间的对比关系（见图5-3）。

在色相环上，直径的两端（日本色研配色体系PCCS色相环除外）会形成许多对

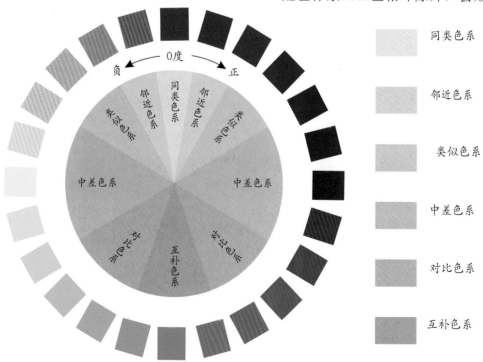

图5-3 奥斯特瓦德24色相环上红色与其他色彩之间的对比关系

互补色，形成彩色负残像，如红与绿、黄与紫、蓝与橙、红紫与黄绿、青紫与黄橙、青绿与红橙等。当互为补色的两色并置或相邻时，会使两色彩度都有所增长，被称为补色

对比，是色相对比中效果最强烈的对比（见图5-4）。

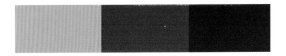

A　同一色相对比，如浅红、红和深红

B　邻近色相对比，如橘红、红和紫红

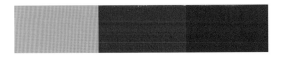

C　类似色相对比，如橘黄、红和红紫

D　中差色相对比，如黄、红和群青

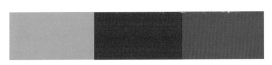

E　对比色相对比，如黄绿、红和蓝色

F　互补色相对比，如绿和红色

图5-4　色相对比

当不是补色的色相组合时，色彩会互相向其补色方向变化。例如，绿和橙的配色，绿向蓝方向变化而变成蓝绿色，橙相反能看到带有红的橙（见图5-5）。

图5-5　当不是补色的色相组合时，色彩会互相向其补色方向变化色相
例如，绿和橙的配色，绿向蓝方向移动而变成蓝绿色，橙相反能看到
带有红的橙。

在色相对比中，除了上述的对比，还有有彩色和无彩色（黑、白、灰）的对比、有彩色和独立色（金、银）的对比、无彩色和独立色的对比。

丰盛菜肴的搭配就是活生生的色的对比。味觉和食欲则因餐桌和餐具的色彩而使人看到更佳的色相和彩度。这种窍门与烹调方法一样，是一个好厨师应该具备的技能。为了增添菜的味道，或为了使色彩更好看，厨师往往强化了其中一方的色彩对比。

在建筑、服饰、工艺、美术等方面的例子就更多了，因为它几乎涉及人类的整个历史。特别在近代的美术和设计方面，用色彩理论来武装自己的艺术家有意识地追求这种效果，创作了大量的优秀作品。印象派为了比较而利用了补色阴影和色相对比效果，而在这以前的画家只有依赖于明暗的对比。

对于进行工作和学习的空间，以色彩对比较少的环境为好。办事处、工厂、医院、车辆的驾驶室，以及所有学校的教室、图书室等应使用明亮而刺激较少的色彩，尽量使视野中的对比减少，这一点是很重要的。这样的色彩设计是非常有效的，它既能减少用眼疲劳，又可安定情绪。

明度对比

"明度对比"是指色彩明暗程度的对比，是将不同明度的色彩放在一起所呈现出的对比结果。明度变化有两种情况：一种是指同一色相不同的明度变化；另一种是指不同色相的明度变化。

明度对比对视觉的影响力很大，在色彩构成中明度对比占有重要位置，往往可以直接决定画面的气氛，是色彩对比的基础。

素描就是利用物体的明度层次来表现画面的深度、体积、空间关系。在绘画上，当我们把复杂的色彩关系还原成素描，把丰富的色彩关系拍成黑白照片时，就会发现复杂的色彩关系变成了不同层次的明度关系。因此，在你要表现的色彩画面当中，如果只有色相对比而无明度对比，那么，图形的轮廓将会难以辨别；如果只有彩度的区别而无明度的对比，那么，图形的光影与体积更难辨别。只有正确地表现出明度关系，你所表现的画面才会充满体积感和空间层次感。

试验表明，明度的最大比值比彩度的最大比值要强三倍，也就是说，明度对画面的影响最大。加强明度对比，可以在一定程度上抑制色彩间的相互作用。

这就好比平时看到的电影、摄影作品，当彩色照片变成黑白照片时明度层次依然会很清楚；但是，如果要求一个景物脱离明度而只存在色相和彩度，则是不可能的，因为不同色相本身也存在明度的差异，色彩的色相、明度、彩度三属性缺一不可。

实际上，我们在现实中往往是面对两种以上明度颜色的配合。解决多种明度颜色的配色原则有两个：(1)以一种颜色的明度为主，其他不同明度的颜色作为点缀，这样会显得主次分明，和谐统一；(2)在以两种或两种以上不同明度的颜色为基调时，不要面积相

等，而要基本保持在1:0.618的黄金分割面积比上，其他的颜色作为点缀色，这样的配色会显得丰富而又有表现力、不杂乱。

在所有有彩色的明度对比中，黄和黑色的对比无疑是最强的（见图5-6），所以经常被用在某些具有警示作用的场合，如硬盘的包装、医院的CT室门上等都采取这种配色。紫色和黄色、橙色及黄绿色的明度也很强烈，一些追求醒目的现代设计作品也会有意选用这种明度对比强的配色。

图5-6 明度对比

彩度对比

较饱和的纯色与含有黑、白、灰的浊色并置，因彩度差别而形成的色彩对比被称为"彩度对比"（纯度对比）。彩度对比可以增强色相的明确性，使鲜艳的颜色越发鲜艳，灰暗的颜色越发灰暗（见图5-7）。

图5-7 彩度对比

由高彩度色组成的颜色叫鲜调，由中彩度色组成的颜色叫中调，由低彩度色组成的颜色叫灰调（见图5-8）。

鲜调　　　　　　　　　　　中调　　　　　　　　　　　灰调

图5-8 色调

鲜调具有强烈、冲动、快乐、活泼的感觉，如果处理不当，会产生嘈杂、低俗、生硬等弊病，可考虑调入少量黑、白、灰配合；中调具有适中、优雅的感觉，但如果处理不当也会让人觉得平淡无味，可少量运用高纯度色或低纯度色进行调节；灰调具有柔和、简朴、安静的感觉，但如果处理不当，会有消极、无力、陈旧、悲观等感觉，可适量加入点缀色，以优化画面效果。

色彩之间彩度差的大小决定彩度对比的强弱，大致分为强彩度对比、中彩度对比、弱彩度对比三种（见图5-9）。

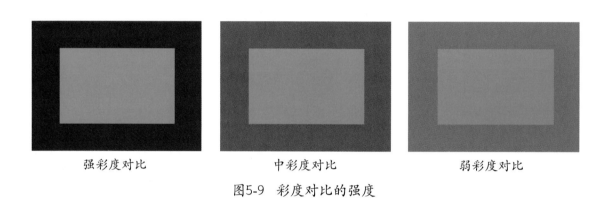

强彩度对比　　　　　　　中彩度对比　　　　　　　弱彩度对比

图5-9　彩度对比的强度

（1）强彩度对比是指纯度差间隔7级以上的对比，是低彩度色与高彩度色的配合，其中以纯色与无彩色黑、白、灰的对比最为强烈。强彩度对比具有色感强、明确、刺激、生动、华丽的特点，有较强的色彩表现力度。在大面积的纯色与小面积的灰色对比中，灰色会倾向于该纯色的补色，彩度对比越强，色彩的色感就越鲜明，灰色就越显柔和，画面效果就越明快。强彩度对比由于具有色彩明快的特点，在设计中是常用的配色方法之一，但具体运用时仍要注意避免生硬、杂乱的毛病。

（2）中彩度对比是指纯度差间隔4、5、6级的对比。中彩度对比具有温和、稳重、沉静等特点，但由于视觉力度不太高，容易缺乏生气，在设计时可加入部分高彩度或低彩度色，使画面效果生动些。

（3）弱彩度对比是指彩度差间隔3级以内的对比。此对比虽然容易调和，但缺少变化，非常暧昧，具有色感弱、朴素、统一、含蓄的特点，易出现模糊、灰、脏的感觉，构成时注意借助色相和明度的变化。

彩度对比一般有两种形式：

一是同类色的彩度对比（见图5-10）。

<div align="center">图5-10　同类色的彩度对比</div>

二是对比色及中差色的彩度对比（见图5-11）。

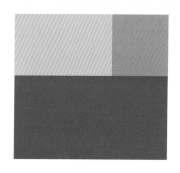

<div align="center">图5-11　对比色及中差色的彩度对比</div>

面积对比

面积的大小之比直接影响到画面的效果。比如红和绿、黄和紫、蓝和橙这几对补色关系的颜色相配，如果它们的面积为1∶1的话，会给人一种势均力敌、互不相让的感觉，让人神经紧绷，心理上感觉不舒服，应当予以避免。而让一个颜色面积大一些作为背景，居于主导地位，另一个颜色面积小一些作为点缀，居于从属地位，效果会好得多，就会达到色彩的调和。我们就用中国人最熟悉的"万绿丛中一点红"来举例吧，大片的

<div align="center">图5-12　左图两色势均力敌　右图两色互为烘托</div>

绿色使红色显得尤为突出，就是这个道理（见图5-12）。

　　说简单一点就是"图"和"地"的关系问题。在框架空间内，由于"图"的形象有前进的感觉，"地"的形象有后退的感觉，再加之"图"的形象容易成为视焦点，容易形成画面核心，因此，当两个色面靠在一起处于色彩对比过强的状态时，可以将相对明亮而鲜艳的小的色面视为"图"的色面，再将相对较暗不太鲜艳的大的色面视为"地"的色面，使之成为起衬托作用的背景，让形象起主导作用，造成两色感觉上的协调。一般是让彩度低的颜色占据较大的面积，彩度高的占据较小的面积。反之，会让人感到压抑（见图5-13）。

图5-13　左图大面积紫衬小面积黄赏心悦目　右图大面积黄衬小面积紫感到压抑

冷暖对比

　　色相都是有冷暖的，这中间还会包含冷暖对比，应注意整个画面要统一在一个偏暖或偏冷的调子中。

　　在色彩体系中，一般将橙红与湖蓝称为最暖与最冷的两个色相，这两者的冷暖对比关系为最强对比，橙红与绿为冷暖强对比，橙红与黄绿为冷暖中对比，橙红与橘黄为冷暖弱对比（见图5-14）。冷暖对比，主要是情感的力量在起作用，和人们的生活经验、基因遗传等方面有密切关系。

冷暖最强对比　　　　　冷暖强对比　　　　　冷暖中对比　　　　　冷暖弱对比

图5-14　橘红色的冷暖对比渐次图

位置对比

两种颜色越接近，对比就越强，随着距离的加大，对比减弱（见图5-15）。

图5-15 两色间隔越远对比越弱

肌理对比与综合对比

所谓"肌理"就是指物象表面的纹理，同时也具有物象质感的属性。肌理只有审美取向，自身并无对比关系，但如果把两种不同品性的肌理面并置在一起的时候，对比关系就会自然产生。比如说，一块不锈钢板材和一块木板的对比，它们的纹理差别很难精确地用语言描述。这其中无疑包含了色相、明度、彩度、冷暖等各种对比，同时也包含质感方面的对比，如软与硬、粗与细、糙与滑、曲与直、斑驳与光洁等方面的对比，但用其中任何一项都无法准确描述（见图5-16）。前面所讲的无论是色相、明度，还是彩度对比都是单项对比，比如，明度对比是忽略各色的色相、彩度差异，只强调明度差异。这样的分法是为了研究单项对比的规律，但是，实际上任何对比都是难以排斥其他

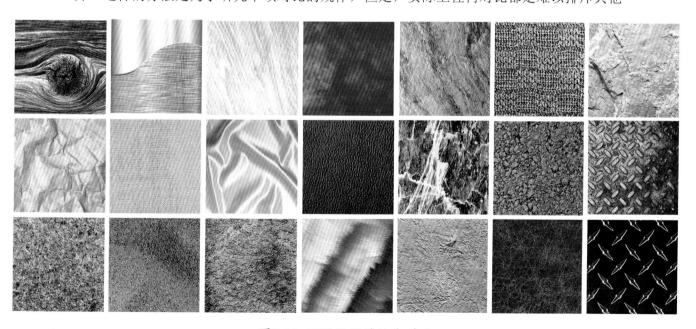

图5-16 不同肌理的综合对比

对比而单独存在的，实际生活中色彩的对比通常是多种对比同时呈现。因两种以上性质的差别而形成的色彩对比也称为"综合对比"。

研究综合对比的重点在于研究其中各单项对比间的相互关系，或者说是研究主要性质的对比与非主要性质对比之间的关系问题。在多种对比同时存在的情况下，有的人往往只考虑主要性质的对比，而忽略了主与次的相互影响关系，也就是说，尽管存在综合对比，却只把它作为单项对比来考虑，这样做具有明显的片面性。正确的做法是：以辩证的方法，全面、综合地考虑各种对比因素，做到有主有次、层次分明、目的明确。

设计的配色一般色数不多，但要求却比较多，如要求光感明快、形象清晰、用色鲜明、用色效果丰富等。面对这么多的要求，仅仅依靠单项对比是不够的，只有依靠综合对比才能解决这些问题。

● 色彩的调和

没有色彩对比就不能刺激神经的兴奋，但只有兴奋而没有休息，就很容易疲劳与紧张，这时色彩的调和就显得尤其重要。既要有色彩对比来产生适当的刺激，又要有调和来抑制过分的兴奋，从而使色彩产生一种恰到好处的对比与和谐，这样才会产生美感。

"调"有调整、安排、搭配、组合等意思；"和"可理解为和谐、融合、恰当等意思。色彩的调和与对比是相辅相成的，往往同时存在，弱对比时则为强调和，强对比时则为弱调和。因色相刺激太强而很难调和时，则必须做某一方面的调和，使其在对比中有调和。具体的主要有以下几种：

统一属性调和

"统一属性调和"，即用统一色彩的某一个属性来使颜色调和。

1. 色相统调调和

"色相统调调和"就是在对比色各方中混入同一色相，使对比色的色相靠拢，形成具有共同色素的调子。如图5-17中的草绿、绿和橘红色，在同时加大了黄色的成分后，变为浅黄绿、黄绿和橘黄色，从色相来说，显然更调和了。明度和彩度应要与原状相似，这样，原来强烈的对比被削弱了，形成了在混入色相基础上的统一和谐，同一色相注入越多，越调和，只要把握好明度与彩度的关系，画面将成为统一的色调。

<center>统一加入黄色前　　　　　　　　　　统一加入黄色后</center>

<center>图5-17　色相统调调和</center>

2．明度统调调和

　　"明度统调调和"就是在对比色中混入不同程度的黑或白色，使之明度提高或降低，让原来色彩间过分的对比被削弱。纯色混合白色，会降低彩度，提高明度。一般来说，纯色混入白色会偏冷，如红色加白色会变为带蓝的浅红色，中黄色加白色变为带冷的浅黄色；纯色混合黑色，会降低彩度，降低明度，所有色相都会因加黑后而失去原有的光彩，变得深沉；黄色最小气，一旦黑色侵入，立刻变得阴沉；紫色加黑色，既保持了稳定的优雅，又显得沉静、高雅。大多数色彩加黑色后会偏暖。纯色混入的黑色、白色越多，就越容易取得调和（见图5-18）。

<center>原色调　　　　　　　　加入等量的白色后　　　　　　　加入等量的黑色后</center>

<center>图5-18　明度统调调和</center>

3．彩度统调调和

　　"彩度统调调和"就是在对比色各方中混入灰色，使原来的各对比色在保持明度对比的情况下，彩度相互靠近。纯色混入灰色后，彩度降低，纯色的特征立即消失，色彩变得浑厚、典雅、含蓄，有古香古色的感觉（见图5-19）。纯色混和相应的补色会彩度下降，如黄色加紫色可得到不同程度的黄灰色。

<center>37</center>

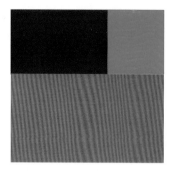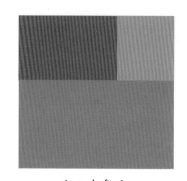

原色调　　　　　　　　　　　　　　加入灰色后

图5-19　彩度统调调和

纯色加不同程度的灰色可构成极其丰富的统一色调，这在应用色彩中起到很重要的作用。由于这些灰色带有色彩倾向，会产生柔和悦目的视觉效果和耐人寻味的心理效应，因此在设计中经常被应用。

由于彩度在降低，色相感也被削弱，原来强烈的对比也因此被削弱，调和感增强，使画面成为含蓄、稳重的调子。灰色混入越多，调和感就越强，但要注意不要过分调和，否则会出现过于灰暗的感觉，也会失去美感。

秩序调和

"秩序调和"是对比强烈的色彩采用等差渐变等有秩序交替出现的形式，使画面具有节奏感和韵律感，这种方法又叫"色彩渐变"。

秩序是色彩美构成的最基本的也是最重要的形式，而渐变构成又是秩序构成中最典型的形式，当色相、明度、彩度按级差进行递增或递减时，必然产生有一定规律的变化，因此具有秩序美。

秩序调和包括色相秩序、明度秩序、彩度秩序。

1．色相秩序

"色相秩序"是指按照光谱形成序列，其构成形式有类似色相秩序、对比色相秩序、互补色相秩序、全色相秩序。例如，红绿就可以从红、红橙、橙、橙黄、黄、黄

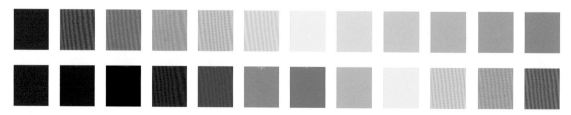

图5-20　对比色相秩序和全色相秩序

绿、绿逐步推移变化，从而使两个对比强烈的色在色相秩序渐变中得到调和。再如，从绿到蓝绿、蓝、蓝紫、紫、紫红、红就可使全色相渐变调和。中间推移的层次越多、变化越多，就越容易取得调和，具有色相感强、鲜明而强烈的特点（见图5-20）。

2．明度秩序

"明度秩序"是指按照明度形成序列构成，如将蓝绿色分别混合白色或黑色制作10级以上明度差均匀的明度色标，按照明度高低秩序构成。如深—中—浅色或者深—中—浅—中—深—中—浅的变化，前一种是由深到浅的递减渐变，后一种是循环交替的秩序构成，富有节奏变化的韵律感。明度秩序构成最富有色彩的层次感（见图5-21）。

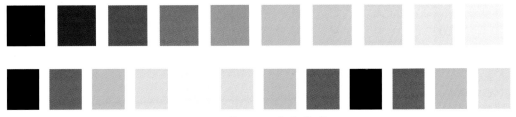

图5-21　明度秩序

3．彩度秩序

"彩度秩序"是指按照彩度形成序列的构成。如将绿色混合一个与绿色明度相同的灰色，制作10级以上纯度差均匀的纯度色标，然后按照纯度的强弱秩序进行构成。如灰色—纯色，或者灰色—纯色—灰色—纯色—灰色。以彩度秩序为主的色彩构成，色调变化丰富、微妙、含蓄，但容易含糊不清，缺少个性，调和层次不宜太多（见图5-22）。

图5-22　彩度秩序

秩序调和，总体来说具有明快、华丽、有序、对比强烈而又和谐的特点，富有节奏与韵律感。

面积比调和

面积比调和在色彩构成中占据非常重要的位置，它通过对比色之间面积增大或缩小来调节色彩对比的强弱，达到一种均衡。如果对比色面积相当、比例相同，就难以调

和；而面积大小、比例各异则容易调和。面积比例相差越悬殊，越会有一种相互烘托的效果，其关系也就越调和。

分离调和

"分离调和"又叫隔离调和，一般采用黑、白、灰（无彩色）或者金银（独立色）的色线来调和各种色彩，隔离线越粗，调和效果越好（见图5-23）。装饰画经常采用隔离调和的方法来协调各种鲜艳的色彩，例如，比较著名的如奥地利克里姆特的名作《吻》（见图5-24）。

图5-23 独立色和无彩色分离调和

为了补救色彩类似而产生的软弱、无生气的效果，或因色彩对比过强而造成的不和谐，都可以采用分离调和的方法嵌入颜色，所嵌颜色被称为分离色。分离配色其实类似

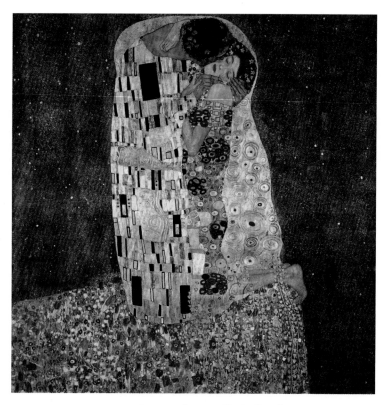

图5-24 克里姆特的《吻》

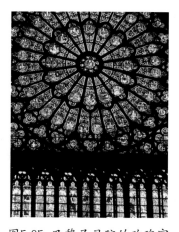

图5-25 巴黎圣母院的玫瑰窗

于统调调和，只是把统调的颜色提取了出来，形成比统调配色更生动、更强烈的效果。

分离调和的原则是要与原色彩产生较大反

差，如果原色调为浅色，就要采用黑色或深灰色为分离色，如巴黎圣母院的玫瑰窗就形成了这种效果（见图5-25）。有时候也可采用与原色调明度接近的颜色作为分离色，以求一种"朦胧美"，但要注意度，否则会显得黯淡无光。

如果采用有彩系颜色作为分离色，就要在色相、明度、彩度、面积及分离方式等方面多加注意，不然效果可能不会理想。

由于多样色彩并置，便有了色彩的多类对比，所以，就需要设计师的理性安排，处理好每一块颜色的明度、纯度、色相、冷暖、面积，等等，也就是色彩的调和。

综上所述，配色的美感取决于对比调和关系的适度，要符合多样统一的形式美规律，即变化中求统一，统一中求变化。美的色彩即和谐的色彩。

以上介绍了一些色彩调和的基本理论，但是，关于这个问题，人们的见解并不是完全一样的。下面简要介绍几种色彩调和论。

● **色彩调和论**

究竟是什么原因使人们产生了对配色的和谐与不和谐的感觉呢？自古以来，各个领域创立了各种学说。

与色彩调和法则相近的方法，最古老的是与音乐相类似的某些推测，"效果"和"色调"这些词语就是从音乐用语中借用的。伟大的物理学家牛顿认为，当他发现了光谱时，觉得其中包含有像音乐一样和谐的节奏。据说他感到光谱上的七色与1、2、3、4、5、6、7七个音符有异曲同工之妙。既是音乐爱好者又是业余演奏家的奥斯特瓦德，在他的色彩调和论中也有些与音乐相关的论述。

绘画的主题不叫主题而称为主旋律，这种叫法是塞尚常用的。像创作音乐一样去绘画的丢勒、米罗及康定斯基等画家中，也有很多是音乐爱好者。

特别是从19世纪以来，一些科学家和艺术家都对色彩的调和做了大量的研究，提出了色彩调和的一些方法和理论。

孟塞尔色彩调和论

此调和论主要包括计算调和面积的一个公式和其在色立体上按方向、距离选色求调和的方法。如果把一种色彩确定后，另一种色彩的面积就可以用这个公式求出，以获得调和的结果。公式如下：

$$\frac{A色的明度×彩度}{B色的明度×彩度} = \frac{B色的面积}{A色的面积}$$

例如，红色R5与紫色P5配置，前者红色的明度是6，彩度是14，后者紫色的明度是3，彩度是10，按照公式计算，紫色与红色的面积比为84：30。由此得出，如果此红色的面积为1，则此紫色的面积大约为此红色的2.8倍。即数值大的、亮且鲜艳的红色面积小；而数值小的、灰且暗的紫色则面积大，这样搭配出的色彩会比较和谐。

奥斯特瓦德色彩调和论

这是奥斯特瓦德在其色立体的研究基础上发展的，相当于调乐器的音色空间。奥斯特瓦德色记号可视为音符，奥斯特瓦德色表则与乐器类似，其色彩调和法则可以看作和声法。按照这种调和法则进行，就能避免色彩的突然变化。这个法则的另一方面则体现了奥斯特瓦德所谓的"调和就是秩序"的想法，在这里，形成秩序的是白色量、黑色量、纯色量等共同要素。

波·姆和斯宾塞色彩调和论

与化学家奥斯特瓦德的色彩调和论同时出现、在20世纪最有名的另一个色彩调和论是波·姆和斯宾塞两位科学家研究出来的。有趣的是，这个调和论是1944年发表在美国光学学会的杂志上，而不是发表在与美术、色彩相关的期刊上。

他们运用大量的定量、定性分析，对调和与不调和的原因提出了自己的看法。这种用定量、定性的分析方法进行的对美的研究虽然有些机械，但它为色彩调和的研究提供了切实可行的方法。例如，无彩色系的配置比较容易调和、无彩色系与各种有彩色系也比较容易调和、同一色相比较容易调和、相邻的色相容易调和，等等。

就像查德指出的那样，色彩调和首先是喜欢和讨厌的问题，将色立体美度相同的两组配色，如各选一组暖色系和冷色系的配色判断调和还是不调和，让若干学生来进行判定，则两者之间就会出现相当大的差异。不谈喜好、联想性、适用性而评价色彩调和，在现实里是不可能的。

即便是有一些批评的声音，这个色彩调和论所给予的法则在实际生活中的大多数情况下还是适用的。比如，在只有两色的配色时容易搞错而产生不调和的感觉，而三色的配色更为保险，就是这个调和论给予我们的启发之一。

伊顿色彩调和论

"伊顿色彩调和论"主要包括三种选色法：(1) 双色对偶的调和，即补色对比，用色相环上的对偶补色来达到互相衬托效果。(2) 三色对偶选色调和，指在色相环上多种三角形关系色相可以构成具有对比关系的调和色组。(3) 四色对偶的调和选色，指在色相环上处于四边形顶角位置的色相，它们都能组成既具有对比关系又有调和作用的色彩组合。

● **色彩的调性构成**

色调的形成

色调是一幅作品的主旋律，也可以说是衡量设计艺术与绘画艺术优劣的重要标准之一。色调的分析与研究是设计色彩的主要任务，也是色彩基础训练的有效途径。

那么什么是色调？具体地讲，它是指以一种主色和其他色搭配所形成的画面色彩关系，即色彩的总体倾向性及变化。一般在画面上所占面积大的几个色相便从视觉上成为主要色调，即主调，它是统一画面的主要色彩，其他均为次色调。

主色调是起统率和支配作用的，所有非主调色均受其统调。围绕主色调配置色彩，可以避免色彩的杂乱及不和谐。形成色调的过程就是对丰富变化的色彩进行有序、有规律整合的过程。此处我们以古典主义大师安格尔的《布罗格莉公主》为例：画面上最突出的色彩无疑是人物蓝色的裙子、黄色的椅子、公主的肤色及米灰色的背景，这几个颜色构成了画面的主色调，画面右下角白色的披肩、黑色的手套和帽子，人物背后深蓝色的椅子、左边深色的柜子及右上角的族徽无疑是次要的色调（见图5-26）。

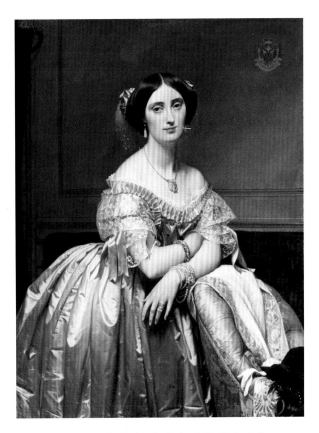

图5-26 安格尔的《布罗格莉公主》

　　色调如音乐的音调，我们讲色调就是要让色彩像音符那样按一定的基调运行。色调在绘画上常被称为色彩的"调子"或色彩"大关系"，设计和绘画借用了这一名词。在素描中色调则专指黑、白、灰三个面，亮面调子、灰面调子、明暗交界线的调子、暗面调子、反光的调子，合称"三面五调子"。色调不统一会给人以"花"和"乱"的感觉，就好像不同音调的器乐合奏时，各唱各的调没有主旋律而显得杂乱无章。但过于"统一"，也会让人感觉色彩单一，缺少变化。

　　音乐的调子类似于色调上的色彩倾向，特指色彩的色相、明度、彩度、冷暖和面积大小等诸多因素所构成的色彩总倾向，是画面色彩的主要特征或设计方案的总体色彩效果，可称为色彩的"基调"或"主调"。

　　自然界由于光、色、时间和环境等因素，本来就存在各种色调。在一定明度与色相的光源下，物体均受光源色的影响而呈现出统一的色调。大自然是个魔术师，如同样是晴天的傍晚，就会出现多种色调（见图5-27）。另外，冷灰色调则常见于连绵的阴雨天；万物苏醒的三月天，明亮的色调更显春意盎然；皎洁的月光下的夜晚，宁静中呈暗紫、暗蓝绿色的色调，等等。

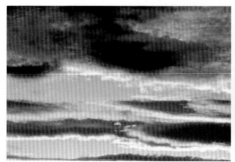

图5-27　傍晚天空的色调

影响色调感觉的因素

　　由于个体差异，以及地域、民族、文化、宗教、风俗习惯的不同，对色调的感觉也不尽相同，一般来说会与这几种因素有关：(1) 色调与表现的内容有关，要求色彩为内容服务；(2) 与环境相关，要求色彩与环境相适应；(3) 与人的个性有关，如热情的人一般会喜欢红、橙等鲜艳的暖色，含蓄的人一般会喜欢蓝、绿和偏灰一点的冷色；(4) 与人的情绪、意念有关，如过于明快、轻柔的色调会使人产生冷清、柔弱感，而过于热烈、奔放的色调则会使人产生烦躁、不稳定感；(5) 与时令有关，即随着季节的转换，人们对色

调的感受会不自觉地变化。

对于从事设计与绘画的人来说，应了解这些基本的色调常识，掌握多种色调的组合与应用方法，变被动为主动，努力拓展色调的语言。

总而言之，色调的形成取决于两个方面：一是外在的、物质的，即光与色的关系和色彩本身色相、明度、彩度以及色彩面积大小之间的比例组合关系；二是内在的、精神的，即人的主观感觉和个体差异因素。

色调的分类

为了便于区分丰富的色调变化，一般可以根据色彩的三要素和冷暖关系来界定与区别色调。例如，从色彩的色相上可划分黄色调、蓝色调、紫色调等；从明度上可划分为亮调、中间调、暗调；从彩度上可划分为高彩度调、中彩度调、低彩度调；从色性上可分为冷调与暖调；按色彩效果可区别出轻柔、强烈、刺激等色调；也可从色彩的意蕴和象征来界定与区别出欢快的色调与悲伤的色调、抒情的色调与沉郁的色调、甜蜜的色调与苦涩的色调，等等。

明暗调式构成

假如把从黑到白之间分为9个色阶，明度差别很大的为明度强对比，称为"长调"；一般超过7个色阶，明度差别中等的为明度中对比，称为"中调"；一般在4～6个色阶以内，而明度在3个色阶差以内的为明度弱对比，我们称为"短调"。短调因为颜色对比较弱，画面就会柔和一些（见图5-28）。

高调 给人总体感觉是：明亮、轻快。明度相差较小的高短调及高中调让人感觉柔和、淡雅，有圣洁感并伴有几分朦胧的意味，是夏季服装的主要颜色。许多女性人物肖像的摄影作品常用这种色调，有时还特意加上了柔光镜。很多文艺书的封面也有意采用这种调子，以取得诗情画意的效果。高长调在我们的生活中也经常出现，给人的感觉是黑白分明。

①高短调——较弱明度对比关系，色彩明快、清新、辉煌；

②高中调——中明度对比关系，色彩柔和、淡雅、圣洁；

③高长调——较强明度对比关系，色彩明快、活泼、朦胧。

中调 鲜艳的中调给人以活泼、丰富等印象；含灰色中调给人以含蓄、温和、有修养的印象，但处理不好，也会显得沉闷、太过平常、没有个性。

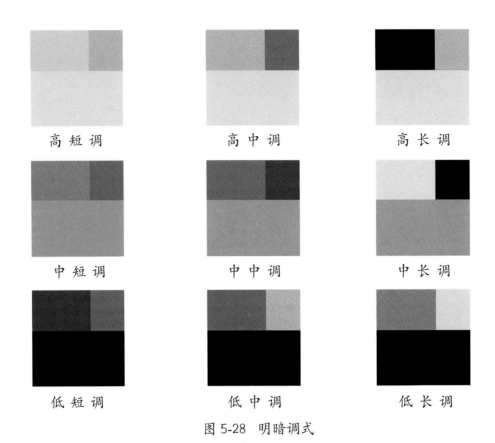

图 5-28　明暗调式

①中短调——较弱明度对比，色彩朦胧、模糊、深奥；

②中中调——中明度对比，色彩丰富、含蓄；

③中长调——较强明度对比，色彩坚硬、有力度。

低调　给人的印象多是神秘、深沉、庄重、有力、强硬，等等。如果没有较亮的颜色点缀的话，会给人一种压抑甚至忧郁的感觉。

①低短调——弱明度对比，色彩沉闷、神秘、模糊；

②低中调——中明度对比，色彩低沉、厚重、稳健；

③低长调——强明度对比，色彩清晰、强烈、具冲击力。

关于这三种调式，后边的章节中配了大量图片，以便大家有直观的感受。

特定色相调式构成

特定色相调式构成是指根据不同的需要而构成的某种特定的调子，如红调、绿调、蓝调等。一般邻近色和类似色最容易形成这种特定调式，但对比较弱，可通过明度变化来丰富调式层次感，也可通过给某组色彩组合中的各色注入共同色素——红、绿、蓝等

色，形成偏红、偏绿、偏蓝的调子。各种色系的延伸也将形成各种色调：如红调，可由大红、紫红、朱红、粉红、玫瑰红、桃红、橘红、曙红、深红等组成，各种红色加上明度、彩度的变化可调成丰富的红调；蓝调，可由湖蓝、钴蓝、孔雀蓝、绿蓝、普蓝、紫罗兰、群青等组成，各种蓝色再加上明度、彩度的变化可调成丰富的蓝调。注意各种调子中颜色的面积对比会更显其调性，如"万绿丛中一点红"就是典型的例子。

鲜灰调式构成

所谓"鲜灰调式"就是指高彩调与低彩调所构成的基本调式。在彩度对比中我们已讲到，彩度色标中1～3级为低彩调、4～6级为中彩调、7～9级为高彩调。在构成时对多种纯色施以不同的彩度，会形成鲜灰对比，但应注意：因为彩度对比的力量远低于色相和明度对比，如三级纯度差只相当于一级明度差的知觉度，特别是具有较多共同色，明度又是弱对比，容易出现轮廓不清、层次感差、过分暧昧的弱点，所以，在设计时应借助色相、明度的变化来增强鲜灰调式的表现力。所谓的"灰"是指与鲜调色相同明度的灰，可以是同色系的灰，也可以是不同色系的灰。

灰调——具有朦胧、暧昧、沉静、神秘的感觉；

鲜调——具有强烈、鲜明、华丽、刺激的感觉。

不同色调之间的搭配，会产生不同的效果：比如，中绿与白色搭配，有清雅、高贵感，有时令人联想到幽兰；亮绿和深绿显得充满朝气；苍绿和橄榄绿显得沉稳；深绿和浅蓝不仅协调，而且有清凉感；浓绿和橙红相配，具有青春气息。大红和大绿是中国民间的一种传统搭配，对比强烈，有它特有的一种感觉，有时容易产生太生硬（土）的感觉，但这不是绝对的，只要明度、彩度、面积合适，会有相当不错的效果，比如说，小面积鲜红和大面积的墨绿就是个不错的搭配。《红楼梦》中也有关于"怡红快绿"的描写。西方的圣诞节同样是以红、绿为主色，只是其间夹杂了大量的金、银、黑、白等色，况且我们有时还故意追求"土"味，在设计时需要尽量突破一些所谓的"禁忌"，才会得到最大限度的创作自由。

● **配色的常用技巧**

配色的均衡

"均衡"本来是一个力学上的名词，应用在配色上是指色彩搭配后给人视觉上、心

理上的平衡安定感，除了明度、纯度、色相这些基本因素之外，还包括色彩的面积对比、位置分布、聚散、冷暖、形态，等等。如果这些因素综合起作用，就会形成千变万化的效果。概括起来，大致会有以下几种：

1．左右（对称）均衡

色彩左右放置，在视觉上取得均衡，称为"左右均衡"。左右均衡往往表现为庄重、大方和平稳安定，但如果处置不当，会使人产生呆板、单调的感觉。

2．上下均衡

色彩的上下放置，在视觉上取得均衡，称为"上下均衡"。上边的颜色轻、下边的颜色重具有安定感；上边的颜色重、下边的颜色轻易产生一种富有朝气的运动感。

3．前后均衡

"前后均衡"是指服装、雕塑、建筑等具有立体形态的物体，从侧面看时，也表现出均衡感，是一种要求更高的均衡。

4．不对称均衡

以不同色彩的强弱、面积等对比因素，使人在视觉上感到相对稳定的状态，被称为"不对称均衡"。

5．不均衡

在色彩搭配上没有取得均衡，称为"不均衡"。一般来说，不均衡是不美的，但由于人们的审美标准是不断变化的，在特定的环境和条件下，这种不均衡被作为一种新的均衡被人们所承认和接受，这种美的形式被称为不均衡的美。

配色的节奏

节奏一词源于音乐或舞蹈，是指随着时间的变化，人们能够从听觉或视觉上感到强弱、长短等重复的现象，因而它是时间的艺术用语。在造型艺术上，节奏被借用来描述视觉上有规律的反复和变化。配色的节奏即通过色彩的色相、明度、纯度、面积、形状、位置等方面的变化和反复，表现出一定的规律性、秩序性和方向性的韵律感。节奏更像是乐队中的鼓点，相当于画面中的色块和点。韵律则更有连续性，更像是乐队中的提琴，相当于画面中的线。画面中的节奏一般有以下三种。

1．重复节奏

以单位色彩形态做有规律的反复而表现出的秩序美，称为"重复节奏"。

2．层次节奏

"层次节奏"是指色彩的色相、明度、彩度、大小、形状按一定秩序渐变所产生的节奏变化，类似于音乐上的由高音到低音或由低音到高音逐渐变化，具有规律性的美。

3．综合节奏

虽然以上两种节奏的表现力都很丰富，仍不免使人感到单调，仍需要变化更多的综合节奏。"综合节奏"是指色彩和形状的重复单位被变异以后，能够产生极强的韵律感，层次也更丰富，但是色彩之间仍有一些关联。"关联"是指色彩之间的互相联系互相包含，以求形成画面统一的色调。严格地讲，一种色彩在不同部位的重复出现，才叫色彩的关联，但在实际运用中，作为两个关联的色彩在色相、明度、纯度等方面比较近似，就可以获得和谐的效果。这种近似的关联往往比某个颜色的重复出现更生动，这也是色彩节奏美的重要表现之一，相当于平面构成中的近似和特异构成。

配色的层次

配色的层次分平面、立体两种。"平面层次"是指暖色、亮色、纯色等前进色与寒色、暗色、浊色等后退色搭配而产生的层次感；"立体层次"是指色块在位置上、质地上有差别后所产生的层次，比如，衬衣和外衣的颜色差别、物体粗糙与细腻的对比及色块、图片、字与背景字之间的遮盖、叠压等，前后层次当然会不同，这一点在平面设计中显得尤为重要。

配色的疏密

国画中很讲究布局，比如，"以白当黑""疏可跑马，密不透风"等，布局在现代色彩搭配中同样重要。色彩以点、线、面的形式聚集会产生一种凝聚的力量，分散则会产生一种舒缓、悠闲的感觉，类似于平面构成中的放射、密集、分割等构成。

强调配色

"强调配色"又称"点缀配色"，是指用较小面积、强烈而醒目的色彩调整画面单调的效果，这是常见而简便的方法。配色时要注意量的大小：面积过大，会影响整体；面积过小，起不到点缀的作用。

第六章 图形和色彩

● 光效应艺术

说到图形和色彩，最有代表性的美术流派莫过于"光效应艺术"。"光效应艺术"又称"欧普艺术"或"视幻艺术"，20世纪60年代出现在欧洲及美国。它植根于抽象艺术，是一种利用光学原理加强绘画效果的艺术，多以静态的、抽象的几何图案及其明暗、色彩渐变的不同组合造成观众视觉上的错觉或幻觉效果，其形式包括平面绘画和立体作品。

它常常采用的手法有"黑白对比"或"补色对比"的几何纹样错位、重复，造成错觉的空间感和变化感，它排斥一切自然的再现形象，也不表现任何情感和思想，色光效应艺术家使用直尺、圆规等工具作画，有各种标准画法，作品可精确复制。因此，它排除了艺术家的个性和艺术作品的唯一性等传统观念，从而将艺术改变成能够批量复制、大规模生产的工业产品。

法国画家瓦萨雷利，是光效应艺术的先驱及代表者。他本来主修医科，后改学艺术。1930年在布达佩斯举行首次个人画展，后定居巴黎，并参加了"抽象—创造"小组。在之后的10年内，他主要从事广告与装潢美术，特别是招贴画的设计。他对空间幻觉的视觉效果有浓厚兴趣，1943年开始试验将这类方法运用于绘画之中。1947年，他用几何抽象的方法来表现光效效果，这就是著名的"光效绘画技法"，并从事理论研究。光效艺术的理论及作品的特点，都在他的作品中得到充分体现。他在20世纪60年代开始用平涂的绚丽色彩与底色形成对比，经过不同的设计达到一种流动的视错觉现象（见图6-1）。

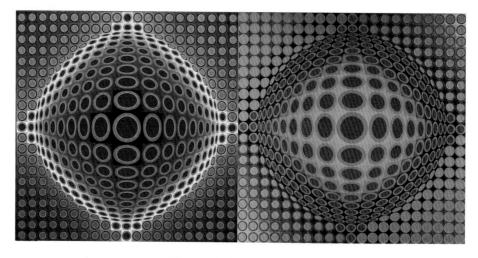

图6-1 彩色的圆

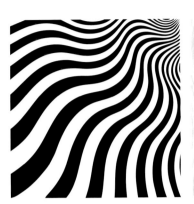
图6-2　火焰

图6-3　大扭曲与灰

英国女画家莱莉也是这方面的名家。她最初的作品全是黑、白两色的，直到1966年才开始转向彩色。她的艺术思想与瓦萨雷利很接近，都尽量避免画面上出现个性化的倾向。但她的作品仍有自己的特色，是十分完美的精巧、纯粹的光效应作品。她常用反复排列的波状线纹、精巧和敏感的间隔组合变化，使观众产生画面在流动的视觉印象，并造成视幻觉的空间感（见图6-2、图6-3）。

● 刺激与感觉时间

人为什么有时能看到并不存在的主观色？对此有多种说法。其中一种是：因为色刺激而产生的色感觉，与色刺激消失后感觉残余的时间是不同的。色刺激在0.05～0.2秒的感觉是最强烈的，一旦过了这个时间马上下降，然后平稳地停留在一定的水平上。波长长的光能被感觉到的时间最短，如红色，绿色又比蓝色能被感觉到的时间短，因此，交通信号灯优先使用红和绿色。

● 残像

每个人都会有这样的经验：有时当一个景象在你眼前消失后，你却好像仍能看到刚消失的景象；有时则能看到与刚才的景象色彩相反（呈补色）的像，这种情况一般出现在光线较强的情况下。在感觉残存效应中，把这样的现象称为"残像"。前者是持续刺激的，叫作"正残像"。与正残像相反的叫作"负残像"。

● 正残像

正残像在强烈的刺激后即能持续地看到，因为刺激而产生的感觉残余被完全吸收了。电影是将每秒24格的影像投映在银幕上，但却不能分辨出其断断续续的影像。在格

与格之间有黑色的连接部分，实际上在一半的放映时间里，银幕上没有照到光，但规整的画面却往往是明亮的，并且能看到形象在持续不断地活动，这是正残像的作用。

电影和电视、霓虹灯和照明灯等因有时间上的变化，因而要考虑到残像的影响再作决定。在工作场所的墙面等处，为有利于眼睛休息，最好涂上使残像消失的色彩。

● **负残像**

这里用著名的鲁宾杯来使大家看到负残像。从图6-4a上可以看到黑底色上的白杯，而中间部分则可看出两个面对着的黑脸。因观察方法不同，图形和底色可反转，这样的

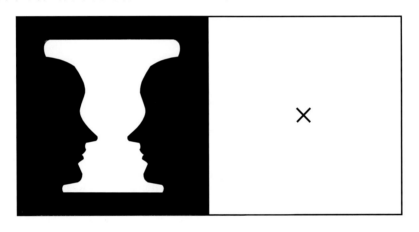

图6-4a　鲁宾杯与明暗负残像　注视图形中的白色部分，30秒后将视线移向右边的×标记处，在1秒内能看到明暗的反转残像

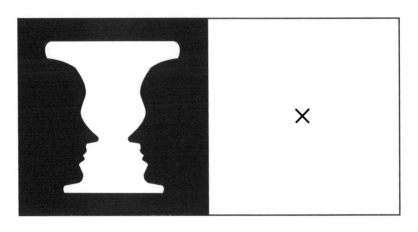

图6-4b　注视图形中的白色部分，30秒后将视线移向右边的×标记处，在1秒内能看到蓝绿色残像

图形就是反转图形。注视鼻尖处的最狭窄的白色部分30秒后，再将眼睛移向旁边的白纸中间的×处，这时黑和白也会产生反转，呈现的杯子应该是黑色的。

在有彩色时，能看到原来形象的补色像图(见6-4b)，如同看到彩色胶片的负片。所以，当看到鲜明的红色背景时，也能看到明亮的蓝绿色残像；而看到蓝色时也就能看到明亮的橙色残像。

在美国的外科医院，墙壁被涂刷成淡蓝绿色，这是因为，如果医生在手术中途把眼睛看向他处，那么，手术切开部位的淡蓝绿残像就会很讨厌地浮现在眼前，而医生如果把眼睛看向墙壁，则该色墙壁可抵消这种残像。

● **色的同时对比和继时对比**

通常你不仅仅能看到对象表面的颜色，还能看到该对象周围的颜色。在黑暗的视野中，看到的灰色会变亮；在明亮的视野中，看到的灰色会变暗。

同时看并列两种色彩时，引起的对比叫作"同时对比"；在看到某种色彩后又去看其他色彩时，所产生的对比叫作"继时对比"。两种情况下所看到的颜色是有色差的。

● **对比和形式**

对比现象不仅仅是色相、明度和彩度对眼睛起作用，同时也受到形状、面积、环境等条件的支配。

图6-5　在不同形态条件下的对比

图6-5左图中不同明度底色上的圆，左右两部分明度差异不明显。这是因为在圆的内部有统一的倾向，其影响比两边底色的影响要强。而图6-5右图是分别错开的半圆形，所

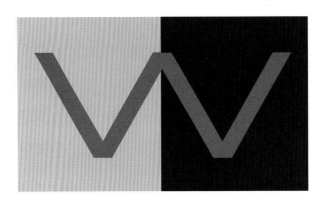

图6-6　在不同的形态把握中对比

以能清楚地看到左右两部分半圆的明度是不一样的。

在图6-6里，两个并列着的"V"其开口向上，略有关联，左右两个"V"的明度差异显然和图6-5中两个半圆的明度差异又有不同。

由图6-7a能清楚地看到，三角形中的灰色和在十字形折角处的灰色无论在哪边所接触的黑或白的部分面积都是相同的，按道理应该能看到同样亮度的灰色，而事实并非如此，在黑色三角包围中的灰色总显得亮些。在图6-7b黑十字形或白十字形中，同一灰色部分的明度也不相同，灰色在黑十字中间比较明亮，但在白十字形中就显得较暗，特别

图6-7a 灰色三角在黑三角中亮，十字交叉处暗　　图6-7b 灰色六边形在黑、白十字中明度不同

是在灰色和其他颜色接触的部分，表现得尤其明显。

如图6-8a所示，面积的大小会影响颜色的明度。同样明度的灰色，面积小的一方看上去会比较暗，这是因为图中的小八角形明显地受周围白底的作用。如图6-8b所示，图形轮廓的清晰与模糊会影响颜色的明度。图中边缘清楚的圆形比边缘模糊不清的圆形看上

图6-8a 同色面积大的显亮,面积小的显暗　　图6-8b 同色边缘清楚的显暗,边缘模糊的显亮

去要暗，这种不同在有彩色的场合也是一样的。面积大的看上去明亮，也能感到彩度较高，轮廓清晰的图形比模糊的图形看上去要鲜明。

在图6-9a和图6-9b的格子图里，相同的是在白色的交叉部位感觉明度比其他部位要深；不同的是a图的黑色不如b图的黑色黑，a图的白色"井字"也不如b图的白色"曲字"白。

图6-9a 白色交叉处显暗,黑色不黑,白色不白　　图6-9b 白色交叉处显暗,黑色更黑,白色更白

● 同化效应

　　面积小的一方色彩容易受到周围色彩的影响。当面积变得很小的时候，因对比的作

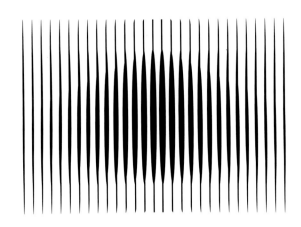

图6-10 同化效应使中间黑色密集处白底色显暗，四周黑色稀疏处白底色显亮

图6-11 同化效应下的花卉图案

用，小面积的色彩会与周围的色彩混同起来。

图6-10是一幅视幻艺术作品，在画面中心随着黑的比例增多，其中的白色部分却呈现为灰色。在画面的四周即使黑的比例减少，其白色部分仍然比周围纸面的白色要暗。这种被包围的色彩向周围色彩靠近的现象，与对比效果恰好相反，叫作"同化效应"。

如图6-11所示，同样的灰色，在左边1/3处用黑线描出花纹，在右边的1/3处用白色描上同样花纹，这时就能看

到，黑色花纹中间的灰色显得较暗，而白色花纹中间的灰色显得比较明亮。除使用白和黑外，用其他颜色也会产生同样的效果。在红底色上用黑线描出图案的部分，红颜色显得较暗，彩度较高；而在同样的红底色上用白色描出图案的部分，会显得红的彩度减少，而明度却增大了。蓝底色上所看到变化也是如此。在用补色进行色块对比的情况下，会相互强调彩度，但在产生同化效应的图案里，彼此彩度则都变低了。蓝底色中的淡黄色花朵的线条密集点处在向淡黄色靠拢。而左边的淡蓝色图案和深蓝底色更趋向于融于一体。

边缘清楚的图形，可以认为是被对比的影响支配着；界线模糊不清的图形，则可以认为是发生了同化效应。

在图6-12里，将中心的灰色看作是上下左右的中心，会显得亮；而作为四角的黑色中心时就显得暗了。这是在间隔空间上发生的同化效应。

同样道理，通过空间混色，我们可以预测色彩图案的变化。当红色条和绿色条反复交替时，红色会偏橙色红，绿色会偏向黄绿色；红色和蓝色色条都带有紫的成分；当蓝和绿两种颜色接近时，无论哪一方都同样会接近于蓝绿（见图6-13），但其实这三个图中的红、绿、蓝色的数值是完全一样的。

图6-12　当中心的灰色作为上下左右的中心时，会显得亮；作为四角黑色的中心时，会显得暗

图6-13　条纹色彩的同化效应

● **图形、色彩与空间**

　　如图6-14所示，在三个等大的正方形上进行等距离黑白条纹分割，做纵、横、斜三个方向的放置，我们会感觉竖条纹的向横里扩张，横条纹却好像在纵向上要高一些，而斜的条纹则会不整齐。因此，也可以把条纹作为膨胀色，这样，会比同样面积的单色看上去显得更大些。

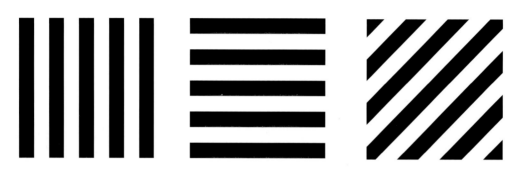

图6-14　竖向条纹显宽　横向条纹显高　斜向条纹显方形边缘不整齐

　　如图6-15所示，室内透视图中的地板使用横条纹时看上去更宽，使用竖条纹时看上去显得更深远。其效果因条纹的粗细、间隔的不同而不同。

　　室内壁面的颜色根据需要可选用冷、暖色，亮、暗色，前进、后退色来进行装饰。冷色、亮色、后退色会显得空间大一些，暖色、暗色、前进色能够营造特殊的气氛。

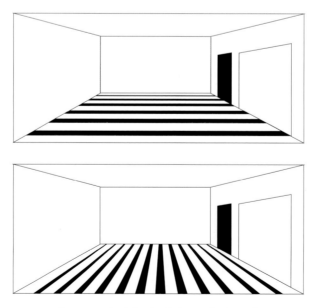

图6-15　在地板上画条纹的透视图

● **易见度**

不同背景和对象色彩的组合容易被看见的程度是不同的，这种情况被称为"易见度"，也称为"可视性"。

设计者应根据实际需要来设计对象色彩的可视性。动物为了生存而进化得能随着环境变化而改变自身的色彩，以求跟生活环境的色彩保持一致。拿破仑时代的骑兵军服则相反，它们颜色鲜艳（见图6-16），在硝烟弥漫的战场上很容易被战友看见，但也容易成为敌方的活靶子。现代战争中为了不被敌人发现，应用仿生学原理，常使用跟背景色相似的可视性低的色彩，如绿色。把军服、车辆、设施分别涂成接近周围环境的绿、棕、土黄等颜色，这是伪装色。

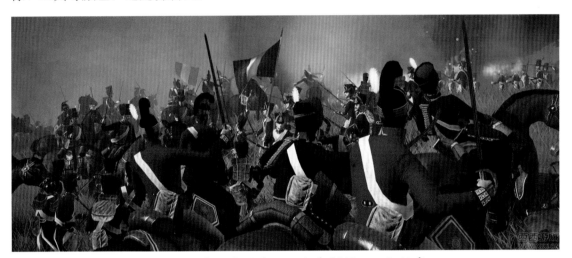

图6-16　拿破仑时代军服颜色鲜艳，可视性高

相反，标记、签字、广告、商品等则需要看得清楚，这就要选择易见度高的色彩来组合。不同的底色上各色的易见度是不同的，我们分别以底色为白色和黑色来看一下其差别（见图6-17）。

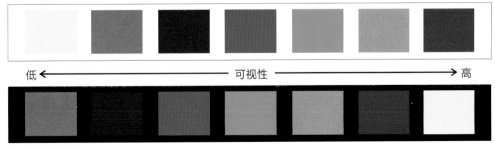

图6-17　同样的颜色在不同底色可视度是不一样的

需要注意的是，并不是所有情况下都是可视性越高越好，在需要长时间阅读时，可视性过高极易造成视觉疲劳，黑底黄字、黄底黑字等虽然可视性很高，但想象一下，要是整本书都是这种配色，是不是会读起来很累呢？

● 形状与色彩

世界上所有物象，都是形状与色彩的综合体。那么，色彩有形状吗？这是个有争议的问题，历来就有各种各样的说法。这里我们只选取其中两种供大家参考。

第一种是日本一位学者总结的，他将色彩与形状的关系归纳如下：

圆形——非常愉快、温暖、柔软、潮湿、扩大、高尚

半圆形——温暖、潮湿、钝

椭圆形——温暖、钝、柔和、愉快、潮湿、扩大

扇形——锐利、凉爽、轻、华美

正三角形——凉爽、锐利、坚硬、强、收缩、轻、华美

菱形——凉爽、干燥、锐利、坚硬、强、高尚、轻、华美

等腰梯形——重、坚硬、质朴

正方形——坚硬、强、质朴、重、高尚、欢快

长方形——凉爽、干燥、坚硬、强

正六角形——不特殊

这位学者认为，特定的形与特定的色相组合能产生某种特定的感觉，比如，蓝色与菱形相结合可以产生凉爽的感觉，橙色与椭圆形相结合能产生温暖的感觉，红色与正方形相结合会产生强烈的感觉，紫色与半圆形相结合会产生很弱的感觉。

第二种是瑞士学者约翰内斯·伊顿的观点：

正方形的物体感、重量感、不透明感与红色的特质相吻合；正三角形锐利的角度显得激进而响亮，与黄色的特质相符合；蓝色轻快、流畅富于流动性，这些特征与圆形相一致；梯形体量感弱于正方形，符合橙色的特质；圆弧三角形角度迟钝、缺少刺激性，这些特征接近绿色；椭圆形具有柔和的不确定性，是典型的女性性格，所以象征紫色，以此类推。

您不一定同意上述的观点，但这里可以提供一个引子，启发大家做进一步的思考。

第七章 感觉与色彩

在视觉、听觉、嗅觉、触觉、味觉当中，哪种感官最能感觉美的存在？这是个有趣的问题。但对绝大多数人来说，视觉所获取的信息量无疑是最多的。

色彩不仅能被人感受到，也会影响人的情绪。对同一种颜色的喜好因人而异，即使是同一个人看同一种颜色，在不同时间、不同心情下，感觉可能也不相同；再加上不同事物的前景色和背景色组合方式也不一样，带给人的感觉就更为丰富。因此，色彩带给人的感觉是很奇妙的。

人对色彩的感觉为什么不尽相同？色彩经验肯定是影响色彩感觉的因素之一。色彩对人们的心理影响往往是在不知不觉中产生作用的，并影响我们的情绪。从色彩的直接刺激、间接联想可达到更高层次。

色彩心理学上有这样的理论：不喜欢褐色的人，有可能是孩童时代他所不喜欢的人经常穿那种颜色的衣服；不喜欢橙色的人，有可能小时候被父母强迫吃南瓜，等等。的确，每个人的人生路上是不可能不留下一点色彩印记的。抛开这些个人的东西不谈，我们来谈一下色彩带给人们的某些共通的感觉。

色彩是有表情的，这是设计师无法回避的问题。色彩的表情来自人们在传统影响下生成的文化意识，一代又一代的文化意识是如此的根深蒂固，使人们不会轻易违背它，以至形成某种色彩习惯的心理反应。尽管这种表情是人们的主观性所带来的，但在长期的传统中达成了共识。充分认识到这种共识，会在设计中有效地传达出一些人类情感上共通的东西，在心理学上称为"通感"。

"通感"包括色彩的冷暖感、兴奋感和沉静感、膨胀感与收缩感、前进感与后退感、轻重感、柔软感与坚硬感、朴素感与华丽感，等等。

● 色彩的冷和暖

冷暖感本来是属丁触觉，然而同样的材料，只要重新涂上蓝色或红色，在触觉上蓝色的东西就要比红色的东西感觉冷；甚至不用手摸，而仅用眼看就会感到蓝冷、红暖。同样道理，走在"红地毯"就比走在"蓝地毯"感觉更温暖。如果闭着眼睛仅用手摸的

话，则分辨不出两个颜色的冷暖差别，这是为什么呢？

图7-1 冷暖色相环

这是由于生活经验的积累造成的：日出、血液、火焰呈现出红、橙、黄色，给人以温暖感；湖水、海洋、冰川、月光主要呈现出蓝绿色，给人以凉爽感。在饭店浴室的水龙头上，只要有了红色、蓝色圆点，人们就已经明白哪边是热水，哪边是冷水，这个做法全世界通用，文字的标识在这里已经显得多余了，这是感觉深化的表现。

美国的契斯金把这种色彩向视觉以外其他感觉转移的现象称为"感觉转移"。同样是蓝色，彩度高、明度低的色彩显得暖；彩度低、明度高的色彩显得较冷。我们都明白一个道理：浅色衣服反射热量多，吸收热量少，所以一般夏天穿；深颜色反射热量少，吸收热量多，所以冬天穿。当然，也有一部分人，为了彰显个性故意反其道而行之则另当别论。

色相环上的色大体可以分为两部分：一部分称为暖色，如紫红、红、橙、黄、黄绿；另一部分称为冷色，如绿、蓝绿、蓝、紫。蓝色最冷，橙色最暖，绿色和紫色居于冷暖的中间，是色相环上过渡色（见图7-1）。从物理方面讲，暖色的波长长，冷色的波长短。暖色会让人产生亲近感，冷色会让人产生距离感。

● 色彩的兴奋感和沉静感

彩度高的暖色（红、橙、黄），给人以兴奋感，这些色彩有使我们兴奋、脉搏增加和促进内分泌的作用；明度、彩度低的冷色（蓝、蓝绿），给人以沉静感。介于这两类色彩之间的，既不属于兴奋色，也不属于沉静色，称为中性色，像绿、紫等色就兼具兴

图7-2 兴奋色 中性色 沉静色

奋和沉静两方面的性质（见图7-2）。其中，兴奋色中，以红、橙为最令人兴奋的颜色，这一点在中国的婚庆及其他节日中表现尤为明显。在沉静色中，以蓝色为最沉静。穿着色彩鲜艳的运动服装，就显得精神饱满步调活泼，就会想去爬山，或去海边游玩。

在欧洲的精神病院里，一种心理疗法就是将兴奋状态的患者安排在蓝色的房间里，忧郁症的患者安排在红色的房间里进行辅助治疗。

● 色彩的膨胀感和收缩感

通过试验我们会知道：同样面积的黑、白两个色块，人们总会觉得白的要大一些；同样面积的红、蓝两个色块，人们总会觉得红的要大一些。这是为什么呢？因为人的感觉并不总是准确的，常会有错觉。

在古希腊时，人们发现精心制作的神庙的柱子中段总是显得细一些，经过反复实践发现，如果故意把柱子的中段做粗一些，就会看起来刚刚好，这原来是人的错觉在作怪，所以，仅仅相信自己的眼睛是不够的。现在买车的人越来越多，买什么颜色的车合适呢？一般原则上，外形小的家用车，选亮一些的颜色会显得活泼些，也会显得大一些；而体型较大的商务或公务用车选深颜色的人较多，因为这样会显得庄重一些。

类似的例子还有很多，比如，法国国旗上的蓝、白、红三色面积其实不是相等的，蓝色的面积要大一些；奥林匹克的五环标志，蓝、绿、黑环要大一些，等等。

在某些包装上，黄、橙、红等看上去体积显得大一些的色彩常常被使用，这样会显得分量多一些，这是商家的精明之处，也是设计师须知的内容之一。

总之，大体来说，亮色、暖色（黄、白、红）具有扩散性，看起来要比实际的大些，称为"膨胀色"；冷色、暗色（蓝、绿、黑）具有收敛性，看起来比实际小些，称为"收缩色"（见图7-3）。一般认为，黄色面积看上去是最大，黑色看上去最小，越来越多的、想瘦身的美女懂得这个道理后，开始爱穿黑色或深色衣服。

图7-3　膨胀色　收缩色

● **色彩的前进感与后退感**

无论图形大小、位置、设计及背景色彩如何，有的颜色总感觉离得近一些，有的颜色总感觉离得远一些。根据实验测定，暖色、亮色确实更容易感觉离得近，而冷色、暗色却容易感觉离得远。与色彩的亮度相比，色相在影响远近感觉这方面要强得多。我们把看上去比实际距离要近的色彩叫"前进色"，而看上去好像离得很远的色彩叫"后退色"。据有关部门测定，色彩给人感觉前进感的次序是：橙、黄、白、红、黄绿、绿、蓝绿、紫、蓝紫、蓝、黑（见图7-4），利用这种错觉是美术家、设计师的技能之一。

图7-4 同一灰底上色彩前进感排序

● **色彩的轻重感**

关于这一点，人们多少有一些常识：电冰箱一般是白色的，不仅感到清洁、美观，也感到轻巧些；保险柜、保险箱都被漆成了墨绿、深灰色，它们的重量可能和冰箱差不多，甚至冰箱可能比保险箱更大、更沉，但是因为颜色不同，还是会觉得保险箱会重一些（见图7-5）；码头上的集装箱因为被涂上了明亮的黄绿等色，给人以轻松的感觉（见图7-6）。我们可以设想一下，用黑、深灰等色来涂装集装箱，一定会给操作人员带来很大的压迫感，增加劳动强度。由此种种我们可以推断出，明度、彩度高的暖色（白、黄等）给人以轻的感

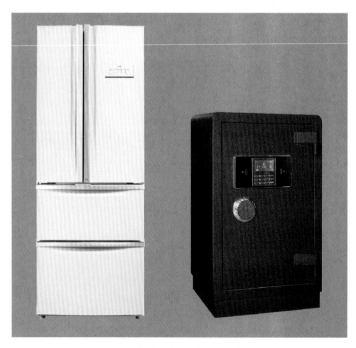

图7-5 浅色冰箱似乎比深色保险柜重量轻

觉，明度、彩度低的冷色（黑、灰、紫等）则给人以重的感觉。

● 色彩的柔软感与坚硬感

婴幼儿服装往往选择浅淡的颜色，如淡黄、淡蓝、淡绿、粉红等，这些颜色把孩子的皮肤衬托得格外娇嫩。通常情况下：明度较高、彩度较低、轻而有膨胀感的暖色，显得柔软，生活中棉麻制品也大都属于这类色调（见图7-7）；明度低、彩度高、重而有收缩感的冷色显得坚硬，生活中机械设备大都偏向于这类色调。后一种配色，往往适合严肃庄重的场合，而不适宜于轻松愉快的娱乐场合。在无彩系中，黑、白会给人以冷和硬的感觉，灰色则给人以柔和感。

图7-6 浅色、彩度高的集装箱感觉更轻

● 色彩的朴素感与华丽感

大多是由两个以上鲜艳颜色搭配而产生的结果。明度、彩度高的暖色（白、黄等），给人以华丽的感觉，明度、彩度低的冷色（黑、紫等），给人以朴素的感觉。

图7-7 浅色、彩度低的暖色感觉更柔软

另外，华丽感与质朴感还与质地有关：丝绸、锦缎、玻璃、不锈钢、金、银、铜、大理石等光滑、发光的物体，有华丽感；粗质的棉、麻、钢、铁、沙石、等有质朴感。

● 味觉、嗅觉与色彩

在心理学中，以一种领域的感觉引起另一种领域的感觉称为"通觉"。比如，听到某种声音会产生某种特定的颜色感觉，闻到某种气味或是吃了某种味道的食物会产生某

种颜色感觉，等等。从某种程度上来讲，视觉、听觉、嗅觉、味觉是相互联系的，这里我们来举一个最通俗易懂的例子，比如说，食欲的产生。

食欲的产生一定是靠视觉、味觉、嗅觉来综合起作用的，例如，中国菜就以色、香、味俱佳闻名于世。日本菜更以其精致的外观给世人留下了深刻印象。白色的盘子应放颜色鲜艳的食物（见图7-8）；点心应选择摆放在或淡雅、或浓深、或形成补色关系的盘子里；清淡的食物适合放在鲜艳颜色的盘子里。用黑色碗盘装食物，因深颜色的衬托作用而能增加人的食欲（见图7-9）。

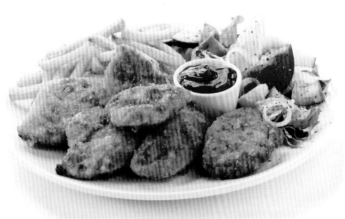

图7-8　白色的盘子应放颜色鲜艳的食物　　　　图7-9　黑色碗盘装食物能使人增加食欲

红、黄色相能增强人的食欲。黄色的人造奶油比白色黄油感到更美味；红色的毛蟹比白色的青蟹更能引起人的食欲，这些经验是大家都会有的。绿色蔬菜和红色的肉类或粉红色的火腿搭配，看上去非常漂亮而使人食欲大振；青豆、胡萝卜和番茄的色彩，也都具有衬托美味佳肴的效果。盒饭里如果只有肉类、海带就太单调了，但如果能点缀上一个煎蛋和辣椒，会让人食欲大增。

关于色彩与味觉的通觉，我们多半是从生活当中得到经验，虽然看到的是颜色，但好像已经能感觉到味道了。浓绿的茶色、咖啡的茶色、灰色会有苦的感觉。另外，灰色也带有"不好吃的味道"的暗示；咖喱、胡椒、姜的浊黄色产生辛的感觉；红色产生辣的感觉；橘子的黄绿色、葡萄的暗紫红色会产生酸的感觉；青绿的橄榄、青草的颜色是涩的感觉；粉红色和乳白色、淡黄色很容易让我们联想到糕点、糖果的甜味；盐的明灰

图7-10 酸、甜、苦、辣、咸

图7-11 酸、甜、苦、辣、咸的另一种表现形式

色、海水的蓝色使人有咸的感觉（见图7-10）。白色有时会使人联想到白糖的甜味，有时又让人想起盐的咸味。也许您会觉得这种有具体物品的图片可能会有误导，那么我们换一种形式，用最常见的鸡蛋来演示一下，看看您会不会得出同样的结论（见图7-11）。

诉说"味觉很浓"大多是跟深色调有关系，可可的褐色、橄榄的茶青色等都是属于浓味的深色。大多数人对某种味道的感觉基本是相同的。

另外，还有色彩与嗅觉的通感。最能发出芳香的色相是黄绿色，这恐怕和苹果、梨、杧果、香蕉等很多水果是黄绿色调有关系。还有，粉红、乳黄色是香的气味；深绿、褐色是腐烂的臭味，等等。

在食品的包装上，可用上与该食品味觉相符合的关联色。香料、香水等可以把有关气味的色用在包装上，以便使人们观其色而知其气味。

● **听觉与色彩**

一般来说，色彩听觉所表现的声音与色彩的关系是高音产生明亮、艳丽的色彩感，

低音会产生灰暗、沉稳的色彩感。有人感觉女人的大声尖叫像明亮的红紫色，男人雄浑的低音像深褐色或深蓝色。另有一些人认为，随着钢琴从高音到低音，会产生金银灰—灰—青—绿蓝—蓝绿—明红—深红—褐—黑色的色彩感觉变化。

我们可以进行这样一段练习：静静地闭上眼睛，听几段不同类型的音乐，再根据直觉用色和形把心里浮现出的音乐表象做抽象的图形描绘，就会发现并不是音乐的每一个音阶都会发生色听觉，但所听到的整体音乐旋律对人产生的色彩感觉大体上是相同的。不同种类的音乐旋律会产生不同种类的色彩感觉。

通过以上练习，大致可以得到这样一些结果：欢快的音乐旋律——明亮的高纯度黄橙色系列；神秘的音乐旋律——黑暗的蓝色系列；柔和的音乐旋律——粉红、粉绿、粉蓝等色组合的粉色系列；舒畅的音乐旋律——黄绿系列；阴郁的音乐旋律——灰紫、灰蓝组合的灰色系列；兴奋的音乐旋律——鲜红色系列；强有力的音乐旋律——纯正的全色相系列；庄重的音乐旋律——暗调的褐色、蓝紫及暗绿色系列（见图7-12）。

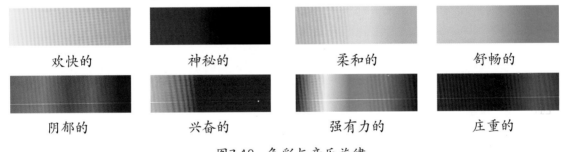

| 欢快的 | 神秘的 | 柔和的 | 舒畅的 |
| 阴郁的 | 兴奋的 | 强有力的 | 庄重的 |

图7-12 色彩与音乐旋律

色彩的音乐感是通过音乐元素视觉化来实现的。我们知道，作曲家创作乐曲即是在音符的编织中将其思想倾向、审美追求传达出来。音乐旋律的组成，调子的高低、响亮、委婉、激情、柔美，节奏的快慢都是作者情感的流露。听众的生活经验和音乐常识能使他们很容易地接受其中的大部分东西，有些东西在生理上会有本能的感觉。

色彩的传达性在许多方面同音乐很相近，色彩有明快与隐晦之分，有高亢与低沉之区别，有调子，能体现情绪。由于色彩总是要依附于点、线、面、图形的构成加上色彩本身的语言特性，所以能生动地将人们的思想情感有效地传达出来。

把握好色彩的通觉，有利于在设计中进行色彩计划的制订，如把色彩与音乐的联系用于演唱会或音乐会的海报及现场布置上。

● 时间与色彩

在相等的时间内，有时感觉过得慢，有时感觉过得较快，是什么原因？环境颜色无疑就是其中原因之一。有人做过试验：同样是1分钟的时间，让人分别戴上蓝、绿、红三种颜色的眼镜来测试。考虑到个体差异，在测试时，每色至少选了10人以上，取平均值。当时间正好1分钟时，红色组的判断为经过了1分钟，蓝色组判断为经过了约1分7秒，绿色组就更长了，判断为经过了约1分10秒。

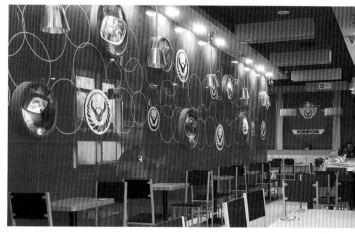

图7-13　鲜艳的红橙色环境下人会觉得时间过得快

精明的快餐店老板会把店里座椅、墙面和餐具都布置成红、橙色，这样不仅显得生意红火，对于没有什么急事的客人来说，也会感觉时间过得快一些，可加速翻台率，这样就可以接待更多顾客（见图7-13）。相反，对需要放松的人来说，最好是在暗一些的蓝绿色调的房间里休息，这样他（她）会感到已经休息了足够长时间，这个原理可以用在比如说咖啡馆环境的设计上（见图7-14）。

图7-14　深的蓝绿色环境下人会觉得时间过得慢

具有"快速"感觉的色相是红色、橙色、黄绿色、黄色等，都是长波系中视觉度较高的色。而蓝色、蓝绿色、绿色则速度感较低。色调也是很重要的，高明度色调在感觉上较快，低明度色调几乎都是缓慢的。

● 记忆与色彩

1．记忆色的选择

如果问香蕉是什么颜色的，一般人会觉得"香蕉是黄色的"，这难道还有什么疑问吗？其实香蕉的各个部位都带有未熟的绿色部分，但大部分是黄色的，选择黄色容易记忆，而绿色的记忆则被削弱甚至消失了（见图7-15）。同样，关于马的颜色也是这样

图7-15　大多数人的记忆中香蕉是纯黄色的

的。马既有菊花青、茶褐色，又有白色、黑色，但是，在我们的记忆中，一般都认为具有代表性的是栗色。

考虑到记忆的这种功能，在为形象传达配色时，首先要懂得主色调的功能，这非常重要。另外，多色配色要慎重。事实证明，尽量使色彩的形象显得单纯些，配色最好不超过三种色会好一些。

2. 记忆色的衰减

心理学家柯拉认为，随着记忆痕迹的衰减，色彩的记忆也减退，明度、彩度都会下降。色相的记忆也会减退或异化，如果色相之间的差异较大，相对来说，减退的程度要小一些，但完全忘记的时候也是有的。这似乎跟刚才所说的"香蕉的绿色部分"和"栗色的马"相吻合。

图形边缘不清晰的色，记忆减退会更严重，因此，用简洁明了的图形、色彩来进行视觉传达会显得相当有必要！

3. 视觉度高的明亮配色更容易记忆

在记忆色实验中，往往是黄色占据首位，是视觉感最高的色相。在可视性实验中，黄色和黑色的配色也居于第一位。以黄色为主体，橙色、紫红、红色、绿色等色调也容易被记忆。

在大块黄色中的黑字、白色中的红字、白色中的紫红字、橙色中的黑字、黄色中的红字等，都可以说是较容易记住的配色。

4. 留恋度高或熟悉的色容易被记忆

有位从事心理学研究的人说，"越是接近心脏的东西，越能够被记忆"，这是很有道理的。初恋者服装的色彩，在记忆的实验中，即使是冷门一点的颜色，一般也会被清楚地回想起来。同样，自己熟悉的或喜欢的颜色也更容易被记忆。

第八章 色彩的象征性及联想

色彩是一种物理现象，本身并不具备情感、性格，人们具有色彩情感，完全是人们对生活经验积累的结果。

从现在掌握的资料来看，原始人喜欢原色和彩度高的色彩，当时可能无法理解柔美色彩的美感。一般来说，文化水准高的人，喜欢清淡的中间色，纯色反而只作点缀之用。但这也不是绝对的，气候、风土人情、生活习惯等都会影响人们对色彩的偏好。

千百年来，人类在劳动和各种社会活动中，从无所不包的大自然里吸取灵性，创造万物，也创造了色彩，并将其应用在生产、生活的方方面面，以至其渗透到人们的日常生活之中。在艺术领域，色彩的重要性更是不言而喻了！

● 寻找色彩

人类从自然界里寻找、提炼颜色，可以说从古至今一直在进行。人们从各类矿物、植物、昆虫、贝类等自然物中提取各种颜色。到了20世纪，随着化学工业的进步，化学合成颜料的比重超越了动物性和植物性的颜料。由于化学颜料价廉物美、耐久且种类众多，使色彩的运用更为方便、普及，所以被广泛应用于现代生活衣、食、住、行等诸多方面。色彩所涉及的范围之广，也许是一般人没有仔细想过的，如果你够细心，就会发现除绘画需要颜料之外，从城市规划、环境艺术、建筑、交通工具到服装、室内、家具设计、影视传媒，乃至最普通的日常用品，如洗漱用具、化妆品、餐具等，这些都有专人考虑色彩的具体应用。

● 色彩的象征性

色彩的象征内容也并非人们主观臆造的，抽象地说某色象征什么也不确切，象征往往是跟联想有关，它是人们在长期感受、认识和运用色彩过程中总结而形成的一种观念和共识。

我们生长在一个多彩的世界中，积累了丰富的视觉经验，这使人们能感受到色彩的情感，使本来没有灵魂的只是一种物理现象的色彩情感化、精神化、人格化了。无论是

有彩色还是无彩色，任何色彩当其三要素中的任何一个要素发生变化时，或跟不同的颜色组合时，其原有的性格特征都会发生变化。再加上外形、个性等各种因素的影响，要想准确地说出各种颜色在特定条件下的表情，就像想要说出世界上的每个人的相貌特征一样困难。

设计师要用色彩传达感情，那么，对色彩性格的了解就显得非常重要。色彩象征的内容既有共性也有差异，下面我们就对几种主要色相的性格特征及象征意义加以介绍。

黑色——庄重而神秘的颜色

黑色完全不反射光线，它吸收所有的光，是最暗的颜色。

黑色是与人类关系最为密切的颜色之一。原始社会时期，黑夜和死亡对人类来说是最神秘的，许多国家参加葬礼的人穿黑色服装，以表达对死者的哀思，就是这种原始的遗风。耶稣死在星期五，而现在中国也有许多信仰基督教的教徒，所以"黑色星期五"在中国也就传开了。

现代社会中，黑色不吉利的因素正在减弱，受喜爱的程度却在增加：不少人喜欢买黑色的车，觉得庄重，有面子；不少广告喜欢用黑色的背景，显得高端、大气、上档次；不少设计师也偏爱黑色，不少男性用品以黑色为主；黑色手机是最受欢迎的品种之一，等等。这样的例子还能举出很多。

图8-1 黑色是神秘且蕴藏着丰富内涵的颜色

夜晚、煤炭是黑色的，刚健的作风也让人想到黑色，20世纪60年代美国重要的一个文学流派叫"黑色幽默"。黑色是力量和勇敢的象征，具有男性的坚实、刚强、威力、严肃等性格特质，体现出男性庄重、沉稳的气质。它能把其他色彩衬托得鲜艳、热情、奔放，自己却也蕴藏着丰富的内涵（见图8-1）。

黑色的特质：神秘、高端、权威、低调、创意、酷、显瘦、诱惑、肃穆、沉默、阴森、黑暗、死亡、永久、男性、庄重、坚实、刚强，等等。

白色——明亮而圣洁的颜色

白色由所有色光混合而成，被称为全色光。它是阳光之色，是白天的颜色。由于白

色反射所有色光，也反射热能，因此使人感到凉爽、轻盈、舒适，所以，夏天穿白色、浅色的人居多。

白色能使人产生纯洁、神圣、光明、明快、纯粹的联想，但有时也是一无所有、败落的象征。白色在古代与黑色有完全相反的意义：白色是阳光、神的象征，因为白天驱除了恐惧，赶走了死亡，白天给人以安全感，并由此变得圣洁，给人带来吉祥。古希腊、古罗马、古埃及人都喜欢穿白色衣服；在日本，白色为天子的服色就是这个道理。在基督教里，白色象征纯洁。欧美的婚礼上，新娘穿白色婚纱，也是此意义的延伸。婚纱洁白无瑕，是神圣、虔诚、纯洁、幸福的象征（见图8-2）。

图8-2 白色婚纱象征纯洁和对幸福的期许

中国传统习俗与西方不同，把白色当作哀悼的颜色，白色的孝服、白花、白挽联，以白色表示对死者的缅怀、哀悼和敬重。随着中西文化的交融，对白色的这种禁忌已经越来越淡，人们会适时最大限度地选择自己喜欢的颜色。现在都市里的年轻女孩，不管是不是举行中式婚礼，都要穿上洁白的婚纱和心爱的人拍套婚纱照，这恐怕是一个难以抵挡的诱惑！帅小伙穿上白西装也会格外显眼、有型！

大数据表明，不同颜色汽车的安全性排列依次是：白色、银色、黄色、红色、蓝色、绿色、黑色。白色的车安全性最高，特别是在夜间光线较暗的情况下。不管是中国品牌还是外国品牌，不管是轿车或者SUV车型，白色都是汽车厂商投入最多、占比最大的颜色，中型尺寸以下的轿车市场中，白色轿车是最受欢迎的。

白色可以与各种色相配。沉闷的颜色加上白色，立刻就会变得明亮，但应注意配色比例，有时大面积的白色，隐约有冰雪的联想，给人以寒冷和不亲切感。若白色中加点其他色相，则会让人感到色调高雅、温馨，能增强其感染力。

白色的特质：纯洁、虔诚、女性、柔和、温馨、光明、神圣、高尚、高冷。

灰色——朴素而随和的颜色

灰色是居于黑、白中间的颜色，是中性的，有知识分子的味道。黑、白、灰都很容易与其他颜色搭配，不同的是灰色会给人朴素、沉稳、寂寞、谦恭、平和、无聊、随便、中庸等感觉。灰色是视觉最容易接受的颜色，是视觉的"休息地带"。但是，长久的、无休止的灰色会使人觉得消沉、无趣。

灰色较广泛地存在于我们的生活中：阴天时的天空、城市的路面、混凝土、建筑外墙、某些酒店、剧院、地铁的内墙面、地面，山体的岩石等。

在所有的颜色中灰色是最被动的色彩，总是作为背景配合其他颜色出现，只有在与别的色彩搭配时才能获得旺盛的生命力及丰富的搭配效果。黑白色混合、补色混合、全色混合都能产生中性灰色，它调和了色彩的对比。

图8-3 舒适的灰色　　　　　图8-4 冷静的灰色　　　　　图8-5 青春的灰色

灰色是设计和绘画中的重要元素。浅灰色的性格类似白色，有高雅、精致、明快的感觉；纯净的中灰朴素、稳定而雅致；深灰色的性格类似黑色，有沉稳、内敛、厚重的感觉。当灰色与鲜艳的暖色相配时，立刻会显示出冷静的性格；当灰色与较纯的冷色相配时，却会显示出温和的特质。

以灰色为主色调的设计显得更具现代感，这一点在现代建筑、室内设计（见图8-3）和工业设计（见图8-4）上体现得尤为明显。中国服装在经历过曾经的"蓝海洋""绿海洋"和"灰海洋"后，人们着装的颜色得到了极大丰富，现在黑、白、灰色的衣服反而是年轻人更爱穿的，许多"潮"牌更是以黑、白、灰色为主色调，这样的色调是掩盖不了青春的光芒的（见图8-5），有时反而使年轻的光彩更加绚丽！除了色彩，款式当然也

是相当重要的，针对不同的人群，有的需要时髦新颖、有的需要前卫、有的需要大方得体，等等。

总体说来，灰色是保证色彩和谐的重要配角，没有配角的有力配合，主角也就不会那么熠熠生辉了。灰色在色彩运用中永远占有重要的一席之地，不会被流行所淘汰。成熟的设计师会充分利用灰色的价值。

灰色的特质：丰富、抽象、精致、内涵、内敛、朴素、稳重、谦逊、平和、平淡、现代、坚实、沉重等。

黑、白、灰之间的关系

白色与黑色代表了色彩世界的两极，像起点和终点，极端对立又极端融合并相互依存，好像能涵盖所有色彩的深度。中国的道教文化深刻地认识到了这一点，其太极图案中的白色代表了彩色世界中的阳极，黑色代表着阴极，黑、白两色循环往复，模拟出宇宙的永恒运动。

黑、白两色总是以对方的存在才能显示出自身，灰色是黑、白之间的"桥梁"，丰富期间，它们体现着虚幻与无限的精神。

一般地说，所有的亮色都代表生活中比较光明的方面，而暗色则象征其反面。即使在色彩如此纷繁的今天，黑、白、灰也从未失去过光彩，每年的流行色里或多或少总有它的身影，并且这个现象还会一直继续下去。

红色——热烈而欢快的颜色

红色和人类的关系，和黑、白一样久远。对原始人来说，红色是生命的象征，与血、火、太阳联系在一起。红色，有热情、激情、冲动、兴奋、向上、活力、健康、温暖或完满等特质（见图8-6），有时也会给人以愤怒或挑逗的感觉。在某些国家，由于民族、宗教信仰的不同，深红色又成为嫉妒、暴虐的象征。在基督教里，红色象征基督的血和神的爱；而在佛教中，红色是生命和创造性的色彩。

在红色的感染下，人们会有战斗的冲动。红色也是色彩象征的国际用语，无论在哪个国家，都含有共产主义之意，象征投入革命洪流的人们的鲜血和热情。

红色是中华民族最喜爱的颜色，甚至成为中国人的文化图

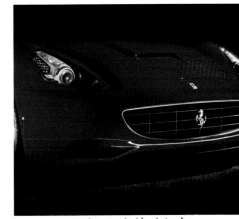

图8-6 激情的红色

图8-7 喜庆的红色

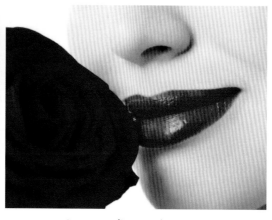

图8-8 性感的红色

腾和精神皈依。中国人喜欢红色大约起源于周代。《周易》中认为宇宙万物分为阴阳两大类，按照金、木、水、火、土相生相克的规律演化而成。春秋战国和秦汉时，五行又被配以五德，用五种颜色来表示：金为白、木为青、水为黑、火为红、土为黄。根据相生相克的原则，每个朝代都有对应的颜色。周朝、东汉、唐代武周时期、宋朝和明朝都是火德，国色为红色。红色逐渐成为华贵与喜庆的象征，开始被广大民众所喜爱。中国红意味着喜庆、热闹、好运、辟邪、尊贵、祥和、团圆、成功、忠诚、勇敢、兴旺、浪漫、性感、浓郁等（见图8-7、图8-8），象征着热忱、奋进、团结的民族品格。喜庆节日的灯笼是红色的、春联是红色的、窗花是红色的、新娘的盖头是红色的、故宫的宫墙也是红色的，中国人近代以来的历史就是红色的历史，承载了国人太多红色的记忆。

当红色颜料混入黑、蓝变为深红色或紫红色时，有稳重、庄严、神圣的特质，如舞台的幕布、会客厅的地毯等。

在现代社会，红色被用来表示停止、警告、危险、防火等意思，如消防车、救护车、警车、交通停止信号灯等都用红色灯来表示。

此外，红色与不同的色彩组合，又会产生不同的心理反应。红和黑、白、灰色搭配，会增加富贵和高级感。如中国工商银行的形象设计就是采用了这种配色。黑色与红色在一起，会有一种神秘与暴力的感觉，小说《红与黑》是法国作家司汤达的代表作，它开创了后世"意识流小说""心理小说"的先河。"红"象征法国大革命时期的热血和革命；而"黑"则象征教会势力猖獗的封建复辟王朝。粉红色与红色在一起，会与爱情自然地连接在一起。

色彩学家约翰斯·伊登就这样描绘了不同组合下的红色："在深红的底子上，红色

平静下来，热度在熄灭着；在蓝绿色底上，红色变成一个鲁莽的闯入者，激烈而异常；在橙色底上，红色似乎被郁积着，好像焦干了似的。"

红色的特质：热情、激情、喜庆、热闹、好运、辟邪、尊贵、祥和、团圆、成功、忠诚、勇敢、冲动、兴奋、向上、活力、健康、温暖、完满、愤怒、挑逗、警告、兴旺、浪漫、性感、浓郁、奋进、团结等。

粉红色——甜美而可爱的颜色

当红色加入白色时变为粉红色，一般被称为粉色。粉红色代表温柔、甜美、可爱、浪漫、爱情、纯真、稚嫩、柔弱、没压力等。紧张、激动、疲惫时看到粉红色会使情绪放松下来，它天然有软化攻击、安抚浮躁的功效。

粉红色在自然界中主要是花朵的颜色（见图8-9），这也是它让人感到格外娇嫩的原因之一。通常粉红色被认为是女性专用色，但也不绝对，近些年"暖男"流行，也出现了许多粉红色的男性服装。生活中粉红色还代表着青春、明快、恋爱、萌等意义。

图8-9 甜美的粉红色　　　　　图8-10 女性的粉红色　　　　　图8-11 "狂热"的粉红色

喜欢粉红色的人大多都是和平主义者，在性格上较接近喜欢红色的人，有活泼热情的一面，但可能会比较敏感，容易受到伤害；对各种事物都容易产生兴趣，但却不愿主动探究，有依赖他人的倾向；独处时，她们总沉浸在幻想中，向往着浪漫的爱情和完美的婚姻。

有些人特别喜欢粉红色（一般是女性），她们喜欢一切跟粉红色有关的事物，日常装扮（见图8-10），居住的环境都会采用粉红色、浅粉红、深粉红、玫红等跟粉红色有关的颜色，在网络上她们被称为"粉色控"（见图8-11）。

粉红色的特质：温柔、甜美、可爱、浪漫、爱情、纯真、稚嫩、柔弱、自恋、没压力、少女、女性、娇嫩、青春、明快、恋爱、萌、和平、活泼、热情、敏感、依赖、幻想、完美、放松等。

橙色——华丽而温馨的颜色

橙色具有红、黄两色的特性，既有红色热情，又有黄色光明、活泼的性格，是色彩中最温暖、最欢快的色彩。火焰中橙色比例最大，是最具辉煌度的颜色（见图8-12）。

图8-12 温暖的橙色　　　　　图8-13 香甜的橙色　　　　　图8-14 美味的橙色

它使我们联想到收获的金秋、温暖的阳光、醉人的气氛，是一种富有满足感的、快乐的颜色。橙、紫、绿三个间色中，最引人注目的颜色首推橙色。橙色给人以成熟、香甜、丰收感（见图8-13），能让人增强食欲，使人想起糕点等美味食品（见图8-14），在食品包装和酒店广告上被广泛运用，一些夜景下的灯光也有很多橙色的成分。

橙色又是最富有南国情调的，由于热带地区气候炎热，人们的皮肤较黑，用明亮的橙色服装相衬，显得生机勃勃，是适合海滩泳装和郊外旅游的色彩。橙色与蓝色的组合，构成了最响亮的调子，让人心情舒畅、欢快，如冰红茶饮料包装；而橙色与绿色是天然的配色，会使人想到绿叶衬托下的香橙，比如果珍饮品的包装。

橙色的刺激作用虽然没有红色大，但它的视觉度很高。工业用色中，作为警戒的指定色，如养路工人的工作服、救生衣、建筑工人的安全帽和雨衣等多用橙色。

橙色的特质：温暖、欢快、辉煌、满足、收获、自信、健康、成熟、母爱、热心、香甜、丰收、美味、华丽、生机、警戒、明亮、兴奋等。

棕色——自然而朴素的颜色

橙黄、橙红加入黑色则变为深浅棕色（美术颜料上称为赭石、褐色），因为和咖啡的颜色比较接近，也有人称为咖啡色。棕色是中国的传统叫法，即棕毛（棕榈树叶鞘的纤维）的颜色。棕色属于中性暖色调，它朴素、庄重，是一种比较含蓄的颜色。

棕色是地球母亲的颜色，广泛存在于自然界。某些土壤、山石、树的枝干，某些动物的皮毛等都是这种颜色（见图8-15、图8-16）。棕色是纯正的皮革颜色，不用染色，许多鞋、包只需进行简单的加工处理，就会呈现出这种颜色。

图8-15　发光的棕色　　　　　　图8-16　斑驳的棕色　　　　　图8-17　多味的棕色

棕色给人以泥土、自然、简朴、可靠、健康、传统的感觉。有些人会联想到木制品、旧照片、印象派以前的油画、旧家具等；吃货会联想到咖啡、黑面包、香菇、烤肉、干果等（见图8-17）。

棕色的特质：庄重、含蓄、皮革、泥土、自然、简朴、古朴、可靠、健康、传统、正宗、怀旧、温暖、苦涩等。

米色——柔和而雅致的颜色

米色的准确色值较难界定，一般来讲，棕色、土黄色加白色变浅就会变为米色（本书第232页表二靠右边的颜色都可以理解为米色），可以理解为糙米的颜色或比其深一些的颜色。米色在自然界和生活中广泛存在，比如，某些农作物、植物、枯草、沙滩、山石、石头子儿、珍珠、蛋壳、牛奶、棉麻织物等就是以米色为主（见图8-18），这也是米色能让人倍感舒服的一个原因。

米色是一种极受都市欢迎的色彩，具有白色的纯净优雅，但又比白色多了几分温暖和含

图8-18 松软的米色　　　　　　　　图8-19 滑润的米色　　　　　　　　图8-20 柔和的米色

蓄。喜爱米色的人很多，变化过的米色能引起人生理上的特殊反应，白色的丝绸、牛奶、奶油、馒头、大米、人的面孔其实都有米色的成分（见图8-19）。在西方，经过变化了的米色应用面极广，大量地被采用到服装或家庭用品上。

　　同样的道理，我们一般家庭和办公环境都是白色墙面，但如果您仔细看，即使您没画过画，也会发现墙面并不是纯白的，其中含有大量的米色和浅灰成分，当光源是暖色的时候，这种现象尤其明显（见图8-20），人们对自己熟悉的颜色会有天然的适应感。

　　在装修市场中，米色瓷砖有压倒性优势，这是因为米色能营造一种让人感到亲切的氛围。在时装设计上，有些款式只有米色和灰色两种，两者的共同之处在于含蓄内敛的都市气息，不同之处是，灰色是中性色，而米色则偏暖且内涵丰富又不刺激。

　　米色的特质：都市、洁净、优雅、温暖、温柔、浪漫、含蓄、滑润、舒服、亲切、内敛、内涵、柔软等。

黄色——亮丽而神圣的颜色

　　黄色是光线的主要颜色，灿烂、辉煌，有太阳般的光彩，人们常常把它和太阳及一切发光的东西联系在一起。黄色寓意着光明、希望、快活，散发着柠檬与迎春花的香气，是所有色相中能见度最高的色彩。在高明度下，它仍能保持很高的彩度。因此，黄色常和某些神圣的东西联系在一起。同时，黄色也是黄金和丰收的颜色，也常和富丽堂皇联系在一起（见图8-21、图8-22）。

　　生活中能见到的除了前面提到的阳光、柠檬、迎春花、麦田，还有向日葵、雏菊、香蕉、梨、蛋黄、郁金香、甜瓜、银杏、啤酒、金发、烘烤的食物等（见图8-23）。在中国的封建社会里，东方为青色、南方为红色、西方为白色、北方为黑色、中央为黄

图8-21 丰收的黄色　　　　　　　图8-22 富丽的黄色　　　　　　　图8-23 舒爽的黄色

色，黄色被规定为帝王的专用色，被视作权力、威严、财富、高贵、骄傲的象征，一般不许老百姓用；在古罗马，黄色也被当作高贵的颜色，象征光明、希望和未来；在美国、日本，黄色被作为思念、期待的象征；而在中东地区，黄色会因容易使人联想到沙漠、干旱或死亡等因素而不太受欢迎。在现代社会中，黄色有时和财富、辉煌、荣耀联系在一起，有时又和商业气氛，甚至和色情、淫秽联系在一起。

　　无论东西方对黄色的含义与使用存在多大差异，其结果都一样，就是导致黄色在民间不常用。20世纪80年代初，西方的色彩学家、色彩研究组织以及化工、纺织界人士，为了突破桎梏，首先从服装开始大力宣传黄色，前后经过一段时间的努力，人们终于接受了它。

　　由于黄色明度较高，在日常生活中常被用在引人注意或告知危险的工地、交通引导用的指示牌上，等等。如小学生戴的小黄帽，就是为了在过马路时引起过往车辆注意。

　　黄色虽然明度高，有冲击力，但色性最不稳定，是所有色彩中最娇气的一个色，它受不了黑、白、灰的侵蚀，一旦混合，就会失去原来的光彩。黄色与紫、蓝、黑等组合，会呈现出强烈、积极、辉煌的一面；把黄色放置在橙色的底色上就像正午强烈的阳光照耀在熟透的庄稼地里，这两种色彩并置相得益彰、互为辉映；在绿色底上的黄色，由于绿色本身含有黄色和蓝色的成分，看上去比较协调；深蓝紫色底上的黄色和黑色底上的黄色达到了自己最明亮和最耀眼的光辉，这时的黄色是有力的、鲜明的；红色底上的黄色带有节庆的气氛，这是中国人都普遍喜欢的色彩组合。

　　黄色的特质：辉煌、阳光、未来、希望、喜庆、快活、神圣、丰收、财富、花香、果香、麦田、畅快、荣誉、权力、威严、高贵、骄傲、冲击力、出位、反传统、注意、

商业、骄傲等。

绿色——生命和希望的颜色

绿色属中性色，对人的心理和生理都较为温和。在地球上，除了天空和海洋的蓝色之外，绿色所占的面积可以说最大，植物大部分是绿色的，是我们在自然界中最常见到的颜色之一。自古以来，人类就栖息、生活在绿色的怀抱里，绿色会给人以特有的安全感，置身于绿色中，人会有疲劳顿消的感觉，因而医院经常会出现淡绿色调。绿色象征着春天、希望、和平、新鲜、宁静、年轻、成长、安全、朝气蓬勃和旺盛的生命力（见图8-24、图8-25）。绿色在伊斯兰教国家里是最受欢迎的颜色，被看作生命之色。这可能和这些地区多处于干旱的沙漠和戈壁有关，人们对于绿色植物的渴望更迫切。而在西方文化里，绿色代表信仰、永生、冥想。复活节时使用绿色象征耶稣的复活，浅绿色象征洗礼。

提到生活中的绿色，大部分人会想起树林、草原、草坪、高尔夫球场、足球场、公园、茶叶、旷野、丘陵、梯田、翠竹、荷叶、园林景观、温润的湖面等（见图8-26）。

图8-24 旺盛的绿色　　　　　图8-25 温润的绿色　　　　　图8-26 宁静的绿色

绿色是最大气的色，它的转调领域非常广泛，偏向任何色调都显得漂亮。鲜艳的绿色本身美丽、优雅，是很漂亮的颜色。绿色与黄色、蓝色融合性很强，因为绿色是介于黄色与蓝色之间的中间色。如果绿色中包含的黄色多些或蓝色多些，那么它的表现特色就会发生变化。黄绿色单纯、年轻；蓝绿色亮丽、达观；当绿色里掺入灰色时，仍有宁静、温和的感觉，像暮色中的森林、晨雾中的田野似的，具有抒情性。

绿色在世界范围内是公认的"和平色""生命色"，西方传说史前一场大洪水退去

后，一只鸽子嘴衔绿色的橄榄叶通报平安。从此，鸽子、绿色、橄榄叶就成了和平的象征，因此鸽子也被称为和平鸽。据说现代的邮政色彩就是从这个典故而来的。

绿色在工业用色规定中代表安全；在医疗机构和卫生保健行业中的绿色有健康、新鲜、安全、希望的意思；绿色食品即无污染的、天然的安全食品；绿色通道即安全通道；在交通信号中，绿灯为通行；绿色由于和自然色接近也被作为国防色和保护色。国际知名的绿色和平组织，也是以绿色作为自己的代表色。该组织旨在寻求方法阻止污染，保护自然生物的多样性及大气层，以及追求一个无核（核武器）的世界，促进实现一个更为绿色、和平和可持续发展的未来。

绿色的特质：中性、温和、植物、安全、畅快、春天、希望、和平、新鲜、宁静、年轻、成长、朝气、生命力、温润、抒情、保健、健康、无污染、纯天然、环保等。

青色——清爽而醉人的颜色

青色介于绿色和蓝色之间，在自然界普遍存在，但并不像蓝、绿色那样以明显的形象出现，比如，蓝天、绿树。青色常常是隐藏于蓝绿之间，是一种显得特别干净、清凉的色彩，比如，海南三亚的海水，九寨沟、漓江的风景中就常含有一种清爽、醉人的青绿色调（见图8-27、图8-28）。在清晨飘着雾气的树林里，由于空气中的蓝紫成分和树林的绿色叠加，这种青绿色调也会很明显地浮现出来。人工的建筑里也会有青色存在（见图8-29）。

人们习惯上说蔚蓝的大海、碧绿的湖水。江河湖海的水随着环境条件的变化而呈现出多种多样的颜色。青色和蓝色、绿色在一起相当和谐，其组合常使人想到海水或湖水。中国画中专门有一个词叫作"青绿山水"，是特指一种以青绿为主色调的工笔重彩

图8-27　广阔的青色　　　　　　　图8-28　清澈的青色　　　　　　　图8-29　惬意的青色

画，在画界占有特殊的地位。陶瓷里专门有一种瓷器，就叫青瓷。青铜器上的铜锈也是以青色为主。青色和洋红搭配是一个不错的搭配，它们在一个统一偏冷的组合里，既有强对比又很和谐，在朝鲜或韩国的服饰里就经常出现这样的搭配。德国的西门子、法国的福奈特、中国的海信等公司的VI设计也是以青色为主调的。许多法国人和瑞士人喜欢清淡的中间颜色；北欧人比较喜欢寒色系的颜色，蓝绿色系是其中的重要组成部分，这是和当地的气候相适应的。

青色的特质：清澈、清凉、清爽、宽阔、洁净、安静、随和、醉人等。

蓝色——深沉而悠远的颜色

蓝色是自然界存在最广的颜色，天空、海洋每天都以蓝色包围着地球，我们对它再熟悉不过了，绝大多数人对蓝色都不会反感，用蓝色来表现深远的空间非常合适。蓝色能让人变得心胸开阔，冷静理智。

我们的生活中除了蓝天、大海之外，还有很多东西是蓝色的。比如：牛仔裤是蓝色的、车牌（中国）是蓝色的，有的汽车是蓝色的，有的运动服是蓝色的，许多矿泉水、清洁用品的包装是蓝色的，许多夏季的服装和床上用品也是蓝色的，等等。

蓝色的变调范围很广，可以淡如轻烟，也可以深如夜空。天空的高远、海洋的宽阔

图8-30 醉人的蓝色　　　　　图8-31 高远的蓝色　　　　　图8-32 荡漾的蓝色

都给人以无尽遐想（见图8-30至图8-32）。蓝色让人感到平静和凉爽，和其他颜色相配几乎都能取得好的效果，单独使用依然很好。海军军服一般由蓝、白两色组成，蓝色是健壮、与大自然搏斗的象征。夏季的凉爽、冬季的沉稳，都化入了世人喜爱的蓝色中。

蓝色是许多欧洲人和美国人喜欢的颜色，它有保守的感觉，让人感觉可以信赖。其实，蓝色几乎适合于每一个人的肤色，可以说蓝色是深受全世界喜欢的颜色。大海赋予

蓝色以神秘感，在欧洲文化中，蓝色是神的代表色。

深蓝色是收缩的、内向的色，似乎蕴藏着大自然的力量，这种力量隐藏在黑暗与寂静中；浅蓝色是天空中流动的大气的颜色，是博大、永恒的象征。在现代，蓝色又是前卫、科技与智慧的象征，包括科技、工业、金融等行业在内的许多企业都把蓝色作为自己企业形象的主色调。

在西方文化中深蓝色被看作尊贵色彩，代表纯真的爱心等含义。所以，欧洲常用蓝色来制作婴儿服，用来表示祝福。

蓝色在所有色相中最冷，与橙色形成鲜明的对比。蓝色的寒冷使它容易和雪地、树木的投影、大海、天空、水等联系起来。不同的蓝色具有不同的倾向性：纯净的碧蓝色，朴素大方，富有青春气息；略带灰色的深蓝色让人觉得有一定的格调；高明度的浅蓝色，轻快而透明，有着深远的空间感；纯度和明度都不高的蓝色是一种退缩、冷漠的色彩，同时象征漠然与超越的成分也很多；深蓝色（海军蓝）具有稳重柔和的魅力。

蓝色的特质：沉静、开阔、凉爽、信赖、神秘、内敛、前卫、智慧、寒冷、格调、透明、深远、朴素、永恒、稳重、冷静、理性、科技、博大等。

紫色——神秘而矛盾的颜色

紫色是所有色相中明度最低的颜色，是神秘气氛的制造者。紫色在大自然中也是普遍存在的一个颜色：太阳初升和将落时从云层中透射出来的霞光；我们平时看到的天空和大海很多时候并不是纯正的蓝色，不管是白天还是晚上，都会有不同程度的紫色参与其中（见图8-33）。花卉中也有不少是紫色的，如薰衣草、勿忘我等。在大自然中紫色总是伴随着绿色出现，它们之间的搭配和谐而动人。

在三个间色橙、绿、紫色中，橙色偏暖，绿色偏冷，只有紫色冷暖不确定，暖一点时偏紫红，冷一点时偏蓝紫，而人对冷暖的感觉是很敏感的。正是由于这种不确定性，使紫色给人一种神秘感。人们对未知的东西总是充满好奇，越好奇就越是想一探究竟，越是向往。也许正是基于这些和其在自然界摄人心魄的美，使紫色和美丽发生了某种联系，成了化妆品和婚庆典礼常用的一个色调（见图8-34）。

图8-33 绚丽的紫色

图8-34　诱惑的紫色

图8-35　庄重的紫禁城

在紫色里加入白色就会变成一种非常抒情、温馨、优美、动人的色彩，好像天上的霞光，令人心动；加入更多一点白色则给人以女性化、含蓄、秀丽、娇涩、温柔、优雅、浪漫的心理感觉，不同层次的淡紫色都显得柔美动人；在紫色里加黑色又会造成某种失落的感觉。紫色给人的感觉是矛盾的，好像有优雅、高贵、庄重的成分，又好像有混乱、死亡和莫名兴奋等感觉。有人用蓝紫色表现孤独与献身，用红紫色表现神圣的爱情、精神的统治，等等。

紫色的高贵，是由历史造成的。紫色是大自然中较为稀少的颜色，据说在古代，紫色只有在少数的动植物或矿物中才能提取出来，无论从原料还是技术上，都表明了紫色的来之不易，因此显得珍稀和宝贵。由于它的稀有和贵重，紫色成为欧洲皇室与贵族的专用色。英语紫色的词义中就有帝位、皇权、皇族、华丽的文辞、雕琢的章句等意思。

而在中国古代将青、赤、黄、白、黑视为"正色"，其他颜色称为"间色"。起初，"紫"有时会被与另外一种间色"红"捆绑在一起，有所谓"红紫乱朱""红紫夺朱"等说法。但后来"紫"由于受到皇权青睐，其非正统身份发生了逆转。根据史料记载，春秋战国时期的国君就是着紫色服饰。后来，高级官员的官服多用朱紫色，因此，"朱紫"被用来借指高官。另有传说老子过函谷关时，守关人看见有紫气从东而来，没多久，老子就骑着青牛而来，守关人进而得知这便是圣人，此后，"紫气东来"被视为吉兆。而北京故宫也被称作"紫禁城"（见图8-35）。

紫色的特质：神秘、抒情、温馨、柔美、动人、梦幻、女性化、含蓄、秀丽、娇羞、优雅、浪漫、失落、矛盾、优雅、高贵、庄重、混乱、死亡、莫名兴奋、孤独、献身、稀有、贵重、华丽、威严等。

金色——耀眼而华贵的颜色

金色是指表面极光滑（如镜面）并呈现金属质感的黄色物体，带有光泽，是金属金

的颜色。金色是太阳的颜色，它代表着温暖与幸福，也拥有照耀人间、光芒四射的魅力。自古以来，黄金赋予金色以满足、奢侈、装饰、华丽、高贵、炫耀、神圣、辉煌、名誉及忠诚等象征意义。

生活中能见到的金色主要有黄金、首饰、金表、金色礼品盒、金色话筒、金色家具、金色手机、金色玻璃幕墙、金色纪念币等（见图8-36、图8-37、图8-38）。

世界上大多数国家的皇族颜色都是以金色为基调。金色宫殿、金色皇冠、金色餐具、金色首饰是帝王权力和富贵的象征。

图8-36　昂贵的金色　　　　　　　图8-37　奢华的金色　　　　　　　图8-38　精致的金色

在一些佛教国家，金色在佛教中充满神圣感，象征佛法的光辉以及超凡脱俗的境界。寺院中的佛像都用金色。

在现代设计中，高档的商品适当加上金色，更能体现它的档次和豪华感，也意味着精工细作和可靠的质量。大片运用金色，对空间和个体的要求非常高，一不小心，就会产生搭配"瓶颈"，容易像个暴发户或者有拜金的嫌疑。

金色的特质：光滑、光泽、光芒、金属、温暖、幸福、照耀、满足、奢侈、装饰、华丽、高贵、炫耀、神圣、辉煌、名誉、帝王、权力、富贵、高档、豪华、暴发户、拜金等。

银色——张扬而时尚的颜色

银色与金色同样是财富的象征。银子虽然不如金子稀有，但同样是贵金属，在世界上的很多地区，银子很早就作为货币来使用。直到现在，我们中国人还是把提供货币汇兑业务的地方称为银行。现在的年轻人更喜欢银色的铂金首饰，其价格比黄金还要贵，但不像戴黄金那样显得守旧，与金色赤裸裸的炫富相比，银色多了一份含蓄。

银色在西方奇幻中常被作为祭祀的象征，也有代表神秘的意义。在中国也有"尚

图8-39 洁净的银色　　　　　　　　图8-40 经典的银色　　　　　　　　图8-41 前卫的银色

银"的传统，人们把天上的星河称为"银河"；许多传说中英雄的装备被描述为戴银盔、穿银甲、罩素罗袍，银枪；比喻财富也经常用"金山银山"来形容，等等。中国南方少数民族的精美银饰更是中国工艺品制作中的一朵奇葩。

在现代社会日常生活中，人们使用到的金色不多，而银色却经常能接触到，如汽车上镀铬的饰条、隔热密封用的锡箔纸、卫浴用品、手表、不锈钢制品、铝制品、餐刀等（见图8-39、图8-40）。在汽车销售中，银色外观始终是主力之一，金色则极为罕见；电子产品中银色始终是一个主打的品种，如银色外观的手机、电脑等；一些追求炫目效果的商业活动更是喜欢以银色的装饰、服饰来博得人们的目光；一些描绘未来、太空等题材的影片中，银色更是不可缺少的元素（见图8-41）。

银色的特质：灵感、太空、直觉、高尚、尊贵、纯洁、永恒、神圣、庄严、冷艳、个性、张扬、俊美，富贵、悦耳、时尚、前卫、科技、权威、高雅、创意、冷漠等。

● **色彩的联想**

当我们看到色彩时，往往回忆起我们生活中的各种事物。由颜色刺激而使人联想到与某个色彩有关的某些具体事物，叫作"色彩的联想"。这是人对过去的印象和经验的感知所致。联想越丰富，对于色彩的感觉也越丰富。因此，了解色彩的联想对了解联想者的注意力、想象力、个性发展等方面的情况很有好处，也有助于色彩艺术创作。

对色彩的联想与人们的生活阅历、职业、性别、兴趣、知识、修养等有直接关系。一般来说，少儿对色彩的联想大多数是具象的，如周围的动植物、玩具等具体的东西。

以下是日本学者山口正诚、冢田敢经过调查研究做的有关色彩具象联想与抽象联想的统计表（见表8-1、表8-2）。

表8-1 色彩具象联想统计

颜 色 ＼ 年龄性别	小学生（男）	小学生（女）	青年（男）	青年（女）
白	雪、白纸	雪、白纸	雪、白云	雪、砂糖
灰	鼠、灰	鼠、阴暗的天空	灰、混凝土	阴暗的天空
黑	炭	头发、炭	夜、伞	西服
红	苹果、太阳	郁金香、衣服	红旗、血	口红、红靴
橙	橘、柿	橘、胡萝卜	橘、橙、果汁	橘、砖
茶	土、树干	土、巧克力	皮箱、土	栗、靴
黄	香蕉、向日葵	菜花、蒲公英	月亮、鸡雏	柠檬、月
黄 绿	草、竹	草、叶	嫩草、春	嫩叶、和服衬里
绿	树叶、山	草、草坪	树叶、蚊帐	草、毛衣
青	天空、海	天空、水	海、秋天的天空	海、湖
紫	葡萄、董(菜)	葡萄、桔梗	裙子、会客的和服	茄子、紫藤

表8-2 色彩抽象联想统计

颜 色 ＼ 年龄性别	小学生（男）	小学生（女）	青年（男）	青年（女）
白	清洁、神圣	清楚、纯洁	洁白、纯真	洁白、神秘
灰	忧郁、绝望	忧郁、郁闷	荒废、平凡	沉默、死亡
黑	死亡、刚健	悲哀、坚实	生命、严肃	忧郁、冷淡
红	热情、革命	热情、危险	热烈、卑俗	热烈、幼稚
橙	焦躁、可爱	下流、温情	甜美、明朗	欢喜、华美
茶	幽雅、古朴	幽雅、沉静	幽雅、坚实	古朴、朴直
黄	明快、活泼	明快、希望	光明、明快	光明、明朗
黄 绿	青春、和平	青春、新鲜	新鲜、跳动	新鲜、希望
绿	永恒、新鲜	和平、理想	深远、和平	希望、公平
青	无限、理想	永恒、理智	冷淡、薄情	平静、悠久
紫	高贵、古朴	优雅、高贵	古朴、优美	高贵、消极

第九章 生活与色彩

● 习俗与色彩

泰国人特别喜欢鲜艳的颜色，人们穿的衣服和其他日用品、广告……很多都是纯色。红色、白色和蓝色是大多数人喜欢的颜色，黄色是王位的象征色。

在非洲国家，原住民族一般都喜欢非常强烈的纯色，但是却特别反对红色在产品、包装和广告上的出现，这是因为红色象征着流血、反抗与战争。与此相反，因蓝色有着和平的意味，所以受到大众的喜爱。

英国各种社会团体或家族喜欢佩戴盾形的徽章，徽章的颜色大体可分为九种，这九种颜色分别代表不同的意义。表示荣誉、名声、忠诚用金色或黄色；表示纯洁、信仰用白色或银色；表示勇敢、热情、大度用红色；表示虔诚、敬意用蓝色；表示悲痛、哀伤、忏悔用黑色；表示活力、希望、青春气息用绿色；表示权威、王位、高贵用紫色；表示忍受、耐性、力量用橙色；表示奉献、牺牲用红紫色。

在美国，有用颜色来表示月份的习惯：黑色或灰色表示1月份；藏青色表示2月份；白色与银色表示3月份；黄色表示4月份；淡紫色表示5月份；粉红色表示6月份；浅青色表示7月份；深绿色表示8月份；橙色或金色表示9月份；棕色表示10月份；紫色表示11月份；红色表示12月份。美国大学自1893年以来就有让人们根据不同颜色来识别不同专业科系的习惯：黑色表示美学、文学系；粉红色表示音乐系；橙色表示工学系；金黄色表示理学系；紫色表示法学系；绿色表示医学系；蓝色表示哲学系；红橙色表示神学系。

欧洲自古以来就有把天上的星星与星期联系起来，用颜色来表示的习俗。黄色或金色——太阳与星期日；白色或银色——月亮与星期一；红色——火星与星期二；绿色——水星与星期三；紫色——木星与星期四；蓝色——金星与星期五；黑色——土星与星期六。

罗马天主教会规定神父所穿法衣的颜色要与所从事的法事活动相适应。主持婚礼、洗礼要穿白色的法衣，因为白色表示纯洁、欢喜与荣光；传播福音、规训与瞻仰要穿红色法衣，因为红色表示仁爱与豪迈地献身；迎接新生命的出生要穿绿色法衣，因为绿色是永恒、生之希望的象征；接受教徒忏悔要穿紫色法衣，因为紫色意味着苦恼与忧愁；主持丧礼要穿黑色法衣，因为黑色表示死的悲戚与墓地的黑暗。

基督教的祭典和节日也都有专用的颜色表示：圣诞节用红色与绿色来表示；复活节用黄色与紫色表示；棕色是感恩节的表示色；绿色表示圣巴托利克节；万圣节前夜祭奠习惯用橙色；范伦泰节用红色表示。

拉丁人（受拉丁语和罗马文化影响较深的讲印欧语系语言的民族，如意大利人、法兰西人、西班牙人、葡萄牙人、罗马尼亚人等）一般都比较喜欢暖色系的色彩。红等明亮、热情的颜色是意大利、西班牙、墨西哥人的最爱，但也有许多欧洲人视红、黄色为庸俗不堪的颜色，很少使用，他们喜欢的红是洋红。对俄罗斯人来说，红和美是同义词。

东方人对红的喜爱较其他民族有过之而无不及，中国和印度都将红色视为生命和

图9-1 中国在节日里有挂红灯笼的传统

吉祥的颜色。中国过年过节贴大红对联；店铺开张，红毯铺地、红幅飘飘；传统的婚娶喜庆、大红喜字、挂红灯（见图9-1）、贴红对联、穿红袄、坐红轿等都离不了红色。中国传统还多用红色表示女子，如"红装""红颜""红楼""红袖""红杏"等都少不了红色。这些都说明了红色在中国百姓心目中的地位。在中国，黄色历来被视为一种高贵的颜色。中国的"天地玄黄"说，将它定为天地的根源色。

在儒、释、道教及印度教里，黄色都是最尊贵的颜色。在几千年的封建社会里，黄色更是皇家御用的颜色，一般百姓是绝对不可以使用的。在日本，有给新生婴儿穿黄色的衣服、让病人盖上用黄色棉花做的被子的习惯，他们认为黄色是太阳光芒的颜色，可以起到保暖的作用。但在西方，信仰基督的人忌讳黄色，因为当年犹大出卖基督时穿的就是黄衣服。中世纪时，西方的法律规定犹太人必须穿黄衣服，以区别贵贱。16世纪西班牙教廷规定，异端者必须穿黄衣服；当时的法国还规定，犯人家的门必须漆成黄色等。这些戒律延续下来，也许是欧美人不喜欢黄色的原因。

在中国，古时贫民的服装多为青蓝色表示朴素，文人的服装用蓝色表示清高，中国传统的青花陶瓷中的青蓝色则表现中国人沉稳内敛的民族性格。基督教的祭典和节日也都使用蓝色，以示爱和祝福。

● 安全感与色彩

您如果想一下就会发现，色彩已经深入我们生活的方方面面。比如，在以洁净为第一要务的医院中，医务人员一般会穿白色或浅色的衣服，医疗器具大都经过表层光滑处理并被严格消毒，一般为银色。

黄绿色的食品包装给人一种"更新的""更安全的"感觉。在有关"质量好坏"的色

彩里，紫色的质量似乎更好，这在某些化妆品的包装上就得到了很好的体现。蓝绿和蓝紫也是显示质量较好的色彩。

● 肤色与色彩

衣服的颜色和人的肤色、发色、眼睛的颜色关系十分密切，尤其是肤色与服装的搭配十分重要。肤色分为明度高的白皙肌肤、明度低的偏黑色肌肤及中间肤色三类。以色相分，主要分为粉红、土黄、褐黑系列。事实上，肤色亮暗是由皮肤中沉积的黑色素多少决定的。白种人沉积的黑色素最少，黄种人次之，黑种人最多。另外，紫外线强的地区，人的皮肤中的黑色素也会相应增加。

选择，首先要考虑的是明度对比。一般来讲，皮肤白皙的人几乎适合任何色彩的衣服，但穿上色彩明亮又缺乏剪裁的衣服后，会损失少许曲线美，应该留意。柔和色调是一种高明度、低彩度的色调，皮肤白皙而微红适合这种色调，但是脸色白净而微青的人穿浅色衣服会显得惨白，缺乏血色，给人一种大病初愈的感觉。由于整体趋向白色，瘦人会稍微显得丰满些，胖人的曲线则会稍显模糊，应配以腰带或其他配件来加以修正。

红色和粉红色的属性大不相同。粉红色让人感到温馨、柔软，这种颜色明度很高，婴幼儿、儿童和青少年都宜穿着，特别是皮肤白皙的人，穿上会越发显得年轻、健康。

肤色黑的人穿上黑色或暗色系的衣服时会显得较白，但如果肤色过黑，也会显得有些沉闷，应该选择与肤色明度有些对比的颜色。

脸色黑里透红，适合穿着的深浅颜色范围较大，即使穿色彩较鲜艳的服装也不会显得突兀；淡褐色肌肤的人适合穿柔色调或明亮的橙色。

黄种人的肤色是近于自然的颜色，呈现在脸上的颜色每个人都有些差异。如果是脸色微黄且红润，穿各种蓝色、黑色衣服时，脸色都会朝黄、红方面加重，会显得健康一些；穿红色、橘红色、紫红色等衣服时，脸色反而会朝浅黄上靠；一般肤色的人穿浅色衣服，会显得肤色微微发深，但不至于影响整体美；如果穿更深一点颜色的衣服会更合适，脸色也会更好一些。尽管几十年前，中国曾一度被喻为"蓝色的海洋"，事实上，蓝色、黑色衣服的确与黄种人的肤色相协调。

如果肤色偏黄、偏黑或黄中透青，浅色的衣服则不会带来美感，尤其不要穿黄色和棕色衣服，因为会衬得脸色更黄，但可以选择一些中性颜色的服装。

由于黑色具有收缩性，会使穿着者显得较瘦，因此不适合个子太矮及身材过瘦的人穿着。黑色是很朴素的颜色，只要能搭配好，就会显得很优雅、高贵，脸色较白皙、红润的人穿着会更美。

白色反光较强，白衣服会使人的曲线完全暴露出来，具有膨胀感，较瘦的人穿着会显

得丰满一些。黑、白色是对比色，搭配比较经典。白色几乎可以和其他任何色搭配，并且有整体提亮的效果。

灰色是一种完全居于中性的颜色，几乎可与任何一种颜色搭配，但要注意，从白到黑中间有很多灰色阶，到底用哪种明度的灰色，还需掂量一下。

● 衣服和配饰的调和

打扮时最重要的是要有一面可看全身的大镜子，可看到自己的身材，以及配饰的颜色、大小与佩带的位置。我们常常可以看到很多人披挂很多配饰，宛如圣诞树一样，这就好像短时间内非要说明很多事情，结果说得结结巴巴或颠三倒四，反而都没说明白。

最简单的穿法，是穿着简单素色的衣服，胸部搭配闪亮的项链或同色系而有优雅图案的丝巾。和绘画的道理一样，必须考虑配饰的位置和大小。以常规而言，面积较小的部分适当提高彩度，会很有效果。另外要注意，虽然有时打扮得很漂亮或者特别得意于某个装扮，但不要经常去摸或看，那样就会显得不自然，效果自然就大打折扣了。

● 宝石与色彩

珠宝是用来给容貌和服装增色的，如果不是，昂贵的珠宝也不能算是成功配饰。比如：佩戴耳环是为了使耳朵更可爱并增加风韵；佩戴项链是为了显得颈项修长或强调胸部丰满；佩戴戒指是为了手指显得细长。有时佩戴的件数可以多一些，有时戴一件就足够了。

宝石的色彩分为冷色系和暖色系，只要与具有补色关系的衣服搭配，就能够和谐。浓颜色的胭脂色宝石适合粉红色、水蓝色的衣服，绿宝石等彩度较高的宝石则适合白色衣服或同色系的淡色调的衣服，成为深浅不同的组合。黑色天鹅绒上的珠宝更出效果。

有些珠宝适合较优雅、端庄的衣服，有的则适合活泼、可爱的衣服。如果搭配不当，多昂贵的珠宝看起来都会像赝品一样。如果要强调珠宝之美，有时可从项链、耳环、手镯中选一项即可，以达到量少而重点集中的效果。

● 约会的服装

在欧美各国，有的人在赴约之前会先打电话询问对方穿什么颜色的衣服，自己再选择与之相配的衣服。除了色彩问题，还要考虑场合，如打网球，穿着宜随意、轻松、活泼；听音乐会，则应该穿着正式，格调优雅。

男孩要注意，不要穿得比女伴还抢眼，那样就有些喧宾夺主了。我们常常看到一对年轻的情侣穿着相同款式的衣服，除非想引起人的注意，否则，在散步、逛街时还是不以这种装扮为好，但在郊外旅游就另当别论了。追求这种情趣的方法有很多，比如说，佩

戴一个相同的小装饰品等。

如果和自己的伙伴一起外出，最好避免和伙伴穿颜色、款式都相同的衣服，否则很容易让人产生"谁更漂亮"的念头，制服当然是例外。

● 个性与色彩

现代美女除了考虑脸部造型外，也很注重气质、个性、服饰等方面整体的协调。漂亮女人穿上鲜明色调的衣服，会显得相得益彰。有些女孩五官虽然长得很漂亮，却给人以冷漠、难以亲近的感觉。相反，我们经常看到一些并不是很漂亮的女孩，因为性格开朗、笑容可掬，浑身透出一种难以言传的魅力。

人的性格划分是很复杂的，大体可分为文静稳重的内向型、行动积极的外向型及二者之间的中间型。冷色、暗色、灰暗色给人以稳重、朴素的感觉，适合性格内向的人穿（也是呈现消极倾向的颜色）；像印象派画家雷诺阿那样喜欢用明亮而强烈的配色的人们，一般愿意以暖色、亮色、纯色打扮自己，给人以积极、华丽的印象，适合外向的人；介于两者之间的人大都性情平和，穿着的颜色也喜欢平衡，颜色冷暖、明暗、彩度适中。

性格消极的人穿上红色或其他暖色系的衣服后，通常会比较开朗、积极。相反，有些无法镇定下来的人，穿上蓝色或绿色的衣服后，情绪会逐渐平静下来。这正应验了色彩心理学的某些理论：色彩虽然无法改变你的性格，却很有可能改变你的情绪。可惜，很多人还没有正确把握适合自己的颜色。

款式当然也很重要：颈部较短的人，如果领子紧围在脸部周围，当然不好看，O型腿的人穿迷你裙自然是在强调其缺点。

衣服通常被看作是穿着者肌肤的延伸，所以应该选择适合自己发色、肤色、脸部造型、身材的颜色，充分展示自己的特点，才能造就只属于自己的特殊之美。

常常有人抱着先入为主的观念，固执地坚持某些颜色不适合自己，使自己所使用的色彩范围变窄。事实上，有些颜色可能意想不到地适合你，个人差别才是决定穿着色彩的唯一要素，所以还是大胆地多尝试一下。

● 流行色的概念

所谓"流行"，是人们对某种现象、形象在短时间内接受并推广开来的一种表述。流行就像月亮的阴晴圆缺或者潮水的涨落一样，周期性地受欲求的驱动，当达到某一极后，必然向另一极逐渐过渡。流行色是相对常用色而言的，常用色有时上升为流行色，流行色经人们使用后也会成为常用色。

20世纪初福特公司凭借单一款式的黑色"福特T型车"，靠大批量生产使价格降低，

直到完全占领了整个美国市场，在销售上取得了很大成功。随后，由于产量、款式、色彩变化多的通用公司的出现，使这种空前绝后的畅销货——"福特 T 型车"，也不得不于 1927 年停止生产。

其他行业也是如此，商品以什么颜色投放市场、要保持多少种颜色才能满足市场的需要、每种颜色生产数量是多少才不会造成积压，这些都是较难解决的问题。

● 流行色的应用

流行色涉及纺织、服装、家居、装饰、工业产品、汽车、建筑与环境、涂料及化妆品等相关产业。流行杂志、女性杂志对流行色是最敏感的，厂商的样品本里也都会有反映。每年分布在世界各地的流行色机构会进行情报的收集，专家根据以往流行色的变化周期总结出以下几点规律供大家参考：(1) 明亮和灰暗的颜色交替出现；(2) 冷色和暖色交替出现；(3) 华丽和优雅的色彩互相均衡。正常情况下，流行色的一个变化周期为 7 ～ 8 年。流行色可能分几个主题系列，细分有几十种，消费者不可能同时都穿在身上，要选择适合自己的颜色，要有统一的色彩形象，不然会给人以凌乱的感觉。

流行永远不会有终止的时候，而且是几十年一轮回。流行往往在不知不觉中就会影响到你。即使你坚决不被流行所左右，在某些细节还是会在无意识中受到流行的影响。

通常我们在看影视剧时，只要看一眼演员的发型、化妆及着装，就可以大致辨别出这是哪个时代的电影。

既然我们生活在现代社会里，不要完全摒弃流行，但也不要完全被流行所左右，有选择地挑选一些适合自己的元素就可以了，这也是生活情趣重要的一部分。

● 国际流行色协会

巴黎是当今世界流行色的发源地。1963 年由英国、法国、奥地利、比利时、保加利亚、匈牙利、波兰、罗马尼亚、瑞士、捷克斯洛伐克、荷兰、西班牙、德国、日本等十多个国家在巴黎联合成立了国际流行色委员会，该委员会是世界上最具影响力的国际色彩研究机构。这个机构每年的 6 月、12 月分春夏、秋冬召开两次国际会议，根据来自各会员国的提案色，进行综合、研究、整理，预测 24 个月后国际色彩流行趋势（消费者既是流行色的流又是源），投票决定下一季度的流行色。然后，各国根据本国的情况采用、修订，发布本国的流行色。欧美有些国家的色彩研究机构、时装研究机构、染化料生产集团还联合起来，共同发布流行色。染化料厂商根据流行色谱生产染料，时装设计家根据流行色设计新款时装，同时，经报纸、杂志、电台、电视广泛宣传推广，介绍给消费者。

目前，国际上发布流行色权威性较高、影响较大的有《国际色彩权威》和由美国、英国、

欧洲其他国家共同创办的商业性较强的色谱《潘通色卡》（*Pantone*）、 《意大利色卡》（*Cherou*）、《巴黎纺织之声》（*Voice of Paris Textile*）等。

● 中国流行色协会

中国流行色协会是由全国从事流行色研究、设计、预测的科技工作者和有关单位自愿结成的学术性、全国性、非营利性的社会组织，经国家民政部批准于 1982 年成立，1983 年代表中国加入国际流行色委员会。该协会也是中国科学技术协会直属的全国性协会，挂靠中国纺织工业协会。该协会的定位是中国色彩事业建设的主要力量和时尚前沿指导机构，业务主旨为时尚、设计、色彩。

中国流行色协会团体会员基本上都是由纺织与服装类、家居与化工类、形象与美容类、汽车及工业产品等行业内较知名的企业组成。

中国流行色协会在 2007 年开始了色彩搭配设计师的资格认证工作，考试合格者获得由中国流行色协会颁发的色彩搭配设计师专业资格证书。2013 年开始，在此基础上又增加了人力资源与社会劳动保障部的色彩搭配师国家职业证书。这些专业的色彩搭配设计师能服务于服装纺织、商品设计、建筑环境、平面设计、城市规划、室内装饰、百货零售、美容化妆、形象咨询、园艺、涂料等各大企业，担负起企业的色彩搭配与设计、色彩策划与营销、色彩调查与管理等重要工作。

中国流行色协会主要的海外合作机构有国际流行色委员会、国际颜色学会、欧洲色彩学会、 亚洲色彩联合会、英国 GCR 公司、美国 PANTONE、韩国流行色中心、韩国设计文化协会、 韩国纺织设计协会、日本流行色协会、日本色彩研究所等。

● 2020/2021 国际流行色

这里为大家选取了 2020 年春夏、2020/2021 秋冬国际流行色定案的内容，让大家对此有个直观的了解。

2020 年春夏国际流行色有几个主题，第一个主题为不要浪费，对应的关键词有：面对塑料、关键力量、填矿、垃圾寻找、潜水、发现的乐趣等；第二个主题为沉浸，对应的关键词有：流动性、海洋、透明等，第三个主题为积极的力量，对应的关键词有：女性力量、感性的力量、庆祝的感觉等；其他的主题还有生物创造、同情、异域等，分别也有相对应的关键词（见图 9-2、图 9-3）。

2020/2021 秋冬国际流行色有几个主题，第一个主题为身份，对应关键词有：拥有你的空间、暴露、自我定义等；第二个主题为树栖，对应关键词有：藻类物质、再自然、有机建筑、未来森林等；第三个主题为塑料，对应关键词有：分享是关怀、变废为宝、

风霜合成等；第四个主题为悠闲，对应关键词有：人性、谨慎、脆弱、安全等；第五个主题为原始的声音，对应关键词有：拥寻根、收集记忆、整体、治愈等；第六个主题为身份，对应的关键词有：拥有你的空间、暴露、自我定义等（见图9-4、图9-5）。

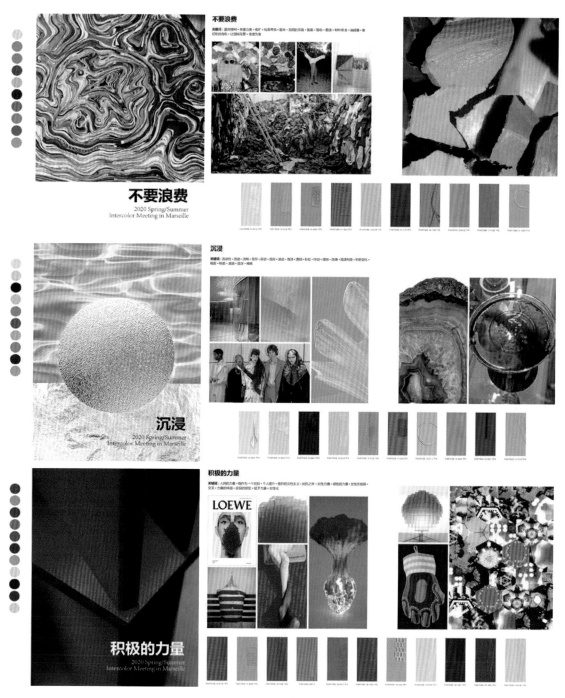

图 9-2 2020 年春夏国际流行色

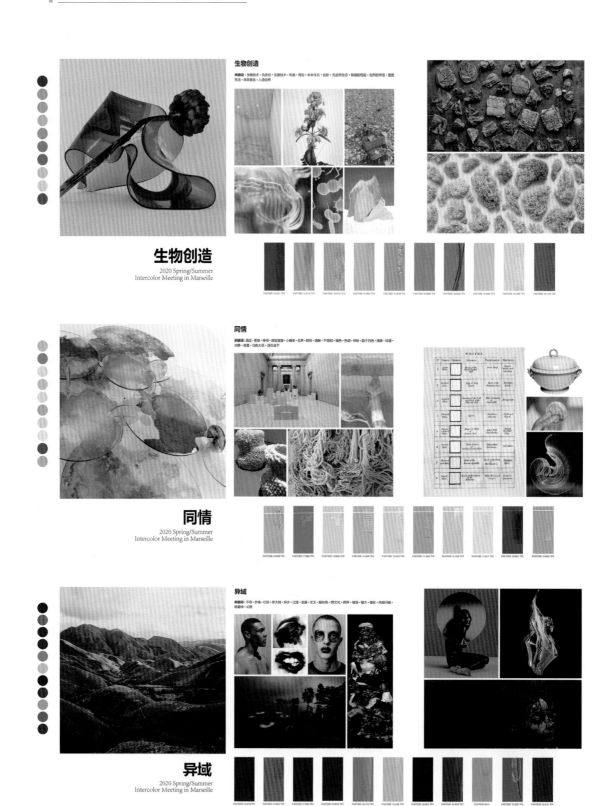

图 9-3　2020 年春夏国际流行色（续）

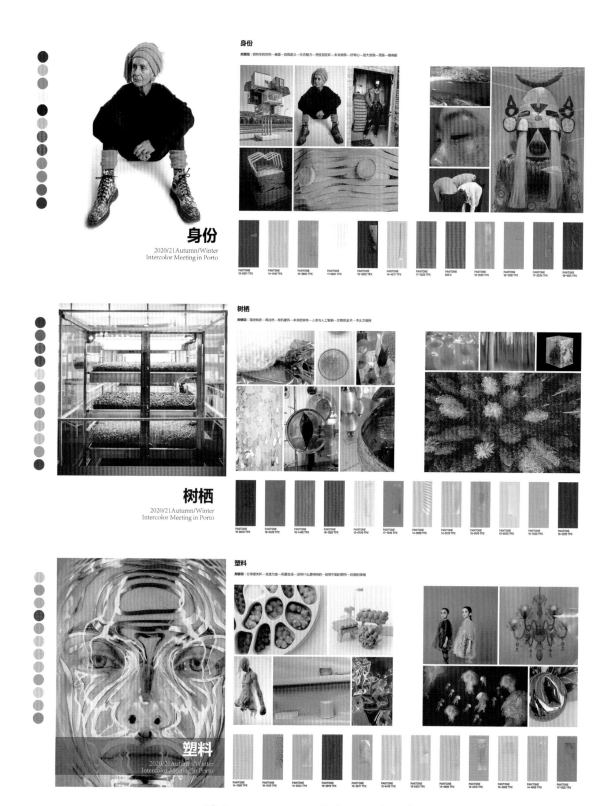

图 9-4 2020/2021 秋冬国际流行色

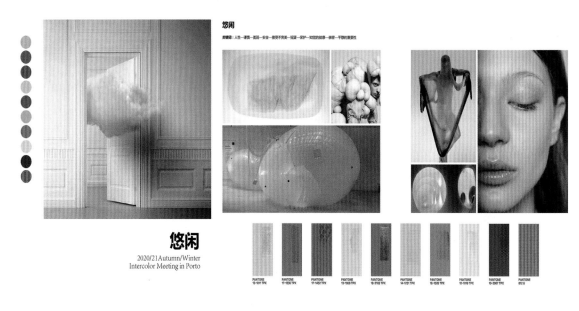

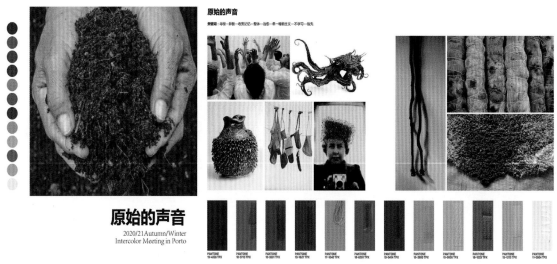

图 9-5　2020/2021 秋冬国际流行色（续）

● 2020/2021 中国流行色

2020 年春夏中国流行色不再讲历史和传统，运用大量"中国智慧"和"中国制造"科技元素，向世界展现全新的中国，讲述文明古国在新时代的自信，选择"新生"作为主题，通过四组色彩来表现中国在科技、人文、艺术等方面的"新生"（见图 9-6）。

2020/2021 秋冬中国流行色更关注互联网下成长起来的年轻一代，选择"The Rising Generation"（新生代）作为主题，旨在通过四组色彩来展现他们在处事、自我表达、社交和感情付出等生活态度方面所具有的时代特点（见图 9-7、图 9-8）。

新生

自律新生

无欲新生

古物新生

健康新生

图 9-6 2020 年春夏中国流行色

现实之我

图 9-7 2020/2021 秋冬中国流行色

图 9-8　2020/2021 秋冬中国流行色（续）

● 环境与色彩

很多人可能没有意识到，有时自己的情绪不好可能和居家或周围的环境有关系。大多数人在家里或公司时间较长，高彩度的颜色不适合用于居室、办公室的墙壁、地板、桌子或橱柜，如果长时间注视鲜艳颜色的对象，容易烦躁或疲劳。

孩子的房间如果颜色过于鲜艳，就不容易静下心来看书；一个餐厅如果墙壁是蓝色，而且照明又不够好的话，食物肯定会显得不那么好吃！

● 功能与色彩

在色彩使用目的较明确的场合下，选择比较简单。比如，将石油和煤气的储存罐涂上白色或银色，其首要理由就是因为白色、银色都是反射率高的色彩，比表面漆成黑色的容器受热的影响要少，可防止膨胀和蒸发（见图 9-9）。

用色彩表示的种类多，表示的内容差异就变得困难起来了，要尽量做到用最少的配色和最简单的形状表达最明确的意义，色彩设计的最基本要求就是把色数减到最少。如要表示防火，用白色和蓝色都不行，一定要用红色。

不显眼的色适于囚车、运钞车，其车身一般是中明度的灰色或黑色。相反，运营出租车应有显眼配色，让人可以远远地就能够看清楚（见图 9-10）。冰箱就不适合用红、橘红色做面漆，因为如果这样会使人会觉得制冷效果差。而微波炉也不适合红色外观，因为如果这样会使人联想到短路和着火。

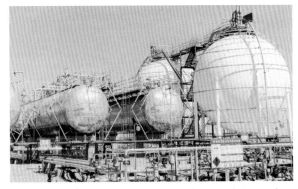

图 9-9　石油和煤气的储存罐皆为白色或银色

图 9-10 运钞车和出租车的配色

● **照明与色彩**

在偏暖的白炽灯照射下，橙色和金色的包装会显得格外好看。而在偏冷荧光灯下的咖啡，看起来一点也没有浓香的感觉。冷色光下的肉类看起来并不好吃，无法引起人的食欲，远没有在白炽灯下的食物诱人。这是因为偏冷的光源会使新鲜的肉类显出灰暗的颜色，会让人觉得肉已经不新鲜甚至变质了。综上所述，厨房的装修还是用暖色为好，这样在寒冷的冬季，会更显得暖意十足。

● **年龄与色彩**

婴儿和原始人一样，喜欢红色、黄色等鲜艳的颜色，因此儿童玩具都是明亮而彩度高的颜色。据实践表明，当蓝色和红色的玩具摆在婴儿面前的时候，十个孩子里有九个会拿红色的。到了儿童期，孩子对黄色的喜爱有所降低，喜爱颜色的顺序变成了红→蓝→绿，但仍喜欢纯色。儿童对色彩的喜好是本能反应，如果家中环境缺少阳光，便会喜欢黄色；如果是没有看过草木的孩子，就会被绿色吸引。

事实上，10 岁左右是人对色彩感应最强的时期，应该进行色感教育。现在的小学生的音乐教育较之以前有了长足进步，有的学校要求每个学生要会一样乐器。但色感教育却和以前一样落后。

在这一点上，欧美国家要好一些，特别是法、德、奥地利、瑞士等一些国家，少男少女、年轻男女对居住环境、服装和配饰的搭配非常讲究，商店里出售的服装也很高雅，不必刻意搭配也很好看。原因是他们传统的民族性已培养了良好的色彩鉴赏能力。

中国人的色彩意识正在稳步提升中。由于众所周知的原因，"50 后""60 后"从小就生活在一个蓝、绿、灰、黑色的服装海洋中，生活用品则以接近纯色的大红、湖蓝等色为主，那个时代大多数人的色彩意识不强，多以满足基本生活需要为主。当然，这其

中也有一些人有着良好的色彩感觉，进入成年、中年或老年之后，也很会打扮自己。"70后"在经历过童年最初的灰暗色彩环境后，迎来了改革开放带来的春天；"80后"一出生就沐浴在改革开放的春风里，中国逐渐与国际接轨；"90后""00后"更是赶上了互联网普及、中国快速发展的好时期，对色彩、穿搭从小就有自己的心得和主张，色彩意识得到了进一步加强。

一般来说，年轻女性共同喜欢的颜色是品红、淡紫和红色，年轻男性喜欢蓝色、灰色，同时也喜欢其他多姿多彩的颜色。给孩子装扮，女童一般偏浅粉，男童则偏浅蓝。老年人一般选择颜色深一些的颜色（见图9-11）。

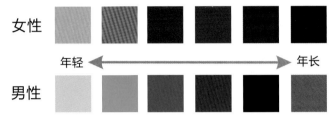

图 9-11　色彩根据性别和年龄而变化

暗色调给人以冷静、稳重的感觉，适合中老年人，这种色调的衣着也给人以温暖感。上了年龄的人，欧美人喜欢穿鲜艳的颜色，东方人则喜欢灰暗一些的颜色。不过，这种情况也在发生变化，现在许多人的观点是：越是年纪大了，越应该穿一些色彩鲜艳的衣服。另外，身体强壮的人较能够接受鲜艳的色彩，虚弱的人一般不愿接受强烈的色彩刺激。

● 色彩意识的培育

曾有一位色彩专家对服务于某大百货公司的员工进行调查，结果发现仅有约8%的人有良好的色感以及对色彩有充分的认识，其余92%的人都不及格。这些整天从事与色彩有关的职业的人都尚且如此，更不要说普通消费者了，但如果相关部门进行系统的培训，相信会是另外一种景象。

音盲的人会承认自己是音盲，但色感差的人却从来不肯承认自己色感差。因为音盲唱歌时可以录下来，他会承认五音不全。但色彩却没有配色的基准可遵循，无法从表面上看出来。虽然有些人天生对色彩比较敏感，但70%的人是受后天的影响形成的。

其实，色彩感觉的好坏受后天的影响更大，这一点可以从女性身上得到验证。女性对流行色比较敏感，原因是她们经常逛街，常常接触流行色，便会不知不觉受到影响。尤其当店员介绍"这是今年的流行色"或是"很多人穿这种颜色"等，她就会买一件回家来穿穿看，这也是受同化心理的影响。

最好是对自己所适合的颜色有些了解和主张，然后添少许流行元素，这样就显得既时尚又不盲从。我们应该从前人留下的文化遗产中吸取养分提高自己的艺术修养，形成自己的艺术见解。另外，大自然是我们最好的老师，有着无数充满美感的形态，对于每个人来说，选取的角度和内容又往往是各不相同的，中国画理论中有"师法造化，中得心源"的论述，无疑是对其最好的诠释。

第十章 色彩的采集与重构

色彩的采集与重构是对自然及人工色彩进行观察、学习后，然后进行分解、组合、再创造的手法。一方面，要保持原来的色彩比例关系，保持主色调与色彩气氛；另一方面，要打散原来色彩组织结构重新组织色彩，再注入自己的表现意念，构成新的形象。

● 色彩的采集

我们应该从平凡的事物中去观察、发现别人没发现的美，去认识客观世界中美好的色彩关系，让原色彩从限定的状态中走出来，注入新思维，组合出新的色彩。

色彩的采集范围可以很广泛。比如，借鉴古老的民族文化遗产，从一些原始的、古典的、民间的、少数民族的艺术中祈求灵感；从变化万千的大自然、异域风情、各艺术流派中吸取养分。归纳起来有以下几种形式：

1．对自然色的采集

大自然的色彩变幻无穷，向人们展示着迷人的景象：蔚蓝的海洋、金色的沙漠、苍翠的山峦、璀璨的星光，春、夏、秋、冬，晨、午、暮、夜的色彩都散发着迷人的光芒；植物、矿物、动物、人物的色彩都向我们展示着各自的魅力。许多摄影家长期致力于对自然界色彩的表现。如果你对自然界色彩进行提炼、归纳、分析，就会发现这是一个取之不尽、用之不竭的宝库。

2．对传统色的采集

所谓传统色，是指一个民族世代相传的、在各类艺术中具有代表性的色彩特征。我国的传统艺术包括原始彩陶、商周青铜器、汉代漆器、陶俑、丝绸，以及南北朝石窟艺术、唐代铜镜、唐三彩陶器、宋代绘画等。国外的传统艺术包括建筑、马赛克镶嵌画、教堂的彩色玻璃窗等。其中，绘画有一个重要内容：从水彩到油画，从古典绘画到印象派、现代派艺术等。

我们还应放开视野：从古埃及动人心弦的原始色彩到古希腊温润的大理石色调；从阿拉伯斑斓的图案到充满土质色调的非洲色彩；从日本审慎的中性色调到热情奔放的拉丁美洲的暖色调等，都将给予我们色彩的灵感。这些艺术品均带着自己的文化烙印，各

具典型的艺术风格和色调。这些优秀文化遗产中的许多装饰色彩都是我们今天学习的最好范本。

3．对民间色的采集

"民间色"是指民间艺术作品中的色彩成分。民间艺术品包括剪纸、皮影、年画、布玩具、刺绣、蜡染等，广泛流传民间色彩。在这些无拘无束的自由创作中，寄托着真挚纯朴的感情，流露着浓浓的乡土气息。这些既原始又现代的色彩信息，会极大地激发起艺术家的创造灵感。

4．对生活环境色的采集

我们日常生活中会接触到繁多的色彩，比如说，生活环境、书刊、电影电视、广告、展览中的色彩，繁华的都市夜景以及高耸的现代建筑等，只要色彩美，就值得借鉴，就可以作为采集的对象。

● 采集色的重构

"采集色的重构"指的是将原来物象中美的元素注入新的色彩组合中，使之产生新的色彩感觉。在进行重构时主要有以下几种形式：

1．整体色按比例重构

将色彩对象完整采集下来，按原来的色彩关系做出相应的色标，按比例运用在新的画面中。其特点是主色调不变、原物象的整体风格不变。

2．整体色不按比例重构

将色彩对象完整采集下来，选择典型的、有代表性的颜色不按比例重构。这种重构的特点是既有原物象的色彩感觉，又有一种新鲜的感觉，由于比例不受限制，可将原画面中的任一色彩作为主色调。

3．部分色的重构

从采集后的色标中选择需要的色彩进行重构，其特点是更简约、概括，既有原物象的影子，又更加自由、灵活。

4．形、色同时重构

根据采集对象的形、色特征进行概括，在画面中组织成新的构成形式。这种方法效果较好，更能突出其特征。

5．色彩情调的重构

根据原物象的色彩情调做"神似"的重构，重新组织后的色彩关系和原物象接近，尽量保持原色彩的意境。这种方法需要作者对色彩有深刻的理解和认识，才能使其重构后的色彩更具感染力。

● 色彩的采集重构与个性化

色彩的采集重构练习是一个再创造的过程。对同一物象的采集，因采集人对色彩的理解不一样，会出现不同的重构效果。有过写生经验的人对此一定深有体会，面对同样的景物，每个人画出的色彩都不相同，有时甚至还会有很大差别。这个过程就像是一把打开色彩大门的钥匙，能教会我们如何发现美、认识美、借鉴美，直到最终表现出美。

本章分不同的色调，将从自然色到传统色，从民间色到环境色，用大量图片来诠释，同时，从中抽取几个基本的色块，形成一个组合。这或许会带给您一些以前被忽略了的色彩体验。

用图片来揭示色彩有以下三个好处：

1．色调和谐

在统一的光源照射下的物象，色彩都会比较和谐。

2．唤起曾经的体验，具有亲切感

由于生活中曾看到过类似的美好画面，亲切感会油然而生。

3．记忆深刻

人们每天睁开眼睛就会无意中看到很多东西，不用特意去告诉他（她）图片中的色彩，他（她）也会有印象。如果让人看一组色块，再看一张彩色图片，过些日子再回忆其色彩关系，相信绝大多数人对抽象色块的记忆已经模糊，而根据图片却可以大致描述出其色彩成分。因为具象的记忆总是比抽象的记忆要容易得多。

● **高调**

高短调

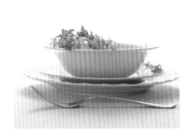

C7	C9	C26	C20	C28
M6	M7	M32	M25	M13
Y5	Y6	Y37	Y31	Y61
K0	K0	K0	K0	K0

偏冷的白色瓷器

C18	C9	C23	C47	C13
M10	M7	M5	M10	M32
Y5	Y6	Y7	Y3	Y11
K0	K0	K0	K0	K0

年轻女性的白色头发显得有些特别

C13	C19	C35	C17	C25
M6	M9	M12	M20	M16
Y7	Y12	Y25	Y35	Y32
K0	K0	K0	K0	K0

窗边的柔和光线

高短调

C9	C8	C8	C22	C56
M3	M5	M13	M26	M58
Y8	Y11	Y24	Y40	Y73
K0	K0	K0	K0	K0

银装的树林

C10	C14	C22	C46	C57
M5	M7	M18	M25	M42
Y20	Y38	Y65	Y65	Y93
K0	K0	K0	K9	K24

温润的玉石

C10	C15	C25	C29	C46
M6	M10	M24	M21	M40
Y3	Y4	Y12	Y8	Y12
K0	K0	K0	K0	K0

冰的透射

C9	C9	C28	C29	C72
M8	M56	M85	M17	M47
Y8	Y12	Y51	Y71	Y87
K0	K0	K0	K0	K9

粉色的郁金香

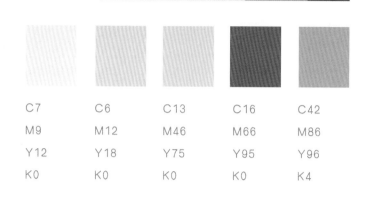

高中调

C7	C6	C13	C16	C42
M9	M12	M46	M66	M86
Y12	Y18	Y75	Y95	Y96
K0	K0	K0	K0	K4

柔和的暖色

C20	C23	C43	C22	C33
M7	M15	M38	M28	M48
Y10	Y17	Y42	Y40	Y62
K0	K0	K0	K0	K0

父子情深

C9	C16	C19	C45	C51
M6	M9	M14	M50	M45
Y8	Y19	Y26	Y80	Y75
K0	K0	K0	K0	K0

白色的卧房

高中调

C13	C25	C41	C79	C95
M2	M8	M17	M36	M76
Y7	Y9	Y16	Y20	Y44
K3	K4	K7	K12	K25

俯瞰雪山

C7	C15	C18	C42	C13
M3	M6	M5	M17	M67
Y17	Y25	Y15	Y24	Y0
K0	K0	K0	K0	K0

光与影的印象

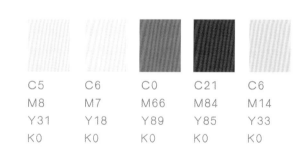

C5	C6	C0	C21	C6
M8	M7	M66	M84	M14
Y31	Y18	Y89	Y85	Y33
K0	K0	K0	K0	K0

橙褐色的贝壳

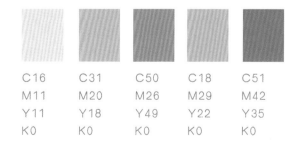

C16	C31	C50	C18	C51
M11	M20	M26	M29	M42
Y11	Y18	Y49	Y22	Y35
K0	K0	K0	K0	K0

国画中的灰色

高中调

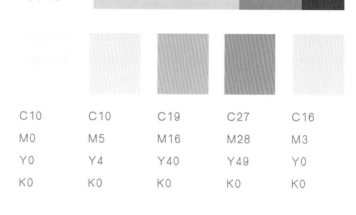

C10	C10	C19	C27	C16
M0	M5	M16	M28	M3
Y0	Y4	Y40	Y49	Y0
K0	K0	K0	K0	K0

穿白色礼服的青年男子

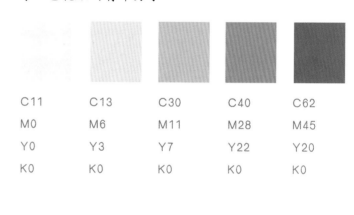

C11	C13	C30	C40	C62
M0	M6	M11	M28	M45
Y0	Y3	Y7	Y22	Y20
K0	K0	K0	K0	K0

毛织物上的耳环

C12	C14	C27	C21	C16
M4	M10	M11	M82	M21
Y5	Y7	Y58	Y99	Y25
K0	K0	K0	K12	K0

缤纷花朵衬托下的模特

高中调

C7	C18	C47	C22	C46
M7	M16	M34	M20	M40
Y9	Y16	Y35	Y11	Y29
K0	K0	K0	K0	K0

冷灰色背景前的公主

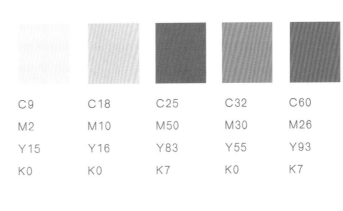

C9	C18	C25	C32	C60
M2	M10	M50	M30	M26
Y15	Y16	Y83	Y55	Y93
K0	K0	K7	K0	K7

绿荫环绕下的客厅

C8	C15	C20	C15	C30
M8	M14	M30	M40	M29
Y9	Y16	Y78	Y93	Y31
K0	K0	K0	K0	K0

花朵与戒指

高长调

C7	C29	C86	C10	C51
M16	M79	M65	M40	M47
Y11	Y72	Y0	Y77	Y20
K0	K14	K0	K0	K0

有节奏的运动色彩

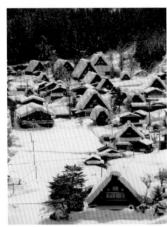

C28	C47	C49	C75	C76
M18	M31	M27	M54	M69
Y10	Y11	Y22	Y27	Y67
K0	K0	K0	K0	K35

"棉被"下的屋顶

C20	C67	C68	C85	C57
M11	M46	M56	M49	M64
Y13	Y34	Y58	Y95	Y89
K0	K0	K11	K20	K10

云雾中的山石

114

高长调

C0	C0
M0	M0
Y0	Y0
K0	K100

典型的中式黑白联想

C0	C0	C0	C0	C0
M0	M0	M0	M0	M0
Y0	Y0	Y0	Y0	Y0
K20	K40	K60	K80	K100

墨分五彩

C23	C50	C43	C11	C100
M9	M27	M25	M97	M100
Y10	Y31	Y59	Y83	Y100
K0	K0	K5	K0	K100

以白色为背景的海报，言简意赅

115

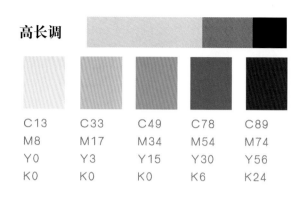

高长调

C13	C33	C49	C78	C89
M8	M17	M34	M54	M74
Y0	Y3	Y15	Y30	Y56
K0	K0	K0	K6	K24

冷色调下的楼梯

C5	C5	C6	C21	C66
M10	M14	M42	M84	M91
Y10	Y15	Y52	Y82	Y89
K0	K0	K0	K0	K29

白色背景下的女性健身形象

C7	C37	C83	C87	C80
M7	M30	M65	M73	M71
Y9	Y31	Y58	Y68	Y74
K0	K0	K20	K56	K85

浅色背景前的黑色跑车

C8	C85	C79	C17	C0
M6	M75	M55	M70	M76
Y4	Y69	Y74	Y0	Y52
K0	K79	K18	K0	K0

宁静而又多彩的小餐馆

高长调

C3	C14	C20	C72	C55
M15	M31	M18	M64	M31
Y29	Y57	Y35	Y22	Y6
K0	K0	K0	K3	K0

同样的黑色，由于对身体包裹的程度不同，则给人的感觉完全不同

C15	C7	C9	C12	C83
M12	M11	M6	M9	M72
Y10	Y29	Y6	Y7	Y70
K0	K0	K0	K0	K73

同样的黑白，同样是侍者，因表情不同，则给人的感觉也不同

C10	C11	C7	C5	C82
M7	M7	M8	M10	M72
Y9	Y7	Y14	Y14	Y72
K0	K0	K0	K0	K16

嬷嬷和指挥

C20	C15	C21	C11	C82
M11	M8	M16	M9	M72
Y5	Y5	Y15	Y11	Y72
K0	K0	K0	K0	K70

同样以白色为基调的便服和制服，女性和男性的穿着效果有很大的不同

高长调

C8	C3	C6	C9	C41
M3	M13	M23	M18	M85
Y4	Y88	Y12	Y26	Y21
K0	K0	K0	K0	K2

中东的街头

C9	C26	C55	C51	C78
M8	M23	M56	M17	M48
Y4	Y13	Y42	Y36	Y65
K0	K0	K15	K0	K38

麦克风前的女孩

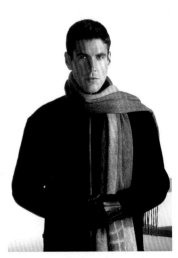

C16	C35	C48	C0	C88
M14	M35	M49	M13	M69
Y7	Y25	Y37	Y22	Y75
K0	K0	K0	K0	K62

白色背景前穿黑色衣服的男性

高长调

C1	C2	C11	C24	C21
M3	M8	M13	M20	M21
Y21	Y20	Y31	Y36	Y22
K0	K0	K0	K0	K0

博物馆中的黑色雕塑

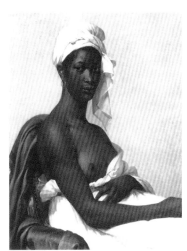

C4	C8	C22	C35	C60
M6	M18	M34	M72	M47
Y31	Y43	Y58	Y74	Y53
K0	K0	K0	K32	K18

浅黄色背景前的黑皮肤妇人

C37	C53	C12	C29	C69
M16	M36	M4	M20	M57
Y4	Y22	Y4	Y15	Y36
K0	K0	K0	K0	K14

台阶

高长调

C18	C44	C22	C35	C80
M7	M33	M13	M17	M59
Y0	Y5	Y0	Y0	Y37
K0	K0	K0	K0	K19

雪松

C15	C16	C26	C59	C67
M7	M10	M22	M48	M65
Y0	Y0	Y0	Y28	Y51
K0	K0	K0	K3	K38

同样是雪景，山坡却呈现冷暖不同的色调

C15	C12	C36	C52	C37
M9	M13	M26	M51	M58
Y9	Y21	Y25	Y47	Y53
K0	K0	K0	K14	K12

盛装

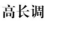

高长调

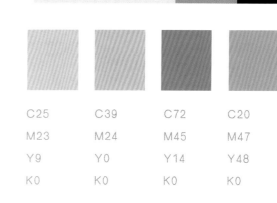

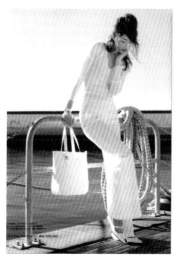

C15	C25	C39	C72	C20
M2	M23	M24	M45	M47
Y0	Y9	Y0	Y14	Y48
K0	K0	K0	K0	K0

白衣女郎

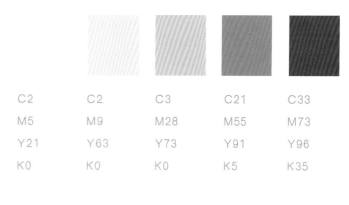

C2	C2	C3	C21	C33
M5	M9	M28	M55	M73
Y21	Y63	Y73	Y91	Y96
K0	K0	K0	K5	K35

灯光下的高长调

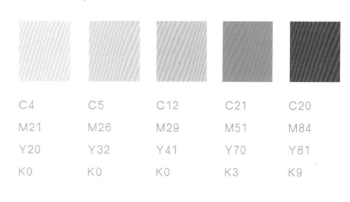

C4	C5	C12	C21	C20
M21	M26	M29	M51	M84
Y20	Y32	Y41	Y70	Y81
K0	K0	K0	K3	K9

纱

● 中调

中短调

C0	C3	C0	C16	C44
M9	M40	M56	M74	M84
Y17	Y29	Y53	Y65	Y75
K0	K0	K0	K11	K25

花蕊

C9	C4	C19	C32	C50
M57	M34	M65	M75	M82
Y73	Y64	Y78	Y81	Y84
K0	K0	K0	K7	K19

日落前的牛仔

C11	C17	C33	C27	C53
M23	M31	M45	M40	M59
Y16	Y25	Y39	Y35	Y56
K0	K0	K0	K0	K4

秘鲁纳斯卡线条

C13	C62	C65	C42	C60
M27	M44	M51	M58	M65
Y34	Y13	Y91	Y66	Y72
K0	K0	K15	K0	K7

静静的河滩

中短调

C4	C5	C8	C10	C20
M11	M17	M24	M29	M49
Y25	Y36	Y44	Y49	Y62
K0	K0	K0	K0	K0

木纹的色彩

C23	C64	C27	C86	C92
M8	M4	M3	M35	M53
Y59	Y98	Y96	Y94	Y89
K0	K0	K0	K4	K25

涌动的绿色

C60	C82	C0	C16	C83
M31	M54	M68	M84	M76
Y36	Y64	Y82	Y88	Y0
K0	K12	K0	K5	K0

快乐的人们

C7	C20	C37	C65	C72
M7	M14	M20	M44	M52
Y2	Y8	Y14	Y37	Y0
K0	K0	K0	K0	K0

都市的天空

中短调

C16	C19	C29	C49	C81
M23	M33	M34	M43	M55
Y7	Y8	Y6	Y6	Y10
K0	K0	K0	K0	K0

多彩的天空（1）

C2	C4	C32	C73	C37
M4	M9	M22	M47	M38
Y16	Y17	Y17	Y20	Y39
K0	K0	K0	K0	K0

多彩的天空（2）

C2	C0	C0	C16	C37
M7	M41	M59	M44	M56
Y72	Y69	Y64	Y37	Y41
K0	K0	K0	K0	K5

多彩的天空（3）

C3	C4	C6	C18	C42
M8	M50	M40	M53	M69
Y29	Y42	Y27	Y29	Y32
K0	K0	K0	K0	K0

多彩的天空（4）

中中调

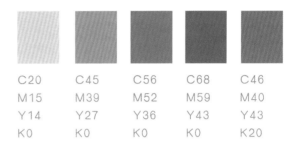

C20	C45	C56	C68	C46
M15	M39	M52	M59	M40
Y14	Y27	Y36	Y43	Y43
K0	K0	K0	K0	K20

墙

C44	C77	C86	C75	C89
M11	M29	M46	M9	M40
Y96	Y99	Y95	Y41	Y53
K0	K0	K15	K0	K4

九寨沟的青绿

C4	C6	C17	C36	C62
M9	M18	M44	M65	M82
Y25	Y44	Y82	Y92	Y95
K0	K0	K0	K0	K24

咆哮的黄河

C20	C32	C41	C48	C6
M23	M35	M51	M62	M6
Y47	Y75	Y93	Y98	Y17
K0	K0	K0	K7	K0

走廊

中中调

C0	C31	C47	C19	C3
M64	M99	M99	M71	M37
Y95	Y98	Y97	Y94	Y86
K0	K0	K6	K0	K4

华贵的暖红色

C20	C23	C43	C22	C33
M7	M15	M38	M28	M48
Y10	Y17	Y42	Y40	Y62
K0	K0	K0	K0	K0

青铜的色彩

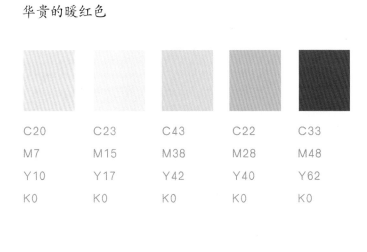

C7	C10	C20	C6	C18
M6	M4	M17	M14	M45
Y3	Y4	Y16	Y22	Y52
K0	K0	K0	K0	K0

教堂

中中调

C2	C2	C30	C48	C65
M25	M72	M99	M98	M93
Y90	Y96	Y97	Y95	Y91
K0	K0	K0	K7	K29

火焰

C67	C80	C63	C57	C89
M18	M45	M10	M9	M42
Y2	Y0	Y47	Y90	Y66
K0	K0	K0	K3	K31

青山绿水

C7	C6	C16	C5	C29
M6	M15	M25	M28	M44
Y38	Y78	Y84	Y83	Y89
K0	K0	K0	K0	K7

　　辉煌的大厅不仅和色彩有关，而且和繁复的图案也有很大关系

中中调

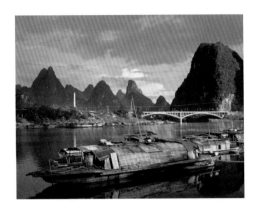

C44	C72	C75	C88	C23
M5	M31	M38	M61	M12
Y15	Y20	Y84	Y64	Y38
K0	K0	K30	K67	K0

漓江风景

C20	C40	C49	C58	C42
M22	M40	M38	M59	M30
Y13	Y47	Y38	Y50	Y36
K0	K4	K4	K26	K0

钢筋水泥的丛林

C2	C0	C2	C22	C44
M7	M17	M66	M83	M90
Y35	Y62	Y89	Y89	Y90
K0	K0	K0	K9	K23

晚归

C9	C14	C36	C36	C14
M24	M36	M58	M72	M94
Y40	Y48	Y58	Y78	Y95
K0	K0	K15	K38	K4

余晖中的冲浪

中中调

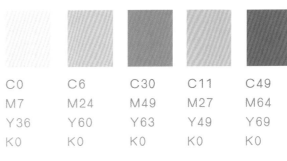

C0	C6	C30	C11	C49
M7	M24	M49	M27	M64
Y36	Y60	Y63	Y49	Y69
K0	K0	K0	K0	K0

狮子的皮毛颜色

C45	C93	C24	C91	C98
M0	M13	M3	M0	M61
Y13	Y19	Y8	Y24	Y10
K0	K0	K0	K0	K15

入水

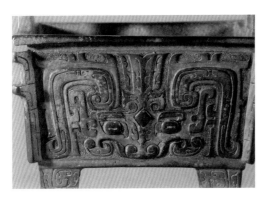

C49	C51	C60	C60	C72
M30	M29	M40	M41	M62
Y38	Y48	Y55	Y38	Y56
K0	K0	K13	K6	K44

青铜的颜色

C2	C7	C14	C28	C43
M5	M20	M14	M39	M65
Y31	Y41	Y43	Y84	Y88
K0	K0	K0	K3	K33

油画中的麦田色调

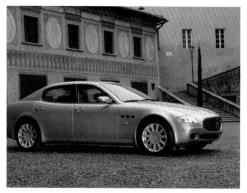

中中调

C29	C33	C40	C34	C44
M38	M47	M68	M29	M58
Y61	Y69	Y82	Y46	Y89
K2	K9	K41	K0	K35

庭院中的轿车

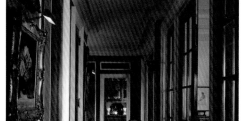

C19	C30	C29	C27	C37
M27	M42	M70	M91	M66
Y45	Y72	Y99	Y100	Y99
K0	K5	K22	K28	K35

色调稳重的走廊

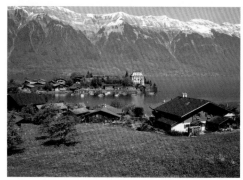

C76	C85	C54	C24	C63
M44	M49	M32	M56	M62
Y18	Y27	Y82	Y58	Y55
K0	K5	K16	K7	K42

瑞士风光

C10	C44	C32	C40	C81
M7	M29	M20	M28	M62
Y7	Y31	Y19	Y33	Y47
K0	K2	K0	K0	K33

青灰色的石阶

中长调

C7	C46	C71	C4	C27
M64	M44	M31	M23	M5
Y87	Y6	Y53	Y48	Y15
K0	K0	K0	K0	K0

敦煌古韵

C6	C0	C70	C40	C98
M92	M10	M76	M8	M56
Y90	Y55	Y10	Y32	Y0
K0	K0	K0	K0	K0

雕梁画栋

C19	C28	C46	C29	C73
M12	M23	M29	M5	M64
Y7	Y13	Y14	Y22	Y47
K0	K0	K0	K0	K6

冷色的古迹

C0	C64	C24	C99	C36
M80	M93	M35	M45	M27
Y75	Y88	Y57	Y40	Y25
K0	K26	K0	K0	K0

威严的午门

中长调

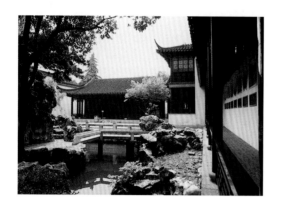

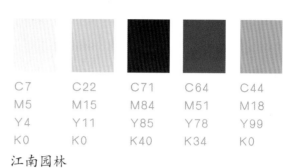

C7	C22	C71	C64	C44
M5	M15	M84	M51	M18
Y4	Y11	Y85	Y78	Y99
K0	K0	K40	K34	K0

江南园林

C11	C29	C36	C45	C62
M7	M22	M31	M31	M70
Y7	Y16	Y29	Y39	Y79
K0	K0	K0	K0	K11

大楼内景

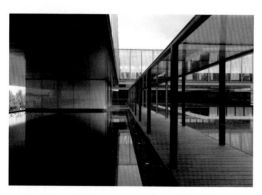

C23	C56	C82	C42	C50
M3	M16	M41	M96	M48
Y9	Y29	Y60	Y91	Y38
K0	K0	K4	K4	K0

水上办公区

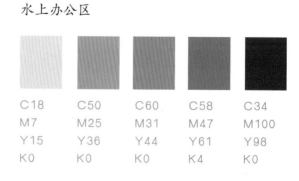

C18	C50	C60	C58	C34
M7	M25	M31	M47	M100
Y15	Y36	Y44	Y61	Y98
K0	K0	K0	K4	K0

机械世界

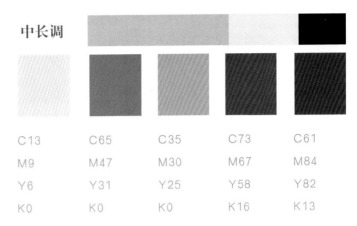

中长调

C13	C65	C35	C73	C61
M9	M47	M30	M67	M84
Y6	Y31	Y25	Y58	Y82
K0	K0	K0	K16	K13

　　冷灰色调中的银色长裙，使画中人物生出一种孤傲感

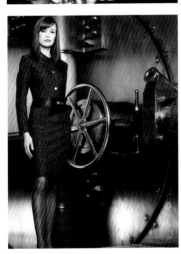

C21	C17	C23	C43	C81
M34	M24	M28	M54	M76
Y31	Y31	Y43	Y45	Y67
K0	K0	K0	K0	K51

冰冷的机器及女郎

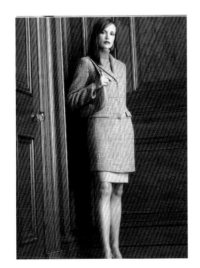

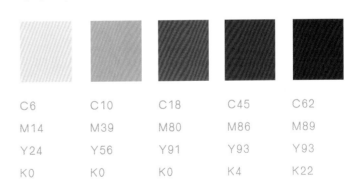

C6	C10	C18	C45	C62
M14	M39	M80	M86	M89
Y24	Y56	Y91	Y93	Y93
K0	K0	K0	K4	K22

　　相似的姿态在不同色调、不同材质背景下，气氛截然不同

中长调

C25	C38	C32	C67	C16
M100	M98	M12	M43	M15
Y84	Y75	Y29	Y54	Y0
K23	K52	K0	K18	K0

着红色礼服的乐队

C10	C35	C53	C38	C60
M5	M24	M43	M28	M60
Y6	Y25	Y39	Y29	Y55
K0	K0	K5	K0	K33

发亮的车身及灰色背景

C33	C68	C88	C31	C45
M24	M49	M70	M81	M82
Y7	Y27	Y47	Y61	Y60
K0	K4	K41	K24	K55

深色内饰的细节

C14	C25	C34	C22	C53
M36	M78	M69	M58	M73
Y65	Y98	Y86	Y72	Y76
K0	K18	K31	K5	K76

咖啡色系

中长调

C5	C11	C17	C33	C37
M80	M24	M32	M48	M66
Y96	Y29	Y41	Y62	Y89
K0	K0	K0	K7	K35

摄影棚内

C2	C3	C11	C11	C47
M18	M35	M82	M9	M25
Y43	Y59	Y81	Y20	Y31
K0	K0	K0	K0	K0

骑自行车的女士

C11	C37	C89	C91	C24
M5	M20	M56	M73	M80
Y9	Y19	Y70	Y85	Y87
K0	K0	K5	K42	K14

水城威尼斯

135

中长调

C9	C12	C24	C42	C74
M15	M25	M44	M65	M62
Y10	Y31	Y52	Y63	Y69
K0	K0	K0	K30	K78

风力发电

C8	C4	C15	C39	C54
M21	M12	M30	M65	M62
Y30	Y14	Y33	Y55	Y60
K0	K0	K0	K18	K36

扣篮

C16	C24	C15	C79	C50
M55	M85	M98	M35	M71
Y73	Y100	Y100	Y99	Y67
K0	K18	K5	K25	K59

追逐

● **低调**

低短调

C20	C64	C75	C89	C89
M45	M86	M76	M89	M83
Y93	Y73	Y39	Y58	Y63
K0	K17	K0	K35	K54

微光下的城堡

C40	C69	C91	C66	C75
M89	M71	M85	M91	M87
Y89	Y57	Y84	Y89	Y84
K19	K21	K65	K32	K44

科罗拉多的岩洞

C22	C71	C81	C71	C56
M13	M69	M67	M85	M45
Y59	Y77	Y71	Y85	Y65
K0	K25	K51	K40	K0

月夜

C45	C76	C44	C51	C82
M38	M86	M49	M68	M71
Y33	Y71	Y53	Y66	Y71
K0	K39	K0	K0	K71

一幅画的局部

低中调

C100	C99	C83	C98	C84
M61	M83	M29	M96	M72
Y0	Y0	Y0	Y42	Y73
K0	K0	K0	K15	K88

山坡、树林、月亮

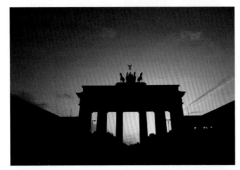

C0	C20	C38	C67	C84
M25	M34	M43	M61	M73
Y71	Y57	Y60	Y67	Y71
K0	K0	K0	K12	K84

余晖 (1)

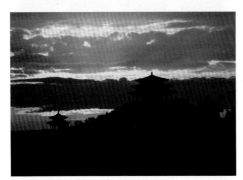

C3	C8	C23	C45	C77
M5	M18	M68	M58	M67
Y39	Y59	Y92	Y60	Y54
K0	K0	K10	K24	K49

余晖 (2)

C3	C9	C31	C73	C92
M31	M90	M83	M61	M86
Y81	Y90	Y49	Y12	Y76
K0	K8	K0	K0	K43

迪厅

低中调

C37	C4	C82	C85	C89
M19	M78	M66	M72	M79
Y6	Y54	Y36	Y56	Y67
K0	K0	K0	K19	K62

深灰色的男装

C4	C4	C40	C67	C85
M7	M31	M48	M52	M73
Y25	Y35	Y71	Y67	Y71
K0	K0	K0	K8	K86

舵手

C4	C11	C36	C65	C79
M29	M40	M67	M88	M79
Y65	Y77	Y95	Y93	Y77
K0	K0	K0	K26	K64

佛像

低中调

C0	C86	C45	C9	C49
M96	M79	M41	M10	M21
Y93	Y63	Y53	Y21	Y9
K0	K46	K0	K0	K0

红与黑的交响

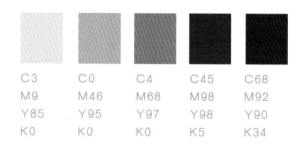

C3	C0	C4	C45	C68
M9	M46	M68	M98	M92
Y85	Y95	Y97	Y98	Y90
K0	K0	K0	K5	K34

钢花飞溅

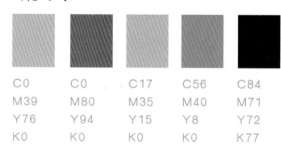

C0	C0	C17	C56	C84
M39	M80	M35	M40	M71
Y76	Y94	Y15	Y8	Y72
K0	K0	K0	K0	K77

古城的天空

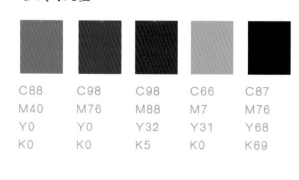

C88	C98	C98	C66	C87
M40	M76	M88	M7	M76
Y0	Y0	Y32	Y31	Y68
K0	K0	K5	K0	K69

江边的高层建筑

低长调

C33	C67	C24	C89	C97
M0	M19	M0	M46	M79
Y3	Y24	Y30	Y84	Y82
K0	K0	K0	K0	K46

别墅的灯光

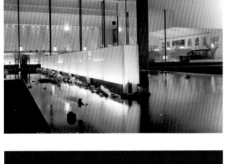

C3	C7	C22	C91	C84
M9	M18	M34	M75	M73
Y23	Y44	Y58	Y60	Y71
K0	K0	K0	K34	K85

夜晚的城堡

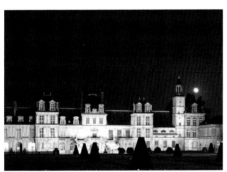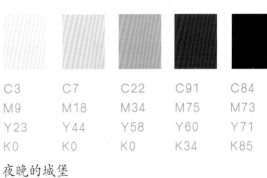

C15	C0	C57	C65	C83
M9	M22	M81	M62	M83
Y62	Y96	Y86	Y44	Y60
K0	K0	K10	K4	K33

壮丽的勃兰登堡门

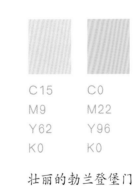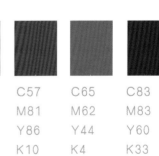

C0	C0	C0	C23	C44
M11	M41	M31	M50	M69
Y29	Y56	Y33	Y40	Y61
K0	K0	K0	K0	K35

桥

低长调

C7	C15	C22	C39	C62
M18	M24	M34	M51	M73
Y34	Y45	Y62	Y79	Y64
K0	K0	K0	K21	K82

古埃及浮雕

C5	C41	C22	C17	C91
M63	M88	M12	M14	M72
Y96	Y97	Y15	Y21	Y53
K0	K0	K0	K0	K21

太空紧急作业

C6	C27	C4	C24	C78
M79	M93	M10	M31	M80
Y88	Y83	Y55	Y73	Y79
K0	K0	K0	K0	K58

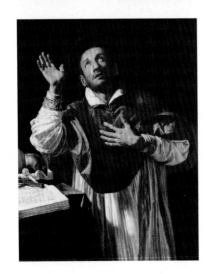

暖色调油画

第十一章 设计与色彩

● 企业标识与色彩

 蓝色是自然界存在最广泛的颜色，有冷静、理性、智慧等特质，这也许是许多科技企业偏爱蓝色作为企业的基本色调的原因。如IBM、戴尔、惠普的计算机上一般都是蓝色标识。这种配色与计算机的演算处理能力其实没有什么必然联系，只是传达企业形象所需要的配色。但偏爱用蓝色的并不仅限于科技企业，比如世界连锁零售企业沃尔玛选用的就是蓝色（见图11-1）。

图 11-1 科技类企业标识一般偏爱蓝色，但不仅限于科技企业

 青色在自然界中也是普遍存在的，给人的感觉一般会有有清凉、干净、随和、科技等感觉。全球电子电气工程领域的领先企业西门子，法国洗衣连锁企业福奈特、中国的特大型电子信息产业集团公司海信都选用了青色为企业标识颜色（见图11-2）。

图 11-2 青色有科技、亲切、清洁等特质，深受相关企业青睐

 绿色有便捷、高效、环保、安全等特质，适合用于人们之间的交流工具、物流、环保等领域，比如微信、物流、绿色食品、环保等标识的主色调（见图11-3）。

图 11-3 绿色有便捷、高效、环保、安全等特质，适合作为该类标识色调

 橙色有更多的香甜、满足、温暖、收获等特质，和生活密切相关，更适合作为一些与购物、生活相关企业标识的主色调，比如，人们日常购物用到的淘宝、苏宁易购、百安居就采用了橙黄色（见图11-4）。

图 11-4　橙黄色适合作为与生活相关企业的标识主色调

红色永远充满激情、奋进、活力、喜庆、成功的成分，京东、可口可乐正是看中这些，从而将其作为自己企业标识的主色调。提到可口可，乐人们就会想到红色及其白色花体字母组成的商标；提到百事可乐，人们就会想起用跳跃的红、蓝、白色组成的标识。同样钟情于红、蓝、白色作为标识的还有中国互联网巨头百度。同样是互联网巨头的美国企业谷歌则选择用多彩的字母来表现其活力，效果也不错（见图 11-5）。

图 11-5　红色充满活力，多色充满动感

《红与黑》不仅是法国文学名著的名字，也是中国人最喜欢的配色之一。红色、黑色都是人类早期比较容易从自然界获取的颜色之一。红色的激情、奋进和黑色的沉稳、神秘相得益彰，迸发出别样的美感。华为、中国工商银行、中国国际航空公司都选用了红、黑、白色作为自己企业的主色调（见图 11-6）。

图 11-6　红与黑的经典配色受到不少中国企业的喜爱

在现代社会，企业标识的传播作用已经深入人心，这样的例子您一定还可以举出很多。

● **封面设计与色彩**

书籍封面是书的外衣，设计得是否美观关系到读者的观感，直接影响销售。封面设计是以图文、色彩为表现形式的，好的封面设计能准确表现出书的内涵。图文传达内容，但对读者视觉冲击力最大的却是由图、色块、线条、字体构成的色彩。不同的色彩会形成不同的色调、氛围和意境，有助于对书的内容做进一步表达。

下面就举一些实例来进一步说明。

在图 11-7 中，左图以一个旧家具局部为底，斑驳的木纹、铁条、铁钉及锁鼻，加上金属纹饰，配上黑色外文字母、白色、褐色的中文字，使人很有欲望去探索书中的人类之谜。中图以深灰色的砖墙为底，如果只配以平面图、负片效果的照片会有点沉闷，金属效果的书名和白色的作者名对画面进行了适当的提亮，使之显得节奏得当。右图为典型的怀旧色调，暗土黄的底色，老房子的局部，特殊处理过的书名，突出了遗存的概念。

图 11-7　古旧、偏暗的灰色调构成的封面有厚重感

同样是表现历史题材，在图 11-8 中，左图采用了有荧光效果的特种纸，配以灰紫、灰绿的底色，压凸效果灰色青铜器纹及底纹，配合白色的书名，整体感觉雅致而有新意。中图虽然采用的是传统的线装形式，但底色、作为底纹的文字、纹饰、书名的色彩搭配都颇为考究，显然是融入了现代人的思考。右图虽然表现的是传统题材，但以鲜亮青绿色为底，书名为偏黄的淡绿色，与底色既有对比又很和谐。年画人物身上局部的红色衣服又与大面积的青绿底色相互映衬，色彩对比强烈而又恰到好处。

图 11-8　多样色彩的历史题材封面

灰色调不能和老旧画等号，可以表现得很现代，学过美术的人都知道高级灰的妙处。在图 11-9 中，左图通过类似于剪纸、平面构成及光影的效果，把一个讲述眼科疾病图谱的医学专著形象地表现了出来。中图简单明了，暗蓝色和金色的底色显得沉稳，大大的黑色中文书名，表现了现代财务管理的务实风格，这也是中信出版社的典型风格之一。右图以浅蓝为底色，配以平面图、结构图等，表现了现代建筑方面的内容。

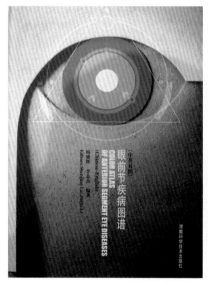

图 11-9　灰色调可以用来表现得很现代的内容

同样，以黑白照片为主体的设计也不都意味着老旧。在图 11-10 中，左图尽管用的是摇滚乐巨星约翰·列侬当年的黑白照片，但通过充满画面的大字，特别是用了荧光品红

图 11-10　以黑白照片为主体的设计也不都意味着老旧

油墨的"SIXTIES"几个大字，使之具有了一丝现代气息，而摇滚乐至今也是年轻人喜欢的一种音乐形式。中图用的也是一些城市的黑白照片，但排列方式比较跳跃，底色用的也是反差较大的荧光橘色油墨，同样有着现代的感觉。右图的老人照片以黑色调为主，但这显然不是一个风烛残年的老人，而是一个透着某种睿智、时尚的老人，显眼的黄色大字，强调了这种气氛。黄、黑配色本来就是一种具有强对比效果的配色。

在图 11-11 中，左图的精美画面是苗族银饰的照片；而中图的底图显然经过了复杂的软件绘制过程；右图则通过设计者的巧思，把机器零件照片和字母结合了起来。

图 11-11　精美画面是某些封面的重要组成部分

在图 11-12 中，左图的底图显得精密繁复，画面效果只要在 PS 中经过简单的颜色渐

图 11-12　精美画面可遇而不可求，如果没遇到则需要对画面进行必要的加工

变叠加即可获得，要留给图足够的幅面才会有视觉冲击力。中图的人脑结构图绘制非高手画不出来，有了精美的图做底，设计起来会容易一些。右图并不算多么精美，但通过底部色块的变化、照片的双色调处理也能达到一种比较理想的效果。

有时作者或编辑没有合适的图可提供，或只提供了少量的图可以放在封面，怎么办？图 11-13 中的几个设计给了我们某种启示。左图中没有图案，完全靠对比又和谐的色块、浅色的文字来达到设计效果。中图的底图谈不上精美，但压在封面上的烫银图颇为亮眼，成就了另一种设计风格。右图中只有一个玉器，但书名的位置、其他因素的布局与通常的封面不同，并且采用了"闷切"工艺，使封面上出现了一些圆孔，颇具匠心。

图 11-13　在没有图或图比较少的时候处理画面的技巧

在图 11-14 中，左图不同颜色的字母活跃地摆放于画面，色彩对比强烈，符合艺术类

图 11-14　活跃排列的文字及对少量图的简单处理也不失为一种设计方法

图书活泼、灵动的特质。中图把图放在次要地位，通过大面积的汉字突出了该书的主旨。右图把一幅汽轮机照片做了单色调、残缺处理，并通过手绘、手写字体、不规则色块等方式，使一本科技类图书封面增添了些许艺术的情趣。

图 11-15 左边这本美食书中肯定不缺图片，但设计者只选用了一幅占据了主要版面，冲击力强。中间这本书选取了东南亚五国的代表性景色从上到下有序排列，同时用鲜明的色块衬托在相应的文字下边，让读者可以有序阅读。右边这本书在兼有中间封面特色的同时，强化了地图的应用，很好地宣传了书的内容。

图 11-15 在有很多图可选择时，要有取舍，排列有序，以达到宣传本书的目的

在图 11-16 中，左图只有一种颜色，但通过对字、图的压凹、压凸处理，加上皮纹本

图 11-16 精装书没有很多颜色对比，但通过工艺也可以设计得很精彩

身的质感，显得既雅致又有档次感。中图在浅咖啡色底色上整版铺满压凹"春华秋实"几个大字，浮雕感顿显，再压上同色系深褐色书名，色彩效果协调统一。右图关于中国京剧的封面底色为深红色，整版压制中国传统花纹，书名为压凸处理，书名下方的金色水纹让人想起京戏中常出现的官员的补子。既突出了中国传统文化元素，又显得雍容华贵。

● **游戏场所与色彩**

在图 11-17 中，左上图是游戏厅入口处，天花板、地板上都有 LED 屏，梦幻感顿生。右上图中的抓娃娃机外观为粉红色，易于俘获女性芳心。五颜六色是游戏厅的标志性特点之一（见左中图及右中图）。红色让人肾上腺素飙升，是游戏必备的色彩之一（见左下图及右下图）。

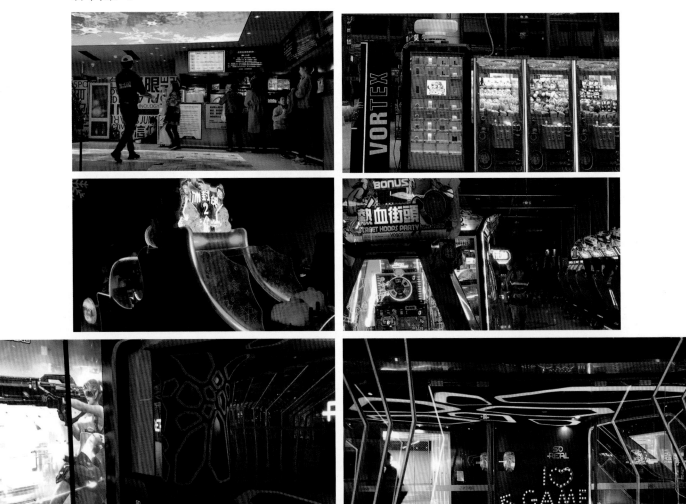

图 11-17 多彩的游戏厅

● **展览设计与色彩**

在图 11-18 中，左上图为清华大学出版社在某次书展的展台，以紫色为基调，与该校一贯的标识色彩相符，在众多展台中很有辨识度。右上图为中国人民大学出版社的展台，因该校最早源于中共中央于 1937 年年底创办的陕北公学，用红色展台更能体现该校的特点。左中图为德国斯普林格出版公司的展台，该公司是全球第一大科技图书出版公司和

图 11-18 书展中的展台

第二大科技期刊出版公司，主打浅蓝色及橙色，颜色清爽。右中图为西班牙的国家展台，以西班牙国旗的颜色为蓝本，体现了该国人民热情似火的特点。左下图为中国作家出版社的展台，以红、黑、白为主色调，上部和右边为大型 LED 屏，可播放声光电内容引起过往观众的注意，左边的白色背景板上绘有红梅，以营造文人气氛，白色讲台可以让嘉宾和台下观众互动。右下图为中国最大的社区驱动型网络文学平台之一——盛大文学的展台，以该网站一贯的标志性色彩绿色为主色调，色彩效果淡雅。

　　图 11-19 中的左上图，展厅屏风部分以土黄色为主色调，中间部分是用一个突起、施以淡色、半透明的纱制屏风来表现的，配以白色丝网印展览名称，整个布置内外呼应又浑然一体。右上图的展厅中以中度灰色为背景，用有机玻璃立柱来展现浮雕面具，通透而便于观赏，再辅以定点射灯的光线，展品效果凸显。左下图为某文字博物馆的一角，通过不同形制的鼎、壁画、文字制作成不同壁画，深色的墙壁、金色的底、红与黑的壁画，效果突出。右下图为京津冀地区园林样式雷图档展。清代重要宫廷建筑和皇家工程，

图 11-19　文化艺术展中的场景布置

几乎都出自雷式家族。该屏风以橘红色园林布局图为底，大红颜色收边，右边配以典型宫廷纹样，展名用白色灯箱。其布置与展览内容十分贴切。

图 11-20 中的左图为北京某高端印刷企业展厅一角。黑色的地面，黑色、白色、木色的墙壁，特别是特殊结构的折纸构成的"大桌子"及展书，构成一种特殊的艺术氛围。右图是该企业为印刷过的书建造了一座书楼，石色的地板、黑色的展架、黄色的墙壁再辅以发光灯槽，使得每本书都显得熠熠生辉。

图 11-20 北京某高端印刷企业展厅一角

图 11-21 中的左图为北京罗红摄影艺术中心展厅入口处。白色的墙壁、地面、柱子、楼梯、门、接待台，营造出一个纯净的氛围。右图中同样是白色的墙壁、地面、柱子，不同的是多了无数的透明棒棒构成的装置，还多了一个玻璃柜，柜中有一个四方不锈钢柱，与周围的环境相互映射，托起的展品为一个天鹅做的蛋糕。冰清玉洁的气氛对展品起到

图 11-21 北京罗红摄影艺术中心展厅一角

了很好的烘托作用。

　　图11-22中的左上图发动机结构件及右上图的电动汽车结构件不约而同地选择了白色和蓝色为其渲染科技成分的背景色。左中图中的黑、白、红色都是年轻人喜欢的颜色。右中图中的白色软雕塑、地面、墙面，黑色画面的屏幕，宽阔的场地，都衬托出该SUV

图11-22　北京某次车展展厅一角

的旗舰地位。左下图中的摩托车色彩鲜艳，色块布局充满动感，加上其背后飞驰的画面，让人有跃跃欲试的冲动。右下图中制造气氛红、蓝LED大屏颇为亮眼，其应用越来越广泛，车展当然也不例外。

图11-23中的左图为桂林溶洞中的景象，黑色的背景、蓝紫色的灯光、奇特的溶岩，很有奇幻色彩，在这样一个环境里观看与溶岩融为一体的LED大屏，身临其境感更强。右图为革命圣地西柏坡纪念馆中一个关于辽沈战役全景画的局部，灰暗的天空、皑皑白雪、冲杀的战士、燃起的硝烟和战火，远处背景用油画表现，近处用实物模型表现，让观众很有沉浸感。

图11-23 旅游中遇到的展览场景

● 广告设计与色彩

在广告设计中，色彩的魅力是不言而喻的。如矿泉水的广告通常以蓝绿色调出现，以

图11-24 白色背景常突出轻柔、护肤、透气、白皙等概念

突出水的清冽、纯净和无污染主题。女性用品常以白色为背景，突出轻柔、护肤、透气、白皙等概念（见图11-24）。同样以白色为背景，图11-25中左边三个图给人的感觉是冷艳、酷，最右边的图则感觉更接近日常，对橙色包的宣传效果尤其突出。白色背景当然不仅

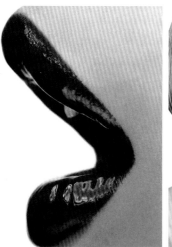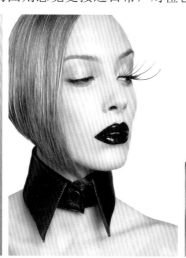

图 11-25 白色背景也适合表现冷艳、前卫、日常等内容

仅用来表现女性题材，表现男性题材也是可以的。在图11-26中，左图健身男子的古铜色肌肉在白色背景的映衬下显得异常清晰有力。右图中俯拍视角下的两个男子专注工作的样子很迷人，接近剪影的效果很出彩，让观众也感觉仿佛正从透图台上方往下俯视。

图 11-26 白色背景也适合表现男性题材

接近于纯白的乳白色、米色等浅色会营造出一种特有的温馨气氛，直抵人内心最柔软的部分，加上毛巾、蕾丝、蝴蝶结、纱等道具的衬托，这种气氛会得到进一步加强（见图11-27）。而大红、橘红、土红、中黄、柠檬黄、土黄等色调，再辅以草绿、橄榄绿等色常使人有胃口大开的感觉（见图11-28）。在图11-28右上图中，逆光下食物冒着热气，在黑色背景的映衬下，拍摄效果尤其突出。

图 11-27 乳白色、米色等浅色会营造出一种特有的温馨气氛

图 11-28 红黄色系辅以绿色常使人有胃口大开的感觉

咖啡的包装一般以固有色为主色调，这样使人感觉到似乎浓香已经透过包装弥漫在空气中了。同样道理，橘汁的包装也是如此。

单纯的颜色是医药类产品的共同外在特征。如用蓝色的包装表示镇静消炎；红色或棕色的包装表示保健、滋补、提神、补充营养；绿色的包装显示药性比较平和，起到安定的作用；黑色的包装表示药效强烈、副作用较大等。

图 11-29 特意营造的充满画面的金色、银色，虽然宣传的物品种类不同，却同样都有华贵、品质等宣传诉求。

图 11-29 充满画面的金色、银色有着华贵、品质等宣传诉求

图 11-30 左图中穿紫色裙装的女士在一群着灰色西装的男士衬托下显得很突出。中图中的男士穿黑色夹克衫，在黑色背景、左上方单一光源的照耀下显出硬汉气质。右图中的男士穿高级西服，配丝巾，在木纹背景映衬下男模特显得文雅潇洒。

图 11-30 不同的映衬，不同的风格

在图 11-31 中，左图蓝紫色的丝绸背景和简洁光滑的银色腕表相映生辉。中图镶满钻石的银色豹样手镯在单一蓝灰色背景中，其璀璨的效果得到了最集中的体现。右图中光滑的黑珍珠在粗糙枯木和沙砾的映衬下，别有一种亲近自然的情趣。

图 11-31 在不同材质的衬托下商品呈现出不同面貌

在图 11-32 中，左图黑色背景里的香水瓶显现出一种类似于烛光的效果，光线照亮了女模特的脸，也照亮了女模特颈上的珠宝，暗喻了香水的独特香氛。中图有意将女模特的脸和头发处理成接近白色，使得墨镜的宣传效果得到了最大突出。右图中的女模特借助道具，用一个独特的角度望向观众，如瀑布般下垂的金发、自然交叉的双手拿着黑色

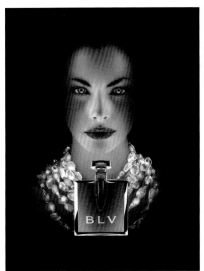

图 11-32 同样的黑蓝色背景，不同的商品强调不同诉求

女高跟鞋，使得这一生活中常见的女性用品呈现出不同的样貌。

图 11-33 左图中的女模特采用了蓝色妆容、白色眼睫毛、粉色背景，使一张本来常见的广告画面呈现出某种未来感。中图的油气管线按功能刷上了不同的鲜艳色彩，使得面貌平常的工业设施仿佛焕发出了青春活力。右图中的管线由于涂成了金色，给人一种夸张、不真实的感觉，在紫色背景的衬托下，这种感觉尤其强烈。

图 11-33 不同的妆容，化平凡为神奇

在图 11-34 中，左图采用黑色背景、橘红色调的人物画面，营造出一种神秘、紧张、又让人急切想一睹为快的气氛。中图同样是黑色背景，左上方紫色的、似三角形投射下来的别墅一角，土黄色调的女主角警惕地朝画面外的一瞥，都预示着这是一部悬疑片。

图 11-34 电影海报中的颜色

右图中着黑衣、戴墨镜的男主角手挡子弹的画面已成为科幻片的一个经典画面。

图 11-35 左图中这种多角度暖色打光，黄橙色调为主的画面是电影海报中的经典用色之一。同样，右图中这种古铜肤色女模特的时装照片，也是时尚杂志常用的色调之一。

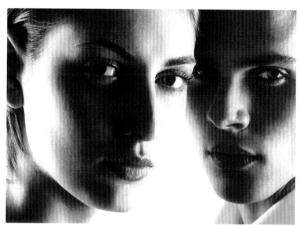

图 11-35 经典的用色

图 11-36 充满力量的黑色

图 11-37 温柔的暗色调

图 11-36 中的两幅图都是黑色调汽车题材。黑色具有神秘感，同时也体现出力量感，右图中的暗红色加强了这种力量感。

在图 11-37 中，左图的深色背景和女模特的深红色礼服、坐垫、靠垫、鲜花构成一个色彩相当和谐的画面；右图中着黑色裙子的女子躺在一个像弯月一样的道具上，背后是繁星满天，同样让暗色调呈现出温柔的一面。

● 网页设计与色彩

浅色网页给人轻松愉快的感觉，是生活中最常见的，比如美容减肥、食品、服装鞋帽、居家等类的产品，有的画面内容多、分类细，有的则相当简洁（见图 11-38）。

图 11-38 浅色网页很多是跟生活类内容有关的

有的网页更侧重个性，会用更鲜明、艳丽一些的色彩，以求有视觉冲击力。比如图 11-39 中呈红紫色的左上图是一个音乐网站，音乐人都希望自己的音乐有个性，识别度高。蓝紫色的中上图是一个电视节目预告及视频类网站，不同明度、彩度又相对统一的色调，加上演员剧照的大幅头像，娱乐网站的属性顿生。右上图是一个以神秘、高贵的紫色为基调的酒类网站，简练的构图、深紫色的背景，有效地突出了位于亮处的醇厚美酒。左下图为一个介绍家具的网站，有桌子、椅子、柜子、沙发等大的门类，每个门

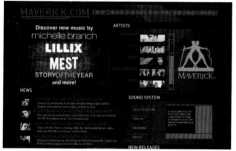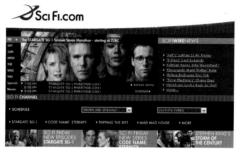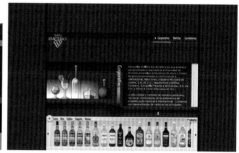

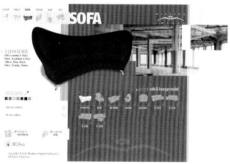

图 11-39 色彩更鲜明、艳丽一些的网页会更有视觉冲击力

类会换一个底色，区隔明显，查找方便。中下图是一个韩国艺术网站，淡色水墨为底，飞翔的仙鹤、骑在红色山梁上的老者、隐约的竹林，有武侠情结的国人一定会喜欢。右下图是一个艺术家的个人网站，空荡简约的空间，从空中垂吊下来几个包着木质外壳的显示屏，有些拙朴，又有些科幻的感觉，有点意思。

图 11-40 黑色历来都是酷炫的代名词之一

黑色历来都是酷炫的代名词之一。在图11-40中，左图是一个设计类网站的首页，设计感、神秘感十足。中图是一个提供设计用图片的网站。右图是一个以深色抽象图形为背景的音乐类网站，对比效果较强的红色、黑色、蓝色，加上多个调音台的局部图片，是音乐人喜欢的调调之一。

在图11-41中，左上图是关于企业集成化管理信息系统ERP的网页，以米色为底色，蓝灰色的导航条和同样色调的照片为底，橘红色显著位置留给了主要内容ERP管理。中

图 11-41　蓝灰色调通常是科技类公司偏爱的色调之一

上图为服务器托管的有关网页，一改科技类网页冷色＋灰色的组合习惯，改为立体的大红色导航条＋白色＋淡蓝色的组合，加上一些小标牌、钥匙等小装饰，给用户添了些许要尽快用上的激情。右上图是有关芯片、半导体和集成电路的网页，用的是科技类网站常用的蓝黑色调，有着特殊的神秘气氛。左下图为一个药品实验室数据管理系统的网页，以蓝、紫、白为主色调，低调、平实、朴素，让人有安全感。中下图为一个医疗诊所的网页首页，以蓝、灰为基调，装饰的图标并不多，为常见的急救箱、化验室玻璃容器、放大镜等，听诊器放在显著位置，给人的整个感觉是安静、安心。同样为医疗题材的网站，右下图因为是以保护小朋友牙齿为主要内容的网站，就用了一些漫画及图标，活泼了许多，淡蓝色给人一种清洁的感觉。

高级灰是搞艺术的人显示自己设计功底的最好的颜色。在图11-42中，左上图是利用一家酒店的舒适一角来设计的网页，浅灰、咖啡色调的运用、大面积的留白设计创造出一种闲适的气氛。中上图为一个提供网页设计服务的网站，通过折叠的蓝灰、米色、黑色页面做底，鲜明地突出了覆盖在上面的玫红、橘红色块宣传网页设计的内容。右上图

是一个高级服装品牌的网页，最大的版面留给了男女模特，这样更有视觉冲击力，也是该行业的典型做法；之外辅以深灰、浅灰、半透明效果，断断续续模仿针脚的斜线、横线等装饰，达到了有效宣传该品牌服装的效果。左中图是一个运动品牌的宣传网页，通过有揉皱效果的淡紫色底色、活泼的标志性小人形象、斑驳的字体，把该品牌青春、律动的诉求很好地表达了出来。正中间的图是一个平面设计网站，米灰色背景上用插画表现的建筑、蒙着眼的蓝衣少女都突出了设计的特性。右中图是一个专门为男士服务的网站，涵盖服装、艺术、娱乐等方面的内容，在各种灰色的衬托下，其商品、资讯的宣传效果显得尤为突出。左下图及中下图都是一个起重机公司的网页，深浅不一的灰色背景对照片的展示效果起到了良好的烘托效果。右下图为一家互联网科技公司放射状的构图，米灰偏绿的色块、跳动的线条都营造出一种开放的气氛。

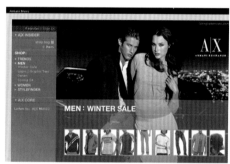
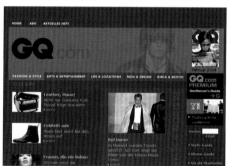
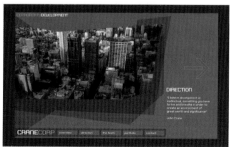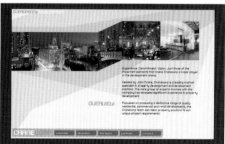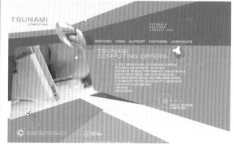

图 11-42　高级灰给搞艺术的人提供了展示自己设计功底的机会

文化类的网页用含灰色调的也比较多，其色彩搭配一般比较含蓄，色彩之间会用色

相统调、明度统调、彩度统调等因素来进行对比与调和的平衡。图 11-43 是几个博物馆网页的例子，充分印证了这一点。

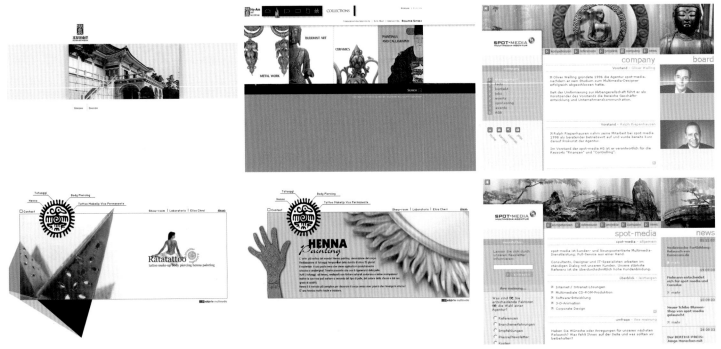

图 11-43　文化类的网页用含灰色调的较多，其色彩搭配一般比较含蓄

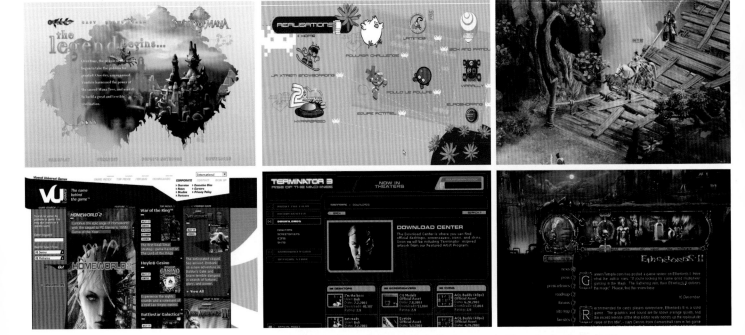

图 11-44　游戏类网页，神秘气氛、有趣的图片是必不可少的，配色多种多样

游戏类网页，神秘气氛、有趣的图片是必不可少的，配色多种多样，以淡色调、灰色调、鲜艳色调、暗色调为主的都有（见图11-44）。

体育运动类网页摆放富有感染力的图片很重要，不需要太多的语言就能打动人。图片包括渲染气氛的人像、商品特写、风景等（见图11-45）。

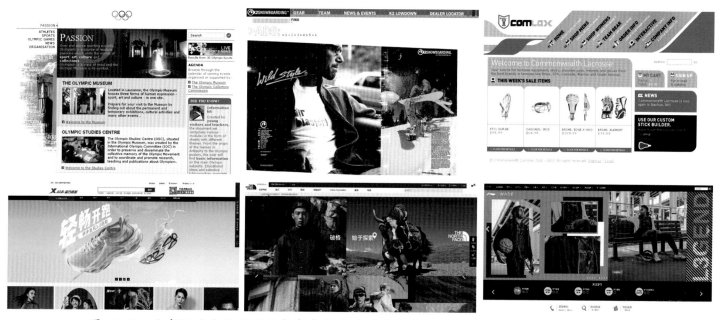

图11-45　体育运动类网页摆放富有感染力的图片很重要，不需要太多的语言就能打动人

● **室内设计与色彩**

不同的室内设计风格对色彩搭配的要求当然要有所不同。在图11-46中，左图用中式壁画、中式红木家具、仿中式台灯等元素，营造出典型的中式传统装修风格。右图中同

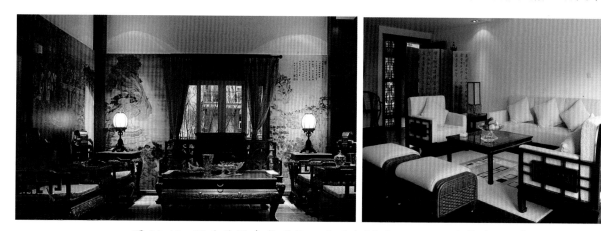

图11-46　同为传统中式风格，由于色调的不同给人的感觉也不相同

样有中国书法屏风等传统中国元素，但由于把中式椅子改成了有米白色云纹图案坐垫、靠垫的沙发，兼顾了同周围中国元素的呼应和现代人对舒适性的要求，加上光线比较充足，整体上显得更为闲适。

　　图 11-47 的左图从墙面的浅黄色花鸟壁画、中式茶几、云纹地毯等布置中无不透露着中国元素，但如果你对西方家具有所了解的话，一定会发现其沙发的靠背、扶手、椅角又有着典型的西式痕迹。由于沙发木质结构的材质、颜色和中式茶几一样，这些东西在一起又显现出某种和谐，不经特别指出，并不会觉得突兀。右图中从桌上的茶具、右边的中式座椅等布置来看，这显然是一个中式环境，但细看这椅子的造型以折线、直线为主而不是曲线，颜色也比一般的明式家具要深，且加上了同色的靠垫、灰色的地毯、墙面、原木色的地板，西式现代装裱的现代抽象画，画面左边的米色沙发，配色考究，用料上乘，这一切构成了一个宁静的空间。

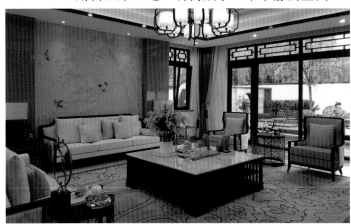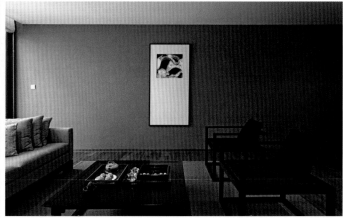

图 11-47 同样是新中式风格，中西融合的细节、角度却各有不同

　　图 11-48 的左图用了梅花漆画壁画做背景，沙发上的蓝色靠垫和右边沙发的蓝色木质

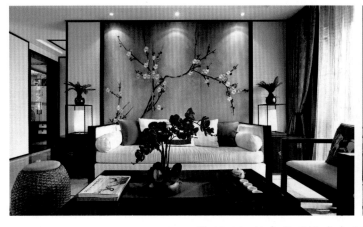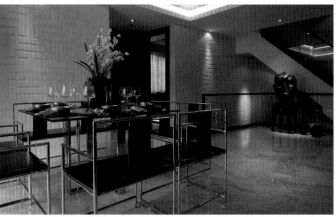

图 11-48 新中式风格中色彩、材质成为点睛之笔

结构形成了呼应，茶几上的红色蝴蝶兰和周围环境形成冷暖对比，给整个房间添上了些许生机；右图中不锈钢制的明式扶手椅、黑色皮质的椅面和椅背，充分诠释了中式元素与现代材质巧妙兼柔的新中式风格。同样体现了这种风格的还有图11-49中的左图。而在图11-49的右图中，中式桌案及圆凳和不锈钢、玻璃质阳台栏杆同处一个画面，是一个奇妙的组合，没有丝毫的违和感。

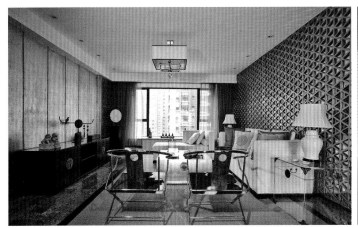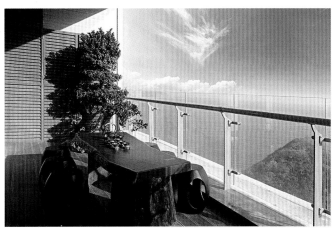

图 11-49 新中式风格和现代材质的共生

在图11-50左图典型的西式客厅设计中，黑色、银色为主色调，强调奢华、曲线、流苏、镜面、大理石材质等因素的运用，体现出部分洛可可艺术的特征。右图也有这些因素，但素雅、安静了许多。

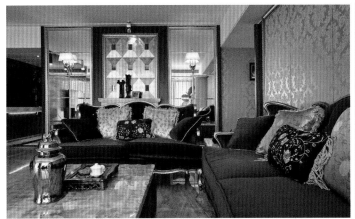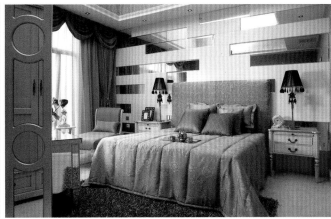

图 11-50 典型西式客厅及卧室装修风格

图11-51左图是典型的西餐餐桌画面，在深色餐桌的映衬下，精美的玻璃器皿、银餐具、银烛台，在昂贵的水晶吊灯照耀下闪闪发光，美酒也显得格外香醇诱人；右图的设计风格简洁了不少，色彩以白色、银色、深红木色为主，流畅的线条，卷曲的楼梯扶手，体现出了部分新艺术运动的设计风格。

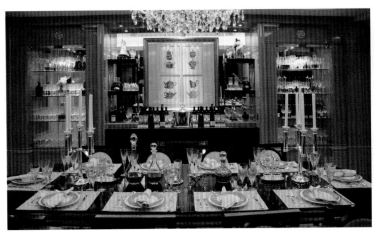
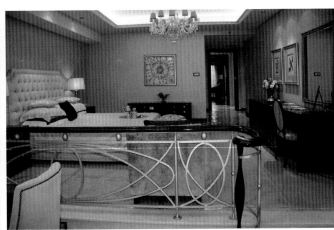

图 11-51 精美西式餐厅卧室风格

图 11-52 上半部的两张图中都是以黑白为主色调的，通常比较受现代年轻人喜欢。与之关联的词有：酷、简约、简洁、清爽等，比较符合现代人追求简单舒适生活的愿望。

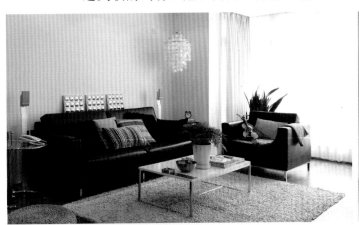
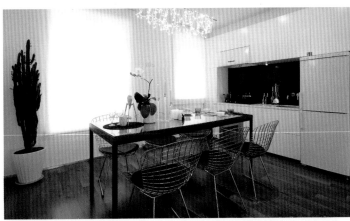

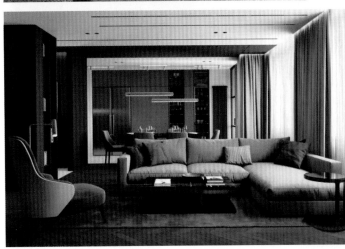
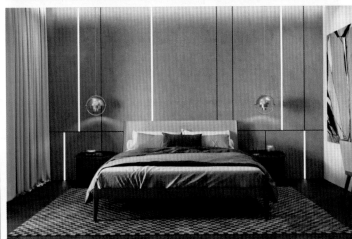

图 11-52 现代简约的设计风格

但也有人觉得如果大家都去追求黑白色调，会少了一些个性。同样是追求简约、舒适，这些人会加入一些色彩，使得装饰效果更丰富。比如，在图 11-52 下半部这两张图中，深浅不同的中性灰、暗蓝灰、暖棕等颜色，配以胡桃木地板、深棕色家具，色调统一中有对比，分寸感拿捏得恰到好处，演绎出内敛、低调的奢华。

如图 11-53 所示，美国人通常乐观、积极，敏感地排斥消极的东西，很注重家庭的温馨，反应在装修上和装饰上最直观的感受是：布艺较爱用有花卉纹饰的软装，颜色上用米色、白色、暖色较多。

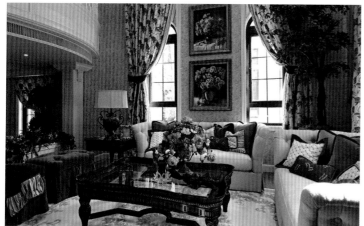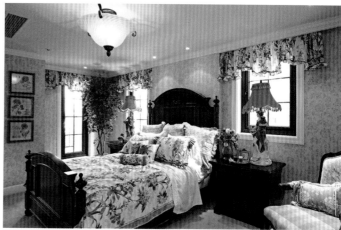

图 11-53 温馨浪漫的美式设计风格

有喜欢暖色的，当然也就有一些喜欢凉爽颜色的人，比如地中海装饰风格。下面的两张图以蓝、紫为主色调，另有一种休闲宜人的格调。图 11-54 左图中的沙发靠垫、桌布、墙面都是以蓝紫、青绿为主色调，右图中则主要是以紫色为主色调，想必在夏季炎热的地中海边，住在这样的房子里别有一番清爽的感觉。

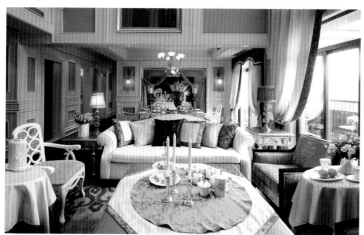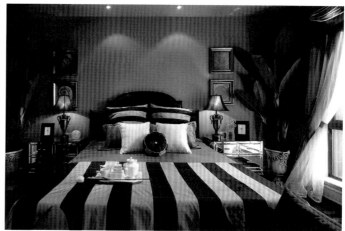

图 11-54 舒爽宜人的地中海设计风格

　　说起炎热，纬度更低的东南亚温度显然会更高些。所以东南亚的装修风格很注意通风，百叶窗、格子窗的使用尤其普遍。因为热带植物较多便于就地取材，所以广泛运用木材和其他的天然原材料，如藤条、竹子、石材、青铜、黄铜等，深木色的家具，局部采用

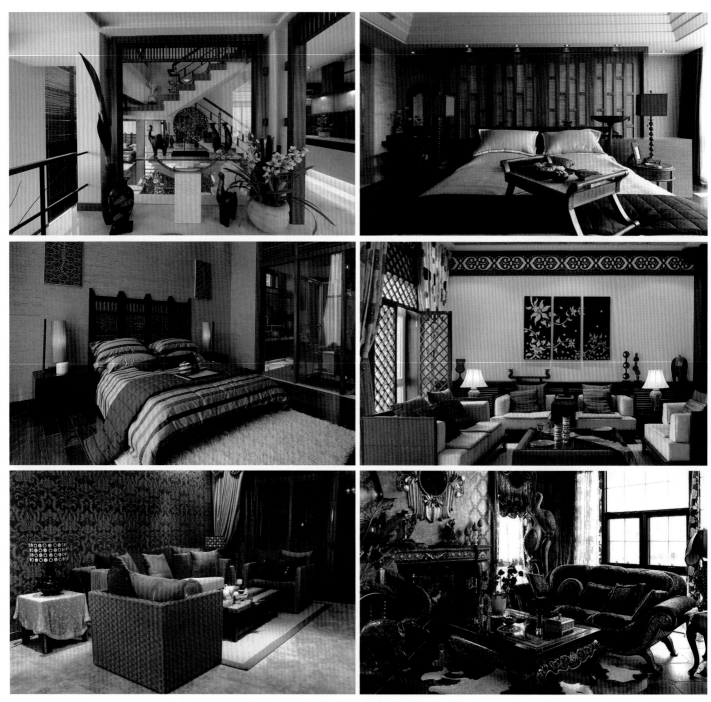

图 11-55　通透静谧的东南亚设计风格

一些金色、丝绸质感的布料。在图 11-55 中，前五幅图都不同程度地有所体现。右下角的第六幅图显得有些奢华，浓艳的色彩，大量金银及螺钿装饰的运用，西式壁炉和洛可可式造型的沙发、茶几，体现出某种东南亚和西式杂糅的殖民风格。

以上大多是些居家环境的设计，下面抛砖引玉举几个公共空间的例子，来引发大家关于这方面的思考。在图 11-56 中，左上图为一家酒店的大堂，在宽阔的空间里，米色

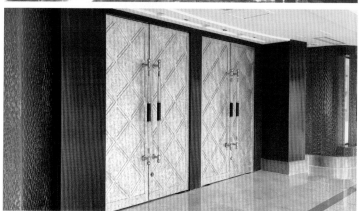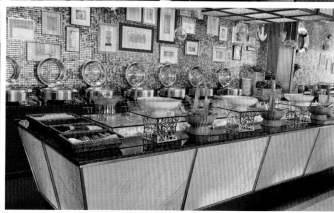

图 11-56 公共空间的多种设计风格

大理石地面和藤黄色柱子、顶棚、半独立休息区，迎面竖立的巨大玉石，既有现代风貌又有中国传统文化的因素在里边，色调统一和谐。右上图中金檀色的地板、柱子，相近颜色的沙发构成较大面积的统一色调，为避免色彩太过统一，又配上了蓝色的地毯、黛青色的沙发椅，瓦灰色的粗布靠垫，金银底座的台灯以及鸟状铜雕等，形成丰富而和谐的装饰效果。左下图是一个会议厅的入口。晶莹的青绿波纹玻璃、赭红色柱子和门套、米色大理石地面，以及米白色、沙丘金色斑纹的大门，配以由金色、水晶、黑色组成的门拉手，色彩、材质效果强烈而又对比适中。右下图为一个自助餐台，马赛克幻彩墙面营造出热闹的气氛，各种材质的相框和照片拉近了与顾客的距离，银光闪闪的餐具和白

色瓷盘中的鲜美食物让人胃口大开，特别是这个台面有灯光映射效果的中黄色餐台，既增加了华丽效果又促进了食欲。

● **庭院设计与色彩**

　　室内设计看完后，我们再来看一下庭院的设计。在图 11-57 中，左上图为一个典型的中式庭院，其间白墙黑瓦、植物茂盛，宝瓶门、石桥、池塘、凉亭、堆石等，在这不大的空间里尽显设计者的巧思，有着江南园林的特点。右上图为山西一个大户人家的院子，更多的装饰体现在木雕、砖雕、窗饰、飞檐、灯笼等方面，富有当时晋中建筑的特点。左下图为一个酒店餐厅外的露台，主体木质结构为一个可以在室外就餐、烧烤的餐台，地灯、水池、绿植、观景座椅设置提供了一个让人能充分享受美好夜晚的好去处。右下图为一个别墅的庭院，地面为深色的细碎石子，座椅由同色系的藤编织物构成，白色的坐垫和白墙相呼应，大尺寸的落地玻璃窗能更好地向屋内投射光线，百叶窗简洁而有秩序感，植物使院子充满生机，尤其是竹子，它是中国文人气节的象征，使其多出了另外

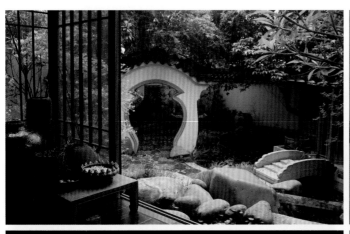 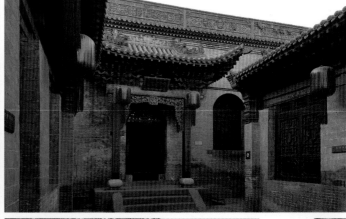

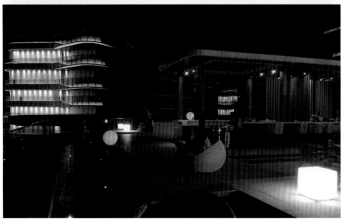

图 11-57 庭院空间的多种设计风格

一层含义。高墙、大窗、竹林有一种纵向的感觉，而庭院、宽阔的桌椅又形成了一种横向、舒缓的感觉。其主要颜色只有黑、白、绿三色，无论是形还是色，都设计得简约精妙，仿佛是现代的"世外桃源"。

图 11-58 中的左图为一家酒店前的泳池。浅蓝色的马赛克把泳池里的水映得更像海水的颜色，和浅蓝色的沙滩椅垫的颜色相呼应。玻璃围栏使远处大海、蓝天的景色不受阻隔，成为一体，在椰树的映衬下让人尽享热带风光。其右图为一个特色商业街的一角。本来普通的台阶，由于刷上了多彩的颜色和布置了不锈钢雕塑，顿时显得特有气氛。

作者经过多年的材料搜集和体会，分别通过标识设计与色彩、封面设计与色彩、游戏

<div align="center">图 11-58 庭院空间的多种设计风格</div>

场所与色彩、展览设计与色彩、广告设计与色彩、网页设计与色彩、室内设计与色彩、庭院设计与色彩等几方面向大家作了介绍，目的是抛砖引玉，让大家留意色彩是怎样运用到生活中的物品或场景的，从中汲取营养，为提高我国设计师的色彩修养做点事，以适应我国人民对日益提高的生活品质需求。

第十二章 色彩的性格与表达

古今中外的配色有无数种，怎样让人们对其有一个整体的认识？怎样用直观的语言表达出来？这些都是很有价值的问题。邻国日本早在几十年前就对这个问题进行了深入研究，很值得我们学习。

● 日本色彩设计研究所

日本色彩设计研究所（简称"NCD"）创立于1966年，是国际一流的色彩设计研究机构，始终致力于色彩与设计心理以及色彩形象企划等方面的系统研究。该所曾为丰田、索尼、东芝、资生堂、松下、富士通等300多家日本大企业以及韩国的三星、LG，美国的IBM等国际知名企业进行色彩系统设计和接受委托研究。该研究所出版的《形象情报》作为指导企业战略发展的重要资讯，有偿提供给日本近300家大型上市公司。该研究所还为日本许多城市，如福冈松江市、横滨、东京等实施公共环境的色彩企划、设计和指导。该研究所出版的几十种专业书籍，畅销日本，在欧美也有多种译本。小林重顺先生是NCD色彩体系传承人，也是该研究所第三任所长。2004年，他与南开大学色彩与公共艺术研究中心合作，将该系统引入了中国。该系统中的色相色调体系表、色彩语言形象坐标是很重要的内容，后面会分别加以介绍。

● 南开大学色彩与公共艺术研究中心

该中心是南开大学下设的跨学科研究机构。由南开大学和日本色彩设计研究所于2004年共同创建。这是中国第一所在大学开设的以色彩设计、形象企划和公共艺术为研究主体的学术研究机构。该中心将日本色彩设计研究所先进、科学、实用、系统和更符合亚洲人特点的色彩设计理论引入中国，作为首倡者、运用者、研究者的身份推进中国色彩应用及研究领域的发展，形成结合国际化标准并具有中国特色的研究方法和色彩系统应用理论，从而确立中国色彩系统应用理论和实践研究的国际地位。色彩系统应用学学科已有毕业生和在学硕士研究生，初步形成学科体系。

● 色扇面和色调

这其实相当于色立体的一个剖面，纵轴从上到下变暗，横轴从中心由低彩度向四周变鲜艳。

分为明亮的、暗沉的、华丽的和朴素的四个大区,以及十二个调性的小区(见图12-1)。

图12-1 色扇面和色调图 ⒸNCD

● NCD色相色调体系130色表

该体系表由10个基础色相、12个基本色调、10个无彩色构成130个基础色(见图12-2)。

色调/色相		R/红色	YR/橙色	Y/黄色	GY/黄绿色	G/绿色
鲜艳	V Vivid 锐调	C10M100Y90 大红	M50Y100 桔黄	M10Y100 柠檬黄	C45Y100 春绿	C85M15Y100 中绿
	S Strong 强调	C20M90Y70 珊瑚红	C10M70Y100 柿色	C30M35Y100 土黄	C60M10Y100 草绿	C85M25Y80 孔雀绿
明亮	B Bright 明调	M65Y45 蔷薇色	M40Y75 杏色	M10Y80 蛋黄色	C40Y90 淡草绿	C65Y60 祖母绿
	P Pale 淡调	M40Y20 浅粉	M25Y40 夕阳色	M5Y50 浅黄	C30Y60 浅黄绿	C50Y50 浅绿
	Vp VeryPale 最淡调	M15Y10 淡粉	M10Y20 白茶色	Y25 象牙色	C10Y30 淡黄绿	C20Y20 白绿
朴素	LGr Light Grayish 淡弱调	C20M35Y30 驼粉	C25M30Y45 淡赭石色	C20M20Y45 浅橄榄灰	C30M15Y40 浅灰绿	C45M15Y45 白蜡绿
	L Light 弱调	C10M55Y50 红树皮色	C15M45Y60 丁香色	C35M35Y85 芥末色	C50M25Y95 嫩绿	C65M20Y65 嫩竹绿
	Gr Grayish 涩调	C50M60Y50K10 灰红色	C45M50Y55K10 茶灰色	C45M50Y70K15 褐色	C50M35Y60K15 秋香绿	C65M45Y60 灰叶绿
	Dl Dull 钝调	C40M70Y65K15 赭石	C30M60Y80K15 驼色	C45M45Y75K10 茶黄	C60M35Y80K10 叶绿	C70M35Y65K15 墨绿
沉暗	Dp Deep 浓调	C45M100Y100 暗红	C40M75Y100 茶色	C55M55Y100 茶褐色	C75M55Y100 苔藓绿	C100M60Y100 浓绿
	Dk Dark 暗调	C50M100Y100K25 绛红	C50M80Y100K25 烟棕色	C50M50Y100K50 橄榄色	C80M50Y100K25 常青绿	C100M65Y100K25 深绿
	DGr Dark Grayish 最暗调	C25M100Y100K80 栗色	C70M85Y100K45 深茶色	C70M75Y100K45 深褐色	C85M75Y100K45 海草绿	C100M70Y100K55 森林绿

图12-2　NCD色相色调体系130色表　©2017 NCD

178

BG/蓝绿	B/蓝	PB/蓝紫	P/紫	RP/红紫	Neutral/无彩色
C100M20Y80 青绿	C100M40Y30 孔雀蓝	C100M70 蓝紫	C70M85 紫罗兰	C15M100Y55 深红	N9.5 白色 C0M0Y0K0
C85N35Y60 宝石绿	C85M30Y40 湖蓝	C85M60Y15 宝石蓝	C60M75Y20 青莲	C35M85Y40 梅红	N9 明灰 K10
C75M5Y50 石绿	C65Y20 天蓝	C60M30 石蓝	C45M50 紫粉	M60Y20 桃红	N8 银灰 K30
C50Y30 浅湖绿	C45Y10 淡湖蓝	C35M15 浅雾色	C25M35 浅紫	M35Y15 浅桃红	N7 深银 K40
C20Y10 淡湖绿	C15 淡蓝	C15M5 淡蓝灰	C5M10 淡紫	M15 淡桃红	N6 灰色 K50
C45M10Y35 灰绿	C45M20Y30 蓝灰	C45M30Y25 月光蓝	C30M30Y20 鸽灰	C25M30Y25 淡褐	N5 中灰 K60
C75M20Y50 葱绿	C70M30Y30 浅湖蓝	C60M40Y15 蓝紫灰	C45M50Y10 丁香紫	C25M55Y40 兰花色	N4 烟灰 K70
C65M40Y50 云杉绿	C55M30Y30K15 青灰	C55M45Y35K10 中蓝灰	C60M55Y45K10 紫灰	C55M60Y45K10 紫红灰	N3 深灰 K80
C80M50Y60K5 老绿	C70M40Y35K20 蓝灰	C65M45Y25K15 影蓝	C60M65Y35K15 灰茄紫	C50M70Y50K15 玫瑰色	N2 暗灰 K90
C100M60Y70 深翠绿	C100Y70Y60 钴蓝	C100M80Y40 普蓝	C75M90Y40 深紫	C60M100Y75 酒红	N1.5 黑色 C30M30Y30K100
C100M65Y80K25 深蓝绿	C100M75Y55K25 深孔雀蓝	C100M90Y45K15 藏蓝	C90M100Y55K25 茄紫	C50M100Y75K55 深酒红	
C100M75Y100K55 黑绿	C100M75Y65K45 普鲁士蓝	C100M80Y60K45 黑蓝	C95M100Y65K45 黑紫	C75M100Y75K55 深紫红	

（请读者注意：色相下方的CMYK值都是参考值，随着搭配和使用方法的不同，数值可以有差异)

● **感性的色彩坐标**

　　正如每个颜色都有明暗、浓淡等因素一样，任何色相都存在与其相通的色调。日本色彩设计研究所的一个重要创新成果就体现在其色彩坐标上。坐标上的130种代表色是以"色相和色调体系"为基础的。所有的颜色都定位在暖（W）或冷（C）、软（S）或硬(H)、清（K）或浊（G）三种坐标上。前面的内容对冷暖、软硬已有所涉及，这里重点介绍一下清色和浊色。

　　总体来讲，清色与晴空万里的清澈感觉相关，浊色跟灰暗的阴天、暗淡的、稳重的感觉相关。有彩色中的清色集中在彩度、明度偏高的区域，包括：V（锐调）、B（明调）、P(淡调)、Vp（最淡调）四个；浊色集中在中低彩度、中明度的区域，包括：S（强调）、LGr（淡弱调）、L（弱调）、Gr（涩调）、Dl（钝调）五个；心理上的浊色包括：Dp（浓调）、Dk（暗调）、DGr（最暗调）三个（这三个在工学上被认为是暗清色，但在心理学上却被认为是浊色）。

　　人类对色彩的感觉是共通的，色彩语言形象坐标就是用形容词来表达这种感觉 。在下面的坐标中(见图12-3)，周边是清色、清晰的颜色，中间是浊色、温和的颜色。无彩色中黑、白两色为清色，中间的灰色为浊色。白色有冷软（CS）的感觉，主要进行分隔配色，和清色配色有新鲜、柔软的感觉 。黑色有冷硬(CH)的感觉,和暖色搭配很协调,有律动、安定、充实感。

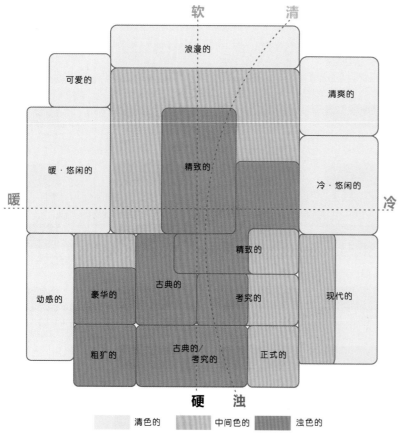

图12-3 清色、浊色、中间色坐标分布图　©2001 NCD

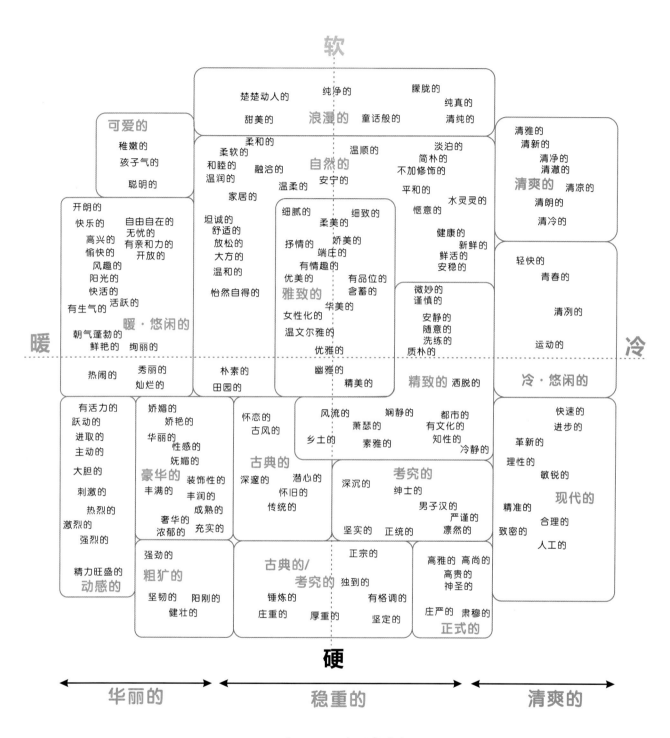

图12-4 语言形象坐标 © 1995 小林重顺 NCD

同为清色系或浊色系的搭配呈现出统一感，很容易成功。V（锐调）、B（明调）、P(淡调)、Vp（最淡调）与黑、白搭配，为一种清澈的清色搭配。清色更适合表现人工素材的光泽

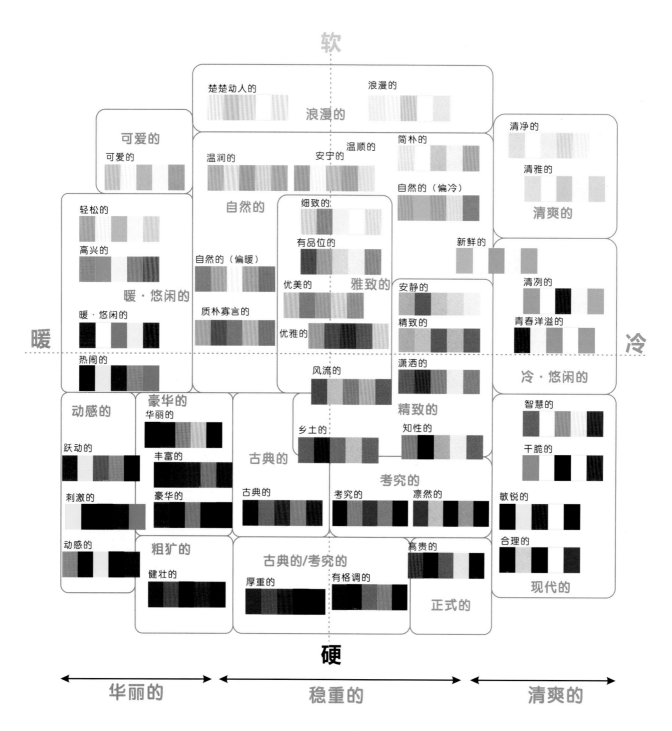

图12-5 五色配色形象坐标 © 1995 小林重顺 NCD

感。S（强调）、LGr（淡弱调）、L（弱调）、Gr（涩调）、D1（钝调）与灰色搭配，为一种沉暗的浊色搭配。浊色更适合表现自然素材的质感。

冷色给人倾向于清色的感觉，暖色则更多给人倾向于暖色的感觉。

小林重顺先生经过多年调查、搜集，整理出了语言形象坐标（见图12-4）、五色配色形象坐标（见图12-5）等资料，使纷繁的色彩以一种更容易理解、更整体系统、更直观的形象出现在人们面前，无疑给众多的色彩设计师带来了福音。

但原著中只有色彩坐标，没有具体的CMYK数值，对于广大平面设计师不免遗憾！本书中根据色谱对CMYK数值进行了还原（见图12-6）。

楚楚动人的
| C0 M15 Y5 K0 | C0 M30 Y10 K0 | C5 M20 Y0 K0 | C0 M0 Y0 K0 | C0 M15 Y15 K0 |

浪漫的
| C15 M5 Y0 K0 | C0 M5 Y25 K0 | C10 M25 Y0 K0 | C0 M0 Y0 K0 | C25 M0 Y10 K0 |

可爱的
| C5 M30 Y10 K0 | C0 M5 Y20 K0 | C50 M0 Y50 K0 | C0 M0 Y50 K0 | C0 M50 Y30 K0 |

轻松的
| C5 M40 Y50 K0 | C0 M5 Y20 K0 | C50 M0 Y50 K0 | C0 M0 Y50 K0 | C20 M5 Y50 K0 |

高兴的
| C5 M50 Y100 K0 | C80 M0 Y50 K0 | C0 M0 Y70 K0 | C60 M30 Y0 K0 | C0 M70 Y60 K0 |

清净的
| C30 M0 Y15 K0 | C0 M0 Y0 K0 | C20 M0 Y10 K0 | C25 M10 Y0 K0 | C15 M0 Y5 K0 |

清雅的
| C30 M0 Y15 K0 | C0 M0 Y0 K0 | C40 M0 Y30 K0 | C15 M0 Y0 K0 | C40 M0 Y10 K0 |

新鲜的
| C50 M0 Y100 K0 | C0 M0 Y0 K0 | C70 M0 Y100 K0 | C15 M0 Y0 K0 | C70 M0 Y20 K0 |

暖 悠闲的
| C100 M0 Y100 K0 | C0 M0 Y0 K0 | C100 M0 Y60 K0 | C0 M0 Y70 K0 | C100 M70 Y0 K0 |

热闹的
| C80 M100 Y0 K0 | C0 M0 Y100 K0 | C0 M100 Y100 K0 | C5 M50 Y100 K0 | C100 M0 Y70 K0 |

跃动的
| C100 M100 Y0 K0 | C0 M0 Y0 K0 | C100 M0 Y100 K0 | C5 M50 Y0 K0 | C0 M0 Y0 K100 |

刺激的
| C100 M0 Y0 K0 | C80 M100 Y0 K0 | C0 M0 Y80 K100 | C0 M100 Y0 K0 | C100 M0 Y50 K0 |

动感的
| C5 M100 Y100 K0 | C80 M100 Y0 K0 | C0 M0 Y100 K0 | C0 M0 Y0 K100 | C0 M0 Y80 K0 |

华丽的
| C0 M0 Y0 K100 | C0 M100 Y80 K0 | C0 M0 Y10 K0 | C60 M30 Y10 K0 | C80 M30 Y0 K0 |

丰富的
| C70 M100 Y100 K0 | C40 M100 Y100 K0 | C40 M85 Y100 K0 | C0 M60 Y100 K0 | C50 M90 Y100 K0 |

豪华的
| C0 M90 Y80 K0 | C100 M90 Y0 K60 | C40 M40 Y40 K0 | C80 M100 Y100 K0 | C0 M0 Y0 K100 |

清冽的
| C70 M0 Y100 K0 | C0 M0 Y0 K0 | C15 M80 Y0 K0 | C70 M0 Y0 K0 | C0 M0 Y20 K0 |

青春洋溢的
| C100 M80 Y0 K0 | C0 M0 Y50 K0 | C80 M0 Y50 K0 | C0 M0 Y0 K0 | C70 M0 Y100 K0 |

智慧的
| C40 M0 Y0 K60 | C0 M0 Y0 K0 | C70 M10 Y0 K0 | C10 M5 Y0 K0 | C90 M0 Y35 K0 |

干脆的
| C80 M0 Y100 K0 | C0 M0 Y0 K0 | C8 M0 Y0 K100 | C100 M70 Y35 K0 |

敏锐的
| C0 M0 Y0 K100 | C0 M0 Y100 K0 | C100 M80 Y0 K0 | C0 M0 Y0 K0 | C100 M70 Y0 K70 |

图12-6 五色配色形象坐标中的色彩数值

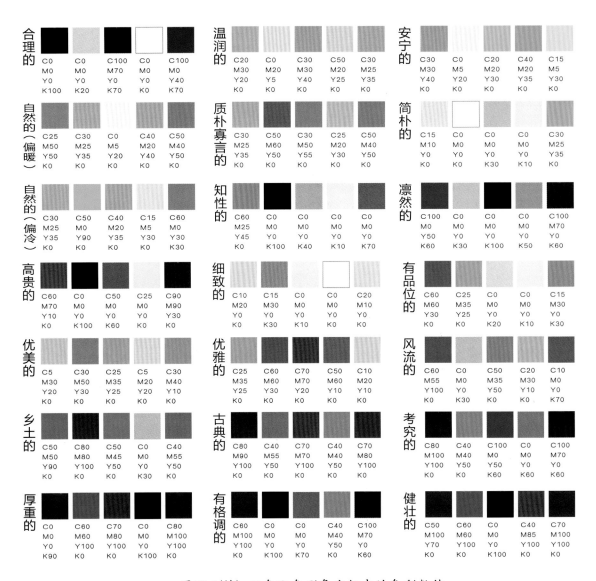

图12-6(续) 五色配色形象坐标中的色彩数值

人们品味饭菜的味道很容易,但要用色彩把味道表现出来却很难。小林重顺先生经过多年研究使这一难题得以破解,创立了味觉形象坐标（见图12-7）。本书中根据色谱对CMYK数值进行了还原（见图12-8）。酸的味道：黄、黄绿色系为基调的配色,会让人有酸的感觉,关联物有柠檬、柑橘、醋等。甜的味道：偏粉红色系的配色能激起人们对甜美食物的食欲,关联物有蛋糕、巧克力等。酸甜的味道：粉红色系和黄、黄绿色系搭配,有酸甜的感觉,关联物有水果、甜醋等。奶油的味道：白色、米黄色搭配成的柔美色系,适合表现奶油的香甜,关联物奶油、果冻等。口感好的：象牙色、浅褐色搭配,有柔软、圆滑的感觉,关联物有蛋

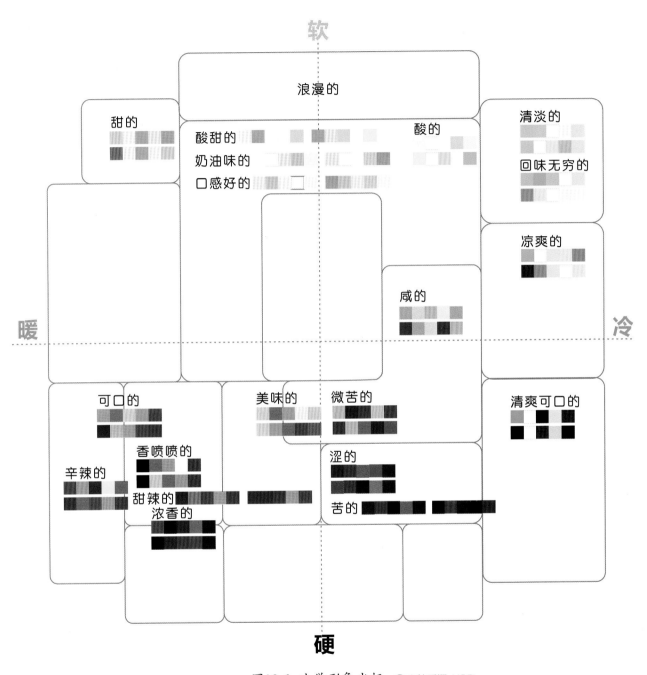

图12-7 味觉形象坐标 ©小林重顺 NCD

糕、慕斯、冰淇淋等。

可口的：橙色系列有可口浓香的感觉，关联物有面包、浓汤等。香喷喷的：棕褐色适合表现烧烤后香喷喷的味道，关联物有烧鸡、薄饼等。美味的：橙黄与茶色渐变的搭配容易有美味的口感，给人一种清淡中带有浓香的感觉，关联物有蒸煮食品、火锅等。浓香的：浓黑的橙、

红色系会有一种炖煮的浓香感，关联物有焖牛肉、咖啡等。甜辣的味道：以橙色、棕褐色为基调，加上紫红色，有表现甜辣的感觉，关联物有煎饼果子、汉堡等。辛辣的味道：发绿的黄色配上红色，有辛辣的感觉，关联物有咖喱、辣椒等。

　　清淡的：白色和淡蓝色搭配，有清爽、清淡的感觉，关联物有冷饮、泡饭等。回味无穷的：白色和淡青、淡绿、淡蓝搭配有种回味无穷的感觉，关联物有夏季的清淡食物、冰镇的酒等。凉爽的：白色和浅蓝色搭配，有凉爽的感觉，关联物有啤酒、凉白开等。清爽可口的：白色、黑色、蓝色系分隔搭配会给人一种清爽可口的感觉，关联物有啤酒、碳酸饮料等。

　　咸的味道：灰、浅灰色与蓝紫、黄色搭配有海水的感觉，关联物有盐、腌鱼、咸菜等。涩涩的味道：灰绿、墨绿和褐、灰色搭配，有涩的感觉，关联物有抹茶、柿子等。微苦的味道：土黄、褐、黄绿色搭配，会有微苦的感觉，关联物有咖啡、可可等。苦味：深灰色和深蓝绿色等凝重的颜色搭配，有苦的感觉，关联物有中药、黑咖啡等。

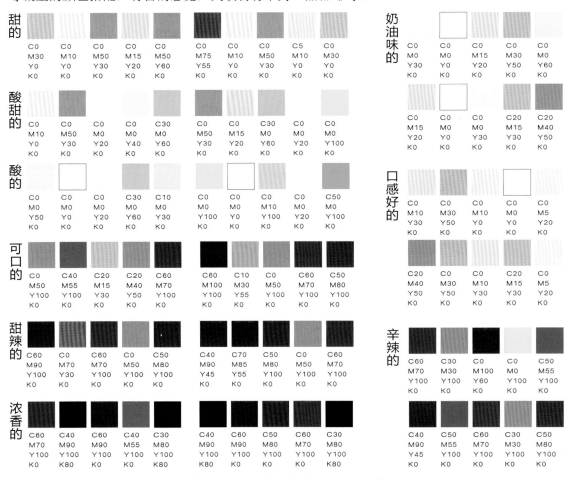

图12-8 味觉形象坐标中的色彩数值

186

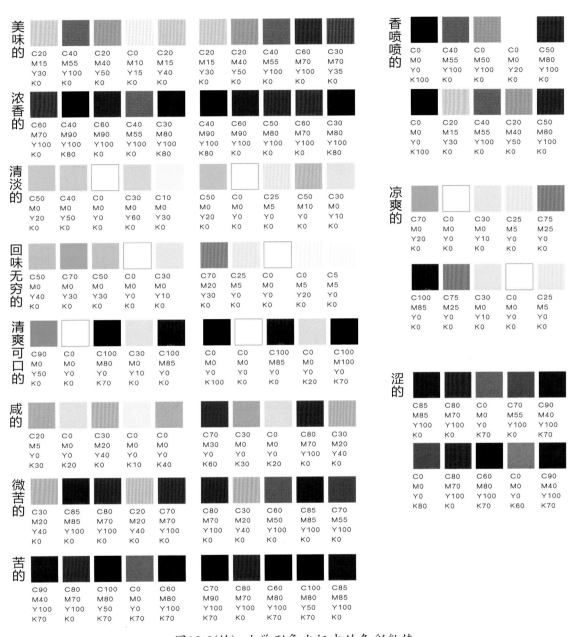

图12-8(续) 味觉形象坐标中的色彩数值

　　自然界四季的变化记录着气象的变化、也记录着色彩的变化。小林重顺先生根据其变化编制了十二个月的形象坐标（见图12-9）、四季形象坐标（见图12-10）。本书中也根据色谱对CMYK数值进行了还原（见图12-11）。

　　春天是带给人温暖的季节，到处洋溢着明亮、纯净、甜美的气息，像人们的孩提时代。不像其他季节天气会有剧烈的变化，整体上很平和。

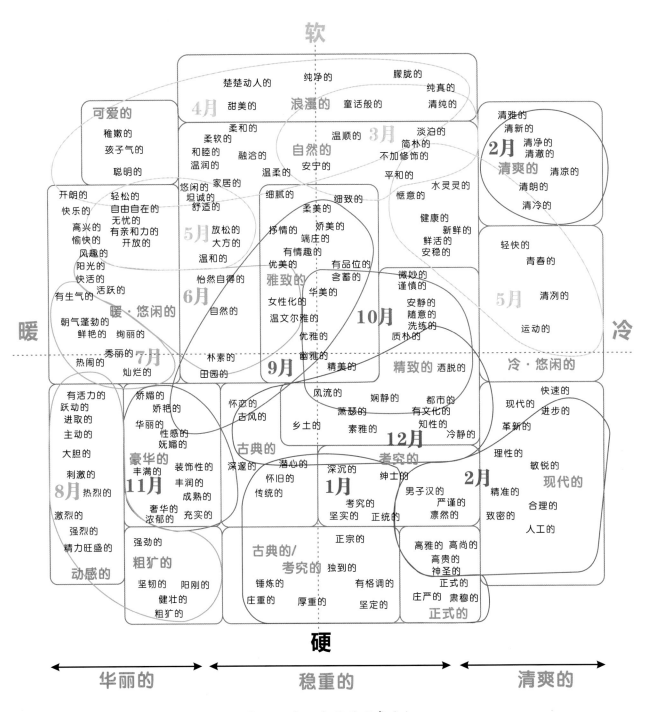

图12-9 十二个月的形象坐标 ⓒ 1996 小林重顺 NCD

夏天艳阳高照，是炎热的季节，人们追求凉爽，清色调的冷色系更适合。但也会突然下起雷阵雨或悄无声息地下起梅雨。

秋天自然万物在枯萎前给人们带来了丰硕的成果，红叶和成熟的果实给大地染上了绚丽的

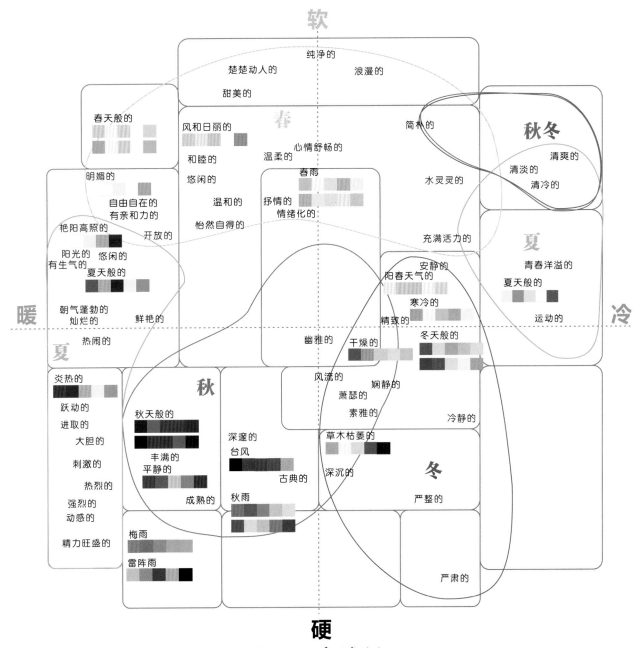

图12-10 四季形象坐标 © 1995 小林重顺 NCD

颜色,暖色、凝重的颜色述说着成熟。当秋色渐深，万物在秋雨的拍打下渐渐枯萎的时候，安宁、平和的气氛油然而生。

灰色和冷暗的浅灰色传达了冬天的寂寥。灰暗的天空乌云笼罩、干燥的地面、北风卷起的枯叶、冰封的水面都是典型的冬天景色。有时也会晴空万里,但阳光和夏天的骄阳不同，带来一种"阳春天气"懒洋洋的感觉，似乎比春天还要温暖。

189

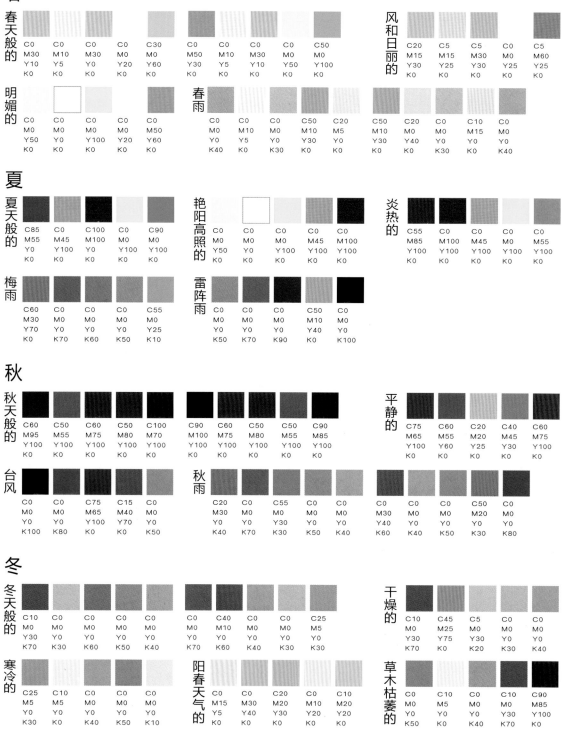

图12-11 四季形象坐标中的色彩数值

190

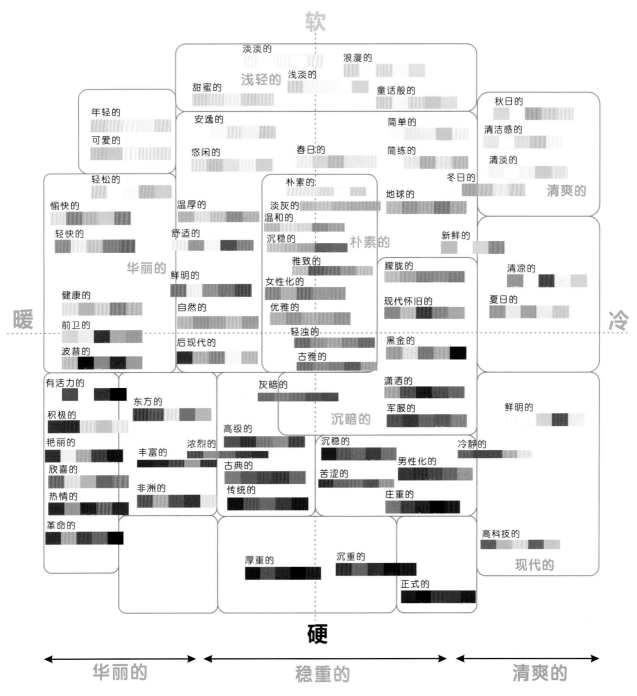

图12-12 色彩风格形象坐标 © 2022 范文东

　　每个设计师在设计作品之前都要先确定其作品的色彩风格倾向。为了给读者提供更多的、可参考的颜色，本书作者试着模仿小林重顺先生设计了上面这个色彩风格形象坐标（见图12-12），后边紧接着的页码有各种色彩风格的详细色值，有不成熟的地方，欢迎指正！

191

艳丽的色彩

C0	C0	C0	C0	C60	C100	C100	C100	C100	C90	C80	C30
M100	M80	M50	M10	M0	M0	M0	M40	M70	M90	M100	M100
Y70	Y100	Y100	Y100	Y100	Y90	Y50	Y20	Y0	Y0	Y0	Y20
K0	K0	K0	K0	K0	K0	K0	K0	K0	K0	K0	K0

C0	C0	C0	C0	C35	C100	C100	C100	C100	C100	C50	C20
M100	M70	M40	M0	M0	M0	M0	M30	M50	M85	M100	M100
Y100	Y100	Y100	Y100	Y100	Y100	Y60	Y0	Y0	Y0	Y0	Y20
K0	K0	K0	K0	K0	K0	K0	K0	K0	K0	K0	K0

鲜明的色彩

C0	C0	C0	C0	C40	C80	C90	C90	C80	C70	C60	C10
M80	M70	M40	M5	M0	M0	M0	M20	M40	M60	M80	M70
Y50	Y70	Y90	Y80	Y90	Y70	Y40	Y10	Y0	Y0	Y0	Y10
K0	K0	K0	K0	K0	K0	K0	K0	K0	K0	K0	K0

C4	C0	C2	C0	C33	C76	C77	C86	C90	C85	C53	C15
M92	M84	M36	M10	M4	M10	M13	M33	M43	M60	M92	M91
Y71	Y91	Y82	Y96	Y97	Y72	Y47	Y20	Y9	Y0	Y2	Y31
K0	K0	K0	K0	K0	K0	K0	K0	K0	K0	K0	K0

轻快的色彩

C0	C0	C0	C3	C26	C43	C70	C75	C84	C70	C37	C5
M68	M56	M33	M7	M4	M3	M0	M9	M15	M43	M72	M69
Y60	Y78	Y83	Y89	Y85	Y62	Y36	Y16	Y3	Y0	Y3	Y16
K0	K0	K0	K0	K0	K0	K0	K0	K0	K0	K0	K0

温厚的色彩

C4	C4	C2	C7	C24	C44	C60	C68	C70	C58	C32	C9
M52	M44	M35	M15	M7	M5	M4	M14	M32	M42	M55	M48
Y31	Y53	Y80	Y76	Y76	Y52	Y38	Y16	Y8	Y6	Y3	Y19
K0	K0	K0	K0	K0	K0	K0	K0	K0	K0	K0	K0

温和的色彩

C0	C0	C0	C0	C30	C50	C50	C60	C60	C50	C30	C0
M60	M50	M30	M5	M0	M0	M0	M0	M20	M40	M50	M50
Y30	Y40	Y50	Y50	Y60	Y40	Y20	Y10	Y0	Y0	Y0	Y10
K0	K0	K0	K0	K0	K0	K0	K0	K0	K0	K0	K0

浅淡的色彩

C3	C0	C2	C2	C8	C20	C40	C47	C41	C36	C16	C4
M29	M24	M14	M5	M2	M3	M2	M4	M10	M21	M35	M33
Y23	Y28	Y42	Y49	Y46	Y30	Y27	Y15	Y3	Y2	Y6	Y11
K0	K0	K0	K0	K0	K0	K0	K0	K0	K0	K0	K0

年轻的色彩

C0	C0	C0	C0	C10	C20	C30	C30	C30	C30	C20	C10
M30	M30	M20	M0	M0	M0	M0	M0	M10	M20	M20	M30
Y10	Y20	Y30	Y30	Y30	Y20	Y10	Y0	Y0	Y0	Y0	Y0
K0	K0	K0	K0	K0	K0	K0	K0	K0	K0	K0	K0

清淡的色彩

C3	C3	C2	C2	C5	C16	C15	C19	C19	C20	C15	C7
M11	M10	M6	M4	M2	M2	M3	M4	M8	M12	M13	M15
Y8	Y13	Y19	Y19	Y19	Y19	Y10	Y9	Y7	Y5	Y5	Y4
K0	K0	K0	K0	K0	K0	K0	K0	K0	K0	K0	K0

朴素的色彩

C10	C10	C7	C11	C14	C25	C35	C42	C32	C32	C20	C12
M20	M17	M16	M13	M8	M8	M5	M7	M15	M20	M18	M25
Y16	Y19	Y24	Y34	Y31	Y27	Y21	Y14	Y11	Y12	Y14	Y15
K0	K0	K0	K0	K0	K0	K0	K0	K0	K0	K0	K0

C10	C30	C40	C30	C30	C70	C0	C0	C40	C50	C50	C10
M30	M10	M10	M0	M30	M30	M0	M0	M10	M0	M0	M30
Y30	Y30	Y20	Y60	Y40	Y30	Y0	Y0	Y30	Y40	Y20	Y20
K10	K10	K10	K0	K30	K30	K25	K40	K10	K0	K0	K10

193

浓烈的色彩

C15	C11	C15	C14	C50	C87	C86	C90	C90	C96	C70	C33
M98	M90	M57	M35	M20	M25	M33	M45	M70	M91	M100	M97
Y93	Y95	Y96	Y96	Y100	Y96	Y69	Y25	Y5	Y6	Y5	Y50
K0	K0	K0	K0	K0	K0	K0	K0	K0	K0	K0	K0

庄重的色彩

C10	C20	C20	C20	C60	C100	C100	C100	C100	C90	C70	C50
M100	M90	M60	M30	M10	M10	M40	M40	M60	M80	M90	M100
Y50	Y100	Y100	Y100	Y100	Y70	Y50	Y10	Y0	Y0	Y0	Y30
K30	K20	K20	K20	K20	K20	K0	K30	K30	K30	K30	K10

C44	C45	C39	C40	C62	C92	C93	C93	C98	C98	C85	C69
M99	M93	M85	M58	M48	M49	M53	M56	M85	M96	M87	M90
Y98	Y93	Y100	Y99	Y98	Y86	Y70	Y58	Y27	Y44	Y31	Y46
K5	K5	K2	K2	K11	K17	K18	K17	K4	K16	K3	K11

沉稳的色彩

C15	C11	C11	C17	C34	C57	C82	C87	C87	C71	C45	C22
M73	M64	M48	M23	M19	M20	M22	M38	M52	M60	M84	M76
Y60	Y67	Y79	Y89	Y81	Y65	Y54	Y26	Y19	Y16	Y8	Y23
K0	K0	K0	K0	K0	K0	K0	K0	K0	K0	K0	K0

古雅的色彩

C36	C36	C28	C35	C41	C57	C62	C60	C69	C68	C55	C45
M69	M66	M51	M36	M32	M33	M36	M40	M47	M65	M68	M58
Y52	Y59	Y60	Y73	Y62	Y61	Y56	Y44	Y33	Y33	Y34	Y39
K0	K0	K0	K0	K0	K0	K0	K30	K0	K0	K0	K0

厚重的色彩

C44	C45	C39	C40	C62	C92	C93	C93	C98	C98	C85	C69
M99	M93	M85	M58	M48	M49	M53	M56	M97	M96	M87	M90
Y98	Y93	Y100	Y99	Y98	Y86	Y70	Y58	Y39	Y44	Y31	Y46
K35	K35	K32	K32	K43	K47	K48	K47	K42	K46	K43	K31

沉重的色彩

C70	C60	C50	C50	C70	C90	C100	C100	C100	C100	C80	C60
M100	M90	M70	M50	M40	M60	M60	M60	M80	M100	M90	M90
Y50	Y70	Y70	Y70	Y70	Y70	Y50	Y30	Y10	Y50	Y30	Y30
K10	K10	K10	K20	K30	K20	K30	K20	K0	K10	K30	K30

轻浊的色彩

C40	C30	C30	C40	C50	C80	C80	C90	C90	C80	C70	C50
M70	M70	M60	M40	M20	M30	M20	M40	M60	M60	M70	M80
Y50	Y60	Y70	Y70	Y70	Y70	Y40	Y30	Y30	Y20	Y20	Y30
K0	K0	K0	K0	K0	K0	K0	K0	K0	K0	K0	K0

灰暗的色彩

C30	C30	C30	C30	C40	C60	C70	C70	C70	C70	C60	C50
M50	M40	M30	M30	M20	M20	M30	M40	M50	M60	M60	M60
Y30	Y30	Y30	Y40	Y40	Y40	Y30	Y30	Y30	Y30	Y30	Y30
K30	K30	K30	K30	K30	K30	K30	K30	K30	K30	K30	K30

男性化色彩

C90	C100	C100	C100	C100	C100	C100	C70	C50	C50	C0	C40
M60	M60	M60	M80	M100	M40	M60	M50	M50	M70	M0	M40
Y70	Y50	Y30	Y40	Y50	Y10	Y0	Y30	Y70	Y70	Y0	Y70
K20	K10	K20	K0	K10	K30	K30	K30	K20	K10	K50	K0

冷静的色彩

C70	C70	C70	C90	C100	C100	C100	C100	C70	C40	C30	C100
M30	M50	M60	M60	M80	M100	M40	M60	M40	M20	M10	M40
Y30	Y30	Y30	Y30	Y40	Y50	Y10	Y0	Y30	Y10	Y0	Y50
K30	K30	K30	K0	K0	K10	K30	K30	K30	K10	K0	K0

传统的色彩

C70	C60	C50	C70	C90	C100	C100	C80	C30	C30	C20	C40
M100	M90	M70	M40	M60	M60	M100	M90	M10	M60	M60	M70
Y50	Y70	Y70	Y70	Y70	Y30	Y50	Y30	Y30	Y70	Y100	Y50
K10	K10	K10	K30	K20	K20	K10	K30	K10	K0	K20	K0

淡灰的色彩

C10	C10	C10	C10	C30	C40	C40	C40	C40	C40	C30	C20
M30	M30	M30	M20	M10	M10	M10	M10	M20	M30	M30	M30
Y10	Y20	Y30	Y30	Y30	Y30	Y20	Y10	Y10	Y10	Y10	Y10
K10	K10	K10	K10	K10	K10	K10	K10	K10	K10	K10	K10

朦胧的色彩

C10	C10	C30	C30	C20	C30	C40	C0	C10	C80	C30	C60
M30	M20	M10	M30	M30	M30	M20	M0	M40	M20	M30	M20
Y30	Y30	Y30	Y10	Y10	Y30	Y40	Y0	Y30	Y40	Y40	Y40
K10	K10	K10	K10	K10	K30	K30	K25	K10	K0	K30	K30

地球的色彩

C10	C10	C30	C40	C40	C50	C80	C60	C40	C10	C0	C30
M0	M20	M10	M10	M40	M20	M30	M20	M10	M30	M30	M60
Y30	Y30	Y30	Y10	Y70	Y70	Y70	Y0	Y30	Y20	Y20	Y70
K0	K10	K10	K10	K0	K0	K0	K0	K10	K10	K0	K0

清凉的色彩

C100	C100	C100	C90	C80	C30	C30	C60	C60	C100	C100	C30
M0	M40	M70	M20	M40	M0	M10	M20	M0	M40	M60	M0
Y50	Y20	Y0	Y10	Y0	Y0	Y0	Y0	Y10	Y10	Y30	Y10
K0	K0	K0	K0	K0	K0	K0	K0	K0	K30	K0	K0

清淡的色彩

C20	C30	C30	C30	C30	C50	C50	C60	C60	C20	C90	C50
M0	M0	M0	M10	M0	M0	M0	M0	M20	M20	M0	M40
Y20	Y10	Y0	Y0	Y60	Y40	Y20	Y10	Y0	Y0	Y40	Y0
K0	K0	K0	K0	K0	K0	K0	K0	K0	K0	K0	K0

新鲜的色彩

C60	C40	C80	C90	C90	C20	C30	C50	C80	C10	C0	C30
M0	M0	M0	M0	M20	M0	M0	M0	M40	M0	M0	M0
Y100	Y90	Y70	Y40	Y10	Y20	Y60	Y40	Y0	Y30	Y30	Y0
K0	K0	K0	K0	K0	K0	K0	K0	K0	K0	K0	K0

轻松的色彩

C0	C0	C0	C10	C0	C0	C20	C60	C0	C100	C10	C50
M30	M30	M20	M0	M40	M5	M30	M10	M0	M40	M30	M0
Y10	Y20	Y30	Y30	Y90	Y50	Y100	Y100	Y30	Y50	Y30	Y20
K0	K0	K0	K0	K0	K0	K20	K20	K0	K0	K10	K0

愉快的色彩

C0	C0	C0	C0	C40	C10	C0	C10	C60	C80	C0	C30
M10	M70	M40	M5	M0	M70	M0	M0	M0	M0	M100	M100
Y100	Y70	Y90	Y80	Y90	Y10	Y30	Y30	Y100	Y70	Y70	Y20
K0	K0	K0	K0	K0	K0	K0	K0	K0	K0	K0	K0

女性化色彩

C0	C0	C0	C0	C50	C30	C0	C0	C0	C60	C10	C30
M30	M30	M60	M50	M40	M50	M50	M80	M70	M80	M70	M80
Y10	Y20	Y30	Y40	Y0	Y0	Y10	Y50	Y70	Y0	Y10	Y70
K0	K0	K0	K0	K0	K0	K0	K0	K0	K0	K0	K0

甜蜜的色彩

C0	C0	C0	C0	C0	C0	C0	C0	C0	C0	C10	C20
M30	M30	M20	M50	M30	M80	M40	M5	M70	M0	M30	M20
Y10	Y20	Y30	Y40	Y50	Y50	Y90	Y80	Y70	Y30	Y0	Y0
K0	K0	K0	K0	K0	K0	K0	K0	K0	K0	K0	K0

童话的色彩

C10	C30	C20	C10	C50	C60	C50	C0	C30	C70	C60	C40
M0	M0	M20	M30	M0	M0	M40	M50	M0	M60	M80	M30
Y30	Y10	Y0	Y0	Y40	Y10	Y0	Y10	Y60	Y0	Y0	Y10
K0	K0	K0	K0	K0	K0	K0	K0	K0	K0	K0	K10

浪漫的色彩

C0	C0	C10	C20	C10	C50	C0	C10	C70	C90	C30	C0
M30	M0	M0	M20	M30	M0	M50	M70	M60	M0	M0	M30
Y10	Y30	Y30	Y0	Y0	Y40	Y10	Y10	Y0	Y40	Y60	Y50
K0	K0	K0	K0	K0	K0	K0	K0	K0	K0	K0	K0

优雅的色彩

C0	C0	C50	C10	C10	C10	C40	C40	C30	C60	C80	C40
M60	M50	M40	M30	M30	M30	M20	M30	M30	M70	M40	M40
Y30	Y40	Y0	Y10	Y20	Y30	Y10	Y10	Y10	Y0	Y0	Y70
K0	K0	K0	K10	K10	K10	K10	K10	K10	K0	K0	K0

健康的色彩

C0	C60	C0	C0	C0	C0	C90	C0	C30	C30	C0	C30
M10	M0	M30	M20	M70	M40	M20	M0	M0	M60	M40	M0
Y100	Y100	Y20	Y30	Y70	Y90	Y10	Y30	Y10	Y70	Y50	Y60
K0	K0	K0	K0	K0	K0	K0	K0	K0	K0	K0	K0

悠闲的色彩

C0	C0	C30	C10	C30	C40	C50	C0	C0	C40	C40	C40
M20	M0	M0	M20	M10	M40	M20	M40	M5	M0	M10	M10
Y30	Y30	Y30	Y30	Y30	Y70	Y70	Y90	Y80	Y90	Y30	Y20
K0	K0	K0	K10	K10	K0	K0	K0	K0	K0	K10	K10

安逸的色彩

C0	C10	C20	C30	C20	C10	C30	C0	C40	C0	C50	C60
M0	M0	M0	M20	M20	M30	M0	M50	M10	M20	M0	M20
Y30	Y30	Y20	Y0	Y0	Y20	Y60	Y40	Y30	Y30	Y20	Y0
K0	K0	K0	K0	K0	K10	K0	K0	K10	K0	K0	K0

欣喜的色彩

C0	C0	C0	C60	C70	C10	C0	C30	C0	C100	C30	C100
M100	M80	M10	M0	M60	M70	M50	M0	M50	M10	M50	M0
Y70	Y100	Y100	Y100	Y0	Y10	Y10	Y60	Y50	Y70	Y0	Y90
K0	K0	K0	K0	K0	K0	K0	K0	K20	K0	K0	K0

革命的色彩

C0	C0	C0	C100	C0	C0	C10	C10	C100	C90	C70	C0
M100	M50	M10	M70	M80	M70	M70	M100	M10	M80	M90	M0
Y70	Y100	Y100	Y0	Y50	Y70	Y10	Y50	Y70	Y0	Y0	Y0
K0	K0	K0	K0	K0	K0	K0	K30	K20	K30	K30	K100

前卫的色彩

C10	C60	C0	C30	C100	C15	C80	C0	C15	C70	C10	C5
M0	M100	M100	M0	M60	M100	M85	M80	M100	M70	M0	M10
Y70	Y0	Y20	Y60	Y0	Y20	Y0	Y0	Y0	Y50	Y100	Y0
K0	K0	K0	K0	K0	K0	K0	K0	K0	K0	K0	K0

C0	C20	C0	C70	C0	C10	C0	C65	C50	C35	C30	C0
M100	M0	M0	M0	M60	M30	M80	M100	M0	M100	M0	M0
Y100	Y100	Y0	Y40	Y100	Y30	Y10	Y40	Y100	Y0	Y100	Y100
K0	K0	K0	K0	K0	K10	K0	K0	K0	K0	K0	K0

有活力的色彩

C0	C100	C0	C10	C65	C5	C40	C5	C10	C100	C0	C0
M100	M60	M0	M90	M75	M0	M20	M100	M0	M0	M80	M10
Y100	Y0	Y50	Y0	Y0	Y0	Y10	Y75	Y0	Y0	Y100	Y0
K0	K0	K0	K0	K0	K0	K10	K0	K0	K75	K0	K0

C20	C85	C0	C0	C100	C0	C100	C0	C0	C0	C90	C0
M85	M35	M0	M100	M15	M10	M40	M55	M10	M100	M80	M5
Y70	Y15	Y0	Y60	Y60	Y30	Y50	Y100	Y25	Y25	Y50	Y25
K0	K0	K0	K0	K0	K0	K20	K0	K0	K0	K0	K0

积极的色彩

C0	C0	C0	C0	C80	C0	C85	C50	C0	C65	C65	C0
M100	M100	M10	M80	M90	M20	M100	M0	M10	M90	M0	M0
Y15	Y85	Y60	Y0	Y0	Y50	Y0	Y30	Y80	Y15	Y30	Y30
K0	K0	K0	K0	K0	K0	K0	K0	K0	K0	K0	K0

C0	C85	C10	C0	C100	C0	C0	C0	C0	C0	C70	C0
M80	M15	M10	M90	M80	M0	M60	M70	M0	M75	M0	M0
Y60	Y80	Y30	Y100	Y25	Y0	Y100	Y80	Y10	Y100	Y100	Y40
K0	K0	K0	K0	K25	K0	K0	K60	K0	K0	K0	K0

199

非洲的色彩

C0	C0	C70	C10	C20	C20	C30	C40	C100	C70	C100	C0
M80	M50	M40	M100	M90	M30	M70	M30	M100	M90	M60	M10
Y100	Y100	Y70	Y50	Y100	Y100	Y60	Y10	Y50	Y30	Y0	Y100
K20	K0	K30	K30	K20	K20	K0	K10	K10	K0	K30	K0

苦涩的色彩

C40	C60	C50	C10	C30	C30	C30	C60	C0	C40	C30	C20
M40	M90	M50	M20	M10	M30	M30	M20	M0	M70	M60	M30
Y70	Y70	Y70	Y30	Y30	Y30	Y40	Y40	Y0	Y50	Y70	Y10
K0	K10	K20	K10	K10	K30	K30	K30	K75	K0	K0	K10

沉稳的色彩

C70	C50	C50	C100	C10	C10	C30	C30	C30	C40	C60	C0
M100	M70	M50	M60	M30	M20	M40	M30	M30	M20	M20	M0
Y50	Y70	Y70	Y30	Y30	Y30	Y30	Y30	Y40	Y40	Y40	Y0
K10	K10	K20	K20	K10	K10	K30	K30	K30	K30	K30	K50

自然的色彩

C0	C0	C0	C100	C20	C30	C20	C50	C10	C10	C10	C10
M30	M20	M0	M0	M0	M20	M20	M40	M30	M30	M30	M20
Y20	Y30	Y30	Y30	Y20	Y0	Y0	Y0	Y10	Y20	Y30	Y30
K0	K0	K0	K0	K0	K0	K0	K0	K10	K10	K10	K10

C30	C40	C40	C20	C30	C0	C0	C0	C40	C50	C0	C0
M10	M10	M10	M30	M50	M50	M30	M5	M0	M20	M60	M50
Y30	Y30	Y20	Y10	Y0	Y40	Y50	Y50	Y90	Y70	Y30	Y10
K10	K10	K10	K10	K0	K0	K0	K0	K0	K0	K0	K0

C90	C0	C0	C60	C70	C0	C10	C40	C90	C100	C70	C80
M0	M80	M30	M80	M50	M70	M70	M90	M70	M30	M40	M60
Y30	Y80	Y70	Y20	Y80	Y30	Y10	Y100	Y0	Y30	Y0	Y50
K30	K0	K30	K0	K0	K30	K0	K0	K10	K0	K0	K0

东方的色彩

C40	C70	C30	C0	C50	C0	C0	C0	C60	C60	C0	C80
M40	M40	M0	M50	M0	M90	M90	M20	M60	M0	M20	M0
Y0	Y60	Y100	Y90	Y50	Y10	Y80	Y20	Y0	Y50	Y50	Y100
K0	K0	K0	K0	K20	K20	K0	K0	K0	K0	K40	K0

C90	C0	C70	C70	C80	C90	C100	C100	C0	C0	C0	C0
M90	M80	M60	M100	M0	M20	M80	M20	M70	M50	M10	M30
Y40	Y90	Y40	Y70	Y30	Y30	Y0	Y70	Y100	Y60	Y30	Y90
K0	K30	K0	K0	K0	K0	K10	K0	K0	K0	K30	K0

高科技的色彩

C80	C80	C40	C20	C30	C50	C30	C30	C100	C20	C100	C40
M60	M80	M40	M0	M10	M40	M20	M0	M50	M40	M0	M100
Y50	Y0	Y50	Y0	Y20	Y10	Y40	Y10	Y0	Y70	Y0	Y0
K0	K0	K0	K30	K0	K0	K0	K20	K0	K30	K0	K50

C60	C80	C60	C70	C100	C100	C0	C40	C60	C40	C0	C30
M100	M40	M0	M30	M80	M0	M100	M20	M40	M40	M10	M20
Y70	Y30	Y30	Y0	Y0	Y80	Y80	Y40	Y50	Y60	Y30	Y70
K0	K0	K0	K0	K0	K0	K0	K0	K0	K50	K30	K0

现代怀旧的色彩

C30	C0	C80	C70	C0	C60	C80	C0	C20	C90	C40	C40
M60	M30	M80	M30	M0	M100	M80	M20	M90	M60	M40	M0
Y30	Y30	Y100	Y60	Y40	Y60	Y0	Y10	Y60	Y40	Y0	Y40
K0	K0	K0	K0	K40	K0	K0	K0	K0	K0	K0	K0

C0	C0	C100	C100	C100	C0	C80	C20	C30	C0	C30	C0
M40	M70	M60	M90	M40	M0	M0	M0	M70	M10	M0	M10
Y50	Y80	Y70	Y30	Y50	Y30	Y60	Y100	Y70	Y20	Y0	Y70
K0	K0	K0	K0	K0	K60	K0	K0	K0	K0	K0	K20

波普的色彩

C0	C0	C0	C100	C100	C100	C0	C100	C20	C80	C60	C100
M100	M10	M40	M100	M0	M0	M100	M0	M100	M50	M0	M60
Y100	Y20	Y60	Y0	Y80	Y0	Y0	Y30	Y0	Y0	Y10	Y0
K0	K0	K0	K0	K0	K0	K0	K0	K0	K0	K0	K0

C0	C100	C0	C90	C50	C40	C0	C20	C30	C0	C0	C0
M90	M0	M40	M0	M50	M0	M0	M20	M0	M0	M80	M40
Y100	Y100	Y100	Y50	Y0	Y40	Y60	Y0	Y20	Y20	Y20	Y0
K0	K0	K0	K0	K0	K0	K0	K0	K0	K40	K0	K0

C0	C0	C40	C0	C20	C100	C0	C100	C90	C0	C40	C80
M60	M50	M0	M0	M40	M0	M50	M70	M0	M40	M100	M70
Y0	Y80	Y90	Y80	Y0	Y60	Y60	Y0	Y70	Y50	Y0	Y0
K0	K0	K0	K0	K0	K0	K0	K0	K0	K0	K0	K0

后现代的色彩

C40	C0	C0	C10	C20	C0	C70	C30	C0	C0	C30	C0
M20	M20	M70	M30	M0	M100	M50	M10	M30	M50	M20	M40
Y20	Y60	Y80	Y30	Y10	Y30	Y30	Y0	Y50	Y40	Y40	Y40
K0	K20	K0	K0	K0	K0	K40	K20	K0	K0	K0	K0

C60	C0	C0	C100	C0	C0	C20	C20	C0	C0	C20	C10
M0	M70	M0	M90	M30	M0	M20	M0	M20	M0	M90	M60
Y0	Y50	Y50	Y10	Y10	Y10	Y0	Y20	Y20	Y30	Y80	Y100
K40	K0	K0	K0	K20	K30	K0	K0	K0	K60	K0	K0

C0	C20	C0	C0	C40	C70	C40	C0	C20	C10	C0	C20
M10	M20	M30	M70	M0	M50	M70	M20	M90	M30	M10	M0
Y70	Y40	Y30	Y60	Y0	Y0	Y60	Y40	Y100	Y30	Y20	Y10
K20	K0	K0	K0	K50	K0	K0	K0	K0	K0	K0	K20

军服的色彩

C50	C70	C90	C40	C100	C90	C80	C30	C40	C30	C40	C60
M50	M40	M60	M70	M40	M50	M30	M10	M10	M30	M20	M20
Y70	Y70	Y70	Y90	Y30	Y30	Y10	Y30	Y30	Y40	Y40	Y40
K20	K30	K20	K30	K10	K0	K0	K10	K10	K30	K30	K30

简约的黑金

C23	C30	C20	C12	C80	C2	C12	C90	C50	C40	C23	C10
M22	M40	M12	M20	M80	M0	M15	M100	M55	M50	M33	M30
Y65	Y85	Y14	Y42	Y70	Y10	Y35	Y50	Y95	Y100	Y83	Y80
K0	K0	K0	K0	K60	K0	K0	K90	K0	K0	K0	K0

春日的微风

C0	C15	C40	C30	C8	C30	C45	C30	C50	C15	C5	C20
M0	M5	M5	M5	M3	M10	M10	M0	M5	M5	M0	M0
Y60	Y25	Y5	Y60	Y2	Y0	Y85	Y20	Y35	Y60	Y25	Y5
K0	K0	K0	K0	K0	K0	K0	K0	K10	K0	K0	K0

夏日的海岸

C90	C30	C85	C30	C5	C0	C25	C15	C50	C50	C5	
M10	M10	M5	M0	M5	M30	M0	M15	M30	M5	M5	M20
Y0	Y5	Y15	Y10	Y10	Y45	Y25	Y8	Y20	Y10	Y20	Y30
K0	K0	K0	K0	K0	K0	K0	K0	K0	K0	K0	K0

秋日的水绿

C45	C25	C15	C5	C55	C20	C3	C20	C30	C50	C30	C20
M0	M5	M0	M0	M55	M20	M8	M0	M10	M20	M10	M10
Y15	Y15	Y15	Y10	Y55	Y15	Y6	Y30	Y20	Y70	Y60	Y40
K0	K0	K0	K0	K0	K0	K0	K0	K0	K0	K0	K0

冬日的暖阳

C0	C45	C0	C0	C33	C17	C0	C12	C0	C0	C5	C30
M15	M30	M20	M5	M22	M12	M20	M8	M7	M15	M15	M20
Y45	Y25	Y50	Y20	Y20	Y33	Y40	Y5	Y30	Y8	Y8	Y5
K0	K0	K0	K0	K0	K0	K0	K5	K0	K0	K0	K0

舒适的色彩

C0	C90	C0	C0	C60	C5	C60	C70	C0	C20	C40	C0
M50	M60	M0	M50	M80	M10	M80	M0	M0	M100	M0	M10
Y80	Y0	Y60	Y30	Y90	Y50	Y20	Y0	Y40	Y50	Y70	Y30
K0	K0	K0	K0	K0	K0	K0	K0	K0	K0	K0	K0

C70	C10	C10	C100	C70	C10	C0	C20	C0	C0	C85	C0
M30	M60	M5	M60	M0	M0	M60	M100	M0	M50	M0	M0
Y100	Y40	Y35	Y0	Y50	Y10	Y40	Y100	Y0	Y100	Y100	Y15
K0	K0	K0	K0	K0	K0	K0	K0	K0	K0	K0	K0

热情的色彩

C0	C40	C0	C10	C30	C0	C50	C0	C15	C50	C5	C20
M100	M100	M60	M100	M80	M70	M60	M90	M55	M80	M90	M50
Y65	Y30	Y100	Y0	Y60	Y60	Y0	Y80	Y5	Y10	Y10	Y40
K0	K0	K0	K0	K0	K0	K40	K0	K0	K40	K0	K0

C40	C60	C10	C0	C20	C0	C0	C30	C0	C20	C0	C0
M100	M80	M40	M85	M100	M30	M50	M100	M0	M100	M70	M0
Y30	Y0	Y0	Y35	Y30	Y20	Y0	Y0	Y0	Y40	Y30	Y0
K0	K20	K10	K0	K0	K0	K0	K0	K20	K0	K0	K0

可爱的色彩

C0	C0	C0	C0	C0	C10	C0	C0	C60	C0	C30	C0
M40	M60	M0	M50	M0	M20	M30	M10	M0	M60	M0	M5
Y20	Y40	Y0	Y10	Y30	Y0	Y10	Y30	Y30	Y20	Y10	Y20
K0	K0	K0	K0	K0	K0	K0	K0	K0	K0	K0	K0

C0	C50	C10	C0	C40	C0	C20	C40	C0	C0	C0	C50
M40	M0	M0	M20	M0	M50	M0	M20	M40	M50	M20	M10
Y0	Y20	Y20	Y0	Y20	Y30	Y30	Y0	Y10	Y0	Y10	Y10
K0	K0	K0	K0	K0	K0	K0	K0	K0	K0	K0	K0

潇洒的色彩

C70	C100	C30	C60	C100	C40	C60	C30	C70	C60	C30	C50
M60	M60	M20	M70	M60	M30	M80	M50	M50	M70	M20	M30
Y30	Y0	Y10	Y40	Y50	Y60	Y100	Y30	Y0	Y80	Y10	Y20
K0	K20	K40	K10	K10	K0	K50	K60	K10	K70	K70	K20

C60	C100	C0	C90	C90	C20	C0	C0	C30	C50	C20	C20
M90	M90	M0	M90	M30	M0	M0	M60	M40	M50	M60	M20
Y100	Y60	Y0	Y30	Y0	Y0	Y0	Y100	Y100	Y60	Y50	Y40
K30	K0	K70	K50	K60	K40	K100	K40	K40	K40	K40	K30

正式的色彩

C80	C70	C80	C70	C60	C70	C0	C60	C30	C50	C70	C30
M40	M100	M50	M60	M60	M40	M0	M70	M20	M0	M50	M40
Y80	Y0	Y0	Y40	Y60	Y0	Y0	Y20	Y0	Y0	Y0	Y0
K50	K50	K20	K50	K50	K30	K90	K50	K40	K80	K40	K30

C70	C70	C30	C100	C0	C0	C80	C40	C20	C20	C20	C0
M70	M60	M20	M80	M0	M0	M0	M0	M0	M0	M0	M0
Y90	Y100	Y30	Y40	Y0	Y0	Y60	Y60	Y30	Y0	Y0	Y0
K40	K0	K0	K0	K80	K35	K80	K60	K20	K90	K70	K60

雅致的色彩

C30	C60	C0	C40	C50	C0	C50	C10	C20	C50	C0	C0
M70	M70	M40	M80	M70	M50	M100	M70	M30	M80	M60	M40
Y10	Y0	Y40	Y20	Y20	Y0	Y40	Y0	Y50	Y0	Y20	Y10
K0	K0	K0	K0	K0	K0	K10	K0	K0	K30	K0	K0

C60	C60	C0	C40	C20	C80	C40	C60	C10	C50	C40	C20
M100	M100	M5	M60	M30	M100	M100	M80	M40	M100	M40	M10
Y50	Y60	Y5	Y10	Y100	Y50	Y30	Y0	Y0	Y60	Y80	Y50
K0	K30	K10	K0	K0	K0	K0	K20	K10	K20	K0	K0

古典的色彩

C40	C70	C30	C30	C70	C10	C50	C30	C20	C30	C30	C0
M60	M60	M30	M50	M50	M40	M50	M70	M50	M50	M60	M20
Y30	Y80	Y60	Y100	Y60	Y30	Y100	Y90	Y40	Y100	Y80	Y30
K0	K0	K0	K0	K0	K0	K40	K0	K0	K40	K0	K0

C0	C70	C0	C40	C50	C0	C30	C60	C0	C60	C30	C5
M0	M80	M0	M30	M90	M0	M40	M80	M10	M70	M30	M5
Y50	Y100	Y10	Y50	Y90	Y0	Y100	Y90	Y30	Y80	Y40	Y15
K30	K0	K0	K0	K0	K10	K0	K30	K20	K10	K0	K0

高级的色彩

C30	C70	C0	C30	C60	C0	C60	C30	C30	C50	C20	C30
M40	M60	M0	M30	M90	M0	M50	M40	M40	M70	M50	M10
Y60	Y90	Y0	Y50	Y100	Y10	Y50	Y100	Y20	Y90	Y40	Y20
K0	K10	K20	K0	K0	K20	K20	K20	K0	K20	K10	K0

C20	C20	C10	C40	C50	C0	C40	C10	C10	C0	C0	C0
M20	M20	M0	M30	M90	M0	M70	M30	M20	M20	M20	M0
Y60	Y80	Y20	Y50	Y90	Y0	Y90	Y90	Y30	Y60	Y40	Y10
K60	K20	K10	K0	K0	K10	K30	K0	K10	K30	K80	K10

鲜明的色彩

C60	C80	C0	C50	C90	C5	C80	C30	C0	C80	C40	C0
M0	M90	M0	M0	M70	M0	M60	M0	M0	M50	M0	M5
Y0	Y0	Y0	Y0	Y0	Y5	Y0	Y0	Y10	Y0	Y0	Y30
K0	K0	K0	K0	K0	K0	K0	K0	K0	K0	K0	K0

C80	C70	C10	C50	C70	C10	C70	C30	C20	C100	C70	C20
M20	M0	M0	M0	M40	M0	M0	M0	M0	M0	M20	M0
Y0	Y0	Y10	Y20	Y0	Y0	Y10	Y20	Y10	Y0	Y0	Y20
K0	K0	K0	K0	K0	K0	K0	K0	K0	K50	K0	K10

简练的色彩

C30 M20 Y20 K0	C30 M0 Y0 K50	C0 M0 Y0 K0	C15 M20 Y20 K0	C20 M0 Y0 K50	C10 M0 Y0 K0	C0 M0 Y0 K50	C40 M30 Y20 K10	C20 M10 Y10 K0	C10 M20 Y0 K40	C40 M40 Y30 K10	C20 M10 Y20 K0

C50 M20 Y20 K0	C0 M0 Y0 K20	C30 M20 Y40 K50	C20 M20 Y30 K0	C30 M20 Y0 K10	C5 M5 Y0 K0	C0 M0 Y20 K30	C20 M40 Y40 K0	C5 M5 Y5 K0	C20 M30 Y30 K0	C40 M20 Y50 K0	C0 M0 Y10 K0

简单的色彩

C20 M10 Y0 K20	C40 M30 Y50 K0	C0 M0 Y5 K10	C20 M5 Y5 K30	C40 M30 Y10 K0	C5 M5 Y0 K10	C20 M30 Y0 K50	C40 M50 Y70 K0	C10 M0 Y0 K10	C40 M20 Y10 K30	C30 M40 Y50 K0	C5 M0 Y0 K15

C10 M10 Y20 K0	C0 M0 Y0 K35	C0 M0 Y0 K10	C40 M20 Y0 K20	C20 M10 Y0 K10	C5 M5 Y0 K0	C0 M0 Y0 K20	C50 M30 Y20 K0	C15 M0 Y0 K5	C40 M40 Y0 K0	C0 M0 Y10 K30	C0 M0 Y10 K5

清洁感的色彩

C50 M20 Y10 K0	C40 M20 Y20 K0	C30 M0 Y20 K0	C40 M10 Y15 K0	C20 M30 Y0 K10	C35 M5 Y10 K0	C35 M15 Y0 K5	C10 M5 Y30 K0	C15 M10 Y5 K0	C30 M20 Y10 K5	C10 M0 Y15 K5	C20 M10 Y10 K0

C30 M5 Y5 K0	C15 M15 Y25 K0	C0 M0 Y0 K0	C50 M0 Y15 K0	C30 M0 Y0 K0	C10 M10 Y30 K0	C40 M10 Y0 K0	C20 M0 Y0 K0	C10 M0 Y0 K0	C30 M0 Y10 K0	C0 M5 Y20 K0	C20 M25 Y50 K0

第十三章 脱口而出你想要的色彩

● 潘通色卡很准，但不易记

目前，国际和中国流行色一般用潘通等色号表示，优点是能准确落实所要的色彩，缺点也较明显：不易记，不直观。比如，PANTONE 18-3715TPX是一种什么样的颜色？即使专业人士不查色卡也难说清。

● 打通四类常用色名的沟壑，直击设计师痛点，脱口而出你想要的色彩

大众对色彩有各种叫法，有的源自传统，有的源自流行语等。现代生活中，最常接触到的大多是彩妆、服装面料、手机、汽车、涂料等方面的色名；学过美术的人由于受专业训练时会经常用到西画或国画颜料，更习惯用颜料上标注的名称；中国传统文化中也对某些色彩有一些专用语。其间到底有多大区别和相通之处，对大多数设计师来说是个困扰多年的问题。本书作者针对这个痛点，结合自己对中国、西方绘画、出版印刷的理解和经验，综合国家标准色谱等繁多参考资料，花了很大精力去排序整理，试着将1800多个色块的色名及CMYK色值汇集到一起，编辑了一个色表供大家参考，一是希望能为设计师除烦解忧，二是希望能为中国早日能有自己成熟的色彩体系尽一点绵薄之力。

每个设计师在向客户介绍自己的方案时，都会想用通俗形象的，或有诗意和文化内涵的色彩把方案介绍给客户，最好还有背后的故事，使方案更有画面感和说服力。此外，对设计师而言，熟悉色名和色值无疑会为形成设计思路和具体实施带来极大便利。

下面把时尚的、大众易懂的色名称用F（Fashion的首字母），西画颜料（如油画、丙烯、水粉等）色名用W（Western painting的首字母）表示，东方传统色名用T（Tradition的首字母）表示，中国画颜料色名用C（Chinese painting）表示。在这四项中有的色名可能会相同或空缺，毕竟古代没有化学颜料，主要以矿物或植物颜料为主，可生产的颜料数量有限，加上生活没有现代生活丰富，色名也必然没有现在多。

西画、国画颜料一般为12色、18色、24色、36色、42色、50色、54色等，颜色有限，但在学画人脑中根深蒂固，用调色板可以调出变化无穷的颜色。

这里大致是根据红紫及含灰色调、橙黄及含灰色调、绿蓝及含灰色调、蓝紫及含灰色调、倾向性弱的灰色调五部分来安排的大致顺序。设计师想好大致色彩方向就可以到下表中去找，或直接选用，或根据这些色另做调整。

● **红紫及含灰色调** © 2022 范文东

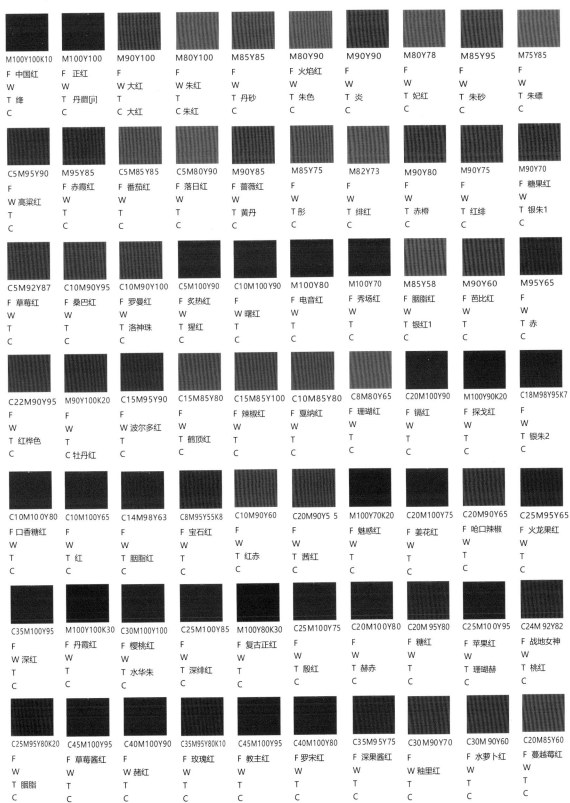

M100Y100K10	M100Y100	M90Y100	M80Y100	M85Y85	M80Y90	M90Y90	M80Y78	M85Y95	M75Y85
F 中国红	F 正红	F	F	F	F 火焰红	F	F	F	F
W	W	W 大红	W 朱红	W	W	W	W	W	W
T 绛	T 丹阙[jì]	T	T	T 丹砂	T 朱色	T 炎	T 妃红	T 朱砂	T 朱磦
C	C	C 大红	C 朱红	C	C	C	C	C	C

C5M95Y90	M95Y85	C5M85Y85	C5M80Y90	M90Y85	M85Y75	M82Y73	M90Y80	M90Y75	M90Y70
F	F 赤霞红	F 番茄红	F 落日红	F 蔷薇红	F	F	F	F	F 糖果红
W 高粱红	W	W	W	W	W	W	W	W	W
T	T	T	T 黄丹	T 肜	T 绯红	T 赤橙	T 红绯	T 银朱1	
C	C	C	C	C	C	C	C	C	C

C5M92Y87	C10M90Y95	C10M90Y100	C5M100Y90	C10M100Y90	M100Y80	M100Y70	M85Y58	M90Y60	M95Y65
F 草莓红	F 桑巴红	F 罗曼红	F 炙热红	F	F 电音红	F 秀场红	F 胭脂红	F 芭比红	F
W	W	W	W	W 曙红	W	W	W	W	W
T	T	T 洛神珠	T 猩红	T	T	T	T 银红1	T	T 赤
C	C	C	C	C	C	C	C	C	C

C22M90Y95	M90Y100K20	C15M95Y90	C15M85Y80	C15M85Y100	C10M85Y80	C8M80Y65	C20M100Y90	M100Y90K20	C18M98Y95K7
F	F	F	F	F 辣椒红	F 戛纳红	F 珊瑚红	F 镉红	F 探戈红	F
W	W	W 波尔多红	W	W	W	W	W	W	W
T 红桦色	T	T	T 鹤顶红	T	T	T	T	T	T 银朱2
C	C 牡丹红	C	C	C	C	C	C	C	C

C10M100Y80	C10M100Y65	C14M98Y63	C8M95Y55K8	C10M90Y60	C20M90Y55	M100Y70K20	C20M100Y75	C20M90Y65	C25M95Y65
F 口香糖红	F	F	F 宝石红	F	F 魅惑红	F	F 姜花红	F 哈口辣椒	F 火龙果红
W	W	W	W	W	W	W	W	W	W
T	T 红	T 胭脂红	T	T 红赤	T 茜红	T	T	T	T
C	C	C	C	C	C	C	C	C	C

C35M100Y95	M100Y100K30	C30M100Y100	C25M100Y85	M100Y80K30	C25M100Y75	C20M100Y80	C20M95Y80	C25M100Y95	C24M92Y82
F	F 丹霞红	F 樱桃红	F	F 复古正红	F	F	F 糖红	F 苹果红	F 战地女神
W 深红	W	W	W	W	W	W	W	W	W
T	T	T 水华朱	T 深绯红	T	T 殷红	T 赫赤	T	T 珊瑚赫	T 桃红
C	C	C	C	C	C	C	C	C	C

C25M95Y80K20	C45M100Y95	C40M100Y90	C35M95Y80K10	C45M100Y95	C40M100Y80	C35M95Y75	C30M90Y70	C30M90Y60	C20M85Y60
F	F 草莓酱红	F	F 玫瑰红	F 教主红	F 罗宋红	F 深果酱红	F	F 水萝卜红	F 蔓越莓红
W	W	W 赭红	W	W	W	W	W 釉里红	W	W
T 胭脂	T	T	T	T	T	T	T	T	T
C	C	C	C	C	C	C	C	C	C

209

M80Y64K16	C20M80Y75	C15M75Y80	C15M80Y75	C15M75Y60	C10M80Y60	C10M85Y55	C15M85Y70	C15M85Y65	C5M70Y60
F	F	F 元气蜜橘	F	F 热情红	F	F 果冻红	F	F 枫叶红	F 火烧云
W	W	W	W	W	W	W	W	W	W
T �砂	T 炽[xi]炽	T	T 洗朱	T	T 芬芳红	T	T 赤丹	T	T
C	C	C	C	C	C	C	C	C	C

C7M70Y45	M80Y40	M77Y44	M75Y35	M75Y50	M65Y45	M60Y40	M60Y30	M65Y35	C5M45Y25
F 粉芭比	F 热粉	F	F	F 蜜桃粉	F 金鱼草粉	F 深粉	F 浆果红	F	F 荷红
W	W	W	W	W	W	W	W	W	W
T	T	T 韩红	T 蔷薇色	T	T	T	T	T 嫣红	T
C	C	C	C	C	C	C	C	C	C

M40Y30	M35Y30	M45Y40	M50Y40	M55Y50	M60Y55	M65Y55	M60Y45	M70Y60	M75Y65
F 蜜桃粉	F	F 鱼肉粉	F 红粉	F	F 绯红	F 橘粉色	F 裸粉色	F 朝霞红	F 粉橘色
W	W	W	W	W	W	W	W	W	W
T	T 十样锦	T 海天霞	T	T 酡颜	T 缙[jin]云	T	T	T 铅丹色	T
C	C	C	C	C	C	C	C	C	C

M30Y15	M35Y15	M40Y22	M45Y25	M50Y30	M50Y25	M55Y25	M50Y20	M55Y12	M60Y20
F	F	F 火烈粉	F 珊瑚粉	F 草莓粉	F	F	F 新娘	F	F 玫粉红
W	W	W	W	W	W	W	W	W	W
T 浅绯红	T 桃夭	T	T 珊瑚色	T	T 红梅	T 桃色	T 杨妃	T 薄红梅	T
C	C	C	C	C	C	C	C	C	C

M25Y15	M20Y15	M30Y20	M35Y25	M30Y25	C3M25Y8	C2M27Y10	M40Y10	M60Y15	M70Y20
F	F	F 桃粉	F 香槟粉	F 锦缎粉	F 初生	F 嫩粉	F	F 棉花糖粉	F 亮玫瑰粉
W 波斯菊	W 淡妃	W	W	W	W	W	W	W	W
T	T	T	T	T	T	T	T 鸨色	T	T
C	C	C	C	C	C	C	C	C	C

M100Y50	M97Y45	M95Y50	C95Y40	M85Y30	M100Y30	M100Y25	M95Y10	M100	C15M95
F	F	F 艳粉	F 宝石粉	F	F 靓玫瑰	F	F 宝石粉	F 品红	F 金钟粉
W 玫瑰红	W	W	W	W	W	W 桃红	W	W	W
T	T 品红	T	T	T 洋红	T	T	T	T	T
C	C	C	C	C	C	C	C	C	C

M70Y30	C5M60Y25	C5M75Y30	M85Y10	M85Y20	C5M85Y25	C10M100Y50K10	C35M100Y65	C30M90Y50	C30M90Y30
F 西柚粉	F 牡丹粉	F 靓魅粉	F 粉洋红	F	F 奶油粉	F	F 果冻紫红	F	F
W	W	W	W	W 蔷薇	W	W	W 红灰	W	W
T	T	T	T	T	T	T	T	T	T 红踯躅
C	C	C	C	C	C	C 桃红	C	C	C

M55	M67	M75	C5M75	C10M80	C15M80Y10	C20M85Y10	C20M90Y20	C30M100Y10	C40M90Y40
F 瞿麦花粉	F	F	F	F 九重葛粉	F 玫瑰粉	F	F	F 海棠红	F 浆果梅紫
W	W	W	W	W	W	W	W	W	W
T	T 赤紫	T 踯躅色	T 牡丹粉	T	T	T 牡丹紫	T 玫瑰紫	T	T 魏红
C	C	C	C	C	C	C	C	C	C

C10M40	C10M50Y5	C20M50Y10	C20M50	C25M60	C30M80	C50M100Y20	C12M65Y15	C15M60Y10	C15M50Y15
F 番红花粉	F 莲花粉	F 木槿粉	F	F	F 靓紫红	F	F 蔷薇粉	F 极光粉	F
W	W	W	W	W	W	W	W	W	W
T 樱花	T	T	T 丁香	T 菖蒲粉	T	T 赪紫	T	T 龙膏烛	T 莲红
C	C	C	C	C	C	C	C	C	C

C5M50Y15K5	C10M55Y20	C10M50Y20	C10M70Y40	C10M70Y30	C15M70Y35	C20M80Y30	C20M80Y40	C20M80Y50	C20M85Y55
F 冰淇淋粉	F 甜心粉	F	F	F	F 红磨坊	F 霓虹桃粉	F 浪漫	F	F 亮粉红
W	W	W	W	W	W	W	W	W	W
T	T 苏梅	T 彤管	T 渥赭	T 长春	T	T 琅玕紫	T	T 唇脂	T
C	C	C	C	C	C	C	C	C	C

C22M66Y12	C22M62Y22	C25M70Y25	C25M85Y60	C25M75Y55	C25M70Y50	C20M65Y45	C15M65Y55	C15M40Y25	C20M55Y35
F 芍药紫	F 锦葵粉	F 夜海棠	F 基尔酒红	F 果酱红	F	F 乌龙奶茶	F 焦糖裸色	F	F
W	W	W	W	W	W	W	W	W	W
T 黪[cǎn]紫	T	T	T	T 牙绯	T 真赭	T	T 岱赭	T 咸池	T 薄柿
C	C	C	C	C	C	C	C	C	C

C7M30Y10	C8M28Y5	C8M25Y8	C10M30Y10	C11M27Y10	C17M35Y12	C16M36Y16	C20M40Y20	C10M40Y20	C10M40Y15
F 生如夏花	F 浅莲花粉	F 浅梅红	F 浅粉	F	F 薄雾粉	F 点绛唇	F 灰粉	F 糖粉	F 红粉佳人
W	W	W	W	W	W	W	W	W	W
T	T	T	T	T 藕荷色1	T	T	T	T	T 夕岚
C	C	C	C	C	C	C	C	C	C

M25	C5M25	M20Y5	C8M28	M30Y5	M40	C6M40Y10	C5M45Y15	C5M35Y10	C5M25Y10
F	F	F 樱花粉	F	F 草莓奶昔	F 木槿粉	F 公主粉	F 木莓粉	F	F
W	W	W	W	W	W	W	W	W 紫薇	W
T 盈盈	T 水红	T	T 退红1	T	T	T 水红	T	T	T 粉米
C	C	C	C	C	C	C	C	C	C

M10Y5	C4M13Y7	C5M15Y10	C5M18Y8	C5M20Y10	C7M16Y5	C8M15Y7	C10M15Y5	M10Y13	C2M18Y18
F	F 春樱	F 柔情	F 情歌	F 窈窕淑女	F 奶昔	F 西洋丁香	F 香雾	F 丝绸红金	F 粉润
W	W	W	W	W	W	W	W	W	W
T 樱色	T	T	T	T	T	T	T	T	T
C	C	C	C	C	C	C	C	C	C

211

色值	F	W	T	C
M20Y15	丰润			
C3M25Y20	蜜月			
C6M36Y33	橙粉			
C5M35Y25	柔玫粉			
C5M35Y20	融洽粉			
C5M30Y15	娇媚			
C10M25Y10			银红2	
C15M30Y20	暗粉			
M30Y20K10			退红2	
C5M15Y15	艳影			
C45M85Y75	枣红			
C30M80Y80	铁锈红			
C30M75Y70			赤缇[ti]	
C35M80Y70			退红桦色	
C30M70Y60			曙色	
C40M75Y65	防锈漆红			
C35M65Y55	褪色玫瑰			
C30M60Y45	玫瑰干花			
C30M65Y60	土陶玫瑰棕			
C20M55Y50	提拉米苏			
C50M90Y80K10			苏芳	
C35M75Y65K25	红豆棕			
C50M80Y60K10			霁红	
C50M80Y60	红酒			
C40M70Y60			蚩尤旗	
C40M70Y55			退红3	
C40M70Y50			蘆[lú]茹	
C40M65Y55K10	巧克力曲奇			
C40M60Y50	巧克力甜点			
C45M65Y65	可可牛奶			
C15M65Y35K15	复古玫瑰			
C30M75Y45	干枯玫瑰			
C30M80Y40	葱花紫红			
C30M80Y60			鞓红	
C40M80Y60			紫矿	
C37M77Y27	杜鹃紫		胭脂水	
C25M60Y25	木槿粉			
C20M60Y40			红麴[zhí]	
C20M60Y30	玫瑰粉			
C20M70Y40			美人祭	
M100Y50K40	缪斯	玫瑰红		玫瑰红
M100Y80K40	车厘子色	深红		
C40M100Y100			绯色1	
C40M95Y85	棕调酒红			
C40M90Y80			红海老茶	
C35M90Y75			银朱3	
C33M88Y66			臙脂色	
C35M95Y65			茜紫	
C30M80Y50			今様色	
C40M85Y45			梅紫	
C55M100Y65K10	贝拉多娜紫			
C45M100Y70K10	深牧魂红			
C50M95Y70	深洒红			
C50M100Y90	浓厚红			
C50M100Y80K10	肯尼亚红			
C50M100Y90K10	丰收红			
C50M95Y75K15			浅苏芳	
C50M100Y85K20			真红	
C50M90Y60	高粱紫		魏紫	
C50M85Y55K5			绛紫	
M100Y80K60	鹅血色			
C55M95Y80K20	巴洛克红		福色	
C55M95Y95K15	红檀		大緅	
C45M90Y75K25	深李子红			
C50M100Y100K30			顺圣	
M100Y75K70		紫红		
C30M100Y90K50	栗色			
C50M100Y90K30			绯色2	
C50M85Y75K15	土红		鸢色	
C50M80Y70K10			小豆色	

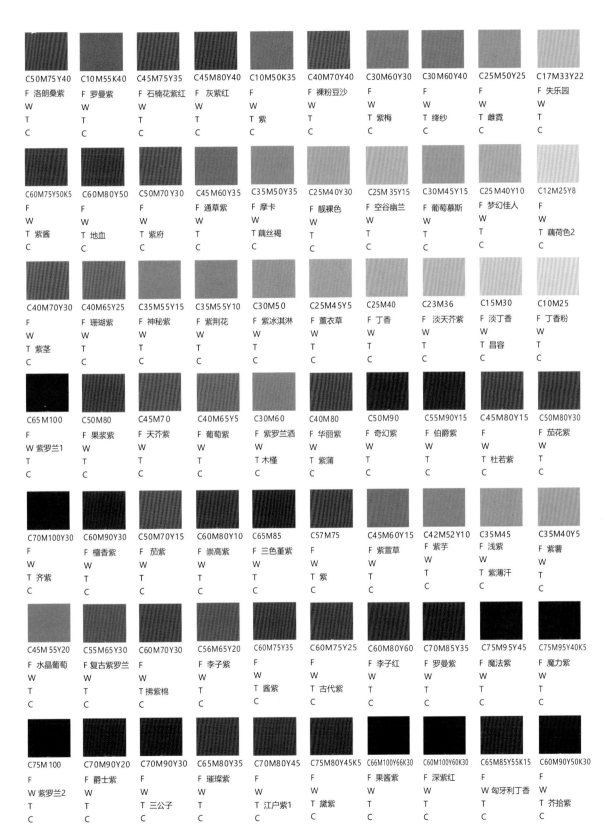

C50M75Y40	C10M55K40	C45M75Y35	C45M80Y40	C10M50K35	C40M70Y40	C30M60Y30	C30M60Y40	C25M50Y25	C17M33Y22
F 洛朗桑紫	F 罗曼紫	F 石楠花紫红	F 灰紫红	F	F 裸粉豆沙	F	F	F	F 失乐园
W	W	W	W	W	W	W	W	W	W
T	T	T	T	T 紫	T	T 紫梅	T 绛纱	T 雌霓	T
C	C	C	C	C	C	C	C	C	C

C60M75Y50K5	C60M80Y50	C50M70Y30	C45M60Y35	C35M50Y35	C25M40Y30	C25M35Y15	C30M45Y15	C25M40Y10	C12M25Y8
F	F	F	F 通草紫	F 摩卡	F 靓裸色	F 空谷幽兰	F 葡萄慕斯	F 梦幻佳人	F
W	W	W	W	W	W	W	W	W	W
T 紫酱	T 地血	T 紫府	T	T 藕丝褐	T	T	T	T	T 藕荷色2
C	C	C	C	C	C	C	C	C	C

C40M70Y30	C40M65Y25	C35M55Y15	C35M55Y10	C30M50	C25M45Y5	C25M40	C23M36	C15M30	C10M25
F	F 珊瑚紫	F 神秘紫	F 紫荆花	F 紫冰淇淋	F 薰衣草	F 丁香	F 淡天芥紫	F 淡丁香	F 丁香粉
W	W	W	W	W	W	W	W	W	W
T 紫茎	T	T	T	T	T	T	T	T 昌容	T
C	C	C	C	C	C	C	C	C	C

C65M100	C50M80	C45M70	C40M65Y5	C30M60	C40M80	C50M90	C55M90Y15	C45M80Y15	C50M80Y30
F	F 果浆紫	F 天芥紫	F 葡萄紫	F 紫罗兰酒	F 华丽紫	F 奇幻紫	F 伯爵紫	F	F 茄花紫
W 紫罗兰1	W	W	W	W	W	W	W	W	W
T	T	T	T	T 木槿	T 紫蒲	T	T	T 杜若紫	T
C	C	C	C	C	C	C	C	C	C

C70M100Y30	C60M90Y30	C50M70Y15	C60M80Y10	C65M85	C57M75	C45M60Y15	C42M52Y10	C35M45	C35M40Y5
F	F 檀香紫	F 茄紫	F 崇高紫	F 三色堇紫	F	F 紫萱草	F 紫芋	F 浅紫	F 紫薯
W	W	W	W	W	W	W	W	W	W
T 齐紫	T	T	T	T	T 紫	T	T	T 紫薄汗	T
C	C	C	C	C	C	C	C	C	C

C45M55Y20	C55M65Y30	C60M70Y30	C56M65Y20	C60M75Y35	C60M75Y25	C60M80Y60	C70M85Y35	C75M95Y45	C75M95Y40K5
F 水晶葡萄	F 复古紫罗兰	F	F 李子紫	F	F	F 李子红	F 罗曼紫	F 魔法紫	F 魔力紫
W	W	W	W	W	W	W	W	W	W
T	T	T 拂紫棉	T	T 酱紫	T 古代紫	T	T	T	T
C	C	C	C	C	C	C	C	C	C

C75M100	C70M90Y20	C70M90Y30	C65M80Y35	C70M80Y45	C75M80Y45K5	C66M100Y66K30	C60M100Y60K30	C65M85Y55K15	C60M90Y50K30
F	F 爵士紫	F	F 璀璨紫	F	F	F 果酱紫	F 深紫红	F	F
W 紫罗兰2	W	W	W	W	W	W	W	W 匈牙利丁香	W
T	T	T 三公子	T	T 江户紫1	T 黛紫	T	T	T	T 芥拾紫
C	C	C	C	C	C	C	C	C	C

213

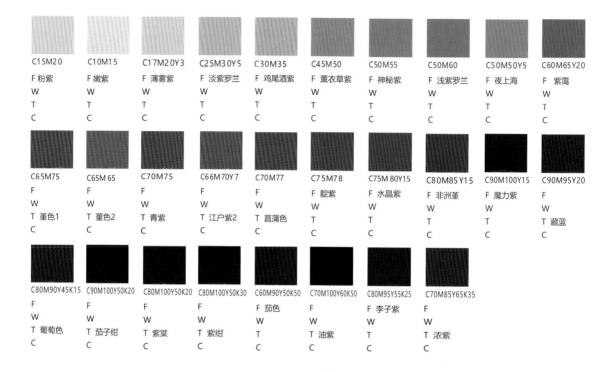

C15M20　F 粉紫　W　T　C
C10M15　F 嫩紫　W　T　C
C17M20Y3　F 薄雾紫　W　T　C
C25M30Y5　F 淡紫罗兰　W　T　C
C30M35　F 鸡尾酒紫　W　T　C
C45M50　F 薰衣草紫　W　T　C
C50M55　F 神秘紫　W　T　C
C50M60　F 浅紫罗兰　W　T　C
C50M50Y5　F 夜上海　W　T　C
C60M65Y20　F 紫霭　W　T　C

C65M75　F　W　T 堇色1　C
C65M65　F　W　T 堇色2　C
C70M75　F　W　T 青紫　C
C66M70Y7　F　W　T 江户紫2　C
C70M77　F　W　T 菖蒲色　C
C75M78　F 靛紫　W　T　C
C75M80Y15　F 水晶紫　W　T　C
C80M85Y15　F 非洲堇　W　T　C
C90M100Y15　F 魔力紫　W　T　C
C90M95Y20　F　W　T 藏蓝　C

C80M90Y45K15　F　W　T 葡萄色　C
C90M100Y50K20　F　W　T 茄子绀　C
C80M100Y50K20　F　W　T 紫棠　C
C80M100Y50K30　F　W　T 紫绀　C
C60M90Y50K50　F 茄色　W　T　C
C70M100Y60K50　F　W　T 油紫　C
C80M95Y55K25　F 李子紫　W　T　C
C70M85Y65K35　F　W　T 浓紫　C

● 橙黄及含灰色调

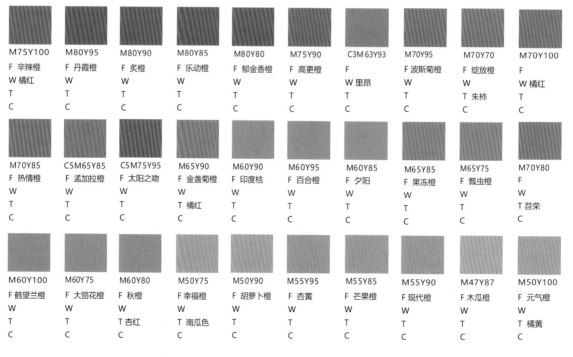

M75Y100　F 辛辣橙　W 橘红　T　C
M80Y95　F 丹霞橙　W　T　C
M80Y90　F 炙橙　W　T　C
M80Y85　F 乐动橙　W　T　C
M80Y80　F 郁金香橙　W　T　C
M75Y90　F 高更橙　W　T　C
C3M63Y93　F　W 里昂　T　C
M70Y95　F 波斯菊橙　W　T　C
M70Y70　F 绽放橙　W　T 朱柿　C
M70Y100　F　W 橘红　T　C

M70Y85　F 热情橙　W　T　C
C5M65Y85　F 孟加拉橙　W　T　C
C5M75Y95　F 太阳之吻　W　T　C
M65Y90　F 金盏菊橙　W　T　C
M60Y90　F 印度桔　W　T　C
M60Y95　F 百合橙　W　T 橘红　C
M60Y85　F 夕阳　W　T　C
M65Y85　F 果冻橙　W　T　C
M65Y75　F 瓢虫橙　W　T　C
M70Y80　F　W　T 苕荣　C

M60Y100　F 鹤望兰橙　W　T　C
M60Y75　F 大丽花橙　W　T　C
M60Y80　F 秋橙　W　T 杏红　C
M50Y75　F 幸福橙　W　T 南瓜色　C
M50Y90　F 胡萝卜橙　W　T　C
M55Y95　F 杏黄　W　T　C
M55Y85　F 芒果橙　W　T　C
M55Y90　F 现代橙　W　T　C
M47Y87　F 木瓜橙　W　T　C
M50Y100　F 元气橙　W　T 橘黄　C

214

M45Y95	M48Y78	M50Y85	M40Y85	M40Y80	M40Y65	M40Y70	M45Y80	M30Y60	M30Y70
F 橘汁	F 香橙	F 温州橙	F 柴鸡蛋黄	F 花粉黄	F 长寿花橙	F 骄阳	F	F	F 面包黄
W	W	W	W	W	W	W	W	W	W
T	T	T	T	T	T	T	T 杏黄	T 姜黄	T
C 橙黄	C	C	C	C	C	C	C		C

C5M45Y55	M45Y50	M50Y45	M50Y50	M55Y60	M58Y70	M60Y65	C5M60Y80	C10M70Y90	C10M65Y85
F 蜜桃露	F	F	F	F	F	F	F 辉煌橙	F 浓烈橙	F 夕阳橙
W	W	W	W 香苹果	W	W	W	W	W	W
T	T 骍刚	T	T 朱颜酡[tuó]	T	T	T 赫霞	T	T	T
C	C	C 朱砂	C	C	C 硃磦[biāo]	C	C	C	C

M30Y40	M25Y30	M25Y25	M35Y45	M40Y65	M44Y55	M45Y45	M45Y50	M40Y45	M40Y50
F	F 柔和橙	F 淡粉	F 亮橙	F 杏仁橙	F 胶木橙	F 贝利酒粉	F 鲜虾粉	F 橙粉	F 杏仁橙
W	W	W	W	W	W	W	W	W	W
T 扶光	T	T	T	T	T	T	T	T	T
C	C	C	C	C	C	C	C	C	C

M17Y32	M20Y30	C2M23Y33K3	C5M25Y40	C5M25Y25	C5M25Y30	C7M27Y23	C5M35Y40	C10M40Y40	C5M40Y35
F 杏仁奶油	F 浅杏色	F 威化米白	F 丝袜黄	F	F 都市甜心	F 粉米	F 陶橙	F 洛可可粉	F 肉粉
W	W	W	W	W 肉色	W	W	W	W	W
T	T	T	T	T	T	T	T	T	T
C	C	C	C	C	C	C	C	C	C

C10M45Y65	C10M50Y75	C10M55Y80	C10M55Y85	C15M56Y66	C15M50Y70	C20M60Y90	M50Y100 K20	C20M70Y90	M65Y100K20
F 时尚棕榈	F 木瓜	F	F 秋日	F 焦糖色	F 拿铁	F	F	F	F
W	W	W	W	W	W	W	W 藤黄	W	W 生赭
T	T	T 库金	T	T	T	T 郁金裙	T	T 光明砂	T
C	C	C	C	C	C	C	C	C	C

C10M40Y75	C11M44Y77	C15M45Y65	C15M50Y85	C15M45Y85	C15M45Y60	C20M50Y70	C20M55Y75	C25M55Y70	C30M50Y90
F 枯叶	F	F	F	F	F 紫铜	F 淡木棕	F 樱桃木	F 坚果	F
W	W	W	W	W	W	W	W	W	W 橄榄棕
T	T 黄栌	T 椒房	T 杏子	T 黄不老	T	T	T	T	T
C	C	C	C	C	C	C	C	C	C

C25M55Y75	C30M60Y80	C25M60Y80	C30M65Y100	C30M60Y70K10	C40M80Y100	C30M70Y85K10	C40M80Y90	M70Y90K40	C50M75Y80
F 焦糖牛奶	F	F 山核桃	F 深松花	F 红棕	F	F 咖啡色	F 柚木	F	F 栗褐
W	W	W	W	W	W	W	W	W 赭石	W
T	T 媚蝶	T	T	T	T 眛[mèi]蛤[gé]	T	T	T 赭石	T
C	C	C	C	C	C	C	C	C	C

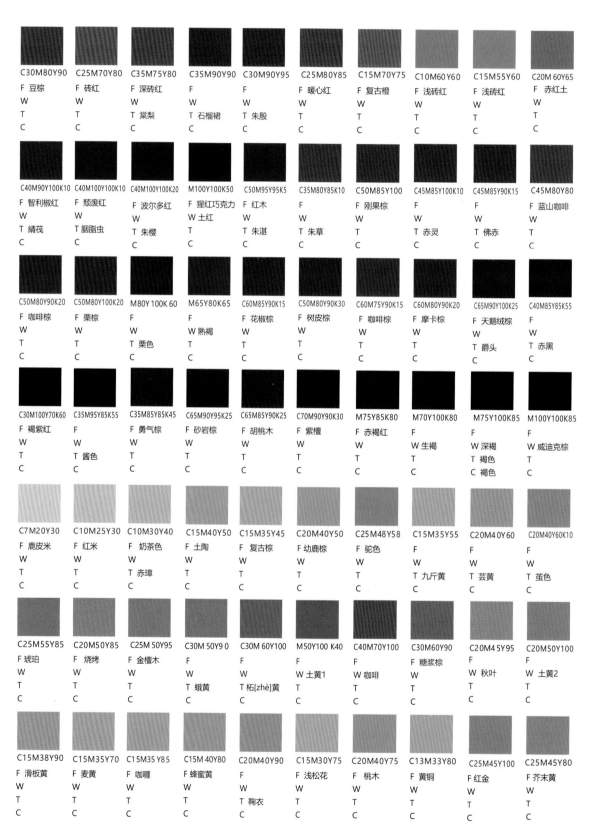

C30M80Y90	C25M70Y80	C35M75Y80	C35M90Y90	C30M90Y95	C25M80Y85	C15M70Y75	C10M60Y60	C15M55Y60	C20M60Y65
F 豆棕	F 砖红	F 深砖红	F	F	F 暖心红	F 复古橙	F 浅砖红	F 浅砖红	F 赤红土
W	W	W	W	W	W	W	W	W	W
T	T	T 棠梨	T 石榴裙	T 朱殷	T	T	T	T	T
C	C	C	C	C	C	C	C	C	C

C40M90Y100K10	C40M100Y100K10	C40M100Y100K20	M100Y100K50	C50M95Y95K5	C35M80Y85K10	C50M85Y100	C45M85Y100K10	C45M85Y90K15	C45M80Y80
F 智利椒红	F 颓废红	F 波尔多红	F 猩红巧克力	F 红木	F	F 刚果棕	F	F	F 蓝山咖啡
W	W	W	W 土红	W	W	W	W	W	W
T 绮茂	T 胭脂虫	T 朱樱	T	T 朱湛	T 朱草	T 赤灵	T 佛赤	T	T
C	C	C	C	C	C	C	C	C	C

C50M80Y90K20	C50M80Y100K20	M80Y100K60	M65Y80K65	C60M85Y90K15	C50M80Y90K30	C60M75Y90K15	C60M80Y90K20	C65M90Y100K25	C40M85Y85K55
F 咖啡棕	F 栗棕	F	F	F 花椒棕	F 树皮棕	F 咖啡棕	F 摩卡棕	F 天鹅绒棕	F
W	W	W	W 熟褐	W	W	W	W	W	W
T	T	T 栗色	T	T	T	T	T 爵头	T	T 赤黑
C	C	C	C	C	C	C	C	C	C

C30M100Y70K60	C35M95Y85K55	C35M85Y85K45	C65M90Y95K25	C65M85Y90K25	C70M90Y90K30	M75Y85K80	M70Y100K80	M75Y100K85	M100Y100K85
F 褐紫红	F	F 勇气棕	F 砂岩棕	F 胡桃木	F 紫檀	F 赤褐红	F	F	F
W	W	W	W	W	W	W	W 生褐	W 深褐	W 威迪克棕
T	T 酱色	T	T	T	T	T	T	T 褐色	T
C	C	C	C	C	C	C	C	C 褐色	C

C7M20Y30	C10M25Y30	C10M30Y40	C15M40Y50	C15M35Y45	C20M40Y50	C25M48Y58	C15M35Y55	C20M40Y60	C20M40Y60K10
F 鹿皮米	F 红米	F 奶茶色	F 土陶	F 复古棕	F 幼鹿棕	F 驼色	F	F	F
W	W	W	W	W	W	W	W	W	W
T	T	T 赤璋	T	T	T	T	T 九斤黄	T 芸黄	T 茧色
C	C	C	C	C	C	C	C	C	C

C25M55Y85	C20M50Y85	C25M50Y95	C30M50Y90	C30M60Y100	M50Y100K40	C40M70Y100	C30M60Y90	C20M45Y95	C20M50Y100
F 琥珀	F 烧烤	F 金檀木	F	F	F	F 咖啡	F 糖浆棕	F	F
W	W	W	W	W	W 土黄1	W	W	W 秋叶	W 土黄2
T	T	T	T 蛾黄	T 柘[zhè]黄	T	T	T	T	T
C	C	C	C	C	C	C	C	C	C

C15M38Y90	C15M35Y70	C15M35Y85	C15M40Y80	C20M40Y90	C15M30Y75	C20M40Y75	C13M33Y80	C25M45Y100	C25M45Y80
F 滑板黄	F 麦黄	F 咖喱	F 蜂蜜黄	F	F 浅松花	F 桃木	F 黄铜	F 红金	F 芥末黄
W	W	W	W	W	W	W	W	W	W
T	T	T	T	T 鞠衣	T	T	T	T	T
C	C	C	C	C	C	C	C	C	C

C5M20Y40	C5M25Y65	C5M25Y70	C5M30Y80	C5M30Y85	C10M30Y75	C10M30Y90	C10M35Y100	C10M40Y90	C10M40Y80
F 米黄	F 撒哈拉	F	F 砂砾黄	F 果汁黄	F 马赛黄	F 摇滚黄	F	F 姜黄	F
W	W	W	W	W	W	W	W	W	W
T	T	T 嫩鹅黄	T	T	T	T	T 栀[zhī]黄	T	T 黄河琉璃
C	C	C	C	C	C	C	C	C	C

M15Y35	M20Y50	M20Y60	M25Y60	M25Y65	C5M35Y65	C5M35Y55K5	C10M25Y45	C10M30Y60	C15M35Y60
F 蛋奶黄	F 玉米糊	F 暖黄	F 胡杨黄	F 鸡尾酒黄	F 焦糖橙	F 松饼橙	F 沙丘	F 麦秆黄	F 楼兰浅褐
W	W	W	W	W	W	W	W	W	W
T	T	T	T	T	T	T	T	T	T
C	C	C	C	C	C	C	C	C	C

M35Y100	M30Y100	M33Y97	M30Y80	M25Y90	M25Y80	M22Y95	M22Y88	M20Y85	M20Y75
F 阳光金	F	F	F 柴蛋黄	F 菠萝黄	F 银杏黄	F 维加斯黄	F	F 向日葵黄	F 青椒黄
W	W 中黄	W	W	W	W	W	W	W	W
T	T	T 藤黄	T	T	T	T 雌黄	T	T	T
C	C	C	C	C	C	C	C	C 鹅黄	C

M7Y53	M10Y70	M15Y70	M12Y60	M12Y67	M15Y90	M10Y100	M15Y100	M20Y100	M25Y100
F 报春黄	F	F	F 金沙	F 日光黄	F 蒲公英黄	F 欢乐黄	F	F 淡黄	F 兴奋黄
W	W	W	W	W	W	W	W 淡黄	W	W
T	T 松花	T 黄栗留	T	T	T	T	T	T	T
C	C	C	C	C	C	C	C 玄黄	C 藤黄1	C

C5M25Y80	C5M20Y85	C3M22Y90	C5M25Y85	C5M25Y95	C5M15Y80	C5M12Y77	C5M15Y90	C5M15Y65	C5M15Y55
F	F 李子黄	F 芒果黄	F 玉米粒黄	F 校车黄	F 日光菊	F 玉米黄	F	F 百合黄	F 蜂蜜黄
W	W	W	W	W	W	W	W 国美黄	W	W
T 緗色	T	T	T	T 足金	T	T	T	T	T
C	C	C	C	C	C	C	C	C	C

Y20	Y30	Y50	Y60	Y100	C3M2Y78	C4M6Y85	C3M7Y89	C3M9Y87	C5M10Y85
F 淡黄	F	F	F 阳光黄	F	F	F 油菜花黄	F	F	F 鸢尾黄
W	W	W	W	W 柠檬黄	W	W	W 冰心黄	W	W
T	T 半见	T 黄白游	T 鹅黄1	T	T 鹅黄2	T	T	T	T
C	C	C	C	C	C	C	C	C 藤黄2	C

C2M5Y55	C5M5Y75	C8M8Y60	C11M11Y91	C10M15Y75	C8M10Y80	C7M16Y76	C8M18Y88	C10M20Y90	C10M25Y88
F	F 菊花黄	F 三色堇黄	F	F	F 活力黄	F 蜜蜡黄	F 镉黄	F 香蕉黄	F 果实黄
W 嫩黄	W	W	W 拉丁黄	W	W	W	W	W	W
T	T	T	T	T 细叶	T	T	T	T	T
C	C	C	C	C	C	C	C	C	C

C3M 5Y25
F
W 苹白
T
C

C4M9Y36
F 柠檬果冻
W
T
C

C5M10Y45
F 色拉油
W
T
C

M10Y40
F 拿坡里黄
W
T
C

M6Y28
F 愉悦黄
W
T
C

M5Y25
F 奶油黄
W
T
C

M10Y30
F
W 拿坡里黄
T
C

C3M16 Y38
F
W 米驼
T
C

C5M20Y50
F 月光黄
W
T
C

C10M25Y100
F
W
T 雄黄
C

C5M10Y40
F 柠檬酱黄
W
T
C

C7M10Y25
F
W 象牙黄
T
C

C10M15Y4 5
F
W
T 桑蕾
C

C10 M20Y60
F 橄榄油
W
T
C

C10M 16Y66
F 淡咖喱
W
T
C

C10M20Y70
F 水晶黄
W
T
C

C15M 25Y75
F 柚子黄
W
T
C

M20Y60K20
F 土豪金
W
T
C

C25M35Y70
F 秋日黄
W
T
C

C20M30Y70
F
W
T 太一余粮
C

C10M15Y65
F
W
T 金
C

C15M25 Y80
F 芥末黄
W
T
C

C20M 35Y10 0
F 法老金
W
T
C

C20M35Y85
F 枫木
W
T
C

C20M30Y95
F
W
T 秋香色
C

C22M30Y80
F
W 黄灰
T
C

C30M40 Y95
F 青金
W
T
C

C30M40 Y85
F 橄榄黄
W
T
C

M25Y70K3 0
F 金
W
T
C

C30M40Y80
F
W
T 秋香
C

C30M45Y85
F
W
T 昏黄
C

C40M 50Y100
F 金沙黄
W
T
C

C40M50Y90
F
W
T 老茯神
C

C52M58Y88K8
F
W
T 秋色
C

● 青绿及含灰色调

C50Y80
F 鹦鹉绿1
W
T
C

C62Y82
F
W
T 草绿
C

C65Y90
F 活力绿
W
T
C

C60Y100
F 亮绿
W
T
C

C65Y100
F 青柠绿
W
T
C

C75Y100
F 高亮绿
W
T
C

C85Y100
F 乐高绿
W
T
C

C100Y100
F
W 中绿
T
C 绿

C80M5Y95
F
W
T 石绿
C

C77 M7Y97
F
W
T 青葱
C

C25M 5Y85
F 柑橘绿
W
T
C

C2 5M5 Y100
F
W 香水百合
T
C

C25M10Y95
F 柠檬绿
W
T
C

C40M10Y95
F 香草绿
W
T
C

C45M10Y85
F 浮萍绿
W
T
C

C50M10Y100
F
W
T 人籁
C

C50M15Y95
F 生机绿
W
T
C

C50 M20Y100
F
W
T 水龙吟
C

C60M 30Y100
F 鹦鹉绿2
W
T
C

C55M25Y100
F 醋黄绿
W
T
C

C20Y60　F 魅力绿　W　T　C

C25Y55　F 浅草绿　W　T　C

C30Y60　F 青柠酒　W　T　C

C32Y65　F　W　T　C

C40M2Y72　F 嫩芽绿　W　T　C

C40M5Y75　F 三叶草　W　T 松花粉绿　C

C40Y80　F 亮草绿　W　T　C

C40Y90　F 新绿　W　T　C

C45Y100　F　W　T 葱绿　C

C50Y100　F 酸味绿　W 黄绿　T　C

C22Y66　F 浅青柠绿　W　T　C

C25Y75　F 新芽绿　W　T　C

C25Y80　F 青柠黄绿　W　T　C

C28Y90　F　W　T　C

C30Y100　F 闪亮绿　W　T　C 黄绿

C30Y80　F　W　T 青粲　C

C35Y90　F　W　T 翠缥　C

C32Y93　F　W　T 嫩绿　C

C38Y92　F　W　T 柳绿　C

C42Y96　F　W　T 葱黄　C

C5Y50　F 亮柑橘黄　W　T　C

C8Y60　F 淡柠檬黄　W　T　C

C7Y64　F　W　T 鸭黄　C

C7Y70　F 柠檬酒　W　T　C

C10Y80　F 若草　W　T　C

C15M5Y85　F 秋香黄　W　T　C

C15Y75　F　W　T 樱草黄　C

C20Y90　F 柠檬酸　W　T　C

C20Y80　F 荧光黄　W　T　C

C20Y70　F 浅黄绿　W　T　C

C13M12Y70　F 柠檬酸　W　T　C

C13M16Y85　F 早春　W　T　C

C18M18Y100　F 霞光牧草　W　T　C

C20M25Y80　F　W　T 姚黄　C

C18M12Y90　F 极光黄　W　T　C

C25M20Y90　F　W　T　C

C20M15Y75　F 牧草黄　W　T　C

C25M22Y95　F 黄金绿　W　T　C

C30M30Y100　F 青柠黄绿　W　T　C

C35M35Y100　F　W　T 苍黄　C

Y30K10　F　W　T 檗[bò]黄　C

C8M10Y55　F 果汁黄　W　T　C

C10M8Y50　F 嫩茶绿　W　T　C

C7M5Y35　F　W　T　C

C5M5Y40　F　W 起司　T　C

C10M10Y50　F　W　T 女贞黄　C

C10M10Y40　F　W　T 绢纨　C

C15M15Y65　F　W　T 莺儿　C

C15M15Y55　F　W　T 禹余粮　C

C20M20Y70　F　W　T 田赤　C ... 姜黄

C6Y15　F 淡薄荷　W　T　C 绿

C10M5Y20　F 浅淡绿　W　T　C

C13M4Y27　F 春意　W　T　C

C15M5Y20　F 冰绿　W　T　C

C15M5Y25　F 清风绿　W　T　C

C15M5Y40　F 浅绿　W　T　C

C15M10Y55　F 梨绿　W　T　C

C18M8Y30　F 浅云母绿　W　T　C

C20M10Y30　F 洛可可浅绿　W　T　C

C30M20Y50　F　W　T 瓷秘　C

C15M5Y50　F 奶油绿　W　T　C

C20M10Y70　F 新芽　W　T　C

C27M18Y83　F 浅抹茶　W　T　C

C30M20Y80　F 梨绿　W　T　C

C40M25Y95　F　W 青芥　T　C

C35M20Y100　F 鹦鹉黄绿　W　T　C

C35M20Y70　F 牧草绿　W　T　C

C35M25Y80　F 垂柳　W　T　C

C45M30Y80　F 秋香绿　W　T　C

C45M25Y70　F 抹茶绿　W　T　C

色号	F	W	T	C
C10Y35			葱青	
C15Y50			少艾	
C20M5Y55			绮钱	
C25M5Y60	西芹绿			
C25M10Y65			翠樽	
C30M15Y75	麝香葡萄绿			
C33M13Y73	柠檬草绿			
C35M15Y90	葡萄绿			
C35M15Y80	绿兰花瓣绿			
C40M20Y80	奇异果绿			
C30M20Y60	枯草绿			
C35M25Y70	小麦绿			
C30M20Y70K10	荒草绿			
C30M20Y50	荷塘月色			
C25M20Y55	狮峰龙井			
C35M25Y65	豆绿			
C40M30Y75	豆蔻绿			
C50M40Y80			绿沈	
C55M45Y85	朽叶绿			
C50M40Y90	深抹茶			
C30M15Y55	花蕾绿			
C40M20Y60	玉露			
C45M25Y70	蒲公英			
C50M30Y80	阿伯丁绿			
C55M33Y88	鲜莳萝绿			
C50M35Y85	椰绿			
C60M40Y90	苔藓绿			
C55M35Y80K15	牛油果绿			
C65M50Y100	千香菜绿			
C50M35Y65	秋草			
C35M15Y65	三月绿			
C45M20Y85	鲜薄荷绿			
C60M30Y80	龙井绿			
C60M30Y85	环保绿		碧山	
C70M40Y100	灌木绿			
C65M35Y65			葰[lǜ]竹	
C70M40Y80			漆姑	
C75M45Y85			芰[jì]荷	
C80M50Y90	叶绿			
C85M55Y95			官绿	
C60M20Y90	浅叶绿			
C80M10Y90		淡绿		
C70M25Y90	圣诞绿			
C80M20Y100		草绿		
C80M30Y100			沉绿	
C85M35Y100	干练绿			
C75M40Y90			翠微	
C80M40Y100	三叶草绿			
C80M50Y100			翠虬	
C90M50Y100	孔雀石绿			
C100Y80			翠	
C65Y70			青翠	
C70Y70				
C70Y70K20	松柏绿			粉绿
C85Y85		淡绿		
C90Y75			葱绿	
C80Y80K15				头绿
C65M25Y70		绿灰		
C65M30Y75			庭芜绿	
C65M35Y85			石发	
C22M11Y30		浅豆绿		
C30M20Y40			青白玉	
C40M25Y45			青玉案	
C35M25Y45			形香子	
C40M30Y50			琬琰	
C40M30Y60			出岫[xiù]	
C50M40Y70			青圭	
C60M40Y80			风入松	
C75M55Y85K20	圣诞绿			
C75M55Y100K20	荒野绿			

C40M20Y50	C50M25Y60	C50M30Y60	C55M33Y63	C60M35Y70	C65M40Y80	C65M45Y75	C75M55Y100	C75M50Y90K10	C70M55Y90K10
F	F 艾蒿绿	F	F	F	F	F 橄榄绿	F 青柠果皮绿	F 森林绿	F
W	W	W	W 浅灰绿	W	W	W	W	W	W 橄榄绿
T 兰苕	T	T 碧滋	T	T 竹青	T 葱倩	T	T	T	T
C	C	C	C	C	C	C	C	C	C

C95M55Y100	C100Y100K50	C100Y75K50	C90M50Y90K30	C90M60Y90K10	C95M55Y92K30	C70Y60K75	C80M60Y100K30	C90M60Y90K40	C100Y100K80
F 松枝绿	F	F	F 墨绿	F 常青藤绿	F 竹篱绿	F 祖母石绿	F 深叶绿	F 密林绿	F
W	W 深绿	W	W	W	W	W	W	W	W 墨绿
T	T	T	T	T	T	T	T	T	T
C	C	C 深翠绿	C	C	C	C	C	C	C

C20Y40	C25Y45	C20M5Y50	C30M5Y50	C20M5Y40	C25M5Y40	C30M10Y50	C45M10Y65	C40M10Y60	C40M15Y50
F 果汁绿	F 淡青柠绿	F 新叶	F	F	F 薄荷绿	F	F 牧场绿	F	F
W	W	W	W	W 青苹果	W	W	W	W	W
T	T	T	T 欧碧	T	T	T 麹尘	T	T 春辰	T 苍葭
C	C	C	C	C	C	C	C	C	C

C13Y17	C20Y32	C20Y25	C23Y30	C28M5Y33	C25M5Y30	C20M5Y25	C25M5Y25	C25M10Y25	C30M10Y30
F 水果清香	F 露珠绿	F 雾绿	F 柔和绿	F 薄荷绿	F 精灵绿	F	F 小家碧玉	F 薄雾绿	F
W	W	W	W	W	W	W 青梅酿	W	W	W
T	T	T	T	T	T	T	T	T	T 艾绿
C	C	C	C	C	C	C	C	C	C

C15M3Y11	C20Y15	C25Y15	C25Y20	C28Y22	C30Y25	C38Y33	C40Y30	C30M5Y25	C35M5Y25
F	F	F	F	F	F	F 浅湖绿	F	F 粉笔绿	F
W	W	W	W	W	W 春日青	W	W	W	W
T 鸭卵青	T 水绿	T 天缥	T 淡玉色	T 青白	T	T	T 艾绿	T	T 沧浪
C	C	C	C	C	C	C	C	C	C

C30Y35	C35Y35	C50M10Y60	C40M10Y40	C65Y55	C75Y55	C80Y60	C75M10Y65	C70M23Y63	C80M25Y80
F	F 冰薄荷	F 留兰香绿	F 冰心玉壶	F 极光绿	F	F 松石绿	F	F	F 翡翠
W 马尔代夫	W	W	W	W	W	W	W 粉绿	W	W
T	T	T	T	T	T	T	T	T 苍翠	T
C	C	C	C	C	C 二绿	C	C	C	C

C47Y45	C62Y53	C65Y48	C60Y45	C65Y50	C50Y30	C50M5Y35	C60Y35	C60Y40	C70Y45
F	F	F	F	F	F 复古青	F 复古薄荷	F 苍翠欲滴	F	F
W	W	W	W	W	W	W	W	W	W
T 缥绿	T 碧绿	T 碧色	T 翡翠色	T 浓玉色	T	T	T	T 湖绿	T 青碧
C	C	C	C	C	C	C	C	C	C

C50Y50	C45Y35	C45Y40	C55Y44	C75M15Y55	C95M10Y60	C80M20Y60	C80M30Y55	C100Y75K20	C80M40Y70
F 翠玉	F 清凉绿	F	F	F 翠湖	F 宝石绿	F	F 钴青石绿	F	F 丛林绿
W	W	W 松石绿	W	W	W	W 翠绿	W	W 翠绿	W
T	T	T	T 石青	T	T	T	T	T	T
C 三绿	C	C	C	C	C	C	C	C	C

C53Y23	C60Y30	C55Y20	C70Y35	C50M10Y30	C50M10Y35	C90Y45	C100Y50	C75M25Y50	C75M25Y50K10
F	F 浅翠绿	F	F	F	F	F	F 湖绿	F 九寨清绿	F
W	W	W	W	W	W	W	W	W	W
T 白群	T	T 淡青蓝	T 石绿	T 總褉[jiè]	T 天水碧	T 碧	T	T	T 铜青1
C	C	C	C	C	C	C	C	C	C

C44Y17	C45Y20	C50Y25	C45Y10	C55Y20	C65Y15	C60Y15	C60Y20	C70M5Y20	C65M5Y25
F	F 浅松石绿	F 清水绿	F	F	F 水蓝	F	F 塑料蓝	F	F
W	W	W	W	W	W	W	W	W 绿松石蓝	W
T 瓮觑	T	T	T 蔚蓝	T 碧蓝	T	T 湖蓝	T	T	T 新桥色
C	C	C	C	C	C	C	C	C	C

C20M5Y20	C25M10Y25	C30M10Y30	C35M15Y45	C45M20Y50	C47M22Y50	C55M25Y55	C55M25Y45	C60M30Y60	C65M35Y65
F	F	F	F 奶油绿	F	F 墨玉青	F	F	F 铜绿	F 森林绿
W	W	W	W	W	W	W	W	W	W
T 卵色	T 葭菼[tǎn]	T 山岚	T	T 渌[lù]波	T	T 青楸	T 缥碧	T	T
C	C	C	C	C	C	C	C	C	C

C60M15Y30	C75M11Y35	C75M15Y35	C45M15Y35	C50M20Y30	C60M20Y40	C80M25Y50	C75M30Y50	C70M35Y45	C90M40Y60
F 波特兰	F	F 远山青	F	F	F	F	F	F	F 黛青
W	W	W	W	W	W	W 冰心蓝	W	W	W
T	T 浅葱色	T	T 苍筤	T 水色	T 二绿	T	T 铜青2	T 锖浅葱	T
C	C	C	C	C	C	C	C	C	C

C40M20Y30	C55M25Y45	C55M30Y45	C45M25Y45	C50M30Y45	C60M40Y60	C66M22Y50K25	C70M40Y70	C80M50Y70K10	C95M55Y85K25
F	F 青瓷	F	F 鼠尾草绿	F	F 绿灰	F 矿物绿	F 水仙叶	F 针叶绿	F
W	W	W	W	W	W	W	W	W	W 墨绿
T 酴醽[líng]	T	T 翠涛	T	T 秘色	T	T	T	T	T
C	C	C	C	C	C	C	C	C	C

C27M13Y20	C31M13Y23	C35M20Y35	C60M40Y55	C70M45Y55	C80M56Y60K8	C95M45Y55	C90M50Y60K10	C90M50Y70K10	C100M40Y60K20
F	F	F	F	F 藻青	F	F	F	F	F 青绿
W	W	W	W	W	W	W	W	W	W
T 老银	T 蟹壳青	T 青古	T 青梅	T	T 黛绿	T 青膴[huò]	T 石绿	T 鸭头绿	T
C	C	C	C	C	C	C	C	C	C

C20M5Y15 F 青白瓷 W T C

C25M5Y10 F 温柔蓝 W T C

C25M8Y12 F 万里蓝 W T C

C30M10Y20 F 水润绿 W T C

C25M 10Y20 F 浅青瓷绿 W T C

C30M15Y30 F 棉毛水苏绿 W T C

C30M 15Y30 F 艾绿 W T C

C30M18Y30 F 浅绿灰 W T C

C40M20Y30 F 翡翠灰 W T C

C55M35Y45 F 青石绿 W T C

M20Y10 F 冲浪 W T C

C30M5Y12 F 挪威蓝 W T C

C30M5Y15 F 极地清晨 W T C

C20M2Y7 F 蛋白石蓝 W T C

C25M5Y10 F 奶油蓝 W T C

C30M5Y15 F 莫兰迪蓝 W T C

C30M10Y15 F 朦胧湖水 W 浅青灰 T C

C30M8Y13 F 同温层蓝 W T C

C33M10Y13 F 薄雾蓝 W T C

C45M5Y20 F 浅青 W T C

C20M2Y7 F W T 月白 C

C20 Y5 F W T 水蓝 C

C25Y15 F 淡溪绿 W T C

C30Y20 F 春水 W T C

C30Y15 F 晨雾蓝 W T C

C30M5Y10 F 冰湖蓝 W T C

C35Y13 F W T 水色 C

C40M2Y12 F 冰泉 W T C

C40M5Y10 F W T 云门 C

C45M 5Y15 F W 晴朗蓝 T C

C40M4Y15 F 蒂芙尼蓝 W T C

C55M8Y20 F W T 秘色 C

C60M10Y25 F 浅滩蓝 W T C

C90Y30 F 三亚蓝 W T C

C65M20Y25 F 风月 W T C

C70M 10Y30 F 青碧 W T C

C70M 20Y30 F W T 天水碧 C

C80M20Y4 0 F 加勒比蓝 W T C

C90M50Y40 F 中灰蓝绿 W T C

C83M33Y43 F W T 御纳户色 C

C50M10Y20 F W T 西子 C

C40 M10Y20 F W T 井天 C

C40M15Y20 F 灰蓝天空 W T C

C50M20Y 20 F W T 白青 C

C50M20Y25 F 北欧蓝 W T C

C60M20Y30 F W T 正青 C

C60 M25Y35 F W T 水浅葱 C

C70M30Y40 F W T 扁青 C

C80 M30Y40 F W T 法翠 C

C80M 40Y50 F 倒影绿 W T C

C90M70Y60K20 F W T 苍黑 C

C100M50Y45K35 F 天云灰 W T 苍青 C

C90M65Y50K15 F 黛青蓝 W T C

C90M50Y40 F W T 软翠 C

C95M55Y45 F 波西米亚蓝 W T C

C90M55Y45K8 F 多瑙河蓝 W T C

C100M45Y35K10 F W T 孔雀蓝 C

C95M55Y35 F 织锦蓝 W T C

C90M60Y30K10 F W T 碧城 C

C90M60Y40 F 太平洋蓝 W T C

C75M15Y15 F 深水区 W T C

C70M15Y20 F 珊瑚蓝 W T C

C80M20Y20 F 绿松石蓝 W T C

C80M23Y23 F 湖光蓝 W T C

C70M30Y25 F 水洗蓝 W T C

C75M 35Y25 F W 云尼拿 T C

C80M35Y25 F W T 薄花色 C

C80M40Y25 F 冰山蓝 W T 缥 C

C80M 40Y30 F W T 浅青 C

C85M45Y35 F W T 花浅葱 C

C80M40Y40	C80M45Y40	C80M45Y35	C100M30Y20	C85M40Y20	C90M50Y20	C90K35	C85M5Y15	C65M5Y10	C65Y15
F 布里斯托蓝	F	F 青玉蓝	F 埃及蓝	F 极夜	F	F	F 海洋蓝	F 闪蝶蓝	F 暗礁蓝
W	W	W	W	W	W	W	W	W	W
T	T 鱼师青	T	T	T	T 柔蓝	T	T	T	T
C	C	C	C	C	C	C 头青	C	C	C

C40M5Y7	C45Y10	C44Y8	C60Y10	C60Y5	C70Y10	C70Y15	C50M5Y10	C55M10Y15	C60M5Y15
F 天蓝	F 淡蓝天空	F	F 水花蓝	F 清新蓝	F 亮蓝	F 碧玉蓝	F 湖畔蓝	F 塔霍湖蓝	F 天池
W	W	W	W	W	W	W	W	W	W
T	T	T 空色	T	T	T	T	T	T	T
C	C	C	C	C	C	C	C	C	C

● 蓝紫及含灰色调

C20	C28Y2M2	C30M5Y5	C32M7Y7	C35M5	C50M10	C55M10	C50K10	C47M7Y7	C50Y5M5
F 冰晶蓝	F 嫩蓝	F 柔软蓝	F 粉蓝	F 儿童蓝	F 晴空蓝	F	F 午后蓝	F 纵情蓝	F 平和蓝
W	W	W	W	W	W	W	W	W	W
T	T	T	T	T	T	T 勿忘草色	T	T	T
C	C	C	C	C	C	C	C	C 三青	C

C35M10	C40M10	C50M15Y5	C50M15	C55M15	C60M15Y5	C70M5Y5	C60M5Y5	C60M10Y10	C70M20Y5
F	F 圣莫里兹蓝	F 朗空蓝	F 浪漫蓝	F	F 水天一色	F 天际蓝	F	F 哥本哈根蓝	F 焰影蓝
W	W	W	W	W	W	W	W 天蓝	W	W
T 碧落	T	T	T 天蓝	T	T	T	T	T	T
C	C	C	C	C	C	C	C	C	C

C80M10Y10	C70K15	C75M20Y10	C100	C65M10	C75M10	C70M10	C70M20	C75M25	C90M20
F 奇幻蓝	F	F 极光蓝	F 青	F 彗星蓝	F 波普蓝	F 彗星蓝	F	F	F 伽利略蓝
W	W	W	W 湖蓝	W	W	W	W	W	W
T	T	T	T	T	T	T	T 露草色	T 青	T
C	C 二青	C	C	C	C	C	C	C	C

C70Y30	C75M35	C90M30Y5	C80M30	C85M30	C85M25Y5	C95M35	C100M25	C100M50	C100Y50
F 梦幻蓝	F 牵牛蓝	F 骑士蓝	F 天堂蓝	F 晴空蓝	F 斐济蓝	F 水晶蓝	F	F	F 皇室蓝
W	W	W	W	W	W	W	W 湖蓝	W 钴蓝	W
T	T	T	T 天青	T	T	T	T	T	T
C	C	C	C	C	C	C	C	C	C

C90M40Y10	C95M45Y10	C100M30K15	C85M50Y20	C85M55Y15	C90M50Y15	C85M50Y10	C100M60Y20	C95M60Y5	C95M75Y35K5
F 爵士蓝1	F 海洋蓝	F	F	F	F 爱琴海	F 瀚海蓝	F 月光蓝	F	F 爵士蓝2
W	W	W	W	W	W	W	W	W 青花	W
T	T	T 青	T 薄缥	T 浅缥	T	T	T	T	T
C	C	C	C	C	C	C	C	C	C

C75M45Y25	C85M50Y25	C90M60Y30	C90M65Y40	C95M70Y40	C85M60Y35	C90M65Y35K5	C100M50K40	C100M75Y30	C100M80Y35
F	F	F 萤石蓝	F 松石蓝	F	F 扎染蓝	F 静谧蓝	F	F 皓夜蓝	F 御瓷青
W	W 景德	W	W	W	W	W	W 孔雀蓝	W	W
T 吐绶蓝	T	T	T	T 靛蓝	T	T	T	T	T
C	C	C	C	C	C	C	C	C	C

C60M15Y5	C60M20Y10	C65M25Y10	C70M30Y10	C70M30Y20	C75M30Y15	C75M35Y10	C85M35Y20	C80M35Y15	C82M42Y12
F 晶石蓝	F	F 天际蓝	F	F 蓝色魅影	F	F	F	F	F
W	W	W	W	W	W	W	W	W	W
T	T 浅缥青	T	T 孔雀蓝	T	T 缥色	T 纳户蓝	T 石青	T 深蓝	T 靛青
C	C	C	C	C	C	C	C	C	C

C80M50	C75M50	C80M55	C100M60	C100M60Y10	C100M70	C100M80	C100M70Y10	C100M70Y20	C95M75Y10
F 自由蓝	F	F	F 牛津蓝	F 星夜蓝	F 晴朗蓝	F 极光紫	F 星空蓝	F 赛艇蓝	F 塔希提蓝
W	W	W	W	W	W	W	W	W	W
T	T 群青色	T 杜若色	T	T 蓝	T	T	T	T	T
C	C	C	C	C	C	C	C	C	C

C60M30Y5	C60M35	C65M30Y10	C70M40Y7	C75M45Y20	C80M45Y10	C80M50Y10	C85M58Y13	C85M60Y10	C85M60Y25
F 蓝天紫	F 普罗旺斯紫	F 矢车菊	F 蓝尾雀	F 黛青蓝	F	F	F	F 梦幻蓝	F 月影灰
W	W	W	W	W	W	W	W	W	W
T	T	T	T	T	T 缥青	T 青冥	T 铁青	T	T
C	C	C	C	C	C	C	C	C	C

C40M23Y13	C40M26Y16	C40M20Y10	C45M25Y10	C55M35Y20	C50M30Y15	C50M25Y10	C60M30Y10	C60M35Y15	C70M45Y15
F 纽约灰	F 灰瓷蓝	F	F 寂静蓝	F 云灰	F 青藏高原	F	F	F 浅海昌蓝	F 寂静湖水
W	W	W	W	W	W	W	W	W	W
T	T	T 晴山	T	T	T	T 品月	T 捋蓝	T	T
C	C	C	C	C	C	C	C	C	C

C8	C20M6Y7	C20M5	C30M10Y10	C30M10Y5	C40M15Y5	C37M12Y5	C40M15	C50M20Y5	C55M25Y10
F 冷雾蓝	F	F 淡空蓝	F 蓝羊绒	F	F 云水蓝	F 洛可可蓝	F 静蓝	F 雅蓝	F 星辉蓝
W	W 浅灰蓝	W	W	W	W	W	W	W	W
T	T	T	T	T 星郎	T	T	T	T	T
C	C	C	C	C	C	C	C	C	C

C20M10 F W T 淡青 C	C30M13 F 白云蓝 W T C	C40M23Y3 F W 浅蓝紫 T C	C40M20Y5 F 韵致蓝 W T C	C35M20Y5 F 雾蓝 W T C	C30M15Y5 F 冰蓝 W T C	C40M20 F 紫阳花紫 W T C	C55M25 F W T 窃蓝 C	C50M25 F 天空蓝 W T C
C50M30Y10 F W T 东方既白 C								
C20M20Y5 F 紫霞 W T C	C25M20K5 F 浅紫 W T C	C30M25Y5 F 丁香 W T C	C30Y25 F 紫藤花 W T C	C35M30Y5 F 紫光 W T C	C40M38Y8 F 雾霭紫 W T C	C42M42Y5 F 浅葡萄紫 W T C	C36M36 F W T 雪青 C	C45M40 F W T 藤紫 C
C50M40Y10 F 破晓 W T C								
C35M25 F 月亮紫 W T 藤色 C	C40M30 F W T 暮山紫 C	C45M35 F 浅蓝紫 W T C	C50M40 F 冷丁香紫 W T C	C60M50 F W T 紫苑 C	C73M65 F W T 桔梗色 C	C65M55 F 三色堇紫 W T C	C70M60 F W T 优昙瑞 C	C80M65 F 婆婆纳紫 W T C
C80M70 F W T 延维 C								
C60M45Y5 F 薰衣草紫 W T C	C60M40 F 幼蓝 W T 监德 C	C70M50 F W T 苍苍 C	C65M50 F W 爱琴海 T C	C65M55Y10 F 紫青 W T C	C55M45Y10 F 风信紫 W T C	C45M40Y15 F 浅灰紫 W T 藤纳户 C	C67M60Y10 F W T 绀桔梗 C	C85M80Y10 F W T 绀蓝1 C
C80M75Y15 F W T C								
C78M64 F W T 宝蓝 C	C80M60 F 平安蓝 W T C	C85M63 F W T 瑠璃色 C	C85M70 F 夜曲紫 W T C	C90M70 F 喜蓝 W T C	C95M75 F 钴蓝 W T C	C100M80 F 海潮紫 W T C	C100M85 F 星宿紫 W T C	C98M84 F 克莱因蓝 W T C
C92M79 F 卡布里蓝 W T C								
C100M90 F 萤石紫 W T C	C95M85 F 宝石蓝 W T C	C85M75 F 银莲花紫 W T C	C90M85Y20 F 星云紫 W T C	C100M95 F 午夜紫 W T C	C100M95Y15 F 奥秘紫 W T C	C100M100 F 荣耀紫 W T C	C100M100 F 群青 W 紫色 T 紫色 C	C95M85Y25 F W T 蓝 C
C90M80Y10 F W T 花色 C								
C60M40Y10 F 乡愁蓝 W T C	C65M45Y10 F 蓝紫 W T C	C65M45Y15 F 威尼斯蓝 W T C	C75M60Y15 F 董青石紫 W T C	C80M65Y15 F 普罗旺斯靛蓝 W T C	C80M60Y20 F 静夜蓝 W T C	C90M75Y35 F W T 藏青 C	C90M75Y15 F W T 琉璃绀 C	C85M70Y20 F 夜海蓝 W T C
C95M80Y20 F 优雅紫 W T C								

C100M80Y10
F
W 普兰
T
C

C95M75Y20
F 星河蓝
W
T
C

C100M70K20
F
W
T
C 酞青蓝

C100M80Y25
F 宫殿蓝
W
T
C

C100M85Y25
F 海军蓝
W
T
C

C100M80K30
F 深海蓝
W
T
C

C100M90Y30
F 柏林蓝
W
T
C

C100Y90M20
F
W
T 群青
C

C100M95Y45
F
W
T 青蓝
C

C100M90Y30K10
F
W
T 绀青1
C

C90M80Y30
F 深夜紫
W
T
C

C90M80Y40
F 蓝莓紫
W
T
C

C100M85Y40
F
W
T 绀色
C

C100M85Y35
F
W
T 绀[gàn]宇
C

C100M85Y45
F 月夜靛蓝
W
T
C

C100M75K50
F
W 普蓝
T
C

C100M88Y28K15
F
W
T
C 花青

C80M70Y40
F
W
T 绀青2
C

C100M90Y40K10
F
W
T 绀蓝2
C

C100M90Y40
F
W
T 绀青3
C

C100M90Y50K10
F 午夜蓝
W
T 石青
C

C100M90Y50K20
F
W
T 麒麟
C

C100M95Y55K30
F 夜店蓝
W
T
C

C100M95Y55K25
F
W
T 蓝色
C

C90M85Y40K40
F
W
T 葡萄紫
C

C100M90Y50
F
W
T 佛头青
C

C100M90Y40K20
F
W
T 帝释青
C

C100M100K50
F
W 青莲
T
C

C100M100Y70K20
F
W
T 花青
C

C100M95Y55K25
F
W
T 紫绀
C

C85M75Y50K15
F 藏青
W
T
C

C85M70Y20
F
W
T 铁绀
C

C100M100Y60K40
F 深海军蓝
W
T
C

C95M85Y60K50
F 黛蓝
W
T 浓绀
C

C100M90Y70K60
F
W
T
C

● **灰度较高的红紫色调**

M2Y30
F
W
T 胡粉色
C

C2M5Y8
F 白杏色
W
T
C

C2M7Y10
F 亚麻色
W
T
C

C3M7Y9
F 贝壳白
W
T
C

M9Y8
F
W
T 鱼肚白
C

C3M13Y15
F 人面桃花
W
T
C

C5M9Y4
F 紫烟
W
T
C

C2M11Y16
F 香蜜
W
T
C

C4M11Y13
F 向往
W
T
C

C8M12Y15
F 奶咖
W
T
C

C5M10Y10
F 柔美
W
T
C

C7M12Y10
F 霞光
W
T
C

C8M11Y11
F 藕粉色
W
T
C

C10M15Y15
F 花香
W
T
C

C10M20Y22
F 巧克力奶
W
T
C

C15M20Y20
F 桦木米
W
T
C

C15M20Y15
F 喀尔巴阡灰
W
T
C

C16M18Y18
F 鼹鼠灰
W
T
C

C13M15Y15
F
W 月灰
T
C

C10M15Y20
F 大理石米
W
T
C

C20M35Y35	C25M30Y25	C30M40Y30	C35M45Y40	C40M50Y30	C35M40Y30	C45M50Y40	C50M55Y35	C50M60Y30K20	C50M60Y60
F 浅摩卡	F	F 绒毛草	F 巧克力奶昔	F	F 香芋奶茶	F 余晖	F 雾葡萄	F 葡萄紫	F 红紫灰
W	W	W	W	W	W	W	W	W	W
T	T 苍烟	T	T	T 烟红	T	T	T	T	T
C	C	C	C	C	C	C	C	C	C

C55M65Y75	C50M60Y60K10	C60M75Y70	C55M75Y70K20	C60M80Y70K10	C50M80Y70K30	C60M80Y70K30	C60M70Y60	C65M75Y55	C60M70Y50K10
F 棕巧克力	F	F 拿铁棕	F 偏红棕	F 霜栗红	F	F 野鸡棕	F 豆沙棕	F 巴洛克紫	F
W	W	W	W	W	W	W	W	W	W
T	T 鹰背褐	T	T	T	T 蜜褐	T	T 玄天	T	T 紫浩
C	C	C	C	C	C	C	C	C	C

C50M70Y70K40	C60M75Y80K20	C60M80Y100K40	C50M70Y70K50	C60M80Y80K50	C50M80Y80K60	C60M85Y85K50	C65M70Y65K10	C55M60Y55K30	C55M60Y55
F 丁香棕	F 巧克力酱	F 黑巧克力	F 非洲棕	F 巧克力棕	F 烟斗棕	F	F 乌梅	F	F 黑松露
W	W	W	W	W	W	W	W	W	W
T	T	T	T	T	T	T 乌木	T	T 黝黑	T
C	C	C	C	C	C	C	C	C	C

C55M75Y75	C45M60Y55	C50M70Y70	C50M70Y85	C50M70Y75	C35M60Y60	C50M75Y85K10	C40M70Y90K30	M60Y100K60	C55M80Y95K10
F 赤兔马	F	F 虎睛棕	F 秋叶棕	F 雪茄	F 摩卡奶昔	F 棕榈棕	F 深棕	F	F 静谧棕
W	W	W	W	W	W	W	W	W	W
T	T 梅染	T	T	T	T	T	T	T 棕色	T
C	C	C	C	C	C	C	C	C	C

C40M65Y80	C45M70Y90	C50M70Y100	C40M70Y90K20	C50M75Y95K15	C35M60Y85K25	C45M65Y75	C45M50Y50	C50M65Y65	C50M65Y55
F 焦糖	F 土陶棕	F	F 肉桂棕	F 布朗尼棕	F	F 陶泥	F 土棕	F	F 乌龙
W	W	W	W	W	W	W	W	W	W
T	T	T 黄流	T	T	T 赭石	T	T	T 赭罗	T
C	C	C	C	C	C	C	C	C	C

● 灰度较高的橙黄色调

M2Y7	C2M2Y6	Y5	M2Y5	C2M3Y8	M3Y13	M5Y15	C2M3Y18	Y15	M4Y11
F	F 珍珠白	F 塔夫绸白	F 霜色	F 米饼白	F 泡沫白	F 珐琅奶黄	F 奶油白	F 乳白	F
W	W	W	W	W	W	W	W	W	W
T 乳白	T	T 铅白	T	T	T	T	T	T	T 粉白
C	C	C	C	C	C	C	C	C	C

M6Y18	C2M7Y22	C3M9Y25	C5M10Y22	C5M8Y20	C3M6Y20	C8M13Y35	C5M5Y20	C5M6Y30	C10M10Y30
F 光线黄	F 果肉黄	F 萨其玛	F 奶油杏仁	F 胡椒白	F 驼铃	F	F 白茶	F 苹果酸	F
W	W	W	W	W	W	W	W	W	W
T	T	T	T	T	T	T 牙色	T	T	T 骨缥
C	C	C	C	C	C		C	C	

C4M5Y11	C5M7Y9	C5M7Y12	C6M9Y16	C4M9Y13	C5M10Y15	C7M9Y12	C10M13Y20	C10M15Y25	C13M20Y33
F 水蜜黄	F 浅米色	F 晨曦	F	F 天然米	F 丝袜米	F 米褐	F 淡米	F 浅米黄	F 沙石米色
W	W	W	W	W	W	W	W	W	W
T	T	T	T 象牙色	T	T	T	T	T	T
C	C	C	C	C	C	C	C	C	C

M5Y10	M10Y20	C3M10Y23K3	C5M15Y35	C5M17Y30	C5M15Y25	C9M15Y25	C10M18Y36	C10M20Y30	C10M20Y35
F 米白	F 蛋壳色	F 本色米	F 麦芽糖	F 香木	F 羊毛米黄	F 浅驼色	F 日本棕	F 奶酪米	F 中米黄
W	W	W	W	W	W	W	W	W	W
T	T	T	T	T	T	T	T	T	T
C	C	C	C	C	C	C	C	C	C

C4M4Y9	C5M5Y10	C5M6Y13	C6M8Y14	C5M5Y15	C5M5Y15K5	C12M15Y30	C15M20Y30	C20M25Y35	C20M25Y30
F	F	F 落叶	F	F 莹贝白	F	F 白橡木	F 咔叽色	F	F 亚麻米
W	W	W	W	W	W	W	W	W	W
T 生成色	T 凝脂	T	T 缟白	T	T 米汤娇	T	T	T 假山南	T
C	C	C	C	C	C	C	C	C	C

C8M8Y16	C10M10Y20	C15M15Y30	C15M15Y25	C20M20Y35	C20M20Y40	C22M22Y42	C20M20Y35	C20M20Y25	C15M15Y20K5
F 白沙	F	F	F	F	F	F 亮亚麻色	F 卡其布	F 钛金	F
W	W	W	W	W	W	W	W	W	W
T	T 玉色	T 黄润	T 蜜合	T 仙米	T 缣缃	T	T	T	T 香皮
C	C	C	C	C	C	C	C	C	C

C22M22Y30	C25M25Y30	C18M18Y24	C20M20Y25	C25M23Y30	C30M30Y40	C37M34Y40	C30M30Y40K20	C45M43Y44	C40M40Y45
F 淡蘑菇色	F 荷兰兔	F	F	F 霜灰	F 枯草米	F 月光岩	F	F	F 鼹鼠灰
W	W	W	W	W	W	W	W	W	W
T	T	T 石竹色	T 云母	T	T	T	T 佩玖	T 茶鼠	T
C	C	C	C	C	C	C	C	C	C

C30M40Y50	C40M50Y60	C35M45Y55	C30M45Y50	C30M35Y35	C30M35Y50	C35M40Y50	C30M35Y45	C35M55Y75	C35M50Y75
F	F 木屑棕	F	F 肉蔻	F	F 开司米黄	F	F	F 核桃棕	F 橡树棕
W	W	W	W	W	W	W	W	W	W
T 大块	T	T 黄埃	T	T 珠子褐	T	T 养生主	T 紫花布	T	T
C	C	C	C	C	C	C	C	C	C

C20M30Y40	C20M30Y50	C15M25Y50	C20M33Y53	C15M20Y30	C15M25Y35	C15M30Y45	C25M 30Y40	C25M35Y45	C25M35Y50
F	F	F 牛皮纸	F	F	F 海贝金	F 砂砾	F 塔希提金	F 印度褐	F 沙棕
W	W	W	W	W	W	W	W	W	W
T 如梦令	T 石蜜	T	T 枯黄	T 地籁	T	T	T	T	T
C	C	C	C	C	C	C	C	C	C

C25M45Y52	C25M45Y65	C20M4 2Y66	C25M40Y55	C33M53Y77	C30M50Y75	C35 M55Y85	C30M55Y 70	C30M50Y70	C40M55Y70
F	F 红橡木	F	F 太妃糖	F	F	F	F	F 野兔棕	F 秋棕
W	W	W	W	W	W	W	W	W	W
T 洗柿	T	T 肉色	T	T 黄土色	T 雌黄	T	T 露褐	T	T
C	C	C	C	C	C 焦茶	C	C	C	

C30M50Y90K20	C45M60Y75	C50M 65Y80	C50M68Y100K10	C40M5 0Y65	C45M55Y75	C50M60Y75K5	C50 M60Y8 0	C50M60Y80K10	C55M60Y65K5
F 羚羊棕	F 肉桂	F 羊驼棕	F	F	F 香檀棕	F	F	F	F
W	W	W	W	W	W	W	W	W	W
T	T	T	T 路考茶	T 茶色	T	T 荆褐	T 流黄	T 朽叶色	T 丁子茶
C	C	C	C	C	C	C	C	C	

C45M50Y60	C45M50Y55K5	C50M60Y80K20	C55M65Y80K15	C50M60Y80K10	C55M60Y70K10	C60M65Y70K10	C55M55Y55	C60M60Y60K10	C65M65Y55K15
F	F	F	F	F 土棕	F 砖茶	F 松木棕	F 伦敦灰	F	F 黑胡椒
W	W	W	W	W	W	W	W	W	W
T 明茶褐	T 沉香	T 射干	T 驼褐	T	T	T	T	T 濯绛	T
C	C	C	C	C	C	C	C	C	

C65M70Y90K20	C60M70Y100K40	C60M70Y90K30	C65M75Y85K20	C65M70Y75K10	C55M65Y80K30	C60M70Y70K20	M35Y 90K 70	C60M70Y90K30	C60M75Y95K35
F	F	F	F 碳晶棕	F 卡布奇诺	F 黑巧克力	F 深棕	F	F 白桦棕	F
W	W	W	W	W	W	W	W	W	W
T 油葫芦	T 龙战	T 黄栌	T	T	T	T	T	T	T 枯茶
C	C	C	C	C	C	C 焦茶	C	C	

● 灰度较高的青绿色调

C2Y8	C5Y15	C3Y20	C10M5Y30	C7M5Y15	C12M6Y18	C6M2Y7	C6M4Y8	C10M10Y25	C13M15Y30K5
F 象牙白	F	F 香槟泡沫	F	F 清柠汁	F 芦荟	F	F 皓月白	F 曜金	F 鹅卵石
W	W	W	W	W	W	W	W	W	W
T	T 鄹白	T	T 断肠	T	T	T 荼白	T	T	T
C	C	C	C	C	C	C	C	C	C

C15M2Y11 F / W / T 素白 / C	C10Y7 F / W / T 月白 / C	C13M5Y10 F 雾都黎明 / W / T / C	C10M3Y9 F 冰青 / W / T / C	C11M6Y11 F 润玉 / W / T / C	C10M5Y15 F / W / T 吉量 / C	C10M5Y10 F / W / T 皦[jiǎo]玉 / C	C25M15Y25 F / W / T 余白 / C	C30M20Y30 F / W / T 冻缥 / C	C40M26Y33 F 月影灰 / W / T / C
C15M8Y15 F 牡蛎灰 / W / T / C	C15M10Y20 F / W / T 韶粉 / C	C20M15Y30 F 淡雅绿 / W / T / C	C15M10Y25 F / W / T 天球 / C	C20M15Y35 F / W / T 筠雾 / C	C30M25Y40 F / W 浅绿灰 / T / C	C25M20Y35 F 干艾草 / W / T / C	C30M20Y35 F / W / T 草白 / C	C35M25Y40 F / W / T 鸣珂 / C	C35M25Y35 F 远山灰 / W / T / C
C10M7Y9 F 冰种玉 / W / T / C	C10M8Y10 F 极地银 / W / T / C	C13M8Y11 F 硅谷银 / W / T / C	C12M9Y11 F 炊烟 / W / T / C	C15M10Y17 F 烟云 / W / T / C	C15M10Y15 F / W / T 二鱼目 / C	C20M15Y20 F / W / T 明月珰 / C	C20M16Y22 F 矿米银 / W / T / C	C20M15Y25K10 F / W / T 霜地 / C	C30M25Y30 F 石灰 / W / T / C
C18M18Y50 F / W / T 鸟子色 / C	M22Y22Y65 F 浅青金 / W / T / C	C30M30Y70 F / W / T 栾华 / C	C35M40Y100K10 F 橄榄黄 / W / T / C	C35M40Y90K10 F / W / T 乌金 / C	C50M50Y100 F 复古橄榄绿 / W / T / C	C15M25Y65K50 F 残茶色 / W / T / C	C60M60Y100 F 青铜橄榄绿 / W / T / C	C50M50Y100K10 F / W 焦糖绿 / T / C	C55M55Y100K15 F / W / T 棕绿 / C
C30M40Y65 F 沙漠黄 / W / T / C	C30M40Y60 F / W / T 枯色 / C	C25M35Y65 F 铜币 / W / T / C	C40M50Y88 F / W / T 木兰色 / C	C50M55Y90 F / W / T 香色 / C	C50M60Y100 F 巴洛克金 / W / T / C	C50M60Y100K10 F 香料棕 / W / T / C	C45M50Y85 F 约克夏金 / W / T / C	C55M60Y80 F / W / T 吉金 / C	C55M65Y85K15 F / W / T 远志 / C
C25M30Y55 F 麦田米 / W / T / C	C25M30Y60 F / W / T 黄封 / C	C30M35Y60 F / W / T 沙饧[táng] / C	C35M40Y65 F / W / T 深亚麻色 / C	C30M35Y50 F 旷漠沙 / W / T / C	C40M45Y70 F / W / T 巨吕 / C	C40M50Y80K10 F / W / T 密陀僧 / C	C45M50Y70 F / W / T 降真香 / C	C40M45Y65K5 F / W / T 蒸栗 / C	C50M55Y75 F / W / T 大云 / C
C18M14Y25 F / W / T 灰白 / C	C20M20Y35 F / W / T 砂色 / C	C20M22Y40 F / W / T 练色 / C	C20M25Y40 F 香槟金 / W / T / C	C25M30Y45 F 干沙米 / W / T / C	C25M25Y40K5 F / W / T 黄粱 / C	C35M35Y55 F / W / T 黄螺 / C	C44M47Y66 F 橄榄核 / W / T / C	C40M45Y55 F 钛古金 / W / T / C	C45M50Y60 F 豆蔻 / W / T / C

231

色号	F	W	T	C
C45M45Y60	鹅肝酱			
C45M45Y65			黄琮[cóng]	
C50M50Y60	盐湖灰			
C55M55Y70	甘草籽		茶色	
C55M55Y80				
C50M45Y60	大象灰		绿豆褐	
C30M30Y50K30			生壁色	
C65M60Y75			黎草色	
C50M50Y70K25	沼泽棕			
C60M60Y90K10				

色号	F	W	T	C
C43M37Y53			苍黄	
C50M40Y60			执大象	
C45M35Y50			春碧	
C55M45Y65	卡其绿			
C55M50Y75			荩箧[qiè]	
C50M40Y90K20	橄榄绿			
C55M45Y95K30	将军呢			
C60M60Y80K20			伽罗	
C60M65Y100K20			黄橡	
C65M70Y100K20			莺茶	

色号	F	W	T	C
C40M35Y50			玄校	
C45M40Y50	灰棕			
C45M40Y55	牡蛎壳			
C40M33Y45	皓月灰		银石灰	
C45M35Y50	页岩			
C50M40Y50K10	鼠灰			
C60M50Y60	贝壳灰			
C60M55Y75K10	雨林棕		泪[lèi]绶	
C60M55Y70				
C65M60Y65			黑朱	

色号	F	W	T	C
C60M60Y70K10			空五倍子色	
C66M66Y80K20	老头木			
C65M65Y75K30			苍艾	
C65M60Y70K15	亚麻绿		冥色	
C65M55Y75K10	鲁本斯绿			
C70M60Y100K30	深橄榄绿			
C70M60Y100K40			媚茶	
C75M65Y95K35	深卡其色			
C70M65Y80K25			青钝	
C75M65Y85K30				

色号	F	W	T	C
C50M30Y40K10			蕉月	
C65M40Y55	迷雾绿			
C65M40Y55K20				
C70M50Y65	黏土绿		千山翠	
C75M50Y60	参天绿			
C70M45Y45			蓝鼠	
C60M40Y40	蓖麻灰		苍色	
C50M37Y45	银石灰			
C55M40Y45	深冬灰			
C40M27Y30				

色号	F	W	T	C
C60M45Y60			苔古	
C60M45Y55			利休鼠	
C70M55Y70K10	英国绿			
C75M55Y65K15	深绿灰			
C75M55Y50K30			黯色	
C40Y100K80		橄榄绿		
C80M65Y95K45	蓝海松茶			
C80M60Y80K50			太师青	
C100Y75K90		深绿		
C85M70Y80K50			仙斋茶	

色号	F	W	T	C
C60M50Y50			雷雨垂	
C65M55Y55K10			石涅	
C65M50Y55	田螺青			
C60M45Y45	灰呢			
C65M50Y55	贵族灰			
C70M55Y60K15	夜灰			
C75M60Y65K20	银河灰			
C70M65Y70K15	马斯黑			
C75M65Y60K20	西西里灰			
C70M60Y60K20	魔力灰			

● **灰度较高的蓝紫色调及杂色**

C2M2Y2	C4M3Y3	C4M3Y5	C5M4Y4	C6M4Y4	C7M1Y2	C11M3Y3	C9M4Y4	C8M3Y2	C10M5Y5
F 北风	F 星月白	F 玉洁	F 铂钻白	F 月落白	F	F	F 格陵兰白	F 云白	F
W	W	W	W	W	W	W	W	W	W
T	T	T	T	T	T 雪白	T 霜白	T	T	T 浅云
C	C	C	C	C	C	C	C	C	C

C20M5Y5	C15M3Y5	C20M6Y8	C15M5Y7	C15M7Y8	C20M8Y10	C25M12Y15	C25M10Y10	C35M20Y20	C35M20Y15
F	F 海风	F 露珠	F 微蓝	F 霜蓝	F 缥蓝	F 暮色灰	F 远眺	F 浅蓝灰	F 薄雾灰
W	W	W	W	W	W	W	W	W	W
T 月白	T	T	T	T	T	T	T	T	T
C	C	C	C	C	C	C	C	C	C

C15M11Y11	C12M7Y7	C13M7Y9	C13M6Y6	C20M10Y7	C23M12Y10	C24M12Y12	C20M10Y10	C22M11Y11	C20M7Y7
F 铝灰	F 冬日黄昏	F 冬季天空	F 青白	F 薄雾	F 寒露	F 寒江雪	F	F 烟灰	F 天际
W	W	W	W	W	W	W	W	W	W
T	T	T	T	T	T	T	T 素采	T	T
C	C	C	C	C	C	C	C	C	C

C20M10Y10	C16M10Y10	C18M12Y12	C30M20Y25	C35M25Y25	C40M30Y35	C40M28Y33	C36M30Y32	C46M35Y35	C43M33Y30
F	F 星河银	F 极光银	F	F	F	F	F 铅灰	F	F
W	W	W	W	W	W	W	W	W	W
T 苍白	T	T	T 溶月	T 月魄	T 不皂	T	T	T 薄钝	T 银鼠
C	C	C	C	C	C	C	C	C	C

C30M15Y15	C40M20Y20	C45M25Y25	C50M30Y25	C55M35Y25	C60M33Y23	C65M40Y35	C60M35Y30	C70M40Y30	C75M45Y35
F	F	F 冰灰	F 蓝灰	F	F	F 灰蓝	F	F	F
W	W	W	W	W	W	W	W 青灰	W	W
T 影青	T 逍遥游	T	T	T 竹月	T 苍青	T	T	T 空青	T 太师青
C	C	C	C	C	C	C	C	C	C

C35M20Y20	C40M25Y20	C40M25Y25	C60M40Y30	C45M30Y25	C50M35Y30	C65M50Y45	C70M55Y45	C50M30Y20	C65M45Y25
F 冰河银	F 远山	F 冷岩灰	F	F 云雀灰	F 冰川灰	F 海豚灰	F 瓦灰	F 钛空灰	F 碳晶灰
W	W	W	W	W	W	W	W	W	W
T	T	T	T 秋蓝	T	T	T	T	T	T
C	C	C	C	C	C	C	C	C	C

233

色值	F	W	T	C
C80M60Y45	黯影灰			
C75M55Y45K15			育阳染	
C80M60Y55K10	青山如黛			
C90M75Y60K15			青钝	
C100M70Y30K40	图阿雷格蓝			
C100M 50K60	青金蓝		绀[gàn]	
C95M75Y50K20	日蚀蓝			
C100M40K80				花青
C100M80Y40K50	无月蓝			
C95M75Y35K15			蓝采和	
C45M35Y25	玄武灰			
C50M40Y30	泰晤士灰			
C55M45Y35	页岩灰			
C65M50Y35	烟灰紫			
C60M50Y46			灰色	
C65M55Y50			铅色	
C62M52Y47			薄墨色	
C53M43Y40			鼠色	
C60M50Y40	水泥灰			
C50M45Y50			石莲褐	
C6K36	银月灰			
C10K40		冷灰		
C45Y30Y30	鸿鹄灰			
C45M35Y35	暮雨灰			
C40M30Y30	阴影灰			
C45Y35Y35	魅影灰			
C50M40Y35	钢灰			
C50M40Y40	石墨灰			
C50M40Y40K15	星云灰			
C72M60Y47	黑珍珠			
C75M60Y50	天石青			
C75M60Y55	无月夜			
C80M65Y65K30	苍穹灰			
C78M68Y62K22			鸦青	
C85M75Y65K35			瑾瑜	
C90M80Y70K20	暗紫灰		螺子黛	
C85M75Y55K20			乌	
C80M70Y70K60	墨黑			
C80M70Y65K45	磁铁黑			
C30K100	玛瑙黑		黛	
C65M55Y60	暖中灰			
C55M45Y50	岩灰			
C65M55Y50	陨铁灰			
C70M60Y55	古典灰			
C66M55Y55K10	雅痞灰			
C15Y10K70	摩卡灰			
C65M55Y55K20	铬灰			
C75M60Y60K15	鲨鱼灰			
C70M60Y60K10	日全食			
C70M60Y60K20	黑云灰			
C7M7Y2			银白	
C5M5Y5			山矾	
C7M6Y4	初雪			
K10				
C10M10Y10			缟羽	
C16M12Y10	瓯灰			
C17M15Y11	典雅灰			
C20M20Y10	紫藤灰		紫烟	
C20M20Y20			藕丝秋半	
C22M22Y20	麻灰			
C7M6Y9	冷月			
K20	闪电银			
C22M18Y16	薄雾暖灰			
C3K20	银灰			
C25M20Y20	薄暮灰			
C22M18Y18	钛银			
C22M18Y18	清辉银			
C40M35Y35			绍衣	
C50M45Y45	石壁灰			
C50M48Y55	驼灰			

C32M28Y20 F 钛紫灰 W T C	C25M18Y7 F 雪青 W T C	C30M30Y20 F W T 甘石 C	C30M30Y30 F W T 葭灰 C	C35M33Y30 F 奶咖 W T C	K30 F 浅灰 W T C	C40M40Y20 F W T 紫茚[dì] C	C45M45Y30 F 无花果紫 W T 迷楼灰 C	C35M36Y37 F 镭射金 W T C	C50M50Y50 F 沉思棕 W T C
C33M23Y13 F 铂金灰 W T C	C33M25Y15 F 茶卡银 W T C	C25M15Y10 F 冬日湖水 W T C	C24M16Y12 F 月光银 W T C	C35M25Y20 F 银鼠灰 W T C	C30M22Y20 F 优雅银 W T C	C26M19Y17 F 星光银 W T C	C36M30Y26 F 雪貂 W T C	C40M34Y34 F 水墨灰 W T C	C40M33Y30 F 晶钻灰 W T C
C45M35Y25 F W T 青鸾 C	C55M45Y35 F 砾石灰 W T C	C65M55Y35 F W T 薄鼠 C	C60M50Y40 F 沉默灰 W T C	C65M55Y35 F W T 崧蓝 C	C75M60Y35 F 冰岛灰 W T C	C80M60Y35 F 钙石蓝 W T C	C65M50Y20 F 水洗牛仔蓝 W T C	C75M65Y40 F 碳灰蓝 W T C	C80M70Y50 F 暗夜 W T C
C70M60Y30 F 电音紫 W T C	C80M70Y30 F 波特兰紫 W T C	C80M70Y40 F 暗紫贝母 W T C	C85M75Y45 F 浓郁紫 W T C	C85M75Y45K15 F W T 青雀头黛 C	C80M70Y50K10 F W T 黛兰 C	C80M70Y50K20 F W T 霁蓝 C	C90M80Y50 F 越橘紫 W T C	C90M80Y45K15 F 城市夜紫 W T C	C76M70Y65K27 F W T 墨黑 C
C40M40Y30 F W T 银褐 C	C50M50Y40 F W T 红藤杖 C	C50M45Y30 F W T 薄色 C	C60M55Y40 F 深紫藤 W T C	C60M55Y30 F 中音紫 W T C	C55M55Y30 F W T 鸠羽色 C	C66M66Y30 F 时尚紫 W T C	C75M75Y45 F W T 鸠羽鼠 C	C70M70Y50 F W T 鸦雏 C	C70M80Y60K15 F 谦雅紫 W T C
C90M100Y40K10 F W T 凝夜紫 C	C95M100Y40K20 F W T 绀紫 C	C100M95Y45K15 F W T 绀青 C	C100M100Y55K25 F W T 铁绀 C	C80M75Y50K15 F W T 胜色 C	C80M80Y60K30 F W T 浓鼠 C	C80M80Y45K8 F W T 黛螺 C	C85M85Y65K30 F W T 璆[qiú]琳 C	C70M90Y60K60 F W T 茄色 C	C70M80Y90K50 F W T 青骊 C
C65M75Y100K50 F W T 银煤竹 C	C70M75Y90K50 F W T 涅色 C	C70M70Y70K40 F 湿岩灰 W T C	C55M70Y65K55 F W T 缁色 C	C66M68Y86K33 F W T 黄枯茶 C	C70M70Y50K30 F W T 紫鼠 C	C65M75Y75K15 F 浓可可 W T C	C70M75Y80K25 F 黑檀 W T C	C70M70Y60K20 F W T 烟墨 C	M30Y30K90 F W T 玄 C

C75M75Y50K50
F
W
T 乌黑
C

C90M85Y60K30
F
W
T 铁御纳户
C

C90M80Y70K50
F
W
T 蓝铁
C

C95M90Y65K50
F
W
T 青褐
C

C95M85Y70K55
F
W
T 褐返
C

C86M86Y83K72
F
W
T 黑色2
C

C78M80Y80K60
F
W
T 黑铁
C

C76M76Y86K56
F
W
T 蜡色
C

C88M90Y69K45
F
W
T 紫黑
C

K100
F 曜石黑
W
T
C

K85
F 石英灰
W
T 皂
C

C75M65Y60K15
F
W
T 钝色
C

C80M70Y60K30
F
W
T 黑橡
C

第十四章 用崭新方式排列的便捷色谱

对于从事平面设计的朋友来说，色谱是经常需要用到的工具。但很多人在用到常规色谱时，感觉查找自己需要的颜色比较费力，要查找很多相似的色块。其实大多数情况下，并不需要那样做，只是在有感觉时，能迅速找到符合感觉的那个颜色就行了，就像用调色板一样。

具体来说，大多数色谱是这样排列的：以红色(M)为横轴，以蓝色(C)为纵轴，以10%或5%的彩度网点为递进单位，然后每页再以黄色(Y)彩度网点的10%或5%来与以上两色混合，这样不断地推进到下一页，接下来重复上面的布局，每页再混合10%～70%的黑色。

这样，色块是比较全了，但会有两个问题。

(1) 当你要寻找某一色时，你无法看到这个色的全貌。比如说红色，你无法看到由M10～M100～M100K100这种由浅色至饱和色，再至最暗色的全部面貌。

(2) 大多数色谱总是把很多渐变的色放置在一起。这样，本来设计时，设计师要用某个色还有明确的感觉，但打开色谱，反而有点含糊了，因为颜色太多了。C、M、Y、K四色如果按5%的梯度混合起来，要近百页才能排完。这感觉有点像在网上找信息，常常是有用的信息其实只是一点，但是要从海量信息中摘取出这一点有用的信息，却需要花许多时间。

针对以上情况，我采用了另一种排列形式的色谱，使读者能够在4页纸之内，总揽常用色彩的全局（见便捷色谱一）。如果您需要找更丰富、更微妙的色彩，应该可以在后边的10页纸内找到（见便捷色谱二）。这样，平时创作中所需的绝大部分色彩都能被方便地找到。

在这个色谱中，我改变了第一版中让读者自己去推算数值的方法，花了相当多的工夫把1720个色块逐一标注了色值，使之更加好用，并且有意把这个色谱放到了本书的最后，以方便读者能迅速查找到所需的色块。

这个色谱是笔者根据工作需要为本书读者独家提供的设计，很实用，一定会帮到您。如果采用相同或近似的设计需得到本书作者的书面授权，否则将付诸法律。

便捷色谱一（C、M、Y、K值为 0 的，此表没有标出）© 2006 范文东

M10	M20	M30	M40	M50	M60	M70	M80	M90	M100
M10 Y3	M20 Y6	M30 Y8	M40 Y11	M50 Y13	M60 Y16	M70 Y18	M80 Y20	M90 Y23	M100 Y25
M10 Y5	M20 Y10	M30 Y15	M40 Y20	M50 Y25	M60 Y30	M70 Y35	M80 Y40	M90 Y45	M100 Y50
M10 Y8	M20 Y15	M30 Y23	M40 Y30	M50 Y38	M60 Y45	M70 Y53	M80 Y60	M90 Y67	M100 Y75
M10 Y10	M20 Y20	M30 Y30	M40 Y40	M50 Y50	M60 Y60	M70 Y70	M80 Y80	M90 Y90	M100 Y100
M8 Y10	M15 Y20	M23 Y30	M30 Y40	M38 Y50	M45 Y60	M53 Y70	M60 Y80	M67 Y90	M75 Y100
M5 Y10	M10 Y20	M15 Y30	M20 Y40	M25 Y50	M30 Y60	M35 Y70	M40 Y80	M45 Y90	M50 Y100
M3 Y10	M6 Y20	M8 Y30	M11 Y40	M13 Y50	M16 Y60	M18 Y70	M20 Y80	M23 Y90	M25 Y100
Y10	Y20	Y30	Y40	Y50	Y60	Y70	Y80	Y90	Y100
C3 Y10	C6 Y20	C8 Y30	C11 Y40	C13 Y50	C16 Y60	C18 Y70	C20 Y80	C23 Y90	C25 Y100
C5 Y10	C10 Y20	C15 Y30	C20 Y40	C25 Y50	C30 Y60	C35 Y70	C40 Y80	C45 Y90	C50 Y100
C8 Y10	C15 Y20	C23 Y30	C30 Y40	C38 Y50	C45 Y60	C53 Y70	C60 Y80	C67 Y90	C75 Y100

| K10 | K20 | K30 | K40 | K50 | K60 | K70 | K80 | K90 | K100 |

| M100K10 | M100K20 | M100K30 | M100K40 | M100K50 | M100K60 | M100K70 | M100K80 | M100K90 | M100K100 |

| M100Y25K10 | M100Y25K20 | M100Y25K30 | M100Y25K40 | M100Y25K50 | M100Y25K60 | M100Y25K70 | M100Y25K80 | M100Y25K90 | M100Y25K100 |

| M100Y50K10 | M100Y50K20 | M100Y50K30 | M100Y50K40 | M100Y50K50 | M100Y50K60 | M100Y50K70 | M100Y50K80 | M100Y50K90 | M100Y50K100 |

| M100Y75K10 | M100Y75K20 | M100Y75K30 | M100Y75K40 | M100Y75K50 | M100Y75K60 | M100Y75K70 | M100Y75K80 | M100Y75K90 | M100Y75K100 |

| M100Y100K10 | M100Y100K20 | M100Y100K30 | M100Y100K40 | M100Y100K50 | M100Y100K60 | M100Y100K70 | M100Y100K80 | M100Y100K90 | M100Y100K100 |

| M75Y100K10 | M75Y100K20 | M75Y100K30 | M75Y100K40 | M75Y100K50 | M75Y100K60 | M75Y100K70 | M75Y100K80 | M75Y100K90 | M75Y100K100 |

| M50Y100K10 | M50Y100K20 | M50Y100K30 | M50Y100K40 | M50Y100K50 | M50Y100K60 | M50Y100K70 | M50Y100K80 | M50Y100K90 | M50Y100K100 |

| M25Y100K10 | M25Y100K20 | M25Y100K30 | M25Y100K40 | M25Y100K50 | M25Y100K60 | M25Y100K70 | M25Y100K80 | M25Y100K90 | M25Y100K100 |

| Y100K10 | 100K20 | Y100K30 | Y100K40 | Y100K50 | Y100K60 | Y100K70 | Y100K80 | Y100K90 | Y100K100 |

| C25Y100K10 | C25100K20 | C25Y100K30 | C25Y100K40 | C25Y100K50 | C25Y100K60 | C25Y100K70 | C25Y100K80 | C25Y100K90 | C25Y100K100 |

| C50Y100K10 | C50100K20 | C50Y100K30 | C50Y100K40 | C50Y100K50 | C50Y100K60 | C50Y100K70 | C50Y100K80 | C50Y100K90 | C50Y100K100 |

| C75Y100K10 | C75100K20 | C75Y100K30 | C75Y100K40 | C75Y100K50 | C75Y100K60 | C75Y100K70 | C75Y100K80 | C75Y100K90 | C75Y100K100 |

C10 Y10	C20 Y20	C30 Y30	C40 Y40	C50 Y50	C60 Y60	C70 Y70	C80 Y80	C90 Y90	C100 Y100
C10 Y8	C20 Y15	C30 Y23	C40 Y30	C50 Y38	C60 Y45	C70 Y53	C80 Y60	C90 Y67	C100 Y75
C10 Y5	C20 Y10	C30 Y15	C40 Y20	C50 Y25	C60 Y30	C70 Y35	C80 Y40	C90 Y45	C100 Y50
C10 Y3	C20 Y6	C30 Y8	C40 Y11	C50 Y13	C60 Y16	C70 Y18	C80 Y20	C90 Y23	C100 Y25
C10	C20	C30	C40	C50	C60	C70	C80	C90	C100
C10 M3	C20 M6	C30 M8	C40 M11	C50 M13	C60 M16	C70 M18	C80 M20	C90 M23	C100 M25
C10 M5	C20 M10	C30 M15	C40 M20	C50 M25	C60 MY30	C70 M35	C80 M40	C90 M45	C100 M50
C10 M8	C20 M15	C30 M23	C40 M30	C50 M38	C60 M45	C70 M53	C80 M60	C90 M67	C100 M75
C10 M10	C20 M20	C30 M30	C40 MY40	C50 M50	C60 M60	C70 M70	C80 M80	C90 M90	C100 M100
C8 M10	C15 M20	C23 M30	C30 MY40	C38 M50	C45 M60	C53 M70	C60 M80	C67 M90	C75 M100
C5 M10	C10 M20	C15 M30	C20 MY40	C25 M50	C30 M60	C35 M70	C40 M80	C45 M90	C50 M100
C3 M10	C6 M20	C8 M30	C11 MY40	C13 M50	C16 M60	C18 M70	C20 M80	C23 M90	C25 M100

便捷色谱二（C、M、Y、K值为0的，此表没有标出）© 2006 范文东

这个表相对于表一来说，颜色更为丰富，可以方便读者找到更为微妙的色彩。

M10 0K20	M90 K18	M80 K16	M70 K14	M60 K12	M50 K10	M40 K8	M30 K6	M20 K4	M10 K2
M10 0K40	M90 K36	M80 K32	M70 K28	M60 K24	M50 K20	M40 K16	M30 K12	M20 K8	M10 K4
M10 0K60	M90 K54	M80 K48	M70 K42	M60 K36	M50 K30	M40 K24	M30 K18	M20 K12	M10 K6
M10 0K80	M90 K72	M80 K64	M70 K56	M60 K48	M50 K40	M40 K32	M30 K24	M20 K16	M10 K8
M100Y20K20	M90Y18K18	M80Y16K16	M70Y14K14	M60Y12K12	M50Y10K10	M40Y8K8	M30Y6K6	M20Y4K4	M10Y2K2
M100Y20K40	M90Y18K36	M80Y16K32	M70Y14K28	M60Y12K24	M50Y10K20	M40Y8K16	M30Y6K12	M20Y4K8	M10Y2K4
M100Y20K60	M90Y18K54	M80Y16K48	M70Y14K42	M60Y12K36	M50Y10K30	M40Y8K24	M30Y6K18	M20Y4K12	M10Y2K6
M100Y20K80	M90Y18K72	M80Y16K64	M70Y14K56	M60Y12K48	M50Y10K40	M40Y8K32	M30Y6K24	M20Y4K16	M10Y2K8
M100Y40K20	M90Y36K18	M80Y32K16	M70Y28K14	M60Y24K12	M50Y20K10	M40Y16K8	M30Y12K6	M20Y8K4	M10Y4K2
M100Y40K40	M90Y36K36	M80Y32K32	M70Y28K28	M60Y24K24	M50Y20K20	M40Y16K16	M30Y12K12	M20Y8K8	M10Y4K4
M100Y40K60	M90Y36K54	M80Y32K48	M70Y28K42	M60Y24K36	M50Y20K30	M40Y16K24	M30Y12K18	M20Y8K12	M10Y4K6
M100Y40K80	M90Y36K72	M80Y32K64	M70Y28K56	M60Y24K48	M50Y20K40	M40Y16K32	M30Y12K24	M20Y8K16	M10Y4K8

M100Y60K20	M90Y54K18	M80Y48K16	M70Y42K14	M60Y36K12	M50Y30K10	M40Y24K8	M30Y18K6	M20Y12K4	M10Y6K2
M100Y60K40	M90Y54K36	M80Y48K32	M70Y42K28	M60Y36K24	M50Y30K20	M40Y24K16	M30Y18K12	M20Y12K8	M10Y6K4
M100Y60K60	M90Y54K54	M80Y48K48	M70Y42K42	M60Y36K36	M50Y30K30	M40Y24K24	M30Y18K18	M20Y12K12	M10Y6K6
M100Y60K80	M90Y54K72	M80Y48K64	M70Y42K56	M60Y36K48	M50Y30K40	M40Y24K32	M30Y18K24	M20Y12K16	M10Y6K8
M100Y80K20	M90Y72K18	M80Y64K16	M70Y56K14	M60Y48K12	M50Y40K10	M40Y32K8	M30Y24K6	M20Y16K4	M10Y8K2
M100Y80K40	M90Y72K36	M80Y64K32	M70Y56K28	M60Y48K24	M50Y40K20	M40Y32K16	M30Y24K12	M20Y16K8	M10Y8K4
M100Y80K60	M90Y72K54	M80Y64K48	M70Y56K42	M60Y48K36	M50Y40K30	M40Y32K24	M30Y24K18	M20Y16K12	M10Y8K6
M100Y80K80	M90Y72K72	M80Y64K64	M70Y56K56	M60Y48K48	M50Y40K40	M40Y32K32	M30Y24K24	M20Y16K16	M10Y8K8
M100Y100K20	M90Y90K18	M80Y80K16	M70Y70K14	M60Y60K12	M50Y50K10	M40Y40K8	M30Y30K6	M20Y20K4	M10Y10K2
M100Y100K40	M90Y90K36	M80Y80K32	M70Y70K28	M60Y60K24	M50Y50K20	M40Y40K16	M30Y30K12	M20Y20K8	M10Y10K4
M100Y100K60	M90Y90K54	M80Y80K48	M70Y70K42	M60Y60K36	M50Y50K30	M40Y40K24	M30Y30K18	M20Y20K12	M10Y10K6
M100Y100K80	M90Y90K72	M80Y80K64	M70Y70K56	M60Y60K48	M50Y50K40	M40Y40K32	M30Y30K24	M20Y20K16	M10Y10K8
M80Y100K20	M72Y90K18	M64Y80K16	M56Y70K14	M48Y60K12	M40Y50K10	M32Y40K8	M24Y30K6	M16Y20K4	M8Y10K2

243

M80Y100K40	M72Y90K36	M64Y80K32	M56Y70K28	M48Y60K24	M40Y50K20	M32Y40K16	M24Y30K12	M16Y20K8	M8Y10K4
M80Y100K60	M72Y90K54	M64Y80K48	M56Y70K42	M48Y60K36	M40Y50K30	M32Y40K24	M24Y30K18	M16Y20K12	M8Y10K6
M80Y100K80	M72Y90K72	M64Y80K64	M56Y70K56	M48Y60K48	M40Y50K40	M32Y40K32	M24Y30K42	M16Y20K16	M8Y10K8
M60Y100K20	M54Y90K18	M48Y80K16	M42Y70K14	M36Y60K12	M30Y50K10	M24Y40K8	M18Y30K6	M12Y20K4	M6Y10K2
M60Y100K40	M54Y90K36	M48Y80K32	M42Y70K28	M36Y60K24	M30Y50K20	M24Y40K16	M18Y30K12	M12Y20K8	M6Y10K4
M60Y100K60	M54Y90K54	M48Y80K48	M42Y70K42	M36Y60K36	M30Y50K30	M24Y40K24	M18Y30K18	M12Y20K12	M6Y10K6
M60Y100K80	M54Y90K72	M48Y80K64	M42Y70K56	M36Y60K48	M30Y50K40	M24Y40K32	M18Y30K24	M12Y20K16	M6Y10K8
M40Y100K20	M36Y90K18	M32Y80K16	M28Y70K14	M24Y60K12	M20Y50K10	M16Y40K8	M12Y30K6	M8Y20K4	M4Y10K2
M40Y100K40	M36Y90K36	M32Y80K32	M28Y70K28	M24Y60K24	M20Y50K20	M16Y40K16	M12Y30K12	M8Y20K8	M4Y10K4
M40Y100K60	M36Y90K54	M32Y80K48	M28Y70K42	M24Y60K36	M20Y50K30	M16Y40K24	M12Y30K18	M8Y20K12	M4Y10K6
M40Y100K80	M36Y90K72	M32Y80K64	M28Y70K56	M24Y60K48	M20Y50K40	M16Y40K32	M12Y30K24	M8Y20K16	M4Y10K8
M20Y100K20	M18Y90K18	M16Y80K16	M14Y70K14	M12Y60K12	M10Y50K10	M8Y40K8	M6Y30K6	M4Y20K4	M2Y10K2
M20Y100K40	M18Y90K36	M16Y80K32	M14Y70K28	M12Y60K24	M10Y50K20	M8Y40K16	M6Y30K12	M4Y20K8	M2Y10K4

M20Y100K60	M18Y90K54	M16Y80K48	M14Y70K42	M12Y60K36	M10Y50K30	M8Y40K24	M6Y30K18	M4Y20K12	M2Y10K6
M20Y100K80	M18Y90K72	M16Y80K64	M14Y70K56	M12Y60K48	M10Y50K40	M8Y40K32	M6Y30K24	M4Y20K16	M2Y10K8
Y100K20	Y90K18	Y80K16	Y70K14	Y60K12	Y50K10	Y40K8	Y30K6	Y20K4	Y10K2
Y100K40	Y90K36	Y80K32	Y70K28	Y60K24	Y50K20	Y40K16	Y30K12	Y20K8	Y10K4
Y100K60	Y90K54	Y80K48	Y70K42	Y60K36	Y50K30	Y40K24	Y30K18	Y20K12	Y10K6
Y100K80	Y90K72	Y80K64	Y70K56	Y60K48	Y50K40	Y40K32	Y30K24	Y20K16	Y10K8
C20Y100K20	C18Y90K18	C16Y80K16	C14Y70K14	C12Y60K12	C10Y20K10	C8Y40K8	C6Y30K6	C4Y20K4	C2Y10K2
C20Y100K40	C18Y90K36	C16Y80K32	C14Y70K28	C12Y60K24	C10Y20K20	C8Y40K16	C6Y30K12	C4Y20K8	C2Y10K4
C20Y100K60	C18Y90K54	C16Y80K48	C14Y70K42	C12Y60K36	C10Y20K30	C8Y40K24	C6Y30K18	C4Y20K14	C2Y10K6
C20Y100K80	C18Y90K72	C16Y80K64	C14Y70K56	C12Y60K48	C10Y20K40	C8Y40K32	C6Y30K24	C4Y20K16	C2Y10K8
C40Y100K20	C36Y90K18	C32Y80K16	C28Y70K14	C24Y60K12	C20Y20K10	C16Y40K8	C12Y30K6	C8Y20K4	C4Y10K2
C40Y100K40	C36Y90K36	C32Y80K32	C28Y70K28	C24Y60K24	C20Y20K20	C16Y40K16	C12Y30K12	C8Y20K8	C4Y10K4
C40Y100K60	C36Y00K54	C32Y80K48	C28Y70K42	C24Y60K36	C20Y20K30	C16Y40K24	C12Y30K18	C8Y20K12	C4Y10K6

245

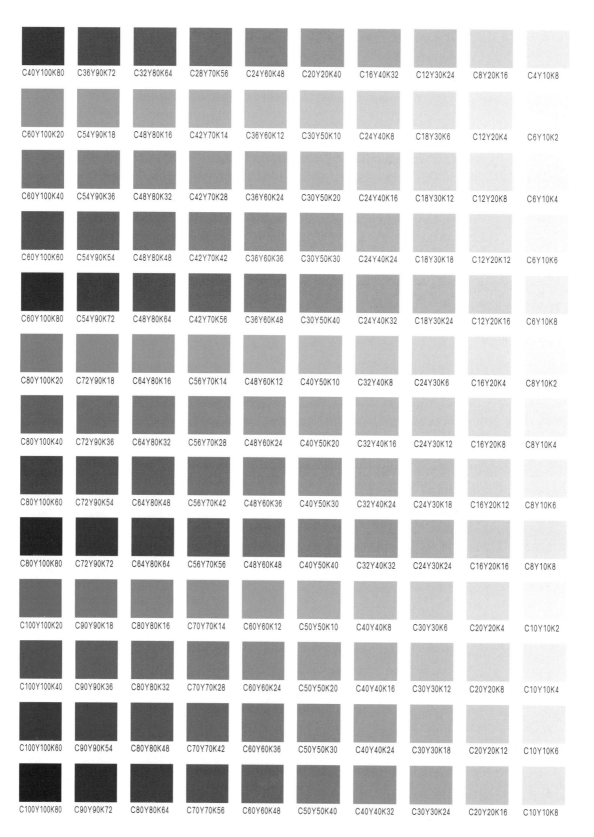

C40Y100K80	C36Y90K72	C32Y80K64	C28Y70K56	C24Y60K48	C20Y20K40	C16Y40K32	C12Y30K24	C8Y20K16	C4Y10K8
C60Y100K20	C54Y90K18	C48Y80K16	C42Y70K14	C36Y60K12	C30Y50K10	C24Y40K8	C18Y30K6	C12Y20K4	C6Y10K2
C60Y100K40	C54Y90K36	C48Y80K32	C42Y70K28	C36Y60K24	C30Y50K20	C24Y40K16	C18Y30K12	C12Y20K8	C6Y10K4
C60Y100K60	C54Y90K54	C48Y80K48	C42Y70K42	C36Y60K36	C30Y50K30	C24Y40K24	C18Y30K18	C12Y20K12	C6Y10K6
C60Y100K80	C54Y90K72	C48Y80K64	C42Y70K56	C36Y60K48	C30Y50K40	C24Y40K32	C18Y30K24	C12Y20K16	C6Y10K8
C80Y100K20	C72Y90K18	C64Y80K16	C56Y70K14	C48Y60K12	C40Y50K10	C32Y40K8	C24Y30K6	C16Y20K4	C8Y10K2
C80Y100K40	C72Y90K36	C64Y80K32	C56Y70K28	C48Y60K24	C40Y50K20	C32Y40K16	C24Y30K12	C16Y20K8	C8Y10K4
C80Y100K60	C72Y90K54	C64Y80K48	C56Y70K42	C48Y60K36	C40Y50K30	C32Y40K24	C24Y30K18	C16Y20K12	C8Y10K6
C80Y100K80	C72Y90K72	C64Y80K64	C56Y70K56	C48Y60K48	C40Y50K40	C32Y40K32	C24Y30K24	C16Y20K16	C8Y10K8
C100Y100K20	C90Y90K18	C80Y80K16	C70Y70K14	C60Y60K12	C50Y50K10	C40Y40K8	C30Y30K6	C20Y20K4	C10Y10K2
C100Y100K40	C90Y90K36	C80Y80K32	C70Y70K28	C60Y60K24	C50Y50K20	C40Y40K16	C30Y30K12	C20Y20K8	C10Y10K4
C100Y100K60	C90Y90K54	C80Y80K48	C70Y70K42	C60Y60K36	C50Y50K30	C40Y40K24	C30Y30K18	C20Y20K12	C10Y10K6
C100Y100K80	C90Y90K72	C80Y80K64	C70Y70K56	C60Y60K48	C50Y50K40	C40Y40K32	C30Y30K24	C20Y20K16	C10Y10K8

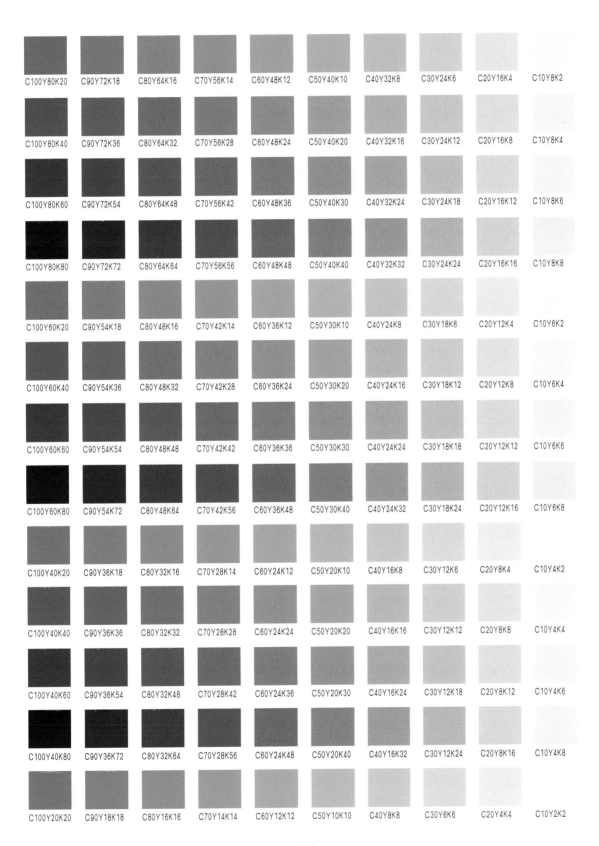

C100Y80K20	C90Y72K18	C80Y64K16	C70Y56K14	C60Y48K12	C50Y40K10	C40Y32K8	C30Y24K6	C20Y16K4	C10Y8K2
C100Y80K40	C90Y72K36	C80Y64K32	C70Y56K28	C60Y48K24	C50Y40K20	C40Y32K16	C30Y24K12	C20Y16K8	C10Y8K4
C100Y80K60	C90Y72K54	C80Y64K48	C70Y56K42	C60Y48K36	C50Y40K30	C40Y32K24	C30Y24K18	C20Y16K12	C10Y8K6
C100Y80K80	C90Y72K72	C80Y64K64	C70Y56K56	C60Y48K48	C50Y40K40	C40Y32K32	C30Y24K24	C20Y16K16	C10Y8K8
C100Y60K20	C90Y54K18	C80Y48K16	C70Y42K14	C60Y36K12	C50Y30K10	C40Y24K8	C30Y18K6	C20Y12K4	C10Y6K2
C100Y60K40	C90Y54K36	C80Y48K32	C70Y42K28	C60Y36K24	C50Y30K20	C40Y24K16	C30Y18K12	C20Y12K8	C10Y6K4
C100Y60K60	C90Y54K54	C80Y48K48	C70Y42K42	C60Y36K36	C50Y30K30	C40Y24K24	C30Y18K18	C20Y12K12	C10Y6K6
C100Y60K80	C90Y54K72	C80Y48K64	C70Y42K56	C60Y36K48	C50Y30K40	C40Y24K32	C30Y18K24	C20Y12K16	C10Y6K8
C100Y40K20	C90Y36K18	C80Y32K16	C70Y28K14	C60Y24K12	C50Y20K10	C40Y16K8	C30Y12K6	C20Y8K4	C10Y4K2
C100Y40K40	C90Y36K36	C80Y32K32	C70Y28K28	C60Y24K24	C50Y20K20	C40Y16K16	C30Y12K12	C20Y8K8	C10Y4K4
C100Y40K60	C90Y36K54	C80Y32K48	C70Y28K42	C60Y24K36	C50Y20K30	C40Y16K24	C30Y12K18	C20Y8K12	C10Y4K6
C100Y40K80	C90Y36K72	C80Y32K64	C70Y28K56	C60Y24K48	C50Y20K40	C40Y16K32	C30Y12K24	C20Y8K16	C10Y4K8
C100Y20K20	C90Y18K18	C80Y16K16	C70Y14K14	C60Y12K12	C50Y10K10	C40Y8K8	C30Y6K6	C20Y4K4	C10Y2K2

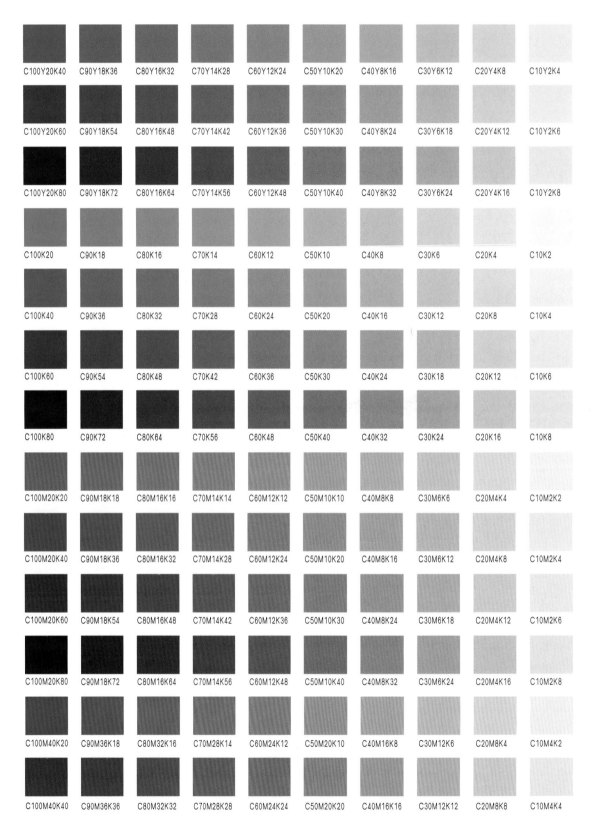

C100Y20K40	C90Y18K36	C80Y16K32	C70Y14K28	C60Y12K24	C50Y10K20	C40Y8K16	C30Y6K12	C20Y4K8	C10Y2K4
C100Y20K60	C90Y18K54	C80Y16K48	C70Y14K42	C60Y12K36	C50Y10K30	C40Y8K24	C30Y6K18	C20Y4K12	C10Y2K6
C100Y20K80	C90Y18K72	C80Y16K64	C70Y14K56	C60Y12K48	C50Y10K40	C40Y8K32	C30Y6K24	C20Y4K16	C10Y2K8
C100K20	C90K18	C80K16	C70K14	C60K12	C50K10	C40K8	C30K6	C20K4	C10K2
C100K40	C90K36	C80K32	C70K28	C60K24	C50K20	C40K16	C30K12	C20K8	C10K4
C100K60	C90K54	C80K48	C70K42	C60K36	C50K30	C40K24	C30K18	C20K12	C10K6
C100K80	C90K72	C80K64	C70K56	C60K48	C50K40	C40K32	C30K24	C20K16	C10K8
C100M20K20	C90M18K18	C80M16K16	C70M14K14	C60M12K12	C50M10K10	C40M8K8	C30M6K6	C20M4K4	C10M2K2
C100M20K40	C90M18K36	C80M16K32	C70M14K28	C60M12K24	C50M10K20	C40M8K16	C30M6K12	C20M4K8	C10M2K4
C100M20K60	C90M18K54	C80M16K48	C70M14K42	C60M12K36	C50M10K30	C40M8K24	C30M6K18	C20M4K12	C10M2K6
C100M20K80	C90M18K72	C80M16K64	C70M14K56	C60M12K48	C50M10K40	C40M8K32	C30M6K24	C20M4K16	C10M2K8
C100M40K20	C90M36K18	C80M32K16	C70M28K14	C60M24K12	C50M20K10	C40M16K8	C30M12K6	C20M8K4	C10M4K2
C100M40K40	C90M36K36	C80M32K32	C70M28K28	C60M24K24	C50M20K20	C40M16K16	C30M12K12	C20M8K8	C10M4K4

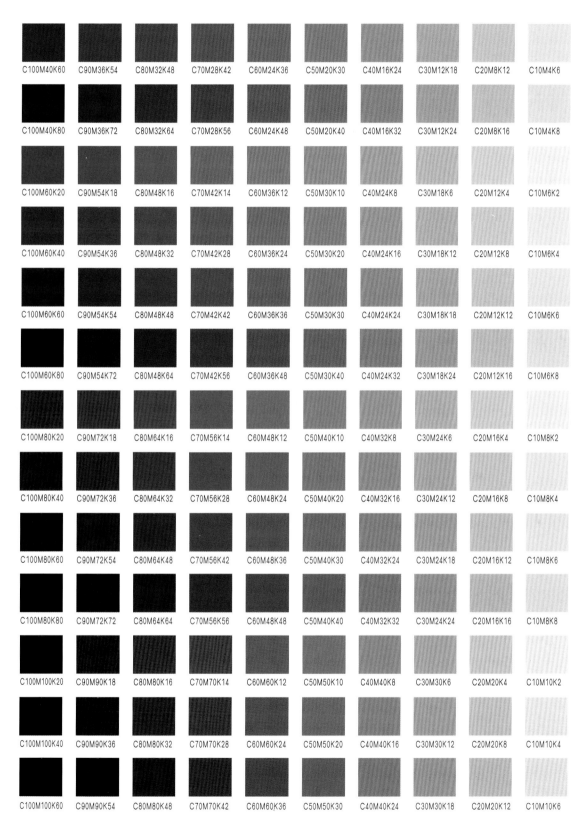

C100M40K60	C90M36K54	C80M32K48	C70M28K42	C60M24K36	C50M20K30	C40M16K24	C30M12K18	C20M8K12	C10M4K6
C100M40K80	C90M36K72	C80M32K64	C70M28K56	C60M24K48	C50M20K40	C40M16K32	C30M12K24	C20M8K16	C10M4K8
C100M60K20	C90M54K18	C80M48K16	C70M42K14	C60M36K12	C50M30K10	C40M24K8	C30M18K6	C20M12K4	C10M6K2
C100M60K40	C90M54K36	C80M48K32	C70M42K28	C60M36K24	C50M30K20	C40M24K16	C30M18K12	C20M12K8	C10M6K4
C100M60K60	C90M54K54	C80M48K48	C70M42K42	C60M36K36	C50M30K30	C40M24K24	C30M18K18	C20M12K12	C10M6K6
C100M60K80	C90M54K72	C80M48K64	C70M42K56	C60M36K48	C50M30K40	C40M24K32	C30M18K24	C20M12K16	C10M6K8
C100M80K20	C90M72K18	C80M64K16	C70M56K14	C60M48K12	C50M40K10	C40M32K8	C30M24K6	C20M16K4	C10M8K2
C100M80K40	C90M72K36	C80M64K32	C70M56K28	C60M48K24	C50M40K20	C40M32K16	C30M24K12	C20M16K8	C10M8K4
C100M80K60	C90M72K54	C80M64K48	C70M56K42	C60M48K36	C50M40K30	C40M32K24	C30M24K18	C20M16K12	C10M8K6
C100M80K80	C90M72K72	C80M64K64	C70M56K56	C60M48K48	C50M40K40	C40M32K32	C30M24K24	C20M16K16	C10M8K8
C100M100K20	C90M90K18	C80M80K16	C70M70K14	C60M60K12	C50M50K10	C40M40K8	C30M30K6	C20M20K4	C10M10K2
C100M100K40	C90M90K36	C80M80K32	C70M70K28	C60M60K24	C50M50K20	C40M40K16	C30M30K12	C20M20K8	C10M10K4
C100M100K60	C90M90K54	C80M80K48	C70M70K42	C60M60K36	C50M50K30	C40M40K24	C30M30K18	C20M20K12	C10M10K6

C100M100K80	C90M90K72	C80M80K64	C70M70K56	C60M60K48	C50M50K40	C40M40K32	C30M30K24	C20M20K16	C10M10K8
C80M100K20	C72M90K18	C64M80K16	C56M70K14	C48M60K12	C40M50K10	C32M40K8	C24M30K6	C16M20K4	C8M10K2
C80M100K40	C72M90K36	C64M80K32	C56M70K28	C48M60K24	C40M50K20	C32M40K16	C24M30K12	C16M20K8	C8M10K4
C80M100K60	C72M90K54	C64M80K48	C56M70K42	C48M60K36	C40M50K30	C32M40K24	C24M30K18	C16M20K12	C8M10K6
C80M100K80	C72M90K72	C64M80K64	C56M70K56	C48M60K48	C40M50K40	C32M40K32	C24M30K24	C16M20K16	C8M10K8
C60M100K20	C54M90K18	C48M80K16	C42M70K14	C36M60K12	C30M50K10	C24M40K8	C18M30K6	C12M20K4	C6M10K2
C60M100K40	C54M90K36	C48M80K32	C42M70K28	C36M60K24	C30M50K20	C24M40K16	C18M30K12	C12M20K8	C6M10K4
C60M100K60	C54M90K54	C48M80K48	C42M70K42	C36M60K36	C30M50K30	C24M40K24	C18M30K18	C12M20K12	C6M10K6
C60M100K80	C54M90K72	C48M80K64	C42M70K56	C36M60K48	C30M50K40	C24M40K32	C18M30K24	C12M20K16	C6M10K8
C40M100K20	C36M90K18	C32M80K16	C28M70K14	C24M60K12	C20M50K10	C16M40K8	C12M30K6	C8M20K4	C4M10K2
C40M100K40	C36M90K36	C32M80K32	C28M70K28	C24M60K24	C20M50K20	C16M40K16	C12M30K12	C8M20K8	C4M10K4
C40M100K60	C36M90K54	C32M80K48	C28M70K42	C24M60K36	C20M50K30	C16M40K24	C12M30K18	C8M20K12	C4M10K6
C40M100K80	C36M90K72	C32M80K64	C28M70K56	C24M60K48	C20M50K40	C16M40K32	C12M30K24	C8M20K16	C4M10K8

C20M100K20	C18M90K18	C16M80K16	C14M70K14	C12M60K12	C10M50K10	C8M40K8	C6M30K6	C4M20K4	C2M10K2
C20M100K40	C18M90K36	C16M80K32	C14M70K28	C12M60K24	C10M50K20	C8M40K16	C6M30K12	C4M20K8	C2M10K4
C20M100K60	C18M90K54	C16M80K48	C14M70K42	C12M60K36	C10M50K30	C8M40K24	C6M30K18	C4M20K12	C2M10K6
C20M100K80	C18M90K72	C16M80K64	C14M70K56	C12M60K48	C10M50K40	C8M40K32	C6M30K24	C4M20K16	C2M10K8

参 考 书 目

[1] 金陵设计制作有限公司. 配色事典 [M]. 台北：汉欣文化事业有限公司，1987.

[2] [日] 福田邦夫，[日] 左藤邦夫. 色彩设计初步 [M]. 徐艺乙，石建中 译. 北京：北京工艺美术出版社，1988.

[3] COLOR SOURCEBOOK [M].Massachusetts：Rockport Publishers，Inc.，1989.

[4] 王蕴强，马玖成. 色彩·服装与美 [M]. 北京：中国轻工业出版社，1996.

[5] 黄英杰，周锐，丁玉红. 构成艺术 [M]. 上海：同济大学出版社，2004.

[6] 盛忠谊，罗晓光. 色彩构成 [M].长沙：湖南美术出版社，2002.

[7] 王力强，文红. 平面·色彩构成 [M]. 重庆：重庆大学出版社，2002.

[8] 张继渝. 设计色彩 [M].重庆：重庆大学出版社，2002.

[9] 黄建平，章莉莉. 设计色彩教程 [M]. 上海：上海书画出版社，2002.

[10] [日] 南云治嘉. 色彩印象图典 [M]. 上海：世界图书出版公司，2002.

[11] 黄焱冰. 色彩视知觉 [M]. 南宁：广西美术出版社，2004.

[12] [日] 小林重顺. 色彩形象坐标 [M]. 日本色彩设计研究所 编.南开大学色彩与公共艺术研究中心 译. 李军 总编译.北京：人民美术出版社，2006.

[13] [日] 小林重顺. 色彩心理探析 [M]. 日本色彩设计研究所 编.南开大学色彩与公共艺术研究中心 译. 李军 总编译.北京：人民美术出版社，2006.

[14] [日] 小林重顺. 形象配色艺术 [M]. 日本色彩设计研究所 编.
南开大学色彩与公共艺术研究中心 译. 李军 总编译.北京：人民美术出版社，2006.

[15] 艺术与设计出版联盟.设计与印刷国家标准色谱 [M]. 沈阳：辽宁科学技术出版社，2009.

[16] 徐艳芳.色彩原理与应用 [M]. 北京：文化发展出版社印刷工业出版分社，2011.

[17] [日] 山田纯也，[日] 拓植 Hiropon，[日] 长井美树，[日] 内村光一，[日] 永井弘人.
配色大原则 [M]. 郝皓 译. 南京：凤凰科学技术出版社，2017.

[17] [日] 日本色彩设计研究所.配色手册 [M]. 刘俊玲，陈舒婷 译.南京：凤凰科学技术出版社，2018.

[18] 青简. 古色之美 [M]. 长沙：湖南人民出版社，2019.

[19] [日] 久野尚美，FOUMS色彩情报研究所.日本主题配色速查手册 2 [M].施梦洁 译，上海：上海人民美术出版社，2019.

[20] 郭浩，李建明 著.中国传统色——故宫里的色彩美学 [M]. 北京：中信出版社，2020.

[21] 黄仁达 编著.中国颜色 [M].南京：江苏凤凰美术出版社，2020.